叢書序

　　觀光事業是一門新興的綜合性服務事業，隨著社會型態的改變、各國國民所得普遍提高、商務交往日益頻繁，以及交通工具快捷舒適，觀光旅行已蔚為風氣，觀光事業遂成為國際貿易中最大的產業之一。

　　觀光事業不僅可以增加一國的「無形輸出」，以平衡國際收支與繁榮社會經濟，更可促進國際文化交流，增進國民外交，促進國際間的瞭解與合作。是以觀光具有政治、經濟、文化教育與社會等各方面為目標的功能，從政治觀點可以開展國民外交，增進國際友誼；從經濟觀點可以爭取外匯收入，加速經濟繁榮；從社會觀點可以增加就業機會，促進均衡發展；從教育觀點可以增強國民健康，充實學識知能。

　　觀光事業既是一種服務業，也是一種感官享受的事業，因此觀光設施與人員服務是否能滿足需求，乃成為推展觀光成敗之重要關鍵。惟觀光事業既是以提供服務為主的企業，則有賴大量服務人力之投入。但良好的服務應具備良好的人力素質，良好的人力素質則需要良好的教育與訓練。因此觀光事業對於人力的需求非常殷切，對於人才的教育與訓練，尤應予以最大的重視。

　　觀光事業是一門涉及層面甚為寬廣的學科，在其廣泛的研究對象中，包括人（如旅客與從業人員）在空間（如自然、人文環境與設施）從事觀光旅遊行為（如活動類型）所衍生之各種情狀（如產業、交通工具使用與法令）等，其相互為用與相輔相成之關係（包含衣、食、住、行、育、樂）皆為本學科之範疇。因此，與觀光直接有關的行業可包括旅館、餐廳、旅行社、導遊、遊覽車業、遊樂業、手工藝品，以及金融等相關產業等，因此，人才的需求是多方面的，其中除一般性的管理服務人才（如會計、出納等）可由一般性的教育機構供應外，其他需要具備專門知識與技能的專才，則有賴專業的教育和訓練。

　　然而，人才的訓練與培育非朝夕可蹴，必須根據需要，作長期而有計畫的培養，方能適應觀光事業的發展；展望國內外觀光事業，由於交通工具的改進、運輸能量的擴大、國際交往的頻繁，無論國際觀光或國民旅遊，都必然會更迅速地成長，因此今後觀光各行業對於人才的需求自然更為殷切，觀光人才之教育與訓練當愈形重要。

　　近年來，觀光學中文著作雖日增，但所涉及的範圍卻仍嫌不足，實難以滿足學界、業者及讀者的需要。個人從事觀光學研究與教育者，平常與產業界言及觀光學用書時，均有難以滿足之憾。基於此一體認，遂萌生編輯一套完整觀光叢書的理念。適得揚智文化事業有此共識，積極支持推行此一計畫，最後乃決定長期編輯一系列的觀光學書籍，並定名為「揚智觀光叢書」。依照編輯構想。這套叢書的編輯方針應走在觀光事業的尖端，作為觀光界前導的指標，並應能確實反應觀光事業的真正需求，以作為國人認識觀光事業的指引，同時要能綜合學術與實際操作的功能，滿足觀光科系學生的學習需要，並可提供業界實務操作及訓練之參考。因此本叢書將有以下幾項特點：

1.叢書所涉及的內容範圍儘量廣闊，舉凡觀光行政與法規、自然和人文觀光資源的開發與保育、旅館與餐飲經營管理實務、旅行業經營，以及導遊和領隊的訓練等各種與觀光事業相關課程，都在選輯之列。

2.各書所採取的理論觀點儘量多元化，不論其立論的學說派別，只要是屬於觀光事業學的範疇，都將兼容並蓄。

3.各書所討論的內容，有偏重於理論者，有偏重於實用者，而以後者居多。

4.各書之寫作性質不一，有屬於創作者，有屬於實用者，也有屬於授權翻譯者。

5.各書之難度與深度不同，有的可用作大專院校觀光科系的教科書，

有的可作為相關專業人員的參考書，也有的可供一般社會大眾閱讀。

6.這套叢書的編輯是長期性的，將隨社會上的實際需要，繼續加入新的書籍。

　　身為這套叢書的編者，謹在此感謝中國文化大學董事長張鏡湖博士賜序，產、官、學界所有前輩先進長期以來的支持與愛護，同時更要感謝本叢書中各書的著者，若非各位著者的奉獻與合作，本叢書當難以順利完成，內容也必非如此充實。同時，也要感謝揚智文化事業執事諸君的支持與工作人員的辛勞，才使本叢書能順利地問世。

李銘輝　謹識
於文化大學觀光事業研究所

四版序

　　對於作者而言，序通常是寫作過程內心感受的抒發，以及對於協助或啟發自己的人表達感謝之意。在著作過四本書寫過八次序後，這次寫序的心情格外的複雜，甚至也思考起目前撰寫教科書的意涵與效益。少子化是無法避免的趨勢，而教學的方法、目標在近幾年也成為討論的焦點。多元評量方式、互動式的討論模式、創新創意的教學方法、網路資訊的整合、甚至翻轉教育的提倡，在在衝擊著每位老師的教學；對於剛投入教職的老師在適應著，而對於資深的教師更是需要不斷的學習與摸索，這些都與學校的教育目標與行政有關，而學校的教育目標又跟隨著教育主管機關的政策。曾幾何時，高教體系和技職體系之間的落差愈來愈少——高教體系積極推動與產業合作以及實習制度的建立，技職體系則追求碩博士班的設立。隨著產業市場招生的需求，許多大專院校廣設或轉型觀光休閒餐旅系科，只是為了高中職端的生源較充足。對於觀光餐旅類整體而言，師生增多了，但在教育目標上，是否能夠符合就業市場的需求，或只是未來出現更多學非所用的年輕人，相信大家都可以推論出來。除了高教和技職間落差縮短，高中職和大專間的界線也愈來愈模糊，課程間是否有區隔、如何循序漸進的規劃似乎並不太有人去探討，反而是愈來愈多大學的教授為了招生而前往高中職演講或上課，許多高中職主任老師則無論是否有產業經驗，也應聘到大專去兼課。這一切的一切都值得大家好好的去省思。

　　對於出版社經營者而言，相信有非常深刻以及切身之痛的感受，學生人數雖然增加了，但是除了同類型的書籍增加競爭性外，最直接的結果是購買人數的減少。授課老師並不太會要求同學一定要買書，買了書後隨著網路以及補充資料的增加，也可能無法全部教完。每三、四年均會和作者討論是否進行改版，除了補充新資訊外，也是目前教科書淪為

學長姐和學弟妹間最佳的溝通工具。在此非常感謝及佩服揚智出版社葉忠賢總經理，基於堅持教育的理念，即使不符成本也繼續出版教科書的業務。當然，坊間的其他出版業者同樣令人感佩。對於老師而言，學生的學習態度在不同學制中全然不同，上課專心聽講的同學並不多，取而代之的是滑手機、上網路遊戲、沉思放空或睡覺，只要發現有同學願意聽講互動，相信所有老師就有得天下英才而育之的喜悅感受。學生們的未來在哪裡，小確幸充斥在社會中，談創意但基本功基礎是否紮實，就業的市場在何處，競爭的對手已經不限於國內，國際化不僅限於語文能力的高低，而是對於事務觀察的方向與細膩度；教育如此、社會如此、國家如此；身為從事教職工作近二十年的個人以不同的面向著手寫序。

　　第四版的調整除了相關資料的更新，也將原先十二章主題旅遊的部分以專欄的方式呈現，也添入了許多精闢的見解以及部分的專論。尤其是雄獅旅遊集團所出版的《旅@天下》雜誌，在吳育光前主編專業及用心的編輯下，每一期都可發現及瞭解最新的旅遊資訊，除了學術統計分析資料外，也包括產官學界不同的論述與觀點。野Fun生態實業公司賴鵬智老師在臉書上所分享國內外有關環境、生態、永續發展等議題，也經常對個人有所啟發。這幾年也感謝所參與過無論是好客民宿、國家環境教育獎、城市好旅宿評比等團隊的先進與委員，感謝一路支持提攜的李銘輝恩師和劉翠華師母的參與寫作，感謝任教十八年的景文科大觀餐學院的師生以及任職於各公務單位和各大專院校的長官好友；未來觀光學術界的發展雖然布滿了課題與挑戰，且讓我們一起期勉共同努力，教導出產業界的未來菁英，讓臺灣的觀光實力更堅強。更請各位不吝賜教，提供寶貴意見。

楊明賢

新店景文科大

105.5.31

目　錄

第一篇

觀光事業總論

　　當社會發展至特定階段後，人們除了物質上的享受外，更希望能夠滿足精神與心理上的需求，觀光也就因應而生；當然，在不同的時代背景中，均存在著不同的觀光旅遊活動現象；因此，伴隨著社會經濟的發展，觀光旅遊活動成了世界上發展最為迅速的產業之一，成為世界各國普遍重視的產業，在經濟、社會、外交上發揮相當大的功能。

Chapter
1

觀光與觀光事業

我以為旅行去什麼地方，
看什麼風景並不是那麼重要；
重要的是在旅途中，
遇到了什麼人，發生了什麼事。

——邱一新，《奇遇的旅程》

　　觀光旅遊活動是目前世界上發展最迅速的產業之一，當社會發展至特定階段後，人們除了物質上的享受外，更希望能夠滿足精神上與心理上的需求；也因此伴隨著社會經濟的發展，觀光旅遊成為世界重要的產業，在經濟、社會、外交上發揮相當大的功能。本章即針對觀光與觀光事業的定義、本質及範圍作概述。

第一節　觀光

　　隨著人類發展的歷程，雖然遠古時代即有觀光的現象產生，學術上的研究卻為近二、三百年才開始進行。由於時代背景不同及學者專家研究的領域不一，因此產生許多不同的定義與見解。在此探討各界對觀光所研訂的定義、本質與範圍。

一、觀光的定義

　　觀光一詞是從英文Tourism翻譯而來，最早見於1811年英國出版的《牛津詞典》，意思是：「離家遠行，又回到家裡，在此期間參觀、遊覽一個或數個地方。」這是僅依字面加以解說，並未深入探究其本質。

　　對於此一現象，世界一些學者專家或專業機構亦從不同的角度進行研究，並給予不同的定義。以下就國際間常引用的定義加以說明。

(一)《普通旅遊學綱要》

　　瑞士學者漢契克和克拉夫普在1942年所合著的《普通旅遊學綱要》一書中提出「觀光」一詞，後來並於70年代為「旅遊科學專家國際聯合會」（International Association of Scientific Experts in Tourism）所採用的定義。該組織簡稱 "IASET"，又稱為**艾斯特定義**：

觀光是非定居者的旅行和暫時居留引起的現象和關係的總合。
這些人不會有長期居留，且不從事賺錢的活動。

(二)《現代觀光論》

日本學者鈴木忠義在其所主編的《現代觀光論》（1990）中將觀光
作了廣義和狹義的區別。

■ 狹義的觀光
狹義的觀光主要包括四個特點：

1.人們離開日常生活圈子。
2.預定再次回來。
3.其作為非以營利為目的。
4.欣賞自然風物。

■ 廣義的觀光
廣義的觀光就是由上述特點而產生的社會現象的總體。

(三)《中國百科大辭典》

北京中國大百科全書出版的《中國百科大辭典》中，針對旅遊作了
如下的定義：

旅遊是人們觀賞自然風景和人文景觀的旅行遊覽活動。包括：
旅行遊覽、觀賞風物、增長知識、體育鍛錬、渡假療養、消遣
娛樂、探索獵奇、考察研究、宗教朝覲、購物留念、品嚐佳餚
及探訪親友……等暫時性移居活動。從經濟學角度而言，是一
種新型的高消費形式。

綜合以上各界對觀光定義所下的不同表述，總體而言大致可將**觀光**

的定義歸納為以下三要素：

1.觀光是人類的一種空間活動。人們離開自己的定居地到另一地方作短期停留，其目的可能含括觀賞自然或人文風光、體驗異國風情，使得身心得以放鬆和紓解，這一點反應了觀光旅遊活動的異地性。

2.觀光是人類的一項暫時性活動。人們前往目的地，並作短期的停留，通常超過二十四小時。此種停留有別於長期的移民或永久居留。這一點反應了觀光活動的暫時性。

3.觀光是人們旅行和暫時居留所引起的各種現象和關係的總合。不僅包括觀光客的各項活動，如旅行、遊覽、會議、購物、考察等等，亦含括在此活動中所涉及的一切現象和關係。

二、觀光的本質

觀光的產生必須同時具備三大因素：第一是有時間、財力、體力和目的的觀光客；第二是足以滿足吸引觀光客之各項觀光資源，包括：自然、人文、產業、活動……等；第三必須有使觀光客和觀光資源相聯繫的各種媒介，包括：交通運輸、服務設施、旅遊宣傳……等。而在觀光活動過程中，觀光客與旅遊目的地及其居民發生一定的關係，透過遊覽、購物、膳食、交通……等觀光消費而體現出來。

整體而言，**觀光的本質**包括以下三點：

1.觀光是社會生產力發展至一定階段所產生的社會現象。
2.觀光成為現代人物質、文化生活所必需。
3.觀光是以經濟活動形式表現出來的綜合性活動。

(一)觀光是一種社會現象

在遠古時代，觀光旅遊僅是少數特權階級和富有者的享樂活動。在

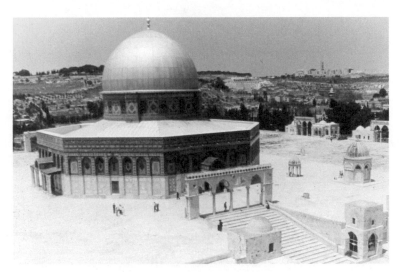

金頂清真寺（圓頂清真寺）是八角型的迴廊建築，牆的內、外側均以
黃、白、綠、藍四種顏色的磁磚裝飾，為耶路撒冷最著名標誌之一。

中國的傳統觀念，觀光是王公貴族出外巡狩和文人墨客附庸風雅的事；
在西方，古代觀光旅遊亦多局限於外交、經商和宗教朝聖……等。而自
從西方工業革命以來，由於機器設備大量發明運用，人口集中都市，中
產階級的產生，除了經濟生產外，大量的勞工階層亦漸漸瞭解到休閒的
重要性，並積極向資方爭取；同時，加上交通工具迅速發展，觀光服務
設施愈趨完善，因此，觀光大眾化的時代來臨。即使位處社會主義國
家，在體認觀光旅遊活動將促進經濟、社會各方面利益，亦積極開發觀
光相關資源。

(二)觀光為現代人物質、文化生活所必需

　　隨著社會不斷的進步，人們對於物質和精神生活需求的層次不斷
提高。依照馬斯洛的需求層次理論分析，人的需要可分為：生理需求、
安全需求、社會需求、受尊重需求以及自我實現的需求。其層級關係是

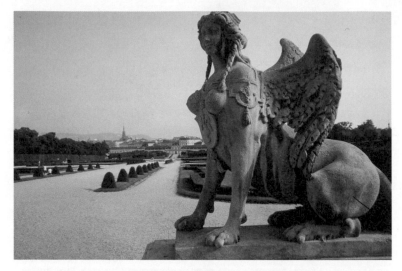

美景宮（Schloss Belvedere）為奧地利國家美術館的所在地，以收藏古斯塔夫‧克林姆特（Gustav Klimt, 1862-1918）的繪畫真跡而聞名於世。

下一層的需求被滿足後才會追求更上一層的需求。所以，當人們在衣、食、住、行……等基本民生需求得到滿足後，便自然地追求更高層次的享受，產生觀光的需要。因為在觀光旅遊途中，人們關於社交、受尊重和自我實現的需要都可以得以體現。這種藉由觀光活動加以滿足需求的方式是實現自我發展的最完善方式。

而在觀光旅遊途中，對於滿足人們基本美學的需求亦是一項重要的因素。觀光客得藉著欣賞自然界山、河、雲、石……等美景或園林、建築、舞蹈、繪畫……等人文景觀，滿足不同層次的審美需求，亦得以提昇其心靈的感受。

(三)觀光是一種綜合性活動

　　觀光客為了實現觀光的目的，將在旅遊活動中進行必要的消費，因此也產生了相應的事業或活動。在觀光客的消費過程中，涉及經濟、政治和文化……等方面，構成綜合性的社會活動。在整個旅遊過程中，任何一項單獨活動都不能成為旅遊。各種有關的社會經濟活動互為條件，互相關聯，綜合成為一個整體，才能構成觀光活動。

　　從以上對觀光本質特徵的分析可以瞭解到：「觀光是在一定的社會條件下產生的一種社會經濟現象，是一種以滿足人們遊覽、休閒、購物和文化需求為主要目的而進行的非定居性旅行和暫時性居留，以及由此而產生的一切現象和關係的總合。」

三、觀光的類型

　　由於觀光活動的項目眾多，再加上不同的動機、消費行為均產生不同的觀光活動，為便於加以歸類、統計並作分析，茲以觀光客旅遊的區域、目的及接待型態加以區分：

(一)依觀光客旅遊的區域劃分

　　「國內旅遊」和「國際旅遊」在觀光統計資料中有其重要的意義。國內旅遊是一個國家或地區發展觀光業的基礎，而觀光活動通常都是由近而遠，先國內而國際進行的。

■ 國內旅遊

　　國內旅遊可因觀光客遊覽距離的遠近，分為地區性旅遊（本縣、市）、區域性旅遊（如大陸地區的本省區或鄰省）、全國性旅遊（如大陸地區跨越數省的長線旅遊）；臺灣因腹地較小，不作如此劃設。

■ 國際旅遊

國際旅遊意指在二個或二個以上國家之間進行的旅遊。其中又可分為三種：

1. 短程跨國旅遊：以在本洲內為限。歐洲國家80%以上的旅遊都屬於這種情形；如我國旅客到東南亞或東北亞旅遊；英國的旅客到法國、西班牙旅遊……等。
2. 洲際旅遊：指跨洲為限。如美國遊客到歐洲地區、亞洲地區旅遊；亞洲地區的遊客到歐、美國家旅遊……等；只要跨越本洲即可歸類為洲際旅遊。
3. 環球旅遊：指以飛機或遊輪作為交通工具，遊覽世界主要大城市或港口及其附近名勝。此種旅遊需要充裕的時間和金錢，是屬於有錢有閒階層的渡假型觀光旅遊

(二)依旅遊目的劃分

不同旅遊目的所衍生的需求及形式都不一樣，同時對於其影響也不同。一般旅遊**依目的劃分**可分為：觀光旅遊、渡假旅遊、知性旅遊、商務旅遊、宗教旅遊、購物旅遊及尋根、探親之旅……等型式。

■ 觀光旅遊

觀光旅遊純粹以欣賞自然、人文資源為主，是最主要的旅遊形式，其他類型都是由此衍生而出；或者以其他目的為主的旅遊活動多少也包含觀光旅遊的目的。所謂**觀光旅遊**，就是到異國他鄉去觀賞風景名勝、風土人情、歷史古蹟、城市風貌……等，以感受心靈的洗禮，瞭解世界各地的文化，達到愉快和休息的目的。這種旅遊類型有以下三種特點：

1. 旅遊者喜歡到知名度高或與自己居住環境迴異的地方。例如，前往各國的大都市或重要城市。如美國的紐約、華盛頓、洛杉磯、舊金

山；英國的倫敦；法國的巴黎；日本的東京、大阪；中國大陸的北京、上海、廣州……等。又如前往聯合國教科文組織（UNESCO）「世界遺產委員會」所審定的世界遺產旅遊。為保存世界文明遺產，UNESCO自1977年始，審核指定各國提出的世界遺產地，至2015年11月底，共包括中國的萬里長城、九寨溝、黃山；柬埔寨的吳哥窟；印度的泰姬瑪哈陵；印尼日惹的波羅浮屠……等，總計一、○三一處列入名單。

2.旅遊者處在不斷流動的行程中，在單一據點或國家所停留的時間不會太長。因為時間就是金錢，以觀光旅遊為目的的旅客都希望在最短的時間遊歷較多的地區或國家。

3.旅遊者在觀光據點的消費通常不多，因為其行程較為緊湊，許多景點只是屬於路過的行程，並不在當地住宿，所以消費較少，但仍會對當地引起觀光綜合效應。

■ 渡假旅遊

　　渡假旅遊是觀光客暫時離開工作和學習的環境，以求得精神鬆弛，輕鬆愉快地度過自己的閒暇時間。在渡假的人群中，有的是追求休閒，有的則是為了療養，也有的是為了避暑或避寒；這些地方通常是氣候溫和、陽光充足、環境幽靜、空氣清新、遠離塵囂的地方，包括：海濱、湖畔、森林、溫泉區……等地。而其特徵包括下列幾點：

1.觀光客通常是選擇單一地點或少數的地點進行渡假旅遊，以避免長時間花費在交通上，所以其消費（包括：住宿、餐飲、購物……等）幾乎在同一個旅遊區。因為在同一地區停留時間長，平均消費就降低，是屬於較經濟型的旅遊活動類型。

2.觀光客所選擇的渡假區，除了有吸引人的自然美景外，還必須具有吸引遊客停留的相關設施。例如，像夏威夷、關島、塞班、地中海渡假俱樂部……等地方為世界著名的渡假區，除了自然人文景色

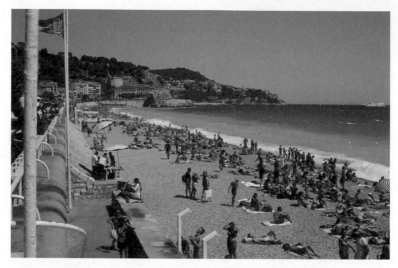

尼斯是地中海沿岸法國南部港口城市，位於普羅旺斯—阿爾卑斯—藍色海岸區，是全球主要渡假旅遊和蔚藍海岸地區的首選渡假勝地。

　　外，也安排了高爾夫球、騎馬、潛水、水上活動、沙灘活動或晚會節目……等以吸引觀光客停留。

3. 觀光渡假區除了位於溫熱帶的海島型地區全年可進行渡假旅遊活動外，其餘大都有明顯的季節性。例如，冬天時北歐地區民眾前往西南歐渡假，常造成這段時間法國、西班牙……等鄰海的陽光海岸觀光客爆滿；又如北半球的居民可能會利用冬季時前往紐、澳、南非……等國家避寒。

■知性旅遊

　　隨著科學技術的日益發展和教育的普及，人們的文化素質提昇，意識觀念不斷更新，反映在旅遊活動中追求文化知識的慾望愈來愈強烈，知性旅遊因而日益受到重視。**知性旅遊**意指將文化知識與旅遊相結合，以獲得更高層次的精神享受，其特點如下：

1. 觀光客有較高的文化修養，求知慾望強。透過旅遊活動學習各方面的知識，以拓寬視野，開闊思路，提高專業學術水準。
2. 觀光客對於活動行程的安排要求較高，且期待能有具專業水準的導遊為其解說或作導覽活動，以滿足求知的慾望。
3. 知性或學習之旅的活動，多有一特殊的主題。例如奧地利維也納所推出的音樂考察之旅，中國大陸近年推出的專項旅遊，如針灸學習團、氣功考察團、書法繪畫交流團、絲路之旅……等；近年來以瞭解探討大自然生態為主的生態之旅，亦為典型的知性之旅活動。

■ 商務旅遊

　　商務旅遊主要包括一般商業考察、交易活動和會議旅遊。由於國際貿易的擴大化與自由化，使得商務旅遊在所有旅遊類型中的比例不斷提昇。根據專家估計，目前世界商務旅遊人數約占旅遊總人口的三分之一，而旅館中的商務客人亦占約二分之一，可見其市場之大。特徵如下：

1. 商務型觀光客的身分和社會地位較為崇高，展覽或會議期間雖然不長，仍常伴隨鄰近據點的旅遊活動或相關的參訪活動。
2. 觀光客的消費多由所服務的公司或單位支付，消費水準高、購買力強，是一般旅遊型態難以相比的。往往一次會議，均可帶來可觀的經濟收入。
3. 商務旅遊活動的安排，對於其他周邊設施的要求比一般旅遊為高，例如對旅館住宿的安排、會議場地的安排、交通條件的配合、資訊設備的配合，均須特別留意。許多國家或城市，如新加坡、香港、法蘭克福……等，均積極開拓商務旅遊。

■ 宗教旅遊

　　宗教是一種社會意識型態，自有人類發展以來，宗教無論在政治、

經濟、生活……等層面均扮演重要角色；即使在科技昌明的時代，宗教仍支配多數人的精神生活，同時有些宗教甚至將朝聖列為教義之一。隨著時代演進，前往宗教聖地朝觀仍為重要的旅遊項目。**宗教旅遊**的主要特徵如下：

1. 宗教旅遊之目的地多為宗教聖地所在。如以色列的耶路撒冷、麥加的清真寺、法國巴黎聖母院、羅馬的聖彼得大教堂、西藏的布達拉宮以及中國四大佛教聖地（峨嵋、普陀、九華、五台）……等。
2. 宗教旅遊多與節慶或祭祀活動相結合，使旅遊活動達到高潮。例如麥加朝聖在每年12月初開始，到10日宰牲節達到高潮而結束，成為全球穆斯林的盛會；我國大甲鎮瀾宮媽祖則在農曆3月23日媽祖誕辰前到新港奉天宮遶境，每年均吸引數萬人跟隨進香，此亦為明顯的例子。
3. 宗教聖地開展旅遊活動，須尊重教徒的信仰，並應用宗教形式給予招待。

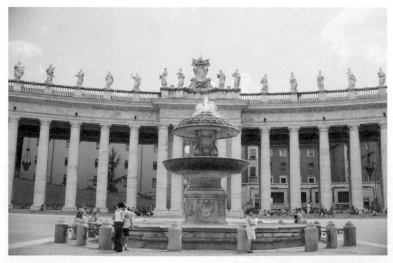

宗教旅遊多和節慶或是祭祀活動相結合（圖為天主教的聖地羅馬梵諦岡）。

■ 尋根、探親、訪友之旅

當今世界為尋根或探訪親友而產生的旅遊活動亦為觀光重要的部分。無論是美國黑人受1976年作家亞歷克斯‧哈萊（Alex Haley）所著的《根》（*Roots*）的影響，前往非洲尋找祖先所在地，或紐、澳人士回到英國探尋先人的居所，在70和80年代都造成一股熱潮。尤其是中國人，因為政治、經濟因素離鄉背景前往異鄉奮鬥，有著濃郁的衣錦還鄉或落葉歸根的心理，所以每年均有大批華僑從世界各地回到大陸探親尋根，使閩、粵有了僑鄉之稱。自1989年政府開放國人返回大陸探親以來，每年經由港、澳地區入境大陸的人士均有成長。根據交通部觀光局統計，2014年國民出國目的地為大陸、香港及澳門的臺灣旅客共計五、七七八、五五五人次；當然前往大陸的人士並非全以探親為主，近年來已多以經商及旅遊為主。

休閒養生觀光

世界觀光組織（WTO）前身IUOTO（International Union of Official Travel Organization）在1973年對於養生健康觀光（Health Tourism）的定義如下：「提供國家之自然資源所產生之健康設施，特別是礦泉或氣候。」（Hall, 1992）。Goodrich及Goodrich（1987）將養生健康觀光定義為利用觀光設施或目的地之一部分，刻意推廣健康照護服務與設備，吸引觀光客。而Goodrich（1993）又將養生健康觀光領域推展至從其他國家來尋求疾病之治療與旅遊健康照護服務。故可將養生健康觀光更廣泛地定義為：只要旅客為了養生健康的理由旅行，離開其居住地，即可稱之為「養生健康觀光」（Ross, 2001）。

歐洲大陸在「文藝復興」時期，溫泉等水療資源已漸漸從以醫療為

主之用途，轉而作為休閒娛樂（Gilbert & Weerdt, 1991）。17世紀後半，經由科學角度驗證得知，溫泉與海水具有實證的治療效果（姜淑瑛，2003）。除了溫泉地外，海水療養亦隨之而生。18世紀時，溫泉開始吸引了歐洲上層階級之貴族，也有了健康休閒中心（Health Resort）（Gilbert & Weerdt, 1991; Ross,

捷克karlovy-vary溫泉健康休閒中心（Health Resort）是歐陸著名的養生觀光景區。

2001）。臺灣溫泉的開發利用，始於日據時期（觀光局，2003）。然而，早期溫泉發展，僅著重於一般之泡湯休閒。隨著時代演變，溫泉被研發出各種產品，例如：溫泉水療、溫泉游泳池、溫泉按摩池等。此類結合健康促進之特性，使得溫泉不僅僅只是單純熱水浴。然而，隨著科技的日新月異與生活型態的改變，休閒養生觀光在近年來也朝向更多元化之發展，如健康管理中心在臺灣紛紛成立，結合醫院資源與飯店管理模式，讓旅客在渡假之餘亦可享受五星級之體驗。

　　休閒養生觀光之產品多屬於Spa、礦泉和健康渡假中心；其中，健康渡假中心強調整體身體之健康保健與檢查。由上述的分類義可以得知，Spa被運用來與觀光、休閒設備作結合，以提供旅客休閒養生與觀光的服務。除Spa資源外，尚有其他可被歸納於此類之產品。如在加勒比海的休閒養生觀光發展計畫中，其休閒養生觀光產品包含有：Spa、休閒養生

型態的渡假活動、自然觀光、生態觀光、社區觀光、渡假村與藥草治療（Gonzales et al., 2004）。然而，夏威夷的健康與休閒養生觀光（Health and Wellness Tourism）發展計畫書裡面，其中較屬於休閒養生旅遊面的有Spa、溫泉和心靈上的產品（Global Advisory Service, 2004）。此計畫書能使心靈上得到安適的產品，亦列入休閒養生觀光之範疇。

　　目前臺灣休閒養生觀光或醫療觀光的發展仍屬萌芽階段，在觀光局大力推展下，此類產品亦有其發展潛力。但就休閒養生觀光資源而言，尚未有更多的整合與詳盡的規劃，就休閒養生觀光資源而言，溫泉可說是最為普遍的產品。展望未來，臺灣地理環境溫泉源頭遍及全臺，臺灣溫泉種類有溫泉、冷泉和濁泉三大類（觀光局，2003）。而就泉質而言，可以分成碳酸泉、鐵泉、碳酸氫鈉泉、硫磺泉、泥巴濁泉和食鹽硫化氫泉等類。除了溫泉資源外，結合五星級飯店經營的健康管理中心，引入五星級飯店的服務水準，或結合醫院系統的醫療保健，以真正達到休閒養生與觀光的結合。

■購物旅遊

　　購物旅遊係指以購物為主要目的的旅遊。這種旅遊型態的特色，最主要是高消費水準的地區或國家，前往消費水準較低的地區或國家購買商品。例如，每年均有大批的日本或臺灣的遊客前往香港旅遊，最主要是因為香港憑藉其地理位置和進口稅則較低的優厚條件，創造了「購物天堂」的名聲，每年在換季時期，均吸引大量的遊客前往購物。而有些國家則因擁有世界上獨特的產物或名牌產品，吸引遊客前往採購，近年更因歐元大幅下跌，造成前往歐洲巴黎或義大利採購名牌服飾，追逐世界潮流的大陸遊客可說是絡繹不絕；瑞士的鐘錶和南非的寶石……等，亦是購物者的最愛。

(三)按照觀光接待的形式來區分

觀光接待型態最主要可分為團體旅遊和散客旅遊兩種，茲分述如下：

■ 團體旅遊

團體旅遊係指旅客參加由旅行社設計安排的團體行程。參加團體旅遊者，其特色為行程所有的交通、餐食、住宿、娛樂……等均由旅行社規劃好，並有隨團人員服務，觀光客不用費心行程中相關的問題；然而，因為是套裝行程，遊客在行程上無自主權，較適合第一次出國，或平日工作較忙，無閒暇安排旅遊活動者。根據2014年國人旅遊狀況調查資料顯示，32.1%的國人出國會參加團體旅遊。

■ 散客旅遊

散客旅遊可分為全自助旅行、半自助旅行……等不同型式。其與團體旅遊最大不同點即是觀光客得以自行安排設計行程，而關於交通、住宿……等服務則委由旅行社代辦，或自行向國外單位洽辦。散客旅遊較能夠深入一個地區旅遊。然而因為是單獨行動所以風險性較高，事先宜作妥善的規劃，較適合具外語溝通能力、能安排旅遊行程的人員參加。根據觀光局的統計顯示，2014年國人出國旅遊中個別旅遊占67.9%。

第二節　觀光事業

觀光旅遊為綜合性與長時間性的活動，所牽涉的相關產業相當廣泛，舉凡能完成旅客達到觀光的目的均含括在內。本節就其定義、特質與範圍加以闡述。

一、觀光事業的定義

在觀光旅遊的活動中，為促進觀光客和觀光資源之間的結合，其間必須要有相關的媒介存在，使觀光客得以達到其觀光目的，我們即稱之為觀光事業。當然就學術上的研究而言，世界各國的觀光研究學者均深入探討且有不同的見解，如：

1. 日本學者土井厚在1980年出版的《觀光業入門》一書中提到：「觀光事業就是在觀光客和交通、住宿及其有關單位中間，透過辦理簽證、中間聯絡、代辦手續、導覽……等服務措施，並利用商業組織提供交通工具、住宿設施、相關服務進而取得報酬的事業。」
2. 美國觀光專家唐納德‧蘭德伯格（Donald Lundberg）博士則在1972年所著的《觀光業》（*The Tourist Business*）一書中認為：「觀光事業是為國內外觀光客服務的一系列相互關係的行業。其關聯到觀光客、旅遊方式、膳食供給、設施和其他各種事物。它構成一個綜合性的概念——隨時間和環境不斷變化，一個正在形成和正在統一的概念。」
3. 「發展觀光條例」中對觀光產業的定義則為：「指有關觀光資源之開發、建設與維護，觀光設施之興建、改善，為觀光旅客旅遊、食宿提供服務與便利及提供舉辦各類型國際會議、展覽相關之旅遊服務產業。」（「發展觀光條例」中的觀光產業即本書所稱之觀光事業）

因此，綜合上述概念可以瞭解到觀光事業的特徵有二點：

1. 觀光事業是一綜合性產業，由一系列相關行業所組成。
2. 觀光事業的主要目的是為觀光客提供服務，廣義則涵蓋觀光資源的開發與維護。

二、觀光事業的特質

　　觀光事業是一綜合性的產業,其複雜性及彼此間的關聯性自不在話下,其中尚牽涉到觀光資源與觀光客(即供給面和需求面)的聯繫,更突顯出其敏感與重要的特性。綜合言之,其特質包括以下幾點:

(一)觀光事業為兼具有形及無形的商品

　　觀光事業的主要產品和一般產業截然不同。一般產業其產品可用先進的技術與科技從事大規模開發與生產,並就市場交易狀況調節其產量;觀光事業的產品則不同,例如,大自然的觀光資源受到有限的限制,不可能加以複製,且因其具脆弱性,一旦遭受破壞便無法再恢復。

　　至於其他相關服務設施,除了提供有形的商品外,尚提供無形的服務。例如,飯店住宿的房間、餐廳所提供的飲食餐點、其他遊樂場所提供的設施……等,雖可讓觀光客去享用;然而,最重要的是觀光事業所提供的是服務性的事業,觀光客所獲得的並不是握在手中的產品,而是在整個觀光旅遊過程當中所接待的服務和體驗。因此,即使是相同一家飯店的服務,由於每個客人的需求不同,可能會有不同的感受與體驗。例如,對於部分客人而言,飯店僅是夜晚休息住宿的地方,不需要其他額外的設施;但對有些觀光客而言,則希望飯店能提供多樣的相關休閒設施,而服務人員的素質、態度更是影響觀光客體驗的重要因素,所以觀光事業產品與一般產業不同。

(二)觀光事業具綜合性

　　觀光事業是以遊覽為中心,結合交通、住宿、餐飲、購物、娛樂……等相關產業為一體的綜合性事業。以上都是為了達成觀光旅遊活動所必須提供的服務,它不是某種單項服務,而是一次旅遊活動的綜合服務。可見,觀光事業向觀光客提供的是各種產品和服務的總合。

　　觀光商品是由觀光資源、觀光設施和服務所構成，其所提供的來源包括政府和民間兩大方面：政府相關單位包括交通、文化、環境、教育、衛生、金融、外交⋯⋯等部門，除對於觀光資源作妥善的規劃經營外，對於國人出國或國內旅遊，亦提供必要的服務或作相關的政策配合；民間方面則在市場經濟的需求下，由業者就觀光相關產業進行投資，並透過旅行業者加以整合規劃組合，設計出完善的旅遊行程商品。此外，尚有些為政府與民間共同合作開發、經營管理，更凸顯觀光事業的綜合特性。

(三)觀光事業具敏感性

　　由於觀光事業屬於高層次的消費，並非人們的基本需求，所以也造成觀光事業的敏感性。其主要可以從三點來分別加以說明。

■自然因素所造成

　　由於觀光資源的稀少和脆弱性，一旦觀光地區遭受到地震、風災、水災⋯⋯等自然災害或有疾病流行時，人們就會避免前往該地區觀光旅遊。如1997年東南亞霾害，及1998年大陸7、8月份的長江洪汛，這些地區往往無法從事旅遊活動。又如1999年9月在南投地區發生的集集大地震，也造成相當時間中部地區觀光事業的衝擊；而2004年南亞海嘯、2005年美國東南部卡崔納颶風、2008年5月中國大陸四川大地震、2011年日本311大海嘯⋯⋯等，均對旅遊資源及旅遊產業造成相當大的衝擊。

■人為因素所造成

　　人為的因素最主要包括經濟和非經濟兩個層面。如1997、1998年的亞洲金融危機，美金大幅上揚，致日幣⋯⋯等亞洲貨幣相對貶值等現象，自然導致亞洲地區遊客前往以美金為主要貨幣國家減少許多。政治、社會條件亦影響觀光發展甚巨，政局不穩、社會動盪不安、治安敗壞的地區觀光客自然不願前往。許多國家甚至會因為政治因素被宣布為

天災往往對觀光事業造成立即性的衝擊（圖為阪神大地震紀念館內景）。

危險地區，如之前印尼曾經發生暴亂或東南亞緬甸、柬浦寨政變，乃至2016年的土耳其政變等，均影響當地的觀光業。2001年美國遭受911恐怖攻擊事件，嚴重衝擊當時的美國旅遊市場；2014年泰國政局不穩定，也影響外國人士前往泰國旅遊的意願；同時自2014年開始，伊斯蘭國（The Islamic State，簡稱IS，因前稱為伊拉克和沙姆伊斯蘭國，簡稱其為ISIS）為一活躍在伊拉克和敘利亞的聖戰組織（為一未被廣泛認可的政治實體），因奉行極端恐怖主義，大量奪取他國領土，造成敘利亞難民的悲劇，強烈衝擊歐洲的旅遊觀光事業。其亦策動2015年巴黎和2016年比利時布魯塞爾的恐怖事件。

■相關環節因素所造成

因為觀光事業的綜合性及其關聯性相當高，也造成其敏感性，例如一旦國際油價飆漲，國際航空運輸成本自然增加，旅遊相關產業也會增加成本支出，造成全球性旅遊成本增加；又如，一個地區即使飯店、餐飲……等相關設施質量均足，如果交通設施無法配合，自然無法接待更多的觀光客；而當觀光客銳減時，所影響的將不僅只旅行社而已，而是連當地的旅館業、餐飲業、遊樂業，甚至零售業……等均受影響。

(四)觀光事業具國際形象

旅遊業就業務上來劃分，主要可分為：**接待外國觀光客在本國旅遊、安排國人赴國外旅遊**，以及**組織國人在國內旅遊**三種。其中有二種旅遊業務均和國外人士產生密切的關係，亦即接待外國觀光客和安排出國旅遊。其對於增進國際間相互認識、擴大務實外交……均有影響。例如，我國的經濟實力許多是藉由國人出國消費而表現出來，又如部分航權的開拓，是基於吸引我國的觀光客源而開展的。當然，對於來華觀光客的接待工作，從業人員更須認知其重要性，提供遊客妥善的服務。

(五)觀光事業具季節性

觀光產品中最重要的組成因素為自然觀光資源，因在一定季節受自然條件（如緯度、地勢、氣候……等）的影響，會引起觀賞價值的變化，增加或減少其吸引力，形成淡旺季節的差異。如臺灣的澎湖地區由於冬季時東北季風盛行，不利於離島遊程及海上活動，導致非常明顯的淡旺季節。這種淡旺季的變化亦影響到供需之間的問題，亦即在旺季時期，相關的設施供應不足，而一到淡季時，卻又形成設施和人力過剩的情況，必須縮短淡旺季的差異，才能更有效的提高觀光的經濟效益。

三、觀光事業的範圍

　　觀光事業是綜合性的事業，為了滿足觀光客進行旅遊活動的需要，必須提供高品質的服務。因此，觀光事業的構成是複雜的，內容非常廣泛，但主要由以下三個部分組成：即主體部門、相關部門和管理部門。鑑於各國的狀況不同，其學者對於觀光事業的範圍見解雖大同小異，但也有不同的分類方式。如日本觀光學家小谷達男在《現代觀光論》一書中認為：「構成觀光事業的機關和行業是多元的，並且是多樣的，因此，它的構成是複雜的。但大體可分為行政機構、公益團體、旅遊關聯企業。」他認為行政機構是包括從中央到地方各級政府部門，主要任務是制定和執行政策。公益團體是指全國性或地方性的觀光組織，他認為公益團體間要保持相互合作，共同協助國家執行觀光政策。而觀光關聯企業，是指直接接待觀光客觀光活動的企業（如旅館業、交通業、旅行業、導遊業……等）和為旅遊者提供其他服務的附屬旅遊企業（如餐館、酒店、劇院、娛樂活動……等）。總之，他認為觀光事業，是由觀光主體、觀光企業、政府和觀光客體四者相互聯繫結合而構成的事業體。

　　北京中國商業出版社所出版的《旅遊概論》一書中則將觀光事業劃分為主體部門、相關部門和管理部門三部分。主體部門，即為觀光客直接提供服務的部門，也是觀光業的核心部門，包括了旅館業、旅行業和交通運輸業。而相關部門，則是間接和直接影響主體部門和旅行者的行業，包括：商業、文物、金融、海關、郵電、園林、文化藝術、教育、公安、建築、衛生、保險……等，構成對旅遊行為的支持及直接服務。管理部門，即是對旅遊行業的管理，包括兩部分：一是政府主管部門及各級旅遊委員會；另一是行業協會，作為民間機構協助政府部門進行行業的管理。

　　美國夏威夷大學觀光學院院長朱卓任教授則根據觀光事業內涵的特

色、各種觀光組織及其業務相互之間的關係，以及其與觀光客之間的關係，認為構成觀光事業的組成可歸類為三類：

1. 第一類為直接為觀光客提供服務，包括與觀光有顯著關係的行業，如航空公司、旅館、地區交通、旅行業、餐廳、零售業……等，他們為觀光客直接提供服務、活動和產品。
2. 第二類則是支撐第一類行業的行業，包括提供特殊服務的行業，如旅行團的組織者、旅遊出版商、旅館管理顧問公司、旅遊諮詢研究機構……等。同時也包括一部分獨立於旅遊市場外的行業，如和飯店合作的洗衣服務、餐食供應商……等。
3. 第三類是政府管理部門、金融機構、規劃部門、不動產開發商和教育培訓機構。他們直接或間接為第一、二類部門和觀光客服務，其業務範圍主要是放在觀光事業的規劃和發展上。

　　由上述各家學說的分析可以明顯發現，日本學者的分法是因應其國內的觀光組織架構，從觀光企業的角度著手；美國朱教授的分類則從為觀光客提供服務的角度及關係加以考量；中國大陸則以宏觀的角度，對觀光業的管理體制、管理範圍、旅遊服務內容……等加以考量。

　　無論從何種角度衡量可以瞭解，除了旅行業、旅館業、觀光遊樂業是觀光事業最直接相關的行業外，包括交通運輸業、商業服務業、金融服務業、娛樂設施與服務、教育文化設施與服務、政府相關管理部門和民間社團組織……等，都是構成觀光活動體驗的一部分，充分說明觀光事業複合性的特質，也唯有各個行業在其經營範圍內對觀光客提供服務、相互配合，才是完整的觀光事業。

第三節　觀光競爭力

　　世界經濟論壇（World Economic Forum，簡稱WEF）自1979年即開始進行各個國家的競爭力研究，為一獨立的國際組織，總部設在瑞士日內瓦，致力於改善世界經濟狀況，從事領袖間的夥伴關係，以組織安排全球、區域和行業的各種會議議程；並每年出版「全球競爭力報告」（又名國力評估），甚受世界各國重視。

　　有鑑於觀光旅遊產業近年來發展迅速，且無論就全球性、區域性或地區性而言，觀光旅遊已成為世界上最重要的產業，因此在2007年10月31日，WEF發表的第一次「旅行和旅遊競爭力報告」，便針對一百二十四個國家或地區旅行及旅遊（Travel and Tourism, T&T）狀況，評估其全球競爭力。WEF的這份「旅行和旅遊競爭力報告」，基本資料來自於這一百二十四個國家或地區的政府官方報告，並包含世界銀行（Word Bank）、世界貿易組織（WTO）、世界旅遊組織（UNWTO）、國際貨幣基金組織（IMF）、國際航空運輸協會（IATA）的年度報告及調查數據等。

一、七等距評估指標

　　在世界經濟論壇（WEF）評估的指標中，以三大項十六小項，分七等距評估指標進行評估：

　　1.三大項：
　　　(1)旅行及旅遊法規架構。
　　　(2)企業環境與基礎建設。
　　　(3)人力、文化與天然資源。

2.十六小項：

(1)旅行及旅遊法規架構：政策規章與法規、環境法規、安全與保安工作、健康與衛生、旅行及旅遊策略的優先順位。

(2)企業環境與基礎建設：空中交通基礎建設、陸上交通基礎建設、觀光基礎建設、通訊網路基礎建設、旅行及旅遊產業中的價格競爭力。

(3)人力、文化與天然資源：人力資源、國家觀光認知及自然與文化資源。

二、區域性競爭力評比

若依區域性的競爭態勢而言，亞洲區各國在觀光發展評比的結果亦值得參考。例如，中國這幾年隨著經濟的成長與開放，在許多層面均有提升的空間，只有在歷史遺跡和價格競爭力上大幅領先。相對的，新加坡和香港，在欠缺先天資源、長期仰賴城市建設下的吸引力已經衰退，然而港、星因為制度環境優良，即使自然、歷史資產遠不如許多國家，仍被WEF評選為全球觀光競爭力中，亞洲地區表現相當亮眼的國家。

雖然WEF的競爭力評比過程大量仰賴商界經理人的印象分數，引起不少爭議，不過就改善觀光吸引力的條件而言，仍具有不少參考性。尤其是評比所納入的各項指標反映了發展觀光不只是單一部門的問題，需要政府、民間各界的整體認知配合。臺灣在歷年的排名互有增長，根據2015年公布的全球旅遊與觀光競爭力報告，西班牙是全球觀光競爭力最高的國家，臺灣排名第三十二位。日本是亞洲國家中排名最高的國家，位居第九位，中國大陸名列第十七。臺灣在歷年的各項分數中，強項以資訊通訊科技表現最好，人力資源、地面交通便利、提款機接受信用卡的普及性，還有交通費用的低廉及國家保護區多等優勢。在來華觀光客已經突破一千萬人次的階段，未來政策的發展更需考量到市場競爭力的關係（見**表1-1**）。

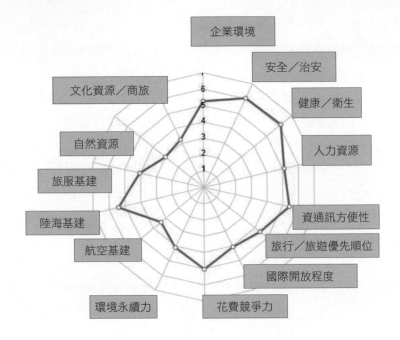

表1-1　WEF 2015年臺灣旅遊競爭力分析表

資料來源：世界經濟論壇（World Economic Forum, WEF）。

觀光事業沿革

形形色色的天使，不但是歐洲美麗的人文風景，

它的歷史源由及造像藝術

更直接通往西方美術史及宗教史。

——若月伸一，《歐洲天使之旅》

　　自有人類以來，無論從任何階段加以探討，都可以明顯發現，在不同的時代背景均存在著觀光旅遊活動的現象；而愈接近現代，其不僅受到經濟成因的影響，更受到社會環境及政治因素的影響。本章就國外、國內觀光事業的發展各分三階段加以說明。

第一節　國外觀光事業發展史

　　人類的旅遊活動作為一種社會現象，有著悠久的歷史。它是整個社會生產力發展至一定階段時的產物，因此社會生產力的發展水平決定了各個時代旅遊的規模、內容和方式。縱觀人類觀光發展的過程，大致可分為三個階段，即古代旅行、近代旅遊和現代旅遊。

一、古代旅行

　　古代旅行為遠古時代至工業革命的階段。在此時期，從原先單純的經濟生產因素發展至封建專制時代下的遷移，更進展至後期多重目標的觀光旅遊活動。

(一)生產的發展產生了觀光需求

　　在原始社會初期，人類主要使用天然石塊作為生產工具，以狩獵採集為生。到新石器時代，人們開始使用並打製石器，且發明了製陶技術和弓箭，同時也慢慢形成了畜牧業和原始農業。因此，當時的社會活動範圍以經濟範圍為主，限於氏族間部落周圍。此時的人類雖也有遷移的現象，但這些活動都是受到某種自然或人為因素的威脅而被迫進行的，係為了生存而導致的。

　　農牧時期之後，由於各種器具的發明及原料使用的普及，產生了所

謂的「手工藝時代」。基於生產工具的改進，生產效率的提升，在原氏族公有經濟之外，逐漸產生了私有經濟，社會分工進入了生產過程。由於私有化與社會分工的結果，導致開始出現以交換為目的的產品生產，使氏族之間、家族之間以至於不同生產者之間的交換日益發達，也促進了人類之間的流動。

隨著商品生產和交換的發展，社會上逐漸形成了商人階級。人們為解決生產和需求，要到其他地區瞭解與交換他人的產品和商品，產生了旅行經商或外出交換商品的需求。所以觀光旅遊活動產生之緣由，最初並非是為了消遣或休閒，而是基於人們擴大貿易之所需，對居住以外的地區進行了接觸的活動；也因此有人稱在原始的社會中，主要是商人開創了旅行的通路。

(二)古代旅行的發展及其形式

古代私有制度的發展，實現了社會生產跟行業之間更進一步的分工，也使生產力提高、交換擴大、藝術和科學的創立成為可能，奠定了旅行的基礎。這種情況主要產生於中國、埃及、印度、巴比倫、古希臘和羅馬……等文明古國。主要形式有以下數種：

■ 商務旅行

早在西元前3000年，地中海附近的薩摩人和腓尼基人即奔波於各地經商。腓尼基人很早就有發達的商業和手工業，造船業也高居世界領先的地位，為他們提供了良好的條件。而波斯帝國則在西元前6世紀開闢了兩條「御道」，第一條東起首都蘇薩，穿越美索不達米亞中心地區和小亞細亞，直抵地中海；另一條起自巴比倫城，橫貫伊朗高原，直達巴克特里西和印度邊境。這二條道路的修建，為商務旅行的興起和發展起了強大的推動作用。羅馬時代是世界古代人類旅行的全盛時期。此時，因帝國政治的穩定，從而促進社會經濟在原有的基礎上進一步發展。羅

馬政府在全國境內修築了多條下填礫石、上鋪石板的甚為堅固的道路，
方便旅行者的交通。而旅店的產生，則是由原先為政府設置，提供傳遞
訊息，供政府人員休息的驛站所發展起來，慢慢的也接待過往的旅客。
這些旅店設施的發展，反過來推動了旅行人數的增加。商人大多販運糧
食、酒、陶器……等生活必需品給鄰近的地區或國家交易，也經由帝國
的擴充，運送了非洲的象牙、東方的香料、寶石……等名貴物品至其國
內。中國的絲綢……等織品也經由著名的「絲綢之路」和羅馬帝國進行
交易。

■ 宗教旅行

　　宗教旅行在古代也非常普遍。如埃及的宗教旅行就很發達，每年要
舉行數次的宗教節日集會活動，吸引許多信徒前往參加。最鼎盛的時期
是源自古希臘時代的奧林匹克節，在此期間古代所有的運動競賽在此舉

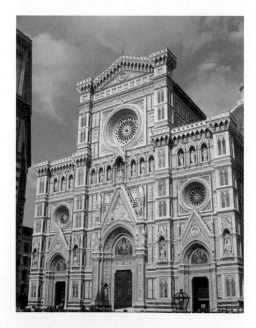

圖為義大利佛羅倫斯的聖母百花教堂，
為哥德式風格建築的主教座堂，建於
1296年。

行，參加者絡繹不絕，延續至今；同時也促進了宗教的旅行與大型劇院的產生。後來宗教旅行逐漸遍及全球，成為世界性的旅行活動。西元7世紀伊斯蘭教已取得合法的地位，並規定朝覲制度，要求每一個有能力的穆斯林生平都作一次長途旅行。朝覲期間，舉行大朝典禮，商人、藝術家也會聚集於此作生意或獻藝。為此，驛站還編寫了許多旅行指南。當時除伊斯蘭教外，基督教和其他宗教亦有類此朝聖之行；有一些修道院也為朝聖者提供住宿，有些還特地安排修道士照顧留宿者。

運動觀光

　　運動賽事可以吸引不少觀光客到當地參與及觀賞比賽盛況，帶動大量觀光消費，例如，網球公開賽、高爾夫巡迴比賽、已有百年歷史的環法自由車賽以及奧運等。以2012年倫敦奧運為例，甫一開幕光門票轉眼間就賣出180萬張，也就是說，會吸引1,000萬名觀光客前往英國。據TVBS新聞2012年7月23日的報導表示，根據信用卡公司的統計此場奧運將為倫敦帶來高達約300億臺幣的消費金額，是2008年北京奧運的6.7倍。（倪嘉徽，2012/7/23）

　　這些觀光外匯收入之可觀引起了人們對「運動觀光」的探討。目前對運動觀光的涵義多採用Standeven和De Knop（1999），還有Gibson（1999）的定義：「以休閒為基礎，暫時離開居住或工作地點一段時間，參與各式與運動相關活動的旅遊。」運動觀光類型可分為三種：(1)運動景點觀光：為旅客為了實際觀賞運動或參與運動，停留時間為不過夜，只是把此活動列為整體旅程的全部或一部分；(2)運動渡假觀光：為旅客為了實際參與運動，停留時間較運動景點觀光長，是旅遊主要的目的地；(3)運動賽事觀光：為旅客為了觀賞運動賽事，停留時間不一，停

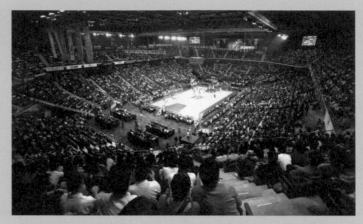

大型運動賽事的舉辦雖能帶來錢潮，同樣也會帶來不少問題，如無法平衡的舉債支出與交通、髒亂等問題。（澳門威尼斯人渡假村酒店提供）

留時間可從數小時至數天，此活動為旅遊的主要部分。

　　運動賽事容易吸引觀光客前來，但舉辦比賽的支出費用常常超出預算，觀光客帶來的錢潮可能無法平衡舉辦比賽所支出的費用，最後造成該國家或該城市的債務。新浪全球新聞於2012年7月23日的報導表示，加拿大亞伯達大學運動經濟學教授漢普菲瑞斯（Brad Humphr）指出，2004年雅典奧運，預算是16億美元，最後花費是預算的10倍，結果造成希臘債台高築；2008年北京奧運，預算也是16億美元，但最後花費高達400億美元；倫敦奧運的預算約50億美元，但買單金額有可能會是170億美元。（新浪全球新聞，2012/7/23）

　　運動是現代人的養生辦法，參與運動觀光的人越來越多。每到有運動賽事開始，比賽地都能吸引大量的觀光客前來，也有不少旅行社也看準這區塊，推出運動賽事旅遊團，也規劃賽前或賽後在當地旅遊行程。

■ 求知求學旅行

　　西元7、8世紀，地跨亞非歐三大洲的阿拉伯帝國處於發展的顛峰時期，開始出現了強烈的求知傾向。阿拉伯人為尋求知識、愛好旅行的主要代表，旅行家蘇萊曼便是典型的人物，他曾到印度、中國……等地經商，見聞廣博。在西元851年出現的一本記載阿拉伯人東遊中國和印度沿海見聞的遊記中，便記述了自阿曼到中國所經之海洋島嶼及當時阿拉伯商人聚集地廣州的風土人情。

　　到了11世紀，雖然社會、經濟生產力均有長足的進步與發展，然而當時西歐諸國均致力於國土的擴張、權力的鬥爭，因此戰爭不斷，旅行反倒不及羅馬帝國時期。自1558年英國女皇伊麗莎白一世（Elizabeth I）繼位起，旅行活動又開始發展起來。因為人們從一些名人經歷中瞭解到旅行在增強對異國事物的認識和開闊眼界有非常大的幫助，以求知為目的的旅行在此時期受到了重視，這種求知的旅行在18世紀得到進一步的發展。

■ 消遣旅行

　　在西方的封建時期，一些享有特權的主人和少數自由的人民開始了以尋求樂趣為目的的享樂消遣旅行，出現了鑑賞藝術、療養、徒步旅行、欣賞建築、觀賞古蹟……等各式各樣目的的旅行。在這一時期，還出現了最早的自然觀光旅行，如作為歐、非文化指標的萊茵河谷和尼羅河……等，都成了極富魅力的旅遊地區。為適應這類旅行的發展，古代羅馬帝國亦在往那不勒斯的沿途，興建了許多豪華的別墅古堡，供旅行者使用。

(三)古代旅行的特點

　　1.古代的旅行以商務旅行為主，宗教旅行也有一定的規模，而純消遣
　　　娛樂型的旅行規模最小。

2. 古代的商務旅行具有明顯的經濟目的。西元1275年，義大利的馬可‧波羅（Mac Polo）來中國的目的主要就是經商。當時一些著名的旅行家其主要的動機亦多是為了某種經濟利益所驅使。15世紀發現新大陸的哥倫布多次出海航行，其目的是為西班牙統治者尋找海外殖民地。

3. 古代旅行的方式多為分散的個人行為，而尚未形成一種有組織、有規模的團體活動。

4. 古代多數人民生活仍十分艱苦，當時雖有一些消遣旅行與求知旅行，但其主體多為具有政治、經濟特權的統治者及為其服務的知識分子。一般勞動人民既無法外出求知，更難以享受所謂的消遣旅行之樂。

二、近代旅遊

自工業革命開始，由於機械生產設備的發明以及所帶來的社會階層衝擊，使得旅遊漸趨向有組織、有規模的型態，同時在交通工具更便捷的情況下，帶來了旅遊的新時代。

(一)工業革命推動了旅遊的發展

17世紀中葉開始，資本主義制度逐步在西方國家確立，隨即以機器工業取代傳統手工業的工業革命在英國等地興起。工業革命推動了世界經濟和社會結構的變化，也使得旅遊業產生了重大的變革。其主要的原因如下：

1. 工業革命推動並加速了城市化的進程，使人們的工作和生活重心由以往的農村轉移到都市。此一變化使居住在城市的人們，在節奏緊湊的生活步調中，更需要以接近自然的方式去尋求紓解。

2.工業革命帶來了階級關係的新變化。它造就了工業資產階級，使財富流向了這些新興的階層，從而擴大了有財力外出的旅遊人口。同時，工業革命亦形成了出賣勞力的產業工人階級，占社會絕大多數人口的勞工階級也積極的在工作崗位上謀求自身的福利，當然也包括了對於休假日的爭取。

3.科技的進步，尤其是蒸汽機運用在交通工具上，使得大規模的人員流動成為可能，也象徵著旅遊普及化時代的來臨。1796年詹姆斯·瓦特發明了蒸汽機，這一技術很快被應用於製造新的交通工具。18世紀末，蒸汽機輪船便已問世。19世紀開始，蒸汽動力的輪船迅速普及和發展。但對旅遊發展影響最大的還是鐵路運輸。1825年英國人喬治·史帝文生建造的斯托克頓至達林頓的鐵路正式投入營運，從此開拓了鐵路旅遊的時代。

(二)湯馬斯·庫克組織的團體旅遊象徵近代旅遊的開端

　　工業革命帶來了社會經濟的繁榮，隨著交通運輸的發展和社會財富累積，使更多人開始有能力支付旅遊費用。同時，在勞工極力的爭取下，工作時數的縮短及休假日期的增加也提供了人們外出旅遊的機會。但是由於多數人並沒有旅遊的經驗，面臨了許多語言、習慣上的困難，此問題雖是個人單獨的需要，但也形成社會集體性的需求；因此，英國人湯馬斯·庫克（Thomas Cook）便針對這些問題，設置了相應的機構來滿足這種社會需要。

　　1841年7月5日，湯馬斯·庫克帶領五百七十人，包租一列專車從雷斯特到洛赫伯勒去參加一次禁酒大會，往返全程二十四英里。他不僅發起和籌辦組織這次的活動，而且自始至終全程參與照顧，開啟了近代旅遊和旅遊業的開端。1845年他決定開辦旅行代理業務，並於當年夏季首次組織三百五十人的團體到利物浦休閒旅遊，為期一週。同時，他對於考察路線、組織產品、宣傳廣告、銷售組團，乃至於導遊培訓亦體現了

目前旅行業的基本業務,開創了旅行社業務的基本模式。1865年「湯馬斯‧庫克父子公司」正式成立,標誌著近代旅遊業的產生,湯馬斯‧庫克也被譽為近代旅遊業的創始者。

　　19世紀後半期,歐洲各地相繼成立了許多旅遊組織。1857年英國成立了登山俱樂部;1885年又成立了帳蓬俱樂部;1890年法國、德國也成立了觀光俱樂部。到了20世紀,「美國運通公司」(American Express)和以比利時為主的「鐵路臥車公司」……等,成了與湯馬斯‧庫克公司齊名的世界三大旅行代理公司(葉龍彥,2003)。

三、現代旅遊

　　在早期鐵路時代,以蒸汽作為驅動動力的汽車便已發明。當時的汽車無論在速度上還是在運載能力上都不及火車和輪船。但是汽車的靈活性,卻使人們在旅遊據點的選擇、旅遊時間的掌握,以及隨興而行方面有較大的自由。19世紀末內燃機的發明,因為其使用液體燃料、結構緊湊、體積輕、熱效率高及功率大……等特點,使汽車的結構和運行速度產生了革命性的進展,汽車數量也就愈來愈多。

　　更重要的是,內燃機促進了飛機的發明。世界上最早的一架客機於1914年在美國開始飛行。1919年8月25日,倫敦至巴黎間的定期客運班機首次開航;到1939年,歐美各主要城市間都已有了定期客運航班。50年代中期,噴氣式飛機開始運用於民航。此後隨著科技的進步及不斷發展,噴射客機的機型及速度不斷更新。在不斷的創新與製造下,飛機所提供的不僅是更安全、便捷、迅速的服務,更提供了遠距離及多樣性的遊程;同時由於票價的降低,也提供更多人得以選擇飛機旅行,使得航空旅行不斷普及化。

　　雖然旅遊業在20世紀初已開始萌芽,但成為一項新興獨立且完整的產業,卻是在二次世界大戰以後。隨著各國戰後經濟的復甦,世界經

濟貿易的國際化，電腦資訊產業形成的產業革命，國際旅遊業的發展也迅速蓬勃的發展，直邁入21世紀。而21世紀，在資訊科技、材料科學、太空科學等技術的發展，全球區域整合的趨勢，對於自然環境議題重視等，均將旅遊帶入新的境界。

 ## 第二節　我國觀光事業發展史

　　我國在觀光事業的發展和西方比較起來，遠古時期由於同樣受到社會封建制度的影響，所以歷朝的發展多偏向於君主對於領土的擴張，派遣使節開疆闢土，或宗教上朝聖的理由；而近代則因為清朝閉關自守的政策被外國以武力入侵後，才慢慢的開闊了世界的視野；民國成立後則因相繼內憂外患，完全談不上觀光旅遊活動，直至政府遷臺後才又漸漸的發展起觀光旅遊事業。本節即就中國古代旅遊、近代旅遊及現代旅遊發展來加以說明。

一、中國古代旅遊

　　我國是四大文明古國之一，也是世界上最早出現旅遊活動的國家之一。據傳言，中華民族始祖黃帝及後繼諸王，如堯、禹……等均曾足跡遊遍天下，民間更將黃帝之子及貢工之子供奉為旅遊之神加以膜拜，從天子至庶人出門遠行無不先祭祀他們。

　　而商周時期封建制度之旅遊發展與西方相似。夏代發明的舟車到商代更加普及和先進，牛馬……等牲畜也普遍用於交通運輸，使商代之商人足跡「東北到渤海沿岸乃至朝鮮半島，東南達今日浙江，西南達到了今日安徽、湖北乃至四川，西北達到了今日之陝甘寧綏乃至遠及新疆」……已經走遍了所知道的世界。到春秋戰國時代，商業活動有了更

大的發展，出現了許多大商人。此外，夏、商、周三代的帝王多以旅行來瞭解民間疾苦，一般稱之為「巡狩」或者稱「遊豫」，是與農業生產密切相關的政治活動，其中史載最多的首推夏禹和周穆王。

秦始皇一統中國後，把古代帝王的巡狩制度繼承下來，作為探訪民情，鞏固統治的策略。所不同的是在巡狩的同時，還增加了尋求長生不老藥的目的。為此，他大規模擴建道路，建設行宮，同時派遣大量方士尋幽訪勝，此對發展旅遊起了重要的推動作用。相傳，日本即當時秦始皇派遣徐福前往海上尋訪仙山所發現的。

漢代的張騫出使西域、司馬相如的西南夷之行、司馬遷為撰寫《史記》而遊歷江淮……等，構成了這一時代的旅遊特點，特別是張騫的西域之行和司馬遷的遊歷活動，前者為具有政治目的的探險，後者則屬於典型的學術考察旅行，此為劃時代的進步。

魏晉南北朝時期，儘管政治上動盪不安，但此時也出現了影響旅遊深遠的人物，即宗教旅遊的法顯和撰寫《水經注》探訪中國地理學的酈道元。

隋代的歷史雖短，但其在我國古代發展水路交通上貢獻最大，京杭大運河的修鑿，開創了中國旅遊史上舟船旅遊的開端。

唐宋時期，我國封建社會政治經濟又向前邁進一大步，經濟的繁榮為當時旅行的發展創造了條件。同時，由於實行科舉制度，促使廣大中下層人士均希望能藉由考試而一舉得功名，也形成遠遊之風氣。與以前各朝代相比，此時期政治清平，外出遠遊的人最多。尤其在唐、宋兩代，出現許多的文人雅士遊歷名山大川，創作出詠頌山川景物的佳詩或詞，此時期的宗教旅行也盛行一時。著名的宗教家有玄奘、鑒真……等，促進了與其他國家文化交流的發展。僧侶在中國旅遊史上占有重要的地位，他們在名山勝地、幽岩絕谷中開山創寺，開闢許多景點。與旅遊人口逐漸增多的形勢相呼應，此時期的接待設施，客棧旅店等亦相當發達。

　　明清時期是中國封建社會發展的又一高峰，特別是明代，是旅遊史上另一黃金時代。航海旅行家鄭和下西洋，無論就宣揚國威或進行貿易均有明顯的成果，而明朝徐霞客以其一生遍訪中國各地名山大川，所記載的風土民情文物，更對未來地理學或民族學的研究產生重要的影響。

　　然而整個封建社會時期，更多的是商人的商務旅行。雖然在歷史文獻上尚無確切紀載，但在史書和文獻上經常將「商」、「旅」二字連在一起，所以由此可推論，商人在中國古代旅遊中是主要的組成分子。

二、中國近代旅遊

　　1840年，西方帝國主義用槍砲打開了中國大門，中國從此淪為半殖民地的社會，西方的商人、傳教士和學者……等紛紛來到中國。而同時，中國的出國旅遊人數也大大增加。這當中一部分是出國經商或遊歷的旅行者，更多的是到西方學習先進科技的留學生。此外，帝國主義基於侵略中國的野心，在中國修築鐵路，強設通商口岸，在客觀上也刺激了近代中國旅遊業的發展。

　　旅遊業在中國的發展和其他許多行業一樣，均是由外國人所設立。如英國的「通濟隆洋行」、美國的「運通公司」、日本的「國際觀光局」，先後在20世紀初期進入中國沿海城市，從事旅遊業務活動；國人任何旅遊活動均須經由外國旅行社安排。而基於民族情感的刺激，1923年8月上海商業儲蓄銀行設立的「旅行部」，成為第一家中國人在國內開辦的旅遊企業。

　　1927年，該部改稱為「中國旅行社」，在全國十五個城市設立了分社，繼而在美國紐約、英國倫敦、越南河內……等國外大城市設立分社，進入國際旅遊市場，不僅為國內外旅遊者代辦簽證、代訂機票、預訂客房、組織團體旅遊，並出版專門性的旅遊刊物《旅行家雜誌》。當時的中國，因外有列強干涉，內部政局混亂、社會動盪不安，限制了此

一時期旅遊業發展的可能性。

三、政府遷臺後的旅遊概況

　　政府自播遷來臺後，早期所有的政策均以軍事考量為主，且經濟尚得依賴外援，自無法考量到有關民生旅遊的發展；同時期無論在旅遊設施或旅遊活動也因為政府瀰漫著反共的氣氛，許多政治考量也限制旅遊的發展；直至50年代開始，社會經濟開始由穩定步向成長，政府才進一步考量旅遊業的發展，無論政策、組織、法令在此時期方有較明確的方向。茲將民國40年以來迄今的觀光旅遊發展略述如後：

(一)40年代

　　政府甫撤退來臺，國民所得不高，相關的指示主要以民生主義育樂兩篇補述為主，肯定觀光遊憩活動的功能，其政策理念主要仍以教化倫理、訓練國防技能、灌輸防共、反共意識為主。同時為考量國家安全，全面實施戒嚴，限制了戶外活動。

(二)50年代

　　此階段延續40年代受到「戒嚴政策」和「經濟建設計畫」影響，國民旅遊依舊受到限制。但在觀光政策方面，已能確認觀光事業為達成國家多目標的重要手段，並列為施政重點。策略上，國際與國內觀光事業並重，開始發展國際觀光，爭取外匯，力求旅遊設施及導遊服務能達到國際水準，吸引國外觀光客並宣揚我國復國建國的精神。另一方面，在加強國防安全及經濟建設發展政策背景下，在民國58年7月公布「發展觀光條例」，制定了觀光發展之重要法規。

(三)60年代

　　在此階段,由於十大建設開展陸續完成,經濟成長迅速穩定,國民所得提高,所以外國觀光客來臺日增,其中以日本和美國的遊客為主,然而無論就導遊人員質量方面或國際觀光旅館的提供等均感不足;同時各風景區遊客日增,但公共設施及遊憩設施欠缺、管理不善,形成政府在政策上極為迫切解決的問題。民國60年6月政府裁併了「臺灣省觀光事業管理局」,成立了「交通部觀光局」,主導國內觀光相關發展事宜;同時,國家公園法、區域計畫法……等法規的頒訂也影響觀光遊憩區的發展。其中以民國68年1月開放國民出國觀光旅遊的政策影響最大,使臺灣從觀光輸入國成為輸出國,不僅擴大了國民的國際觀與視野,也向世界各國展示臺灣強大的經濟實力。

(四)70年代

　　此十年為觀光事業鼎盛時期,除了在行政院設置觀光資源開發小組、臺灣省政府設立「旅遊事業管理局」外,並依相關計畫設立了墾丁、玉山、陽明山、太魯閣……等國家公園,東北角及東部海岸風景特定區管理處,加強整體風景遊憩區的建設。同時期民間參與觀光遊憩設施的興建,使民營遊樂區迅速發展。另外,此時尚受二大政策影響:

1. 民國76年7月15日宣告解除戒嚴令,縮減山地、海防及重要軍事區管制範圍,增加了國人觀光遊憩活動的空間。
2. 民國76年11月2日開始受理國人赴大陸探親之申請,增加國人赴大陸之旅遊活動,並逐年放寬其前往目的與人士資格。

(五)80至90年代

　　由於國民生活所得提高,加上旅遊市場蓬勃發展,國人出國旅遊人數日增,每年均有成長,至民國96年國人出國旅遊已達約七三二萬

人次；來華觀光客則因國際經濟局勢、國內消費水準提昇、大陸開放觀光……等因素衝擊，歷年的成長有限，民國96年來華觀光客人數約二六二多萬人次；而國民旅遊，則在國內的遊憩設施不斷擴充、相關交通建設陸續完成及民國87年2月1日實施週休二日等政策的引導下，每年均有長足進展。

在跨入新世紀中，為了因應加入WTO，以及藉由觀光事業的開展提昇我國國際形象和促進地方經濟發展，由交通部觀光局舉辦了「21世紀臺灣發展觀光新戰略」會議，期望結合各部會及地方政府的力量，共同推動打造臺灣觀光新環境，並以嶄新的形象呈現國際社會。另外，經建會在民國90年提出國內旅遊發展方案，希望能提升觀光產業為國家策略性重要產業，建置國際級水準旅遊軟硬體設施，協助傳統農林漁牧業調整轉型，建構本土、生態、多元的優質觀光旅遊環境。

而觀光行政組織的調整，隨著精省政策實施，也已整合完成，並於民國90年完成發展觀光條例及交通部觀光局組織條例的修正，以更切合政策的執行。當然，兩岸關係的發展、國際金融市場的發展，以及國內相關政策的影響，如國土開發政策、政府組織調整方案、產業投資政策……等都將影響到國內觀光事業的發展。

(六)90年代以後

民國96年觀光政策以創造質量並進的觀光榮景，達成「觀光客倍增計畫」來臺旅客年度目標。施政重點則以全力衝刺行政院「2015經濟發展願景第一階段三年（96-98）衝刺計畫」，以「美麗臺灣」、「特色臺灣」、「友善臺灣」、「品質臺灣」及「行銷臺灣」為主軸，全方位打造優質的旅遊環境。

民國97年則以推動「旅行臺灣年」，達成來臺旅客年成長7%之目標。啟動「2008-2009旅行臺灣年」，落實執行國內、國外宣傳推廣工作，營造友善旅遊環境，開發多元化臺灣旅遊產品，引進新客源，達

成年度來臺旅客四〇〇萬人次之目標。以「適當分級、集中投資、訂定投資優先順序」概念，研擬觀光整體發展建設中程計畫（97-100年）草案，強化具體投資成果。獎勵業者設置特殊語文（日、韓文）服務、開發臺灣觀光巴士行銷通路、輔導旅遊服務中心永續經營及加強旅遊景點間之轉運接駁機制，強化旅遊網路之服務功能。

接著於民國98至103年推動觀光拔尖領航方案行動計畫，成效卓著，包括來臺旅客於103年突破一〇、四三九、七八五萬人次，觀光外匯於104年達四、四三八億元，GDP占比從民國97年的1.48%提升到104年的2.66%。

(七)當前我國觀光政策

民國104至107年推動「觀光大國行動方案」、「重要觀光景點建設中程計畫」，深化「Time for Taiwan　旅行臺灣就是現在」的行銷主軸，以「優質、特色、智慧、永續」為執行策略。推動「觀光大國行動方案」，積極促進觀光產業及人才優化、整合及行銷特色產品、引導智慧觀光推廣應用，鼓勵綠色及關懷旅遊，全方位提升臺灣觀光價值，提振國際觀光競爭力。其理念與目標、政策如下：（交通部觀光局，2016）

1.願景：觀光升級。

2.理念：質量優化 價值提升

3.目的：逐步打造臺灣成為質量優化、創意加值，處處皆可觀光的觀光大國。

4.四大施政政策：

　(1)優質觀光：產業優化服務加值，觀光人才接軌國際。

　(2)特色觀光：跨域整合色亮點，創新行銷全球。

　(3)智慧觀光：完善智慧觀光服務，引導產業加值應用。

　(4)永續觀光：推廣綠色觀光體驗，營造有感旅遊。

Chapter

3

觀光組織

朝聖是回顧過去，
在回憶裡帶出偉大的行動，
邁向最後救贖的時刻。

——Tom Wright，《朝聖之路》

為推動觀光事務，世界各國均成立專責機構，以政府官方或民間團體的方式來進行推廣。而在國際事務繁瑣的現代社會中，為共同協調各國或各地區觀光相關的事務，或解決彼此間的問題，國際上各觀光相關團體亦成立了國際性的組織，希望能藉由組織的規範或推動，加強國際間觀光事務的合作與發展。本章就國際的觀光組織、我國的觀光組織及世界上代表性國家的觀光組織加以說明。

第一節　國際觀光組織

現代的觀光事業是國際性的經濟活動，它不僅促進了國家或地區間的經濟發展，而且在政治上也加強各國人民之間的相互瞭解，增進友誼。同時，由於其複雜性也會造成國際性的矛盾和衝突，產生許多國際問題，這就有賴成立各種國際性的觀光組織作為協調機構，制訂共同合作的規範，以利各項業務的進行。根據資料顯示，全世界的國際性觀光組織約有八十餘個，我國由於並非聯合國的會員國，所以在爭取加入國際性組織時相對較困難，目前我國透過政府或民間團體單位加入國際性的觀光組織主要包括有：

1.亞太旅行協會（Pacific Asia Travel Association, PATA）。
2.旅遊暨觀光研究協會（The Travel and Tourism Research Association, TTRA）。
3.國際青年旅遊組織聯盟（Federation of International Youth Travel Organizations, FIYTO）。
4.美洲旅遊協會（America Society of Travel Agents, ASTA）。
5.國際會議協會（International Congress and Convention Association, ICCA）。

6.拉丁美洲觀光組織聯盟（Confederation de Organizations Turisticasdela America Latina, COTAL）。

7.國際會議與觀光局協會（International Association of Convention and Visitor Bureau, IACVB）。

8.美國旅遊業協會（United States Tour Operators Association, USTOA）。

9.亞太經濟合作理事會（APEC）觀光工作小組。

10.美國旅遊產業協會（Travel Industry Association of America, TIA）

11.國際會議籌組人協會（International Association of Professional Congress Organization, IAPCO）

12.國際領隊協會（The International Association of Tour Managers, IATM）

　　以下便就世界上最主要的幾個組織，包括：世界觀光組織、世界旅行社協會、國際餐旅協會、國際航空運輸協會、國際民航組織、國際觀光科學專家協會、旅遊暨觀光研究協會、亞洲太平洋旅遊協會、美洲旅遊協會、國際會議協會、國際遊樂園暨景點協會加以介紹。

一、世界觀光組織

　　世界觀光組織（United Nations World Tourism Organization，簡稱UNWTO）是全球唯一的政府間國際旅遊組織，其宗旨是促進和發展旅遊事業，使之有利於經濟發展、國際間相互瞭解、和平與繁榮。主要負責收集和分析旅遊資料，定期向成員國提供統計資料、研究報告，制定國際性旅遊公約、宣言、規則、範本，研究全球旅遊政策。（見圖3-1）

　　UNWTO最早由1925年在荷蘭海牙成立的國際官方旅遊宣傳組織聯盟（International Union of Official Tourist Publicity Organization, IUOTPO）

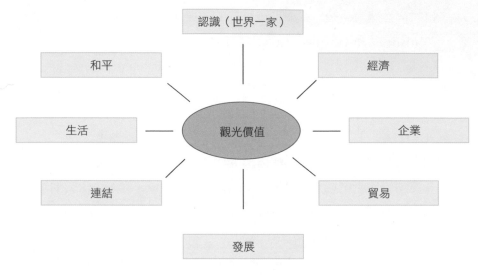

圖3-1　觀光價值圖

資料來源：聯合國世界觀光組織（UNWTO）。

發展而來，1970年重組為政府間組織，更名為WTO（World Tourism Organization），並應西班牙政府邀請將總部設在馬德里。2003年WTO大會與聯合國（UN）雙方同意，WTO正式成為聯合國專門機構。

　　UNWTO成員分為正式成員（主權國家政府旅遊部門）、聯繫成員（無外交實權的領地）和附屬成員（直接從事旅遊業或與旅遊業有關的組織、企業和機構）。聯繫成員和附屬成員對UNWTO事務無決策權。

　　UNWTO的組織機構包括全體大會、執行委員會、秘書處及地區委員會。全體大會為最高權力機構，每兩年召開一次，審議該組織重大問題。執行委員會每年至少召開兩次。執委會下設五個委員會：計畫和協調技術委員會、預算和財政委員會、環境保護委員會、簡化手續委員會、旅遊安全委員會。秘書處負責日常工作，秘書長由執委會推薦，大會選舉產生。地區委員會為非常設機構，負責協調、組織本地區的研討會、工作專案和地區性活動。每年召開一次會議。共有非洲、美洲、東

亞和太平洋、南亞、歐洲和中東六個地區委員會。

　　根據1977年11月聯合國大會通過的《聯合國與世界旅遊組織合作關係》規定，WTO可以觀察員身分參加聯合國經濟社會理事會會議及其他相關會議。2001年，WTO致函聯合國，要求成為聯合國專門機構。2002年7月，經濟社會理事會一致同意WTO的申請，並於2003年7月由實質性會議審議通過。

　　UNWTO訂定每年的9月27日為世界旅遊日。為了不斷向全世界推行普及旅遊理念，形成良好的旅遊發展環境，促進世界旅遊業的不斷發展，UNWTO每年都會推出一個世界旅遊日的主題口號。

二、世界旅行社協會

　　世界旅行社協會（World Association of Travel Agencies, WATA）創於1949年，總部設在瑞士日內瓦，其宗旨是：將各國有信譽的旅行社建構成一個世界性的協同網路；各會員社保證依公布的固定價格向旅客提供高品質服務；透過世界各國的旅遊代理商，保證其會員社的經濟效益。

　　該協會由二百三十七家旅行社組成，分布在一百個國家的二百三十二個城市。凡是財政體制健全、信守職業道德最高標準的旅行社均可加入，唯不到三百萬居民的城市只能有一家旅行社加入。《世界旅行社協會萬能鑰匙》是該協會自1951年起向旅遊代理商提供最新訊息而出版的綜合性刊物，刊登會員社提供的各種服務項目和價目表，年刊還專門介紹各國旅行社的國家概況和附有插圖的飯店名錄。

三、國際餐旅協會

　　國際餐旅協會（International Hotel & Restaurant Association, IH & RA）於1946年在英國倫敦成立，是國際性的餐旅組織，前身是國際旅館

業聯合會，後改名為「國際旅館業聯盟」（IHA）。1946至2007年總部均設於法國巴黎。2008年元月更名為IH & RA，總部遷至瑞士的日內瓦。

　　該協會的宗旨是聯合世界各國的旅館業協會，研究國際旅館業的經營和發展，促進會員間的交流和技術合作，協調旅館業和相關行業間的聯繫，維護旅館業的利益。其主要任務是：透過與各國政府聯繫，促使實行有利於旅館業發展的政策；參與聯合國有關旅館集團等跨國企業方面的工作；通過制定修改有關法律文件，協調旅館業和其他行業的關係；提供諮詢服務和技術培訓。

　　該協會的會員分正式會員和聯繫會員。正式會員是世界各國的旅館業協會，聯繫會員是各國旅館業中的其他組織，如旅館集團、旅館院校……等。

四、國際航空運輸協會

　　國際航空運輸協會（International Air Transport Association, IATA）於1945年4月在古巴哈瓦納成立，原為設有定期航線的航空公司國際聯營組織，1974年在其年度大會中，正式批准允許包機公司申請加入該會。由於近年來航空運輸業務迅速發展，其正式會員已達百餘家。目前總部設於加拿大的蒙特婁市，另在瑞士日內瓦也設有辦事處。其主要宗旨為：

1.讓全世界人民在安全、有規律且經濟化的航空運輸中受益；增進航空貿易的發展並研究其相關問題。
2.對直接或間接參與國際航空運輸服務的航空公司，提供合作管道及有關之協助與服務。
3.代表空運同業與國際民航組織及其他各國際組織協調、合作。

　　為服務會員國及解決會員國間的各項問題，IATA在倫敦設有清帳所、在紐約設有督察室。其行政首席為總監，下有副總監六人。政策

係透過執行委員會執行，其下設有財務、法律、技術、醫務和運務諮議……等五個特別委員會；其中以運務委員會的業務最為複雜。

　　IATA的交通運務會通常每二年舉行一次，秋季舉行客運部分，春季舉行貨運部分。會議的主要任務為議定共同票價、制定各種文件的標準格式，及承運時在法律上應負之責任和義務，並協調建立固定作業程序。

五、國際民航組織

　　國際民航組織（International Civil Aviation Organization, ICAO）於1944年12月7日成立於美國芝加哥，為聯合國的附屬機構之一，目的在促進世界民用航空業的發展。總部設於加拿大的蒙特婁，另於巴黎、墨爾本、開羅及利馬設有辦事處。其主要宗旨為：

1.謀求國際民航的安全與秩序。
2.謀求國際航空運輸能保持健全的發展與營運。
3.鼓勵開闢新航線、共建及改善機場和其他航空安全設施。
4.制訂各種原則與規定。

　　該組織制定有航空法、航線、機場設施及出入境手續的國際標準，聯合國在1963年羅馬召開的國際觀光會議建議各國採用。

六、國際觀光科學專家協會

　　國際觀光科學專家協會（Association International Experts Scientiguos du Tourise, AIEST）該協會成立於1951年，是由國際上致力於觀光旅遊研究和觀光教學的專家們所組成的學術團體，會址設於瑞士伯爾尼。

　　協會的宗旨是鼓勵成員間的學術活動，資助具有學術性的觀光研究機構，組織大型的國際學術會議。該會在觀光理論研究上享有很高的威信，

主辦有《觀光評論》（*Tourism Review*）期刊和會議年度紀要……等。

七、旅遊暨觀光研究協會

　　旅遊暨觀光研究協會（Travel and Tourism Research Association，簡稱
TTRA）係由政府觀光單位、教育學術單位、觀光研究單位及旅遊相關行
業，共同參與組成之國際性觀光研究組織。成立於1970年，以致力於研
究旅遊行銷計畫及發展，提高旅遊研究及效能為其宗旨的非營利機構。
總部設於美國愛德華州首府樹城（Boise），會員來自世界各國。協會每
年於美加地區擇一城市召開年會暨研討會，會員藉年會互相交流、連絡
感情，於研討會中提出研究成果，同時吸收旅遊新趨勢及新知，交換經
驗。

　　該協會共有九個分會，除加拿大、歐洲分會外，均在美國境內，
分別為夏威夷分會、德州分會、大美西分會、中南部分會、華盛頓特區
分會、中部各州分會、東南部分會等，亞洲地區因會員不多，尚未成立
分會。該協會雖為國際性組織，但因會員多來自美國、加拿大，且以個
人名義參加，非以國家或機關名義入會，學生會員亦多為美加學校學生
（亞洲各國留學生亦頗積極參與），故無會籍、國籍問題。

八、亞太旅行協會

　　亞太旅行協會（Pacific Asia Travel Association, PATA）於1951年在
夏威夷成立，目前總部設在舊金山，是一個地區性組織。其主旨是聯合
亞洲及太平洋地區所有熱心於觀光旅遊的團體和組織，鼓勵和支持本地
區觀光業的發展，保護本地區特有的觀光資源。其會員包括太平洋區域
內各國政府觀光主管機構、運輸業（航空公司、輪船公司、陸上運輸
公司）、旅行業、旅館業，以及宣傳推廣機構……等，但僅限於團體會

員，個人會員則開放給學生或會員組織所屬員工三十歲以上者參加。組織設理事會、執行委員會、管理委員會、聯繫及附屬成員委員會、開發部、市場部和研究部。

　　總部及地區分會每年舉行多樣化活動，包括旅遊發展研討會、旅遊路線和產品展覽會、交易會、人員培訓講習班……等，以及進行市場研究、信息資料交流……等。

九、美洲旅遊協會

　　美洲旅遊協會（America Society of Travel Agents, ASTA）成立於1931年，為美國發起之國際性旅遊專業組織，宗旨在促進全球旅遊業發展、促進雇用專業服務人員、關切從業人員相關政策與利益、促進全球從業人員建立專業道德、提供旅遊業最新資訊、旅遊消費之保護、舉辦旅遊業教育訓練及鼓勵從事生態旅遊等。會員共九類，以美洲地區之旅行業者及具專業證照之美國地區旅行從業人員為主，亦涵蓋國際旅館、航空、各國旅遊局及其專業從業人員等。此外，尚有附屬會員（Allied Members）、學界會員、資深會員及榮譽會員等，遍及全世界。我國於1980年加入ASTA，會員名稱為 "Taiwan（ROC）"，1991年獲年會主辦權，1995年ASTA理事會通過更改我國會籍名稱為 "Chinese Taipei"。為表達我方之不滿與抗議，1998年起不參加旅展，僅派員參加年會以維繫與該組織會員及各國旅遊界間之關係。

十、國際會議協會

　　國際會議協會（International Congress & Convention Association，簡稱ICCA），係1963年源於旅行社為因應國際會議市場的快速發展，尋求務實作法以交換會議市場之實用資訊，會議產業的拓展速度前所未見，

因此不僅旅行社，甚至會議相關產業亦加入為會員。組織宗旨在促使全球會議產業的會員保持競爭優勢，發展迄今，ICCA已成為國際會議的全球最重要的組織。

該協會理事會理事十五人，依會員所屬行業特性分類為：

A類：會議旅遊與目的地管理公司（Congress Travel & Destination Management Companies）。

B類：航空公司（Airlines）。

C類：會議展覽籌組顧問公司（Professional Congress, Convention and/ or Exhibition Organizers）。

D類：觀光會議局（Tourist and Convention Bureau）。

E類：會議周邊服務業（Meeting Information and Technical Specialists）。

F類：會議旅館（ICCA Meetings Hotels）。

G類：會議展覽中心（Congress, Convention and Exhibition Centers）。

ICCA總部設於荷蘭的阿姆斯特丹，為提供會員服務亦於馬來西亞、美國與烏拉圭設置分部；另為會員之合作關係，設置有非洲中東、亞太、中歐、法國、西班牙、拉丁美洲、地中海、中東、北美、斯堪地那維亞、英國／愛爾蘭等分會。

十一、國際遊樂園暨景點協會

國際遊樂園暨景點協會（International Association of Amusement Parks and Attractions，簡稱IAAPA）成立於1918年，為全球娛樂休閒機構中規模最大的國際協會。IAAPA是個非營利組織，其會員代表來自遊樂園業者、製造供應商及個人三種；會員範圍含括遊樂園、主題樂園、水上樂

園、名勝景點、家庭娛樂中心、博奕、動物園、水族館、博物館、渡假村以及小型高爾夫球場等之經營者；成立宗旨主要係協助會員提升暨改善其經營管理，達到經營上安全、效率、營銷盈利等情況。IAAPA每年均會在美國舉辦遊樂設施博覽會，展示世界最新的遊樂設施。

第二節　世界各國觀光組織

　　根據世界觀光組織的報告，全球官方的觀光組織多達一百七十個以上，屬於世界觀光組織的會員也超過一百個，這些國家觀光機構的成長，象徵全球對觀光旅遊重要性的共識；但是由於國家環境背景的不同、政府組織架構及政策走向迥異，以及觀光事業的複雜性及多樣化，造成了全球國家觀光組織的不確定地位。

　　在各國的國家觀光行政組織中其功能一般涉及七大領域，包括：推廣、研究、研訂法規、規劃、訓練、渡假區經營及輔助。而其組成型態以屬於政府機構者最廣，如我國、中國大陸、美國、法國、加拿大、義大利……等；另外有屬於半官方性質，如新加坡、香港、南非、韓國……等；及屬於非官方機構者，如德國……等。雖然其型式不同，但其職掌通常包括：觀光事業發展規劃、觀光服務品質之督導、觀光宣導與推廣、觀光資訊蒐集與分析，以及與各相關單位之協調等。茲介紹幾個國家或地區的觀光行政組織如後：

一、美國觀光行政組織

　　1981年美國國會制定通過了「國家觀光政策法案」，根據該案，成立了現在的「美國旅遊及觀光管理局部」（USTTA），由負責旅遊及觀光的商務部副部長主持，置助理副部長（Deputy Under Secretary）一人

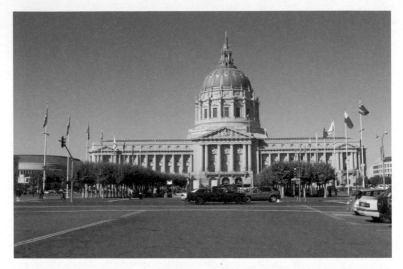

政府機構在觀光活動中扮演重要角色（圖為舊金山市政府）。

襄助，其下分設政策及規劃辦公室、研究辦公室、管理及行政辦公室與
觀光行銷助理部長辦公室……等四大部門。觀光行銷助理部長辦公室分
設有各地區機構及國際會議局。另又設立「旅遊及觀光諮詢局」（Travel
and Tourism Advisory Board），由旅遊業代表、勞工代表、學界代表以及
大眾利益團體代表組成。又創立「國家觀光政策會」（National Tourism
Policy Council），負責協調有關影響觀光、遊憩及資源之聯邦政策或相
關計畫，由商務部長擔任主席，成員包括：管理及預算局、商務部國際
貿易管理局以及交通部、內政部、勞工部、能源部……等代表。

二、日本觀光行政組織

　　在日本共有四個機構分別負責觀光發展的工作，即觀光局、日本觀
光振興會、部際觀光聯絡會議及觀光政策會議，分別介紹如下：

(一)觀光局

觀光局（Department of Tourism）隸屬於運輸省秘書處的一個機構，負責關於日本觀光事業之發展、改進和協調……等行政業務，為國家觀光組織。其下分設：規劃部門、旅行業部門以及發展部門來負責統籌協調及規劃觀光行政，督導旅行社及旅館業務。

(二)日本觀光振興會

日本觀光振興會（The Japan National Tourist Organization）為一非營利性而由政府補助經費的機構，受觀光局督導，負責推廣前往日本觀光的組織。總部設有總務、財務、規劃與研究、推廣、生產與國際合作六個部門，並在世界各主要城市設立十六個海外機構，從事推廣工作。

(三)部際觀光聯絡會

部際觀光聯絡會（The International Liaison Council on Tourism）由二十一位與觀光業務有關之部、會副首長所組成，包括：國土、經濟規劃、環境、科技、法務、外交、財政、教育、健康福利、貿易及工業、郵政及電訊、農林漁業、勞工、建設、住宅事務……等，並由首相辦公室的總督擔任主席。

(四)觀光政策會

觀光政策會（The Council for Tourism Policy）係由民間經營的觀光業者組成，每年召開三次會議，商討有關觀光的重要問題並準備年度觀光白皮書向國會提出報告；而每年舉辦「觀光週」，促進國內及國際觀光；三至五年則實施觀光旅遊習性之調查研究，提供相關單位參考。

三、加拿大觀光行政組織

　　加拿大政府觀光局（Canadian Tourism Commission, CTC），是工業、貿易和商業部的一個機構，由助理副部長負責。其透過副部長向工貿商部長提出加拿大旅遊發展政策。另外在觀光局底下設置有：觀光業發展、市場發展、服務及聯絡管理、研究……等四個單位，並在國外設置二十一處旅遊辦事處。

　　其主要的職掌包括：

1.對於聯邦政府相關策略及四年之發展方向向各省、企業……等單位作清楚之說明。
2.對強調資訊及獎勵措施之提供，及具國際競爭力之觀光目的地和產品開發擬訂行銷計畫。
3.將有關加拿大之觀光產品及市場之供需資訊，提供給政府或私人部門投資者作決策之參考。
4.對加拿大觀光事業在國際市場上有關財務之取得、聯營之談判、產品行銷及人力資源開發上，提供必要之協助。
5.對於聯邦政府在有關計畫與政策上，影響其決策以符合觀光事業者之利益。

四、新加坡觀光行政組織

　　新加坡旅遊促進局（Singapore Tourist Board, STB）屬於半官方性質，成立於1964年，由內閣工商部主管，負責檢查督促與旅遊有關的各單位，執行政府制定的觀光法令與規定，宣傳和推廣旅遊業的發展，並審核及頒發旅行社執照……等業務。

　　其組織係在主席及執行下設立：行銷、會議、服務、業務規劃、發展、行政與活動籌劃……等七個部門，並在世界各重要城市設立辦事處。

五、香港觀光行政組織

　　香港政府於1957年6月21日通過法令，成立「香港旅遊協會」（Hong Kong Tourist Association, HKTA），2001年4月1日正式改組為「香港旅遊發展局」（Hong Kong Tourism Board, HKTB），主要負責管理香港旅遊事業，屬半官方基金企業組織。另外，與旅遊業有關的法定管理機構還有香港立法局研究旅行代理商條例專案小組、旅行代理商諮詢委員會、旅行代理商註冊處和港府經濟司……等。

六、中國國家旅遊局

　　中華人民共和國國家旅遊局（China National Tourism Administration，簡稱CNTA）成立於1949年，簡稱「國家旅遊局」，為中華人民共和國國務院主管旅遊工作的副部級國務院直屬機構。

　　主要職能有：

1. 統籌協調旅遊業發展，制定發展政策、規劃和標準，起草相關法律、法規草案和規章並監督實施，指導地方旅遊工作。
2. 制定國內旅遊、入境旅遊和出境旅遊的市場開發戰略並組織實施，組織國家旅遊整體形象的對外宣傳和重大推廣活動，指導中國駐外旅遊辦事機構的工作。
3. 組織旅遊資源的普查、規劃、開發和相關保護工作。指導重點旅遊區域、旅遊目的地和旅遊線路的規劃開發，引導休閒渡假。監測旅遊經濟運行，負責旅遊統計及行業信息發布。協調和指導假日旅遊與紅色旅遊工作。
4. 承擔規範旅遊市場秩序、監督管理服務質量、維護旅遊消費者和經營者合法權益的責任。規範旅遊企業和從業人員的經營與服務行

圖為福建廈門的旅遊交易會。

為。組織擬訂旅遊區、旅遊設施、旅遊服務、旅遊產品等方面的標準並組織實施。負責旅遊安全的綜合協調和監督管理，指導應急救援工作。指導旅遊行業精神文明建設和誠信體系建設，指導行業組織的業務工作。

5. 推動旅遊國際交流與合作，承擔與國際旅遊組織合作的相關事務。制定出國旅遊和邊境旅遊政策並組織實施。依法審批外國在中國境內設立的旅遊機構，審查外商投資旅行社市場準入資格，依法審批經營國際旅遊業務的旅行社，審批出國（境）旅遊、邊境旅遊。承擔特種旅遊的相關工作。

6. 會同有關部門制定赴港澳臺旅遊政策並組織實施，指導對港澳臺旅遊市場推廣工作。按規定承擔大陸居民赴港澳臺旅遊的有關事務，依法審批港澳臺在內地設立的旅遊機構，審查港澳臺投資旅行社市場準入資格。

7.制定並組織實施旅遊人才規劃，指導旅遊培訓工作。會同有關部門制定旅遊從業人員的職業資格標準、等級標準，並指導實施。

8.承辦國務院交辦的其他事項。

　　國務院旅遊工作部際聯席會議的辦公室就設在旅遊局，承擔聯席會議日常工作。旅遊局內設有下列機構：辦公室、綜合協調司、政策法規司、旅遊促進與國際合作司、規劃財務司、全國紅色旅遊工作協調小組辦公室、監督管理司、港澳臺旅遊事務司、人事司、機關黨委、離退休幹部辦公室等，下轄有機關服務中心、資訊中心、旅遊質量監督管理所、中國旅遊報社、中國旅遊出版社、中國旅遊研究院等；另主管中國旅遊協會、中國旅行社協會、中國旅遊飯店業協會、中國旅遊車船協會、中國旅遊景區協會，及中國旅遊協會旅遊教育分會、中國旅遊協會旅遊溫泉分會等。

七、兩岸旅遊小兩會

　　為了有效處理兩岸旅遊事務，在海基、海協會下設立臺旅會（臺灣海峽兩岸觀光旅遊協會）與海旅會（海峽兩岸旅遊交流協會），由兩岸指派官員任職（臺灣觀光局、大陸國家旅遊局），於2010年5月互設辦事處，俗稱「小兩會」。目前臺旅會在大陸設有北京辦事處、上海辦事分處以及福州辦公室；海旅會則在臺北與高雄各設辦事處。

第三節　我國觀光組織

　　行政組織是政府為達成相關之政策所設置的機關或機構，藉以制定相關的法令規章，據以執行；或是公眾基於行業間之利益所設置之相關

團體。若從組織的形成加以探討闡明，則就靜態的意義而言，行政組織就是國家或政府為推行政務時，所任用職工在工作進程中，職權分配所形成的管理體系；就動態的意義而言，行政組織是規劃政府中各工作機關的系統及各部門之職權與領導、溝通……等行政行為；就生態意義而言，行政組織就是隨政府職能的演進而演變的工作程序、方法與制度，是有機的生長與發展。

　　觀光行政組織的分類，可從其組成的團體特性加以區分，亦可從其機能加以區分。而若從政治制度觀點加以區分，可分為：

1.政府機關：含中央及地方觀光主管機關兩種類型。
2.民間團體：包括觀光者的團體、觀光企業者的團體及民間全國觀光
　組織三種類型。

　　以下即就我國政府觀光主管機關和民間相關的團體作一簡介：

一、中央觀光行政組織

　　中央觀光行政組織，包括行政院觀光發展推動委員會、交通部路政司觀光科和交通部觀光局（觀光行政機關組織系統見圖3-2、圖3-3）。

(一)行政院觀光發展推動委員會

　　民國85年11月21日政府鑑於我國觀光事業的發展面臨許多問題，尤其在觀光遊憩設施投資環境方面，因部會間的協調導致許多重大開發案延遲無法開發；遂成立了跨部會的觀光發展推動小組，每二個月開會一次；之後於民國91年提升為委員會層級。依其設置要點可瞭解其宗旨為：為協調各相關機關，整合觀光資源，改善整體觀光發展環境，促進旅遊設施之充分利用，以提升國人在國內旅遊之意願，並吸引國外人士來華觀光。其任務為：

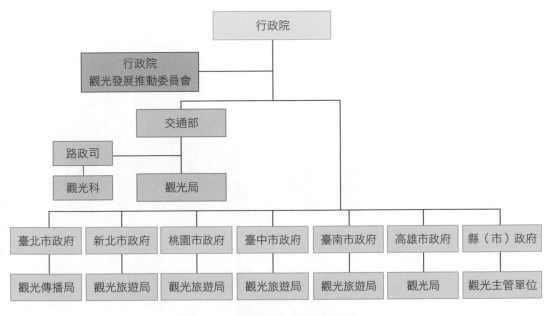

圖3-2　我國觀光行政體系圖

資料來源：交通部觀光局行政資訊系統。

1.觀光發展方案、計畫之審議、協調及督導。

2.觀光資源與觀光產業整合及管理之協調。

3.觀光遊憩據點開發、套裝旅遊路線規劃、公共設施改善及推動民間
　投資等相關問題之研處。

4.提昇國內旅遊品質，導引國人旅遊習慣。

5.加強國際觀光宣傳，促進國外人士來華觀光。

6.其他有關觀光事業發展事宜之協調處理。

　　委員會由行政院院長指派政務委員兼任召集人，各相關部會首長及
學者專家二十四至三十人擔任委員，觀光局擔任幕僚工作。其推動的政
策包括：協調相關單位，為紓解遊憩區假日遊客集中及因應週休二日政
策，推行非假日優惠方案措施；建立觀光發展基金，由機場稅收中撥付

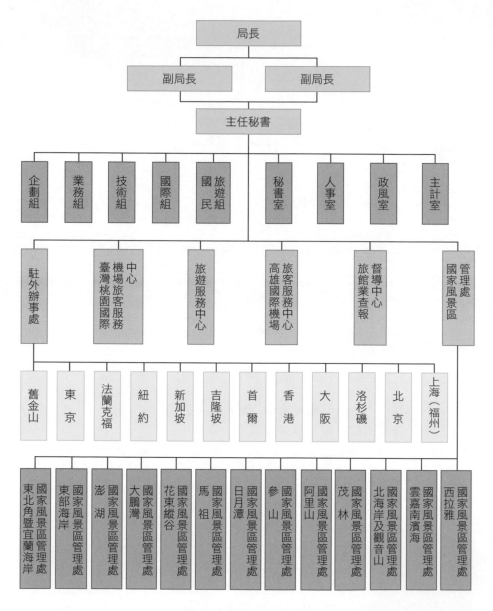

圖3-3　觀光局組織圖

資料來源：交通部觀光局行政資訊系統。

部分經費提供各相關單位進行觀光遊憩區之改進或宣導；協調國有財產局及相關土地管理機關，依法進行土地徵收或撥用程序，以利各觀光遊憩區之整體開發；促使各管理機關重視臺灣古道、步道之維修與推廣，提供國人休閒、懷古、登山旅遊處所。

　　民國89所通過的重要決議包括：推動鼓勵公務人員利用休假赴災區旅遊的獎勵措施、加強國際青年學生交流、執行溫泉開發管理方案，推動生態旅遊成立專案小組……等。民國93年11月第九次委員會議將會議展覽服務業列為重要新興發展產業，於同年11月成立「行政院觀光發展推動委員會MICE專案小組」，進行政府各部會資源的協調及整合，以期積極推動國內會展產業之蓬勃發展，以經濟部商業司為主導機關。同時，為吸引國際青年來臺旅遊，在其下成立「國際青年旅遊專案小組」，由青輔會主委擔任召集人，教育部及交通部各派一位次長擔任副召集人，負責規劃研商招徠國際青年來臺旅遊的具體措施。

(二)交通部（路政司觀光科）

　　依發展觀光條例第三條規定，中央觀光主管機關為交通部，但主管全國觀光事務機關則為觀光局，前者負「政策」、後者負「事務」之責。但事實上，對地方及全國性觀光事業之整體發展，其政策規劃則大都仍由觀光局總其成。交通部為主管全國觀光政策之發展，遂於民國60年7月1日於路政司下設觀光科，以負責督導全國觀光業務及審核全國觀光旅遊事業發展政策及計畫。

(三)交通部觀光局

　　民國58年7月公布之「發展觀光條例」中規定：「交通部為主管全國觀光業務，設交通部觀光局；其組織另以法律定之。」因此，民國61年12月29日遂制定公布「交通部觀光局組織條例」（民國90年8月1日行政院核定修正施行），設觀光局，負責發展全國觀光事業，其主要職掌，

依該條例第二條規定為：

1. 觀光事業之規劃、輔導及推動事項。
2. 國民及外國旅客在國內旅遊活動之輔導事項。
3. 民間投資觀光事業之輔導及獎勵事項。
4. 觀光旅館、旅行業及導遊人員證照之核發與管理事項。
5. 觀光從業人員之培育、訓練、督導及考核事項。
6. 天然及文化觀光資源之調查與規劃事項。
7. 觀光地區名勝、古蹟之維護及風景特定區之開發、管理事項。
8. 觀光旅館設備標準之審核事項。
9. 地方觀光事業及觀光社團之輔導，與觀光環境之督促改進事項。
10. 國際觀光組織及國際觀光合作計畫之聯繫與推動事項。
11. 觀光市場之調查及研究事項。
12. 國內外觀光宣傳事項。
13. 其他有關觀光事項。

觀光局為執行相關之業務，於民國62年9月訂定「交通部觀光局辦事細則」，設企劃、業務、技術、國際四組分掌前項業務，並得分科辦事。之後，又因應新生業務之需求，設置旅遊服務中心及駐外單位……等；而為配合精省業務及組織業務重整，於民國90年8月行政院核定修正施行。茲將其相關單位分述如後：

■ 業務單位
業務單位下設置企劃、業務、技術、國際、國民旅遊五組分別辦理政策之擬訂、市場調查、觀光事業之輔導與管理、觀光社團之輔導推動、觀光資源之開發建設、風景特定區之規劃與管理、國際組織參與、觀光宣導推廣、國民旅遊活動企劃、協調、行銷及獎勵、地方辦理觀光民俗節慶活動輔導事項……等業務。同時為消弭非法旅館，輔導合

法業者規劃經營，建立完整旅館業管理體系，設置「旅館業查報督導中心」。

■行政單位

依一般行政機關組織，分設秘書室、人事室、會計室和政風室。

■旅客服務中心

於中正及高雄小港國際機場設置旅客服務中心，提供旅客相關之資訊服務；另在臺北、臺南、臺中、高雄……等城市設立旅客服務中心。

■國家級風景區

自民國73年起為使國人有更多之休閒處所，成立東北角海岸國家風景區管理處、東部海岸國家風景區管理處、澎湖國家風景區管理處、大鵬灣國家風景區管理處、花東縱谷國家風景區管理處、馬祖國家風景區管理處、日月潭國家風景區管理處、參山國家風景區管理處、阿里山國家風景區管理處、茂林國家風景區管理處、北海岸及觀音山國家風景區管理處、雲嘉南濱海國家風景區管理處及西拉雅國家風景區管理處等十三處國家風景區，辦理區內天然及文化觀光資源之規劃、開發、經營、管理……等事宜。民國97年5月29日則通過擴大東北角海岸國家風景區範圍，並更名為東北角暨宜蘭海岸國家風景區管理處。

■派駐國外單位

為拓展海外觀光業務，促進國際旅客來華觀光，陸續在舊金山、東京、法蘭克福、紐約、新加坡、雪梨、洛杉磯、首爾、香港、大阪、北京、上海等十二處，設有駐外辦事處辦理海外宣傳推廣工作。觀光局近年來為提供民眾最好的旅遊休閒環境，除各單位依權責執行相關業務外，並在配合市場需求下不斷開發新的產品及規劃改善遊憩設施，提高國民生活品質。

二、地方觀光行政組織

地方觀光行政組織，包括：臺北、高雄等直轄市政府及各縣（市）政府所成立的組織（原臺灣省政府相關觀光組織均已廢止）。

(一)六都

臺北市、高雄市、臺中市、臺南市、桃園市等六都為掌理各該市之觀光業務，臺北市政府設置觀光傳播局，另成立觀光發展推動委員會專責整合市府各局，處理觀光資源及協調宣導事務；高雄市政府設觀光局，至於升格之新北市，臺中市、臺南市及桃園市政府則成立觀光旅遊局，掌管轄內觀光旅遊業務。

(二)縣（市）觀光組織

依發展觀光條例第三條規定，縣（市）政府亦為地方觀光主管機關。然而由於一般縣（市）政府之組織體制不同，編制人數較少，故少有單獨設置觀光事務主管單位，近年隨著觀光事業重要性日增，已有地方政府將觀光單位層級提升，如新竹市成立城市行銷處、連江縣政府成立觀光局、桃園縣政府成立觀光行銷局、澎湖縣政府成立旅遊處，金門縣成立觀光處、南投縣成立觀光處、基隆市成立交通旅遊處、嘉義縣成立文化觀光局、花蓮縣成立觀光處、新竹縣成立交通旅遊處、彰化縣成立城市暨觀光發展處、臺南縣政府成立交通觀光局、宜蘭縣政府成立工商旅遊處、苗栗縣成立國際文化觀光局、雲林縣政府則於文化處下設觀光行銷科主管觀光業務、臺南市成立觀光旅遊局、臺東縣政府成立觀光旅遊處負責觀光行銷推廣業務，其他未設立縣市亦在相關局處內設有觀光專責部門。

而各縣（市）政府為管理轄內縣（市）級風景特定區或代管省級風景特定區，亦設置相關之管理所。例如，新北市政府野柳、烏來、碧潭

風景區管理所；南投縣政府南投風景特定區管理所經營管理之霧社（盧山）風景區；花蓮縣、雲林縣、宜蘭縣亦設置管理所管理轄內各縣級風景區。

三、民間觀光團體組織

民間觀光團體組織，大致上可以區分為社會團體和職業團體兩種。所謂社會團體，一般是以推展文化、學術、聯誼、社會服務及公益之性質，其主管機關在中央為內政部；在省（市）為省（市）政府社會處（局）；在縣（市）為縣（市）政府，但其亦受目的事業應受各該事業主管機關之指導、監督。因此觀光社會團體，除受社團主管機關輔導外，亦受觀光事業主管機關之指導、監督。

職業團體係以協調同業關係，增進共同利益，促進社會經濟建設為目的，由同一行業之單位、團體或同一職業之從業人員所組成的團體，大多以職業工會的名稱出現。此類職業團體與勞工權益密切相關，因此目的事業主管機關為勞工或社會行政機關。

第四節　我國近期的觀光政策（民國98至107年）

政策，又稱為公共政策，其制定及形成順序共有五個階段，包括：瞭解問題形成的階段、政策規劃階段、政策合法化的階段、政策執行的階段以及政策評估的階段。同時，政策必須有賴於行政機關的執行與立法部門予以法制化；透過行政與立法二部門之協調，將民意適時的表達與實踐。所以觀光政策可定義為：「政府為達成整體觀光事業建設之目標，就觀光資源、發展環境及供需因素而作最適切的考慮，所選擇作為或不作為的施政計畫或策略。」而在執行政策過程中，則有賴政府各部

門的組織與人員，以政策與法規為基礎，運用計畫、組織、領導、溝通、協調、控制⋯⋯等管理方法，推行並達成發展觀光政策的任務。

政策的制定自有其時代的背景與各方面因素的考量。如在觀光接受國，一方面須衡量經濟、文化、社會、環境、思想⋯⋯等方面的衝擊；另一方面須檢定國家整體的利益之配合，包括經濟、社會、文化、環境⋯⋯等因素，並衡量國際關係與政治利益群體。近年來國內受到亞洲金融風暴及全球政經情勢的轉變，對於觀光政策的研擬或影響觀光政策的計畫相當多，茲分別加以略述說明：

一、觀光大國行動方案（104至107年）

(一)計畫目標與預期績效

為配合黃金十年的開展，實現「觀光升級：邁向千萬觀光大國」之願景，將秉持「質量優化、價值提昇」的理念，積極促進觀光的質量優化。（見**表3-1**）在量的增加方面，順勢而為、穩定成長；在質的發展方面，創新升級、提昇價值，期打造臺灣成為質量優化、創意加值、處處皆可觀光的千萬觀光大國，提昇臺灣觀光品牌形象，增加觀光外匯收入。

(二)執行策略

■優質觀光：追求優質觀光服務，提高產業附加價值

1.產業優化：輔導觀光產業轉型升級、創新發展，朝國際化、品牌化、集團化、差異化、在地化經營，形塑優質品牌及服務品質，以全面提高觀光吸引力、提升國際競爭力。

2.人才優化：提昇觀光產業人才素質、接軌國際，輔導成立全國性導遊、領隊職業工會、建置旅宿業職能基準及診斷系統、精進線上學

表3-1　預期績效指標及評估基準

項目	績效指標	評估基準			預期目標值			
		101年	102年	103年	104年	105年	106年	107年
1	來臺旅客人次（萬人次）	731	801	991	1,030	1,075	1,120	1,170
	(1)大陸市場	258	287	399	410	420	430	440
	(2)非大陸市場	473	514	592	620	655	690	730
2	觀光整體收入（新臺幣億元）	6,184	6,389	7,530	7,600	7,900	8,050	8,300
	(1)觀光外匯收入	3,485	3,668	4,438	4,450	4,600	4,800	5,000
	(2)國人國內旅遊收入	2,699	2,721	3,092	3,150	3,200	3,250	3,300
3	觀光產業就業人數（萬人次）	16.5	17.0	18.0	18.5	19.0	19.5	20.0

註：1.來臺旅客人次：
　　(1)依據世界觀光組織（UNWTO）推估，亞太地區成長率約 4%至5%；因此，設定104至107年來臺旅客平均成長率 4.5%作為挑戰目標。
　　(2)針對中國大陸市場，將持續落實總量管制政策，不再調增陸客觀光團配額上限，但積極爭取高端團、優質團、部落觀光團，以及非觀光局主管之商務、醫美等旅客能持續成長；因此，設定陸客市場以年平均成長率 2.6%為成長目標。
　　(3)非大陸市場，將以多元開放、全球布局理念，全力爭取日韓、港星馬、歐美等既有目標市場，以及穆斯林、東南亞新富五國、郵輪等新興市場；因此，設定非大陸市場年平均成長率為5.8%為挑戰目標。
　　2.觀光產業就業人數：係觀光局主管之旅行業、旅宿業（觀光旅館、旅館、民宿）、觀光遊樂業就業人數加總而成。
資料來源：交通部觀光局行政資訊系統。

習（E-learning）課程、落實種子教師訓練制度、鼓勵中、高階管理人才取得國際專業證照。

3.制度優化：全面啟動法制研修工程，循序漸進檢討管理制度，強化旅遊安全措施，鬆綁相關法規限制，營造良好投資環境。

■ 特色觀光：跨域開發特色產品，多元創新行銷全球

　1.跨域亮點：以「跨域整合」為理念，引導地方政府透過跨域整合及特色加值，營造區域旅遊特色及行銷特色亮點，改善區域旅遊服務及環境。

　2.特色產品：以「觀光平台」為載具，透過跨域合作、異業結盟，結合文化創意及創新理念，開發深度、多元、特色、高附加價值的旅遊產品，以提高國際旅客的滿意度、忠誠度及重遊率。

　3.多元行銷：以「多元創新」行銷手法，針對目標市場分眾行銷，深化旅行臺灣感動體驗，提昇臺灣國際觀光品牌形象，並積極開拓高潛力客源市場，促進觀光發展價值提昇。

■ 智慧觀光：完備智慧觀光服務，引導產業加值應用

　1.科技運用：透過觀光服務與資通訊科技（ICT）的整合運用，提供旅客旅行前、中、後所需的完善觀光資訊及服務，並輔導 I-center 旅遊服務之創新升級，營造無所不在的觀光資訊服務。

　2.產業加值：加強觀光資訊應用行銷推廣及遊客行為分析，引導產業開發加值應用服務，提供客製化的觀光資訊服務，發展新型態的商業模式。

■ 永續觀光：完善綠色觀光體驗，推廣關懷旅遊服務

　1.綠色觀光：鼓勵搭乘綠色運具（含臺灣好行、臺灣觀巴）之旅遊服務，提供國內外自由行旅客完善的綠色觀光體驗，並強化觀光產業與在地資源的連結，尊重在地資源，鼓勵在地生產、在地消費，導入綠色服務。

　2.關懷旅遊：訴求人道關懷的有感旅遊服務，以尊重及關懷之理念，推廣無障礙旅遊、銀髮族旅遊及原鄉旅遊，開創新興族群旅遊商機，促進觀光產業永續經營。

二、觀光拔尖領航方案（98至103年）

　　民國98至103年觀光局為落實馬前總統成立「三百億元觀光產業發展基金」之政見，並配合行政院規劃推動「六大新興產業」，研擬「觀光拔尖領航方案」。行政院核定自民國98至103 年編列三百億元觀光發展基金，並逐年推動。該方案以「發展國際觀光，提昇國內旅遊品質，增加外匯收入」為目標，透過發揮臺灣觀光資源及特色的「拔尖」、輔導產業轉型升級的「築底」、催生星級旅館、好客民宿及加強國際市場開拓之「提升」等三大行動方案，訂定各項相關獎勵或補助要點，協助產業轉型升級，打造臺灣成為東亞觀光交流中心及國際觀光重要旅遊目的地。

　　至民國103年底，已核定三〇三項區域觀光旗艦補助計畫，打造小烏來天空步道、嘉義蘭潭景觀廊道、外木山濱海景觀、高雄城市光廊等區域觀光景點；推出臺北孔廟歷史園區、新北水金九、臺中草悟道、彰化鹿港工藝薈萃、屏東國境之南等五處國際觀光魅力據點，並陸續推出新竹縣「臺灣漫畫夢工場」、臺東縣「慢活臺東‧鐵道新聚落」、澎湖縣「海峽風華‧平湖美學—澎湖灣悠活渡假」、南投縣「南投太極美地」等魅力據點。同時，點亮七大國際光點，吸引逾二十二萬國際旅客；並推出臺灣好行，吸引逾九百九十萬人搭乘，搭配動態電子看板、旅遊景點二維條碼（QR Code）導覽、 旅行臺灣APP及觀光資訊資料庫，營造無縫隙旅遊環境。另獎勵觀光產業升級，提昇服務品質及取得專業認證，並評鑑出五百二十七家星級旅館及七百一十家好客民宿、薦送三百八十一名觀光菁英出國研習，提升產業競爭力。更打響「臺灣觀光年曆」成為臺灣國際級活動的代言品牌，並推動「旅行臺灣　就是現在」行銷推廣計畫，103年吸引了九百九十一萬旅客來臺，預估貢獻新臺幣四千三百七十六億元觀光外匯收入，並帶動十八萬直接的觀光就業機會，三千五百三十二億元旅館投資，以及十九個國際連鎖旅館品牌進駐

臺灣。

　　該方案項下計十四項細部計畫，除「協助旅行業復甦措施」及「輔導星級旅館加入國際或本土品牌連鎖旅館計畫」等兩項計畫已完成階段性任務而不予推動之外，其餘計畫均調整作法，持續推動，說明如**表3-2**：

三、觀光客倍增計畫

　　為達到民國97年來華觀光客成倍數成長的目標，交通部觀光局於91年6月召開「觀光客倍增計畫全國研討會」，會中認知觀光客倍增計畫係一項「減項」計畫，未來將再修正計畫內容明確表達該計畫並非傳統建設計畫，而是消除舊有不良建設，改善整體環境體質，提昇文化、環境、生態層面之精神，反映於硬體建設，遊客置身其中能體會前述價值觀之計畫。會中獲得之重要結論包括：

1. 推動制定「環境景觀維護法」，以能永續維持風景區環境設施之經營管理維護。為提昇旅遊線重要風景區交通服務品質、減少公路壅塞及對當地民眾生活之影響。
2. 對於相關服務行業，訂定業界考核辦法，進行評比後公布前後三名，以使業者自我覺醒，提昇服務水準。
3. 計畫執行除觀光相關單位外，應包含警察、交通、衛生、工務等單位、民間動員配合一併參與推動，應請相關單位參與，解決如機場計程車司機服務品質、公園指標、餐飲衛生之問題。
4. 藉由套裝旅遊軸線附近之大專院校（語言學系、外語學系）地方文史解說導覽人才結合，並建立解說人才資料庫，以健全服務系統。
5. 建議外交部再增加免簽證國家，簡化簽證手續，以方便國際旅客來臺。

表3-2　觀光拔尖領航方案推動計劃

細部計畫	執行困難	後續推動方向
一、拔尖行動方案		
(一)區域觀光旗艦計畫	已規劃並指導地方政府營造五大分區特色之觀光環境整建，惟部分尚未與地方特色產業及行銷推廣連結，較難引發後續觀光話題。	後續仍以持續推動區域觀光特色之遊憩環境整建為主，惟評決之重點須能整合地方文化、藝術及產業等特色，或具跨域整合及合宜創新之價值，以有效累積投資之效益，將調整作法，推動「遊憩據點特色加值計畫」。
(二)競爭型國際魅力據點示範計畫	部分縣市面臨土地取得困難或工程執行進度落後或行銷宣傳效能不彰。	後續計畫將採評選分階段進行，淘汰計畫可行性較低之計畫。完成評選後，邀請入選之縣市共同辦理啟動記者會，加強各執行窗口凝聚力。提高活動經費比例，每年辦理行銷活動，研提「跨域亮點整備計畫」予以推動。
(三)臺灣好行景點接駁旅遊服務計畫	臺灣好行景點接駁服務，旅客於旅途中搭乘之車輛載具及駕駛人員等，其主管機關均係交通部公路總局等公路主管單位，為提供旅客良好之服務品質，亦需公路主管機關協助督促，俾吸引旅客踴躍搭乘，提供無縫隙之接駁服務。	1.持續輔導各「臺灣好行」路線提供穩定旅遊服務，並加強服務品質全面再提昇，包括：站牌、指示標示、導覽地圖牌、車內站名播放暨解說（中英日等外語版）及導入電子票證之運用。 2.擴大臺灣周遊券之合作範疇（含陸、海、空運及博物館、美術館、特色景點等），以吸引國內外自由行旅客搭乘，及增加周邊產業收益。 3.調整作法，推動「臺灣好行服務升級計畫」。
(四)觀光資訊結合GIS技術服務應用計畫	地方政府旅遊資訊涉及智慧財產權，且配合上傳資料庫，意願偏低。	延續既有成果，推動「智慧觀光推動計畫」。
(五)國際光點計畫	無	持續推動，納入「多元旅遊產品深耕計畫」。
二、築底行動方案		
(一)振興景氣再創觀光產業商機計畫		
1.獎勵觀光產業升級優惠貸款之利息補貼措施	無	調整作法，納入「旅行業品牌化計畫」辦理。

（續）表3-2　觀光拔尖領航方案推動計劃

細部計畫	執行困難	後續推動方向
2.協助旅行業復甦措施	無	屬短期紓困措施，已完成階段性任務，後續不予推動。
(二)觀光遊樂業經營升級計畫	無	為協助觀光遊樂業持續推動品質升級，提供友善、智慧旅遊環境，再創國旅市場榮景並擴大吸納國際遊客，調整作法，推動「觀光遊樂業優質計畫」。
(三)輔導星級旅館加入國際或本土品牌連鎖旅館計畫	無	已完成階段性任務，後續不予推動。
(四)獎勵觀光產業取得專業認證計畫	部分國外同屬性專業驗證（如ISO、HACCP）之認定及查驗不易。	為求審慎，並配合星級旅館評鑑等政策推動，將刪除ISO、HACCP等認證，並調整適用對象限於國內政府機關或受其委託單位之驗證，推動「旅宿業綠色服務計畫」。
(五)海外旅行社創新產品包裝販售及送客獎勵計畫	該獎助要點實施至101年12月31日止。	調整作法，推動「多元旅遊產品深耕計畫」。
(六)觀光從業菁英養成計畫	無	調整作法，推動「觀光產業關鍵人才培育計畫」。
三、提升行動方案		
(一)國際市場開拓計畫	無	調整作法，推動「多元旅遊產品深耕計畫」。
(二)星級旅館評鑑計畫	業者缺乏信心，影響受評意願，或評等不如預期，業者不願公布結果。	調整作法，推動「旅宿業品質精進計畫」。
(三)好客民宿遴選計畫	無	調整作法，推動「旅宿業品質精進計畫」。

資料來源：交通部觀光局行政資訊系統。

6.善用志工，設立親善大使制度，同時利用廣大出國民眾，招攬國際
　人士來臺觀光。

7.開發規劃觀光新景點，除應結合周邊人文、自然資源特色外，更應
　著重生態、景觀保護與均衡、永續發展；另應先期辦理可行性分析
　與效益之評估，確立觀光新景點於市場行銷之可能性。

8.規劃開發觀光新景點，應跳脫傳統單一景點規劃開發模式，於推動
　時宜結合觀光新景點周邊既有人文及自然資源特性，參研當地旅遊
　環境、遊客需求及觀光新趨勢，規劃套裝旅遊新路線，藉以創造具
　市場區隔性之獨特內涵，以吸引國內外觀光客。

9.建立全國觀光資訊流通機制及資訊網站；制定觀光旅遊資訊資料庫
　共通格式；設立與業者間的B2B平台，以提供及時線上資訊。

第二篇

觀光服務業

　　觀光事業的範疇如第二章所述，具相當之複合性，且含括的範圍相當廣闊。

　　在觀光客與觀光目的地（資源）間必須有環環相扣的仲介居間配合，方能滿足觀光客需求，達到觀光的目的。其間，又以旅行業、旅館業、餐飲業、觀光遊樂業為主要的相關行業，本篇除將觀光服務業詳加介紹外，另將交通運輸業、藝品業及金融業作一簡單介紹。

旅行業與觀光遊樂業

我們最初的旅程,曾經激勵了無數想要上路的人們;

與此相仿,Lonely Planet的故事,

會在那些夢想把自己的熱愛變成自己的事業的人們中產生共鳴。

——Tony Wheeler, Maureen Wheeler,《當我們旅行——Lonely Planet的故事》

　　隨著時代變遷，交通工具進步，觀光旅遊業的發展蓬勃迅速，而在旅遊途中，除了交通、食宿、購物、遊點的安排外，尚有證照、票務……等事務需要妥善處理，甚至在行程途中需要專人作解說及照顧，所以為統合相關事宜，旅行業便蘊運而生。

🎈 第一節　旅行業的定義

　　關於旅行業的定義，各個國家雖不盡相同卻也大同小異。茲提供美洲旅行業協會（America Society of Travel Agent, ASTA）的定義和我國觀光局的定義說明如下：

一、ASTA的定義

　　ASTA對於旅行業的定義為："An individual or firm which is a authorized by one or more principal to effect the sale of travel and related services"。其意義係指**旅行業**乃個人或公司行號，接受一個或一個以上（法人）之委託，從事旅遊銷售業務，以及提供有關服務謂之旅行業。此處所稱之法人，係指航空公司、輪船公司、旅館業……等相關行業。簡言之，旅行業係介於一般消費者和法人之間，代理法人從事旅遊銷售工作，並收取佣金之專業服務行業。

二、我國對旅行業的定義

　　依據發展觀光條例第二條第十款定義：「**旅行業指經中央主管機關**核准，為旅客設計安排旅程、食宿、領隊人員、導遊人員、代購代售交通客票、代辦出國簽證手續等有關服務而收取報酬之營利事業。」同法

第二十七條規定其範圍要點如下：

1.接受委託代售海、陸、空運輸事業之客票或代旅客購買客票。

2.接受旅客委託代辦出、入國境及簽證手續。

3.招攬或接待觀光旅客並安排旅遊、食宿及交通。

4.設計旅程、安排導遊人員或領隊人員。

5.提供旅遊諮詢服務。

6.其他經中央主管機關核定與國內外觀光旅客旅遊有關之事項。前項
　業務範圍，中央主管機關得按其性質，區分為綜合、甲種、乙種旅
　行業核定之。

　　在我國旅行業屬特許行業，除了經濟部的執照和營利事業登記證
外，尚需有交通部核發之旅行業執照；而因其對消費者或相關企業之影
響重大，申請旅行社必須繳納保證金，並於執行業務時與旅客簽訂旅遊
契約。

　　依照我國對於**旅行業的分類**，約略可分為：綜合旅行業、甲種旅行
業和乙種旅行業。綜合旅行業經營的業務涵蓋國內外相關業務，並得以
包辦旅遊方式，自行組團，安排旅客國內外觀光旅遊、食宿及提供有關
服務；甲種旅行社則可辦理國內外旅遊事宜，唯不能以包辦旅遊方式出
團；乙種旅行社則僅能辦理國內旅遊之相關事宜。至2016年5月，臺灣地
區計有旅行社總公司二、八四三家，其中綜合旅行社一三一家、甲種旅
行社二、四九一家、乙種旅行社二二一家。（分公司不列其中）

第二節　旅行社的業務及其特性

　　旅行業本身屬於服務業，除依法令規定提供相關之服務外，近年來
隨著市場發展趨勢與行銷策略組合，其業務含括的項目亦日益增加。而

由於其主要為旅遊產品組合從事居中服務，故其特性更明顯包括服務業及居中服務的特性，亦可因其商品之組合從事居中服務，如代理業務、居間服務等。

一、旅行社的業務

旅行社除依法令規定經營相關業務，提供旅客代辦出入境手續、簽證業務、組織團體成行、代為設計安排行程、提供旅遊資訊外；由於旅行社規模大小不一，軟硬體設備不同，加上旅行業相關業務繁雜，在市場競爭激烈下，旅行業亦可跨越營運相關行業之業務，其營運範圍約可涵蓋如下：

(一)代辦觀光旅遊相關業務

1.辦理出入國手續。
2.辦理簽證。
3.票務（個別散客、團體、躉售、國際、國內）。

(二)行程承攬

1.行程安排與設計（個人、團體、特殊行程）。
2.組織出國旅遊團（躉售、直售、或販售其他公司的旅遊產品）。
3.接待外賓來華業務（包括：旅遊、商務、會議、接送……等）。
4.代訂國內外旅館及其與機場間的接送服務。
5.承攬國際性會議或展覽會之參展遊程。
6.代理各國旅行社業務或遊樂事業業務。
7.某些特定日期或特定航線經營包機業務。

組團旅遊為旅行社重要業務之一（圖為景文科技大學學生海外實習）。

(三)交通代理服務

1.代理航空公司或其他各類交通工具（快速火車或遊輪）。

2.遊覽車業務或租車業務。

(四)人力資源及資訊

1.開辦訓練專業領隊、導遊或OP、票務操作人員課程。

2.出版旅遊資訊或旅遊專業書籍。

3.提供國內外各項觀光旅遊資訊服務。

(五)異業結盟與開發

1.經營移民或其他特殊簽證業務。

2.成立電腦公司經營或出售軟體。

3.航空貨運、報關、貿易及各項旅客與貨物運送業務。

4.與保險公司合作，辦理各類之旅遊平安保險。

5.參與旅行業相關的旅館、餐飲或遊樂事業之投資開發。

6.經營銀行或發行旅行支票。

7.代理或銷售旅遊用品（如周遊券、電話預付卡……等）。

獎勵旅遊

　　會議產業是近年成長最為快速的服務業之一，由於會議產業所含括涉及的產業與範圍相當廣泛，包括旅遊業、住宿業、交通業、娛樂業、餐飲業和各專業領域，以及傳播、口譯、表演、文化創意產業等等，故其所能帶動的產能相當可觀。

　　在國際化的趨勢下，會議產業已成為世界各大城市爭相發展的產業，其效益除了透過各項會議和展覽可以達到文化經貿交流的目的，使主辦城市成為知名的國際都市，也為主辦國家帶來可觀的經濟效益。因此，國際會議與展覽產業的發展狀況普遍被認為是評量某一地區繁榮與否及國際化程度如何的重要指標，且是全球化新興潛力服務業類項中之「三高三大三優」產業：(1)具有高成長潛力、高附加價值、高創新效益；(2)產值大、創造就業機會大、產業關聯大；(3)人力相對優勢、技術相對優勢、資產運用效率優勢等。

　　歐美先進國家對於會展產業通常只分為兩大類：集會或會議產業（Meeting or Convention Industry）、展覽與活動產業（Exhibition and Event Industry）。會議特色多為動態輪流在各地舉辦，至於展覽的特色則多為靜態，常年在同一地點、時段舉辦，且背後多有政府及產業的支持。無論是上述何種展覽，相關的配套措施均相當重要。除了有大型的展覽會場或會議中心外，便捷的交通、方便舒適的住宿、多樣的

餐食選擇、完善的旅遊服務提供等均會影響其發展。同時,一個會展目的地成功的要素有3A+1S,即Attractions吸引力、Amenity便利設施、Accessibility可及性與Security安全性,所有想發展會展產業的國家或城市,均需考量以上的特質與要素。

世界級的豪華郵輪往往是獎勵旅遊、商務會議的選擇,船上提供的設施、活動、餐食一應俱全,此外船上的娛樂節目及康樂設施同時也是選項之一。

行政院在「挑戰2008國家發展重點計畫」中,將會議及展覽產業視為重點工作,並於2013至2016年推動新一期會展四年計畫──「臺灣會展領航計畫」,期望在政府政策的大力支援下,持續帶領會展產業航向國際。「臺灣會展領航計畫」以「打造臺灣會展成為優質會展服務的領航者」為願景,同時以「提高會展服務品質效率,強化臺灣會展品牌國際形象及國際競爭力,發展臺灣成為全球會展重要目的地」為長期發展目標。具體計畫包括:

1.會展產業整體推廣計畫,設立會展單一服務窗口,積極推動我國會

展產業，提供國內會展業者相關協助，以提升會展業者之能力及國際競爭力。進行會展產業調查及研究、我國會展整體行銷策略規劃及國內外宣傳推廣、維護會展總入口網站、協助爭取國際會議及企業型會議暨獎勵旅遊活動在臺舉辦等。

2.MICE人才培育與認證計畫：培育我國會展產業從業人員之專業技能，建立會展產業認證制度及人才資料庫，逐步提昇人才素質，促使臺灣會展人才資源適才適用。

　　就中華經濟研究院承辦國際會議實際經驗證實，每一位外國人士每天在臺平均經濟效益統計約可達新臺幣一萬四千元（私人支出約八千元、會議支出約六千元）。因此，每百萬人次的外籍人士每天對臺灣的直接貢獻可達新臺幣一百四十億之多。若以標準四天的國際會議行程及預估每年若達三百萬人次的外籍旅客，預估每年對臺灣的直接經濟貢獻將達一千六百八十億元。

二、旅行業的特性

　　由於旅行業本身屬服務業，加上其商品主要係組合其他行業之產品而形成，或代理業務、居間服務，故旅行業是服務業及居中服務的特性，茲分述如下：

(一)服務業的特性

　　旅行業的商品是勞務的提供，旅遊從業人員必須以專業知識，適時的服務顧客。其特性如下：

　　1.旅行業的商品是勞務的提供（勞力和知識），供給的彈性小。

2.旅遊商品是無形的，因此建立良好的產品形象和提高服務品質是主要行銷策略。

3.旅遊商品無法儲存，必須在規定期間內使用，同時無需大量資金，競爭大。

4.旅行業服務主要為人，因此員工的素質和訓練是服務成功的關鍵。

(二)居間服務的特性

旅行業無法單獨生產製造產品，必須受到上游事業（如交通、住宿、餐飲、風景遊樂業和管理單位）之限制，及其行業本身競爭及行銷通路之牽制，加上社會、經濟、文化、政治……等影響而塑造商品的特性，茲分述如下：

1.相關事業僵硬性：上游供應商資源的彈性小。

2.需求的不穩定性：旅客的旅行活動亦受外在因素影響，對旅行社並無絕對的忠誠度。

3.需求的彈性大：消費者可能因所得、時間或匯率……等因素，以及對產品的價格產生彈性的選擇。

4.需求的季節性：因應地理環境及觀光資源的特色，在行程的安排和設計上，淡旺季非常明顯。

5.競爭性非常大：包括上游供應事業體（航空公司票價、交通運輸工具、各旅遊據點）及旅行業本身（人力、產品及行銷）之競爭。

6.無法具體化之服務：旅遊消費者無法從行銷過程中體會所有產品的價值內容，且行程中變動因素大，故需靠公司的形象來行銷。

7.專業化特性：旅遊作業過程繁瑣，每一環節緊緊相扣，需具有正確的專業知識和輔以電腦化作業才能保障產品品質。

8.總體性：旅行業各單位部門團隊須互助合作，才能達成營運的目標。

(三)我國旅行業品牌化

　　為輔導旅行業發展優質品牌，創新產業附加價值，以提升國際競爭優勢，促進產業優化轉型升級，觀光局藉由貸款利息補貼措施，鼓勵業者創新旅遊產品，以提升旅遊信賴度及品牌知曉度，進而促進產業轉型及升級，成為具競爭力之旅遊品牌，至2016年上市櫃品牌已有五家。（交通部觀光局，2016）

第三節　觀光遊樂業

一、觀光遊樂業的發展

　　遊樂園是隨著人類對娛樂要求的不斷提高，而逐漸發展的產物。它可追溯至數千年前。由於教育水準提昇、收入增加、加上科技日新月異，使得遊樂園的發展非常迅速。歷史上，遊樂園曾經有幾次重大的突破，隨著各地娛樂開發公司為適應變化多端的競爭市場和需求面不斷要求提升，遊樂園必將有更多、更快的發展。

　　歐洲的遊樂園早在18世紀便在英國和法國出現，其主要是吸收了社會兩個階層的特點而成。目前歐洲每個國家約有兩座大型的主題樂園和幾座規模較小的遊樂園。1992年，迪士尼公司建造一座落於巴黎附近的迪士尼樂園，企圖打進歐洲市場，然因傳統與文化價值觀念不同，區域市場消費高及語言障礙……等，使得營運狀況並未如預期理想。

　　美國為當今世界上在遊樂園、主題樂園設計和營運管理方面最具權威的國家。原先許多遊樂園是和馬戲團結合，採流動式方式前往各地表演，隨著汽車的普及化及增多，此類型的遊樂園已式微，取而代之的是固定式大型的遊樂園。1955年，迪士尼公司在加州的Anaheim開創了第

迪士尼樂園最早於1955年在美國加州開幕，由華特‧迪士尼一手所創辦，內有許多迪士尼人物，如米奇老鼠及迪士尼電影場景，吸引了為數眾多的大朋友和小朋友。

一座真正的主題樂園，它為家庭娛樂帶來了一場革命，增添了豐富的內容和情趣。其成功並不在於它的設計及遊樂設施，而是為遊客提供了一個安全、清潔的整體娛樂環境和看不見的服務。獨特而科學的布局使遊客同等地分散在迪士尼魔術王國的五個景區，且此種輪環式（Hub and Pokes）設計已被世界各地所借鑑。

　　亞洲地區則以日本的發展最為迅速及成功。1982年開業的東京迪士尼樂園以美國為模式，只是空間和廣場更大；每年平均吸引了一千二百萬名的遊客。而後續開發興建的如豪斯登堡、海洋巨蛋、三麗鷗夢幻園、八景島及最近開業的時代村……等，除了日本當地遊客外，亦吸引許多國外的觀光客前往遊歷。2016年6月中國上海迪士尼樂園開幕亦帶來中國境內觀光休閒人潮。

二、觀光遊樂業的定義及分類

　　我國觀光遊樂業係指經主管機關核准經營觀光遊樂業設施之營利事業，從1971年以前的臺北市中山兒童樂園至2016年領有執照且經營中的

業者計有二十三家（交通部觀光局，2014），到訪人數前幾名為：六福村、劍湖山、麗寶樂園、九族文化村、小人國。（見**表4-1**）

表4-1　103年臺灣主要遊樂園型觀光遊憩區遊客人數統計排名

名次	遊樂園	遊客人數（人）	名次	遊樂園	遊客人數（人）
1	六福村	1,564,754	6	花蓮海洋公園	613,674
2	劍湖山	1,121,634	7	綠世界生態休閒農場	424,400
3	麗寶樂園	1,098,279	8	八仙海岸	326,654
4	九族文化村	937,480	9	飛牛牧場	313,415
5	小人國	791,190	10	香格里拉樂園	260,807

資料來源：轉引自Money DJ理財網—財經知識庫（2014）。

　　觀光遊樂業所涵蓋的層面非常廣泛，根據「觀光遊樂業管理規則」，經營觀光遊樂業者，應先向主管機關申請核准，並依法辦妥公司登記後，領取觀光遊樂業執照及專用標識，懸掛於入口明顯處所始得營業（見**圖4-1**）。另外，基於不同的分類標準，各組織或學者對於觀光遊樂業均有不同的分類方式，茲分述於後。

(一)觀光遊樂業的定義

　　觀光遊樂業的範圍相當廣泛，有日間、夜間、室內、戶外、水上、陸上、動態、靜態……等，而且含括的種類相當多。以國際性的組織「國際遊樂園暨景點協會」（IAAPA）會員型態而言，包括主題公園、水上樂園、兒童樂園、迷你高爾夫球場、家庭娛樂中心……等，目前會員數超過四千八百家。

　　國內目前對於**觀光遊樂業的定義**為發展觀光條例第二條第十一款，指經主管機關核准經營觀光遊樂設施之營利事業。第三十五及三十六條則載明觀光遊樂業申請設立條款及安全規範等事宜；另外，風景特定區管理規則第二條明訂遊樂設施之項目，分類如下：

圖4-1　觀光遊樂業專用標識

1.機械遊樂設施。

2.水域遊樂設施。

3.陸域遊樂設施。

4.空域遊樂設施。

5.其他經主管機關核定之觀光遊樂設施。

(二)觀光遊樂業的分類

　　由觀光遊樂業的定義可以發現，要將觀光遊樂業加以非常有系統的分類相當困難；國內資深導遊蔡東海先生曾依照靜態、動態、戶外、室內、白天、夜晚……等介面來劃分，然此依二分法的分類方式較難詳究其涵蓋面。今擬就相關觀光遊樂業的範圍，依其展現的主題、目標與特性為基準，試加以分類如下：

■展覽場所

展覽場所包含公、民營之各類靜態展示館，如博物館、美術館、天文館、科學館……等場所。

■娛樂場所

娛樂場所主要為專門提供表演活動的場所，含括可看表演的酒店、夜總會、舞廳……等。

■運動場所

運動場所為提供各類體育運動項目進行的地方，如高爾夫球場、棒球場、跳傘場、攀岩場、野外健身場……等。

攀岩場為國內主題樂園類型之一，兼具運動休閒功能。

 主題樂園

　　主題樂園與觀光客有直接之關係，係以展示某種主題為主，提供各類型遊樂設施、活動與服務的營利或非營利單位。依其主題，我們又可再細分以下幾種類型：

1. 歷史文化類型：以展現當地或世界特有的文化或歷史民俗為主，或某項主題的展示。如美國各地的環球影城、夏威夷波里尼西亞民俗文化村、日本的豪斯登堡荷蘭村、明治村、我國的臺灣民俗村、九族文化村……等。

2. 景觀展示類型：以人工的手法規劃自然景觀或人文景緻供遊客觀賞。如日本箱根的雕刻公園、荷蘭的小人國、印尼的縮影公園、大陸的錦繡中華和世界之窗、我國的小人國、西湖渡假村……等。

3. 生物生態類型：包括各類型的動物園、植物園、水族館，以及農牧場……等，以靜態或活態表演方式展示各種動、植物的生態及農牧產業的發展。如美國聖地牙哥的海洋世界、日本長崎動物園、新加坡動物園、雪梨的皇家植物園、我國屏東車城的海洋生物博物館、龍潭六福村……等。

4. 水上活動類型：以提供各類型水上遊憩活動設施為主的遊樂園。如日本的海洋巨蛋、新加坡的聖淘沙、我國的麗寶樂園……等。

5. 科技設施類型：除提供傳統的機械遊樂設施外，並積極發展結合高科技產業，向人類的極限挑戰，以尋找刺激為主。目前世界各地著名的主題遊樂園均以此為主。如迪士尼樂園雖屬於綜合型，但仍以提供高科技遊樂設施為主；另外，美國最著名的連鎖遊樂園Six Flag，也是以驚險刺激的機械設施聞名；日本的八景島垂直落體、太空世界；我國的劍湖山主題遊樂園……等。

花蓮海洋公園與海豚表演。

三、觀光遊樂業的特性

　　觀光遊樂業是觀光旅遊活動中的重點，而其中又以主題遊樂園因其特性最吸引遊客前往，故以主題遊樂園的特性為例加以分析：

(一)巨大的風險與投資

　　由於主題遊樂園是一個大型綜合性的項目，這種特性使它更具挑戰性和冒險性。美國的大型主題遊樂園造價均超過五億美元，即使是地區性的遊樂園，造價亦在五千萬至一億五千萬之間。又如日本豪斯登堡總資本金額為日幣二十一億四千萬日元，股東人數共二百三十人，包括日本各大銀行、工商企業……等；香港海洋世界則花費將近四億港幣，其中七十一公頃的土地還是香港政府免費提供。通常，完成一座大型的主題遊樂園項目至少需要三年以上的時間。所以在設定主題之前，應將投資重點放在前期的可行性研究、市場調查及概念規劃。而開幕後，後續的維護及再開發費用亦須加以考量。

技設施類型的遊樂園除傳統的機械設施遊樂園外，知名的主題遊樂園則會結合高科技產業，提供遊客影音、聲光極限刺激。

(二)具專業的規劃團隊

選擇經驗豐富的專業規劃設計公司加以組織，形成整體的團隊相當重要。專業的規劃團隊最主要須含括以下四種學科的專家相互配合：遊樂設計專家專司遊樂設計、規劃建築師整體規劃格局、營運管理專家規劃營運相關事宜，最後是經濟顧問和財務預算專家研擬經濟計畫。

(三)興建開發過程具複雜性

主題遊樂園的興建開發可分為許多階段：包括概念設計階段（研訂主題與故事）、基地資料的調查與評估（地點、通路、各項基礎建設）、制定規劃要求（遊客量、樂園規模、容納量、經濟效益、人潮流動……等）、營運角度的審查（從營運角度針對原先之概念以及規劃要求進行修正）、初步的設計與理念溝通、設計規劃案的報可、設計發展及施工階段、遊藝機和設備的購置安裝階段。另外，最重要的是在開業前應執行許多步驟，包括行政規劃、人員招聘和培訓、業務管理系統建立、市場開發計畫、樂園營運和服務規範……等。每個過程，均須相互

美國大型的主題樂園其造價均超過數億美元以上。

檢視其與原先的理念或未來營運之關聯性。

(四)市場具生命周期及變動性

　　觀光客是流動的，設施亦有其使用年限。妥善的管理維護計畫，不僅能維持遊樂設施的正常運作，確保遊客的安全，亦能延長設施的使用。然而，在市場調查或規劃之際，投資者必須有長遠的眼光，因為遊樂園的投資大，營運成本高，回收的年期較久；再加上數年後，若無創新的設施或擴充其規模，將可能導致觀光客慢慢衰退的情形。所以，經營觀光遊樂業一定要有前瞻性的眼光來投資。如我國幾處主題遊樂園，近年來均擴充其設施或改變經營策略以因應市場生命周期。

(五)主題設立具代表性

　　一般主題遊樂園有其主要的目標市場，科技遊樂設施類型及水上活動類型的主題園以學生階層、年輕人為主，而其他類型則含括的層面更廣，可能以家庭型態為主。因此，一處成功的主題遊樂園必須推出其代表性的意象，以作為行銷推廣的策略。例如，一提到米老鼠、唐老鴨、高飛狗……大家就會聯想到迪士尼卡通世界——傳達著希望、夢幻的世

界；而日本的凱蒂貓（Hello Kitty）則是日本三麗鷗夢幻園的代表，為各國的小女生所熱愛，傳遞著「幸福就是知道愛」的設施理念。我國小人國也創造了歡樂龍作為代表。

(六)商品具擴充性

　　主題遊樂園販售的其實主要是歡樂的體驗。其收入來源除了門票、遊樂設施收入外，尚有非常重要的來源，為遊樂區內的餐飲設施和購物設施。以日本豪斯登堡主題遊樂園為例，其範圍內包括餐飲設施五十八處、購物設施六十八處，提供遊客便利的服務設施，也為重要的財源收入。所以，主題遊樂園可以開發非常多的商品，其商品的構成包括紀念品的販賣，如明信片、電話卡、玩偶、帽子……等；或將其製成商品於市面上販售，例如市面上可以看到各類的迪士尼商品的專賣店……等。

主題樂園可以開發各式的衍生性商品，增加收入來源。

旅館業與餐飲業

「杜拜」是個很懂行銷自己的國家，
靠著一間挺立於海上的帆船飯店，讓全世界開始認識它；
七星級的服務，讓觀光客一輩子也要住上一晚。

——楊瑪利、陳之俊、王一芝，《前進杜拜》

　　旅館是觀光事業的基本要素之一；它和交通運輸、旅行社、娛樂設施、觀光區域……等構成了觀光事業的生態圈。由於國人旅遊已成風氣，傳統走馬看花之旅遊方式，已無法滿足現今遊客，於是體驗型態之民宿在近十年來大量興起，提供遊客旅遊時可嘗試之另類體驗。而餐飲服務業則是一門綜合性的管理事業，它包括了生產、零售行銷、財務、人事以及其他服務事業……等諸多專業，牽涉的管理層面極廣，成功的關鍵亦在於每個階段的管理配合。另外，隨著人類對娛樂要求的不斷提高，觀光遊憩業亦逐漸受到重視，再加上由於教育水準提昇、收入增加、科技日新月異，使得遊憩產業的發展非常迅速。

 第一節　旅館業

一、旅館業的定義

　　旅館不僅是膳宿休息的地方，也是社交、教育、購物、娛樂、保健的場所。而其收入在整體觀光事業總收入中占相當重要之比重，一般均占觀光總收入的一半以上；根據觀光局統計資料顯示，2016年4月我國觀光旅館其營業收入計達四、四〇八、四八三、〇四六元，其中國際觀光旅館的總營業收入為三、六九三、九一二、八九三元，一般觀光旅館為七一四、五七〇、一五三元；房租收入與餐飲收入約各占一半（房租收入略高於餐飲收入）。而其又為勞力相當密集的行業，平均每一間客房安置的勞動人數為一‧二至一‧五人；所以其無論就經濟層面而言，或提供就業機會而言，均是非常重要的行業。

　　根據我國發展觀光條例第二條規定，對於旅館住宿等名詞界定如下：

1.觀光旅館業的定義：指經營國際觀光旅館或一般觀光旅館、對旅客提供住宿及相關服務之營利事業。

2.旅館業：指觀光旅館業以外，以各種方式或名義提供不特定人以日或週之住宿、休息，並收取費用及其他相關服務之營利事業。

3.民宿：指利用自用住宅房間，結合當地人文、自然景觀、生態、環境資源及農林漁牧生產空間活動，以家庭副業方式經營，提供旅客鄉野生活之住宿處所。

圖5-1　旅館業專用標識

註："H"為Hotel的字首，代表旅館業；環繞的圓弧，代表旅館業循環不斷的「完善服務」。

同法第二十二條規定了觀光旅館業的業務範圍如下：

1.客房出租。

2.附設餐飲、會議場所、休閒場所及商店之經營。

3.其他經中央主管機關核准與觀光旅館有關之業務。

主管機關為維護觀光旅館旅宿之安寧，得會商相關機關訂定有關之規定。

　　目前我國對於旅館之分類，依照其規模、建築與設備、經營、管理……等條件加以區分為：國際觀光旅館、觀光旅館與民宿三種，國際觀光旅館截至2016年4月止，共七十五家，以臺北市二十七家最多，高雄市有十家，其次為花蓮縣有六家；一般觀光旅館四十四家。2016年5月合法民宿有六千五百六十一家，以花蓮、宜蘭最多。

　　此外，觀光局為提昇旅宿業服務品質，進行「我國星級旅館推行策略」，補助及輔導業者取得的協助如下：（臺灣旅宿網，2016）

　　　1.協助取得優惠貸款。
　　　2.補助軟硬體改善更新。
　　　3.貸款利息補貼。
　　　4.補助專業認證。
　　　5.輔導取得星級旅館標章（分為1-5星）。
　　　6.加入星級旅館、加入連鎖品牌補助。
　　　7.輔導結合文創特色。

二、旅館的分類

　　旅館主要是提供觀光客（特定或不特定人士）短期居住的地方，亦可稱為旅行者的家外之家。其分類方式有許多種，有些依其功能區分，有些依其客源區分，亦有以其計價方式來加以分類者；以下即以不同住宿設施類型和計價方式說明。

(一)住宿設施類型

　　根據「經濟合作發展協會」（Organization for Economic Cooperation and Development, OECD）對於旅館住宿設施分類，正式的共有十種，包括Hotels, Motels, Inns, B&B, Parados, Timeshare and Resorts Condominiums, Camps, Youth Hotels, Health Spas和Private House。另外還有一些類似的輔

拉斯維加斯大型複合式旅館。

助性設施，像渡假中心的小木屋、出租農場、水上小艇住家和營車……
等。茲將上述十種住宿設施其設置地點、服務對象及服務內容簡要說明
如下：

■旅館（Hotels）

1.商務旅館（Commercial Hotels）：
　　(1)地點：大都市或工商業發達之城鎮，交通便利。
　　(2)對象：主要為商務旅客。
　　(3)服務內容：應有盡有。如商務中心、客房服務、運動俱樂部、
　　　　三溫暖、購物商店街……等。

2.機場旅館（Airport Hotels）：
　　(1)地點：鄰近機場附近。
　　(2)對象：商務旅客、因班機延誤或取消滯留之暫住旅客、空服
　　　　員……等。
　　(3)服務內容：特色為提供旅客機場來回的便捷接送及停車方便。

3.會議中心旅館（Conference Centers）：

　　(1)地點：會議中心。

　　(2)對象：參加會議的人士。

　　(3)服務內容：主要提供一系列的會議專業設施。

4.渡假旅館（Resort Hotels）：

　　(1)地點：遠離都市塵囂，建於風景優美的風景區。

　　(2)對象：事先預定渡假休閒的客人。

　　(3)服務內容：戶外運動及球類器材、健身設施、水上活動……
　　　　等，依所在地的特色提供不同服務，主要以健康休閒為目的。

5.經濟式旅館（Economy Hotels）：

　　(1)地點：郊區、城鎮均有。

　　(2)對象：設定預算的消費者，如家庭渡假、旅遊團體……等。

　　(3)服務內容：設施、服務內容簡單，以乾淨的房間設備為主。

6.套房式旅館（Suite Hotels）：

　　(1)地點：城鎮較多。

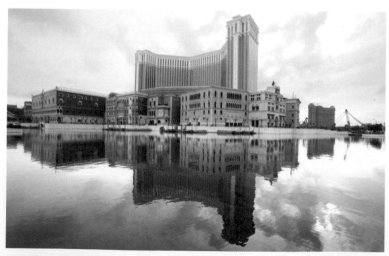

澳門威尼斯人渡假酒店為亞洲最頂尖的綜合渡假村酒店之一。（澳門威尼斯人渡假村酒店提供）

(2)對象：商務客人或尋找房子中的暫住客人。

(3)服務內容：設備齊全，如客廳、臥室、廚房。

7.長期住宿旅館（Residential Hotels）：

(1)地點：城鎮、郊區。

(2)對象：停留時間較長的客人。

(3)服務內容：方便客人使用的廚房、餐廳、小酒吧及清潔服務。
其中以Marriott系統之Residential Inn為著名。

8.賭場旅館（Casino Hotels）：

(1)地點：在賭場中或附近（如拉斯維加斯、澳門等）。

(2)對象：賭客、觀光客。

(3)服務內容：設備豪華、知名藝人表演、提供便利之餐食及包機
接送服務。

博奕觀光

　　博奕娛樂業的服務範圍很廣，除了各種博奕遊戲服務外，還有飯店營運、娛樂秀場節目安排、商店購物、遊憩設施、配合活動設計等。每一個環節都不能忽視，才能營造多元服務的博奕事業。此外，博奕娛樂事業是一個綜合性的服務產業，其涵蓋範圍非常廣泛，包括提供各式各樣的賭具、豪華舒適的住宿及精緻美食的餐飲服務，此外還包括專人管家服務、會議展覽規劃及宴會安排等等服務。不僅如此，現在的博奕娛樂事業更發展成為一個多元化的娛樂活動中心；含括有主題公園、冒險之旅、博物館及藝術文化中心等，還有全球知名藝人的現場娛樂秀，以及最新科技的舞台燈光效果，極盡聲色之娛。

　　博奕娛樂事業對地方的經濟影響可分為正面及負面；正面影響部分

以增加政府稅收、改善當地產業、提供工作機會等三方面為主；負面影響則包括僅為局部性經濟發展，易造成通貨膨脹等方面的問題，此外尚有治安等問題。

　　就博奕娛樂事業在經濟面的負面影響而言，大致可分為地區發展過於集中觀光賭場，以及物價、地價上漲兩部分；此外，觀光賭場也可能被黑道分子利用作為洗錢的工具，造成地下經濟，此為各國設置觀光賭場時最關心的課題之一。

　　環視全球發展博奕娛樂事業的國家，均因不同背景而開放。而鄰近未開放博奕娛樂事業的國家，常會有該國的人民，跨越國度到鄰近開放博奕的國家去消費。世界上著名的博奕城市以區域分可概述如下：

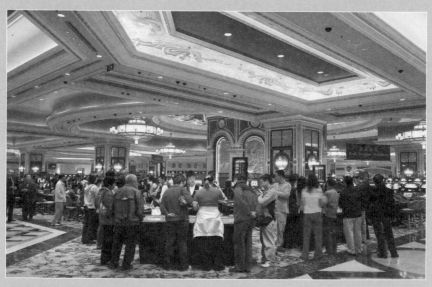

賭場除提供各種博奕遊戲服務外，周邊更配有各項活動設計，如會議展覽規劃、宴會安排、飯店營運、娛樂秀場節目等等，為一綜合性的服務產業。（澳門威尼斯人渡假村酒店提供）

1.美加地區：以拉斯維加斯賭城為主，客源大多數為美國本土居民，其他的外來客源以加拿大和墨西哥及亞洲國家為主。加拿大安大略省觀光賭場位於尼加拉大瀑布（Niagara Falls）地區，成為該地區新興的觀光賣點。地方政府藉觀光賭場及地緣之便，吸引多倫多、漢彌頓都會區的客源。

2.歐洲地區：義大利阿爾卑斯山區St. Vincent鎮的Casino de Vallees，不論是遊客人次、觀光賭場規模及賭博的種類，都是歐洲所有觀光賭場中名列前茅者。法國的Dironne市，以All things to all men為經營理念，將觀光賭場發展為旅館、賭場及會議中心的綜合體。奧地利首都維也納郊區的Casino Baden，原為溫泉渡假聖地，建築物仍保持原來外貌，是結合賭博、休閒、會議三大功能為主的綜合產業。

3.亞洲地區：韓國最大的觀光賭場位於首爾南方的華克山莊，是以經營觀光賭場為主要目的的旅館，近年則以濟州島為發展核心。澳門是「東方的蒙地卡羅」，亦為東方博奕娛樂事業的先驅，多年來的博奕娛樂事業收入占澳門GDP的四成以上。新加坡在近年也透過引進國際集團在聖淘沙設置博奕專區，以刺激當地旅遊市場及吸引國際觀光客。

現階段的博奕娛樂事業已不再是以往以賭博為主的行業，而是已經趨向於綜合性的娛樂行業。因此，未來的博奕娛樂事業，除了本身內涵要提昇外，更要尋求多元化、趣味化的發展，並且在服務方面，要達到優質的服務水準。除此之外，在思維上要有更創新、更開放的概念，並在法律許可的途徑下，運用適當的組合，吸納更多投資者，來擴大其行業陣容，以優化整體的營運層次和關係。

■ 汽車旅館（Motels）

1. 地點：高速公路沿線或郊區。
2. 對象：駕車旅行的客人。
3. 服務內容：便利的停車設施和簡單的住宿設施。

■ 客棧（Inn）

1. 地點：城鎮郊區（在歐洲其具有長遠之歷史特質）。
2. 對象：旅途中欲歇腳的旅客。
3. 服務內容：大部分房間不多，餐食多為套餐式（Set Menu），極富人情味。而相當於客棧服務的住宿設施，在歐洲稱為 Pension。

■ 房間和早餐（B & B）

1. 地點：城鎮郊區（最早流行於英國，目前在美國、澳洲……等地頗受歡迎）。
2. 對象：不限（自助旅行者或學生較多）。
3. 服務內容：提供房間並供應早餐，通常由主人擔任早餐烹調工作，具人情味。

■ 巴拉多（Paradors）

1. 地點：由地方或州觀光局將古老且具有歷史意義的建築改建而成的旅館。如歐洲地區的修道院、城堡或教堂，美國的部分國家公園系統均有提供。
2. 對象：觀光客。
3. 服務內容：提供房間、三餐，同時也使觀光客享受到中古世紀文化藝術氣息。

■ 輪住式和渡假公寓（Timeshare and Resort Condominiums）

1. 地點：各渡假區域。
2. 對象：加入國際性分時組織，擁有渡假設施之使用或租用者。

3.服務內容：設備齊全，房客可依需求協調配合享用住宿權力，具經濟效益。

■營地住宿（Camps）

1.地點：公園或專用露營區。

2.對象：露營觀光客。

3.服務內容：提供架設營帳及其他露營的周邊設施。

■招待所（Youth Hotels）

1.地點：城鎮郊區（歐洲、美國、紐澳盛行）。

2.對象：自助旅行者（以青年學生居多）。

3.服務內容：設施有限，房間大多為通鋪式，但設有廚房，客人可自行煮食，而淋浴設施多為共同使用。

■健康溫泉住宿（Health Spas）

1.地點：溫泉渡假區或風景區。

2.對象：針對尋求身體健康之消費者，或追求身材調整者。

3.服務內容：旅館內之設備已由原先治療疾病的設備，漸漸發展成以減重或控制體重為主之相關設施。

■私人住宅（Private House）

1.地點：私人住宅，以鄰近學校附近為主。

2.對象：海外遊學團或學習語言之學生訪問團。

3.服務內容：一般住家的接待，住宿者可親自體驗外國的生活型態，並增進使用語文的機會。

(二)旅館計價方式

旅館事業為提供觀光市場上之旅遊服務，對其住房和餐飲有下列不同之計價方式：

■ 歐式計價方式

歐式計價方式（European Plan, EP）只有房租費用，客人可以在旅館內或旅館外自由選擇任何餐廳進食，若在旅館內用餐則以記帳方式處理。

■ 美式計價方式

美式計價方式（American Plan, AP）住宿費用中包括三餐，通常所供給的餐食為套餐，菜單是固定的。在歐洲的旅館中，飲料時常並不包括在套餐菜單之內。

■ 修正的美式計價方式

修正的美式計價方式（Modified American Plan, MAP）僅包含早餐和晚餐，如此客人可以於用完早餐後外出觀光遊覽，午餐在外食用，至晚餐時回旅館用餐。

■ 歐陸式計價方式

歐陸式計價方式（Continental Plan）包括早餐和房間，亦即前述的"B&B"方式。

■ 半寄宿

半寄宿（Semi Pension or Half Pension）與MAP相類似，而且有些旅館經營者認為是相同的，半寄宿包括早餐和午餐或晚餐。

■ 百慕達計價方式

百慕達計價方式（Bermuda Plan）住宿費用包括全部美國式早餐時稱之。

三、旅館的業務及組織

旅館是服務顧客的產業，一天二十四小時，一年三百六十五天無時

不提供觀光客及旅客的服務，其服務項目包羅萬象，含括食、衣、住、行、育、樂各方面，無論是提供旅遊資訊、匯兌服務、餐飲、購物，甚至洗衣、保母……等，服務人員必須態度親切又迅速提供必要之服務。每家旅館業務的內容大同小異，視其性質而有所不同。茲從旅館的內部設施及組織來瞭解其業務內容：

(一)內部設施

為提供顧客無微不至的服務，一般旅館（主要以商務旅館為主）必須具備下列之設施：

1. 客房私人浴室（包括各種類型之房間）。
2. 二十四小時之接待服務。
3. 客房內相關之娛樂服務（包括：電視、錄影帶、衛星頻道……等）。
4. 保險箱設備。
5. 各式的餐廳。
6. 各型的會議室。
7. 宴會場所及設施。
8. 酒吧、夜總會或舞池。
9. 客房餐飲服務。
10. 客人衣物送洗服務。
11. 附設健身房、三溫暖、游泳池……等室內外運動設施。
12. 各種遊樂場所。

旅館內部附設的各種遊樂場所相當適合舉家出遊者。（澳門威尼斯人渡假村酒店提供）

13.商務中心。

14.精品店或購物街。

15.停車場。

旅館設施完善與否、設備水準的高低及服務品質，不僅影響住客的體驗，也影響一個城市、地區之整體形象評價。

(二)旅館的組織

旅館具有兩種不同的職能，且各有其職務範圍：

1.外務部門（Front of the House）：直接與公眾接觸的外務部門之任務為服務客人，在客人滿意的前提下，圓滿供應顧客食宿……等服務，為旅館的營業單位。最主要為客房部及餐飲部。

2.內務部門（Back of the House）：不與公眾接觸的內務部門之任務為：有效的行政支援、協助外務部門作好對客人之服務，以圓滿達成工作事項，為旅館的後勤單位。包括：工程、行銷、管理、財務……等相關部門。

另外，為進一步瞭解各部門其職能所在，茲將一般旅館之各部門（以客房部、餐飲部、行銷部、廚房、管理部、財務部為例）相關單位簡述如下：

■客房部

1.前檯部門：又分為櫃台及服務中心。櫃台包括：訂房、接待、出納、總機、詢問；服務中心則包括：門衛及行李員。

2.房務部門：主要為清潔工作。包括：客房管理、公共區域及洗衣管理。

■餐飲部

1.餐廳：各類餐廳、咖啡廳、自助餐廳……等服務與設施管理。

2.宴會廳：宴會的接待與服務。

3.飲務組：飲料及酒類的管理。

4.客房餐飲組：提供房客在房間內用餐之服務。

5.訂席組：餐廳或宴會之預訂。

■行銷部

1.企劃：營業企劃，含推廣促銷計畫之研訂。

2.客房：客房的銷售。

3.餐飲：餐廳、宴會、會議之銷售。

■廚房

1.西餐：西餐調理與製作。

2.中餐：中餐調理與製作。

餐飲部門一直是旅館業的重要創收部門，也是消費者品評的要項之一。（澳門威尼斯人渡假村酒店提供）

3.宴會廳：宴會桌菜製作。

4.點心：麵包、蛋糕、餅乾製作。

5.餐務：餐具之洗滌與保管。

■管理部

1.人事訓練部：員工之招募、培訓、考勤……等作業。

2.安全：人員管制、防災……等安全事宜處理。

3.工程：須含水電、空調、鍋爐、木工、油漆工及園藝……等工匠。

4.總務：庶務工作之執行或管理。

■財務部

1.採購：食品及用品之比價、採買及驗收。

2.會計：帳務、徵信事務之處理。

3.成控：材料控制、倉庫管理。

4.電腦：作業處理、保養及維護。

四、旅館的特性

　　旅館是觀光活動中相當重要的一環，提供給外出旅遊者膳宿之處。而其須高成本的投資和專業人力資源的運用，亦顯示出該行業的特性。其特性略可歸納如下：

(一)資本密集且固定成本高

　　國際觀光旅館往往位於都會區交通便捷之處，無論就土地價格或建築成本而言，自然比其他建築為高，而且其館內的各項設備均須符合國際水準，或以代表一地區之特色為訴求，在裝潢更自然要求富麗堂皇；往往固定資產的投資即占總投資額的八至九成。而因為其固定資產比率大，利息、折舊、維護成本自然負擔相當重。

(二)地理位置的重要性

旅館建築物的興建是固定的,所以在區位的選擇上相當重要,通常一個優良的地理位置必須注意其交通的便捷性、腹地的大小、附近商圈的市場、甚至比較研究鄰近市場的競爭性……等,所以區位非常重要,須在各方面的條件均能配合的情況下,才能吸引客源。

(三)產品的不可儲存性

房間的使用原為按日計算,而且除了在房內以增加床位的方式外,旅館的房間數固定,無法按照其季節性或客源的變動而改變商品;在旺季時也不可能以超賣房間的方式來增加營收,同樣的,淡季時的空房間也無法庫存至旺季時再販售,故其商品為不可儲存。

(四)產品本身兼具實用、品味、格調及豪華

旅館除提供旅客所需的各項服務外,往往也是顧客身分、地位的象徵。所以旅館在規劃設計之初,除了考量服務的動線及空間的充分適當利用外,更會在其建築格調或品味上極盡能力營造豪華氣氛或格調。例如,中庭空間以挑高方式設計,或利用當地建材營造氣氛;又如色彩及材質的適當使用亦能呼應旅館的特質與品味,如渡假旅館以淺色系營造輕鬆愉快的氣氛、商務旅館以石材或深色系塑造豪華氣派的感受。

(五)短期供給無彈性

興建旅館需要龐大的資金,由於資金籌措不易,且施工期間長,短期間無法因應市場的需求,而當飯店正式營運時,可能市場的需求又有所改變,所以短期供給無彈性。另外,就個別旅館而言,房租收入額以客房全部出租為最大限度,客滿時亦無法增加房間販售以增加收入。

渡假旅館每每以淺色系為主色，為顧客營造輕鬆愉快的氣氛。（澳門威尼斯人渡假村酒店提供）

(六)需求的敏感及波動大

　　旅館的需求受外在環境影響非常大，如政治局勢、經濟景氣、國際情勢、航運開闢、政府政策……等。旅客不僅有其季節性，還有其區域性。近年來之統計資料顯示，日籍旅客一直是我國觀光旅館主要客源，2015年日籍旅客占15.58%，且這些旅客集中在日本的連休假日，故每年2、3、4月份的住房率較高。平均而言，各國際觀光旅館住用率以9月、12月份最低。

(七)需求的服務彈性大

　　旅館住宿的客源除本國籍旅客外，亦有非常多不同國籍的旅客。由於其旅遊的動機不同，且經濟、文化、社會背景不同，旅館就像小型聯合國，所以其在服務的方式、型態亦宜視客人的特性需求加以滿足，服務彈性大。

第二節　餐飲業

一、餐飲業的定義

　　隨著社會結構的改變，人的活動日趨頻繁，外出旅遊機會增加時，傳統的飲食習慣亦跟著改變；外食人口隨工商業發展而增多，相應的餐飲業因應而生。另國內因國際化、自由化的腳步加速，國外餐飲業亦紛紛投入臺灣市場。

　　餐飲業的經營是一門綜合性的管理事業，它包括了生產、零售行銷、財務、人事以及其他服務事業……等諸多專業，牽涉的管理層面極廣，成功的關鍵亦在於每個階段的管理配合。餐飲服務業的定義莫衷一是。歐美所採行的定義，是將餐飲服務劃分為商業型及非商業型兩種，商業型又分為特定市場與一般市場，非商業型則區分為機關團體餐飲和員工餐飲，餐廳隸屬於一般市場。我國根據經濟部商業司所頒訂的「中華民國行業營業項目標準」，飲食業主要包括三大類：餐館業、小吃店業與飲料店業。

二、餐飲業的種類

　　餐飲服務包括事業團體的餐飲服務（如學校、醫院……等）、軍中的餐飲服務、工廠的餐飲提供及私人俱樂部……等。然而以上幾種性質與觀光旅遊並沒有產生直接之關係。其與旅遊較直接的包括：餐館和酒店、宴會備辦服務、交通運輸餐飲服務、遊樂區餐飲服務……等，甚至含括速食店、販賣機也是觀光客經常前往購買的地方。茲將上述與觀光旅遊產生關係之餐飲業簡介如下：

(一)餐館

　　餐館以其營業的內容及販售的餐食,可分為主題餐廳、速食店、咖啡廳、自助餐廳、飲料專賣店、套餐式餐廳……等不同種類或類型。而依其經營的型態約可分為三種:第一種是獨立餐廳,實際上有許多種的型態和規模,經營方式難以一概而論,包括:獨資、合夥……等;第二種是單位組織的餐廳,可分為經營分店,以及在旅館、百貨公司、主題公園,和其他場所內租賃空間……等兩種型式;第三種則為授權加盟式餐廳,即是以不同類型之契約方式合作;總公司管理或擁有許多家餐廳,並在同樣品牌之下,授與加盟權給其他餐廳。

　　因為授權加盟制度對加盟者而言有許多益處,如提供相關之經營、訓練、裝潢設計,及集體採購降低物料成本……等,更重要的是藉由總公司作全國性、區域性的推廣,提升其知名度,建立品牌形象;對於餐廳的經營較有助益。目前以速食業的連鎖最為普遍。

法國等歐美地區常見的露天咖啡座。

(二)旅館餐飲服務

　　旅館內的餐廳除了由旅館自行經營外，亦有將場地對外出租而收取租金的方式經營餐廳。大型的旅館常提供多種的餐食服務，如咖啡廳、自助餐廳、備辦食物及宴會……等。而有些旅館甚至會利用部分的開放空間提供簡單的午茶或飲料服務，以將空間充分利用。

(三)宴會及備辦食物服務

　　宴會的型態亦為旅館提供的餐食服務之一，無論是婚慶、慶功宴、謝師宴、同學會或企業忘年會……等，均常利用旅館之宴會廳辦理。另外，備辦食物（或稱外燴）的服務，可替團體或活動提供各式各樣的外製及外送服務，項目則從簡單的餐點製備至大型的喜慶活動。

無論是哪種宴會型態，旅館宴會廳都是大部分人會選擇的選項之一。（澳門威尼斯人渡假村酒店提供）

(四)雜貨店及自動販賣機

販賣各種食物和飲料的零售店常和餐館直接競爭觀光客的餐飲消費。許多旅客可能厭煩旅館或餐廳的餐食，而希望品嚐當地特殊的餐點或飲料，因此直接在雜貨店或路邊攤販消費；有的是為品嚐不同的口味，如喝喝看觀光地區當地的啤酒口味與本地有何不同；亦有的是為了方便，或是為節省費用等。

而自動販賣機提供的餐飲服務則更普遍可見，且隨時可以購買到；其分布除了公共場所、機場、車站或渡假區外，有些旅館也在房間設置minibar，提供飲料或其他簡單的小點心，供房客取用，或於樓層的通道開放空間，設置各式自動販賣機。

(五)娛樂場所餐飲服務

遊樂區、主題公園、運動場……等地方，是另一餐飲服務業的區隔市場，均設有專門的餐飲部門，保證品質的一致，提供的餐廳通常以較為簡易的套餐或速食餐點為主。有些娛樂場所甚至推出當地所謂的風味餐或特殊餐點供遊客品嚐。

(六)交通運輸餐飲服務

交通運輸餐飲服務市場亦相當廣，包括：航空公司、機場、火車站、公路收費站或休息站，和定期長途客輪……等。其中，航空公司對於飛機上餐飲的供應來源主要有兩種：一種由航空公司自行開設和經營廚房，例如華航開設華夏空廚，復興航空亦跟著邁進；另一種由簽約的備辦食物供應商開設和經營，如原先國內最主要的機上餐食供應商圓山空廚……等。而公路休息站和火車鐵路餐飲之提供，亦有非常大之市場潛能。

三、餐飲業的特性

　　餐飲業所提供的服務具有立即、無法儲存的特性，與其他產業不同，綜合整理約有下列九種：

1. 地區性：餐飲業營業的地理位置、場地大小、交通便利性、停車場容量……等，都會直接影響其客源；又餐廳不可隨時移動，因此受地理環境、當地風俗及習慣的限制大，故需注意市場定位。

2. 公共性：餐飲業提供人們餐飲需求的滿足，因此餐飲設施是社會大眾的公器，業者必須考量公共設施之便利性及公共安全之保障。同時，對於餐廳內維持動線之順暢非常重要。

3. 綜合性：為了提供顧客更便利、更舒適的環境，常須提供各式各樣的功能滿足顧客，如安排具私密性的房間、外燴服務、外送訂購或小型會議室的提供。

4. 需求異質性：因每位顧客所期待的服務不同，而每位服務人員所提供的服務內容，即使有固定的手冊或服務流程，但因人的特質不同，也無法達到完全的標準化。

5. 即時性：餐飲提供的服務與顧客的消費是同時進行的，當服務完成，時間一過，所提供服務的產能就無法保存了。同時，許多顧客或觀光客用餐有其時間性，所以要特別注意出菜的速度，切勿讓顧客等太久。

6. 品質形象性：顧客的滿意度除了餐食的口味外，可能包括對場地的安排及員工的服務等，必須等要離開時才能瞭解其印象，故良好的餐廳經營，必須要塑造形象，維持服務品質一致。

7. 時間異常性：餐飲業為配合市場需求，其營業時間通常較長，員工甚至須採輪班、輪休制，因此在員工時間的安排上，務必要公平合理，作最適切的安排。

8.勞力密集性：餐飲業講求的是「人的服務」，許多的服務無法用機器代替，尤其是高級的餐廳更講求服務的細節。依此，餐飲業須僱用具有服務熱忱、技巧熟練的員工，施以有計畫的專業培訓，才能提供高品質的服務。

9.變化性：由於餐飲顧客不可能每天都一樣，故服務人員每次服務的對象都不一樣，可能發生的問題也千變萬化。所以餐飲業的服務人員要具備高度的應變能力。

　　雖然餐飲業具有以上的特性，但無論如何，以服務觀光旅客為主的餐飲業，是觀光產業中的主要行業之一；如何在經營管理上和行銷上不斷精進，是未來重要的課題，從菜單的規劃設計、收入與成本的控制，到建立顧客的忠誠度……等，均是在競爭環境中，持續成長須努力的。

交通運輸業、藝品業及金融業

時尚是一個製造「慾望」的工廠。

就許多方面來說，打造品牌就是在說故事。

人類多少也該思考一下自己究竟是真的需要還是純粹想要。

——Mark Tungate，《買與不買都上癮》

　　本章探討交通運輸業、藝品業及金融業；交通運輸業包括了航空旅遊業、水陸旅遊業、陸路旅遊業等三種，為讀者進行概括性的介紹；藝品業為觀光的相關行業之一，泛指各地百貨公司、零售商、免稅店甚至攤販，均能吸引觀光客進行觀光旅遊的另一項主要活動——購物；金融服務業為旅遊者提供的信用卡和旅行支票服務，不僅與旅遊息息相關，亦是旅遊者一項安全與便捷的消費選擇方式。

 第一節　航空與陸路旅遊業

一、航空旅遊業

　　航空公司的分類及其單位相關業務如下：

1.航空公司的分類：
　(1)定期航空公司（Schedule Airline）。
　(2)包機航空公司（Charter Air Carrier）。
　(3)小型包機公司（Air Taxi Charter Carrier）。
2.航空公司的單位及其相關業務：
　(1)業務部：如年度營運規劃及機票銷售等。
　(2)旅遊部：行程安排、團體旅遊、簽證等。
　(3)客運部：辦理登機手續、劃位、行李承收、緊急事件處理等。
　(4)貨運部：貨運承攬、規劃、運送、保險等。
　(5)維修部：負責零件補給、飛機安全等。
　(6)稅務部：如營收、報稅、匯款等。
　(7)空中廚房：機上餐點供應等。
　(8)貴賓室：如貴賓接待、公共關係等。

廉價航空

　　所謂「低成本航空」（LCC or LCA），是指航空公司在營運方面，如航線開闢、機場選擇、售票方式、機上服務等方面，皆採用低成本的策略，如售票完全採取網上售票，機上不提供報紙、餐飲，在一些運量小的機場起降，以使機票價格降到一個較低的水平，進而將所省下的成本回饋給旅客受益，以達到雙贏的局面。

　　由於1990年代以來，航空市場競爭激烈，大型航空公司因為航點多，造成地勤設施成本高昂，加上機種複雜維修成本日益攀高，而工會氣焰高漲，導致大型航空公司出現嚴重虧損。因為大型航空公司的經營績效出了問題，給一些中小型的航空公司創造了生存空間。這些新生的中小型航空公司，選擇旅客往來最密集的城市，提供班次密集的穿梭式（Shuttle）服務，例如「洛杉磯—舊金山」、「紐約—波士頓」、「紐約—芝加哥」等航點，大幅降低成本以遠低於大型航空公司的票價吸引旅客，造就了低價航空（Budget Air）的市場。

　　低價的航空公司跟傳統航空公司在營運的模式上截然不同。傳統航空公司會以資遣員工及刪減給付的方式來降低營運成本，唯僅靠這個部分是無法讓它們達到像西南航空、捷藍航空（JetBlue）或穿越航空（AirTran）一樣的經營成效的。一般來說，成功的低價航空公司所採行的策略應有兩個：首先是避免飛行於擁擠的空域、跑道及滑行道的機場；另一個則是避免使用都會型的大型機場。這兩個策略，對機場及其周邊設備的規劃是相當重要的，低價的航空業者所需要的是所謂的二線機場，像FedEx及UPS除了以Memphis及Louisville為主要的樞紐站外，在芝加哥的Rockport、洛杉磯的Ontario、舊金山的Oakland及多倫多的Hamilton等這些二線機場都另外設有大型的轉運站；而西南航空以

Providence、RI、Manchester、HN等機場取代波士頓的Logan機場，在邁阿密及舊金山則分別是使用Fort Lauderdale及Oakland機場。

這樣的變化，逐漸讓競爭者打入市場，與原有的傳統航空公司對抗。在美國，2005年有超過50％的航空市場，是直接由低價航空業者經營，迫使傳統航空公司必須配合他們的費率進行調降。目前在美洲地區，以西南航空、美國維珍航空（Virgin America）、加拿大西捷航空（WestJet）以及捷藍航空為主，歐洲地區則以瑞安航空（Ryanair）和易捷航空（EasyJet）、柏林航空（AirBerlin）和德國之翼航空（Germanwings）為代表。

自2009年以來，亞太地區航運的客流量達到六‧六二億人次，首次超過北美地區成為全世界最大的航空運輸市場，而根據IATA的預測，亞洲市場占全球的比例更會從2012年的31％上升到2015年的37％；其中廉價航空所占的比例也將逐年提升。2001年亞洲航空在亞洲重新營運，亞洲才開始低成本航空的元年，在短短的十餘年間，亞洲的低成本航空如雨後春筍般成立，且呈爆炸性成長。根據AirasiaX的經營模式，可以瞭解到其突破以往傳統，從低價、可靠度、品質三者間找到平衡；在經營策略上，AirasiaX以降低燃料費、提升產能、品牌建立以及產品銷售等四方面著手。亞洲地區的低成本航空，在各國的努力推展下，也呈現出百家爭鳴的市場競爭，包括中國大陸、日本、韓國、菲律賓、新加坡、泰國等國均設立許多家低成本航空公司，搶攻日益蓬勃的市場。

二、陸路旅遊業

陸上旅遊所仰賴的交通工具大致可分火車、遊覽車和自用或租用的客車為主；另外，在部分地區則有纜車或利用動物作為交通工具。茲簡述如下：

1.鐵路：如美國全國鐵路旅運公司（Amtrak）、歐洲火車聯營票
　（Eurail Pass）。

2.公路：如租車（Avis、Hertz公司）及提供司機服務、休閒車輛出
　租業務……等。

3.遊覽車：提供的服務業務如下：

　(1)包車旅遊服務：如市區觀光、完整遊程、專人嚮導遊程。

　(2)陸上交通服務：如機場、飯店間的接送服務。

　(3)觀光接送服務：如市區和風景區間定期往返運輸服務。

4.其他：如纜車（舊金山的纜車觀光）或騎乘動物的觀光服務。

國TGV子彈列車（圖右）與夏慕尼前往白朗峰纜車（圖左）。

第二節　水上旅遊業

一、水上旅遊相關業務

　　水上旅遊相關業務包含了遊輪、各地間之觀光渡輪和深具地方特色
的河川遊艇……等，分列如下：

1. 遊輪（Cruise Liners）：如美國加勒比海和阿拉斯加的遊輪，以及近期航行我國與那霸及東南亞航線的麗星遊輪所屬各艘豪華客輪等。

2. 觀光渡輪（Ferry Boats）：如加拿大溫哥華與維多利亞間的渡輪、挪威奧斯路與丹麥哥本哈根間的渡輪、航行於日本瀨戶內海的渡輪……等。

3. 河川遊艇（Yacht）：如舊金山灣區的遊艇巡弋、澳洲雪梨傑克遜灣遨遊、紐約環遊曼哈頓島的輪船或義大利威尼斯的小艇……等。

4. 水翼船（Hydrofoil Boat）：專供河川急駛的氣墊船，如紐西蘭及美國科羅拉多河等均有類似的活動。

二、郵輪旅遊產業探討

郵輪旅遊（Cruise Tour）係指以輪船作為交通載具、旅館住宿、餐飲供應及休閒場所之多功能工具，進行相關觀光、旅遊、觀賞風景文物等活動稱之。郵輪本身具備有「浮動渡假旅店」（Floating Resort）、雇用多種族文化背景員工、提供貼心溫馨服務給旅客等多元特色，旅客可在辦妥一次登輪手續後，全程悠閒享受食衣住行育樂等高級享受。換言之，郵輪旅遊產業兼具有「運輸、旅遊、旅館、餐飲、設施、活動」等多元屬性，且提供了旅遊者不同的旅遊產品，而與傳統旅遊產品大異其趣。此外，郵輪改變了部分航空器及陸上交通工具無法載送遊客到達的事實，提高了島嶼國家的旅遊可及性，也提供遊客旅遊上的安全、可靠與保障。

郵輪觀光在全世界觀光市場中，無論是規模、人數及消費能力，均屬觀光業之翹楚，以2006年為例，全球市場郵輪經濟效益超過五百億美元，因此各國莫不積極爭取此一金字塔尖端之觀光市場。以下茲就郵輪產業遞變、船隊發展、市場現況等概述如下。

(一)郵輪產業遞變

■越洋客運時期

19世紀末至20世紀前期為越洋客運時期。在飛行航空器發明之前，橫越大洋的旅行大多以船舶運輸為主力，此一時期為海上定期運輸客輪之鼎盛時期。

■客輪發展時期

20世紀初，歐美客輪業者為順應潮流之所趨，改變船舶噸位、船艙空間及加裝各式休閒娛樂設施，配合南歐愛琴海周邊希臘、西亞及埃及等三大古文明遺跡景點，著手推動地中海郵輪旅遊航線之開拓。

■奢華郵輪時期

20世紀初期之郵輪服務對象，大都以中老年有錢、有閒之富商巨賈為主要客群。而郵輪之有別於其餘各式交通運輸工具之附屬設施，也成為百年來郵輪產業持續發展之一大特色。發展至今，一艘中、大型的所謂豪華郵輪，最起碼的甲板設備及其基本設施大致均有如下之配置：

1.運動甲板（Sun or Sports Deck）及麗都甲板（Lido Deck）：此兩層為郵輪之最上兩層，設施有游泳池、池畔酒吧、健身房、美容院、SPA三溫暖、運動步道、網球場、小型高爾夫球場、自助餐廳、二十四小時簡餐餐廳、小型舞廳等。

2.服務設施甲板（Promenade Deck, Upper & Lower）：此為郵輪之中間三層，基本設施大致有主餐廳、遊憩場所、劇場、歌舞廳、電影院、卡拉OK、各式主題酒吧、咖啡廳、免稅精品店、便利商店、相片沖洗店、會議中心、電腦上網設備、衛星通訊、兒童遊樂場、嬰兒照護中心、醫療設施等。

3.客房區（Stateroom, Cabin）：郵輪以收取之價位決定艙房層級，大致可分為內艙（Inside Cabin）、外艙（Outside or Sea View

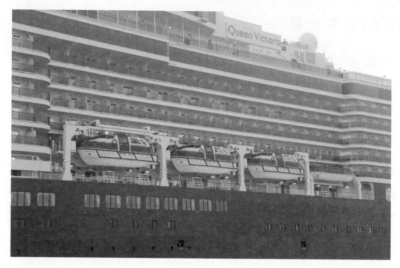

同為冠達海運旗下的「維多利亞女王號」豪華郵輪總長294公尺，有16層甲板，約可以容納2,000名乘客和900名工作人員，為一集豪華尊貴於一身的復古風味號的大型郵輪。

Cabin）、陽台艙（Balcony or Veranda Cabin）、套房艙（Suite Cabin）等四大類型。

■超級巨輪時期

　　目前世界上前三大的郵輪公司，依郵輪船隊規模排列依序為美洲嘉年華郵輪、加勒比海郵輪，以及以亞太地區為根據地兼主力市場的麗星郵輪。各家郵輪船隊新造加入營運船隻，大約以每個月下水一艘新船之驚人數字成長。尤有甚者，各家郵輪船隊更競相訂造所謂「史上最大超級巨輪」以爭奇鬥艷，且幾乎每年都會有一艘破紀錄的最高噸位郵輪面世。

(二)目前世界郵輪集團概況

　　全球前三大郵輪集團分別是嘉年華郵輪集團（Carnival Corporation & PLC, CCL）、皇家加勒比郵輪集團（Royal Caribbean Cruises Ltd., RCL）

以及挪威郵輪集團（Norwegian Cruise Line Holdings Ltd., NCL），共占全球載客量之81.6%，全球收益之76.7%。（見**表6-1**）

表6-1　全球郵輪旅客市占率、收益比率載客量以及船舶數

母公司	旅客市占率	收益比率	載客量	船舶數
CCL	47.7%	41.8%	235,653	106
RCL	22.7%	21.8%	104,898	42
NCL	9.0%	8.2%	44,990	22
PCH	0.8%	3.4%	6,444	8
其他	19.8%	24.7%	100,844	128
加總	100.0%	100.0%	486,385	298

資料來源：Cruise Market Watch's proprietary Cruise Pulse™ and Port Pulse™ databases, Royal Caribbean Cruises, Ltd., Carnival Corporation and plc, NCL Corporation Ltd., Thomson/First Call, Cruise Lines International Association (CLIA), The Florida-Caribbean Cruise Association (FCCA) and DVB Bank.

目前的郵輪只能用大來形容，例如現階段全世界最大的兩艘郵輪是由皇家加勒比郵輪集團（RCL）所經營，一是海洋綠洲號，共耗資十四億美元，噸位二二五、二八二噸，載客量五、四○○名乘客，船上共計二、一六○位組員，如果將房間內加床加上去，總計最多可容納六、二九六名乘客。海洋綠洲號於2009年首航，主要負責加勒比海航線。二是海洋魅麗號，耗資約十二億美元，噸位二二二、九○○噸，可容納載客量五、四○○名乘客，二、一七六名組員，將房間內加床加上，總計最多可搭載六、三六○名遊客。海洋魅麗號設計了可伸縮的煙囪，以便於通過海峽橋樑，於2008年2月開始建造，至2010年12月下水。

(三)郵輪產業新增船舶概況

2014至2016年之間，主要郵輪公司的新船及載客量如**表6-2**所示。2014年新船計有六艘，總計載客一七、四一○人。2015年新船計有七艘，載客共計一八、八五三人。2016年新船計有十艘，載客共計二二、

表6-2　2014至2016年主要郵輪公司新船及載客量

航運公司	船名	日期	乘客數
2014 新船			
NCL	Norwegian Getaway	Jan-14	4,000
Princess	Regal Princess	May-14	3,600
Tui Cruises	Mein Schiff 3	Jun-14	2,500
Pearl Seas Cruises	Pearl Mist	Jun-14	210
Costa Cruises	Costa Diadema	Oct-14	3,000
Royal Caribbean	Quantum of the Seas	Nov-14	4,100
總數	6		17,410
2015 新船			
P&O Cruises	P&O Britannia	Feb-15	3,611
AIDA Cruises	AIDAprima	Mar-15	3,250
Viking Ocean Cruises	Viking Star	May-15	928
Tui Cruises	Mein Schiff 4	May-15	2,500
Royal Caribbean	Anthem of the Seas	Jun-15	4,100
Compagnie du Ponant	未命名	Jun-15	264
NCL	Norwegian Escape	Oct-15	4,200
總數	7		18,853
2016 新船			
Holland America	未命名	Feb-16	2,660
AIDA Cruises	未命名	Mar-16	3,250
Viking Ocean Cruises	未命名	Mar-16	928
Royal Caribbean	未命名	Aug-16	4,180
Royal Caribbean	Oasis III	Aug-16	5,400
Regent Seven Seas	Explorer	Aug-16	738
Viking Ocean Cruises	未命名	Oct-16	928
Seabourn Cruise Line	未命名	Oct-16	225
Carnival	Vista	Oct-16	4,000
Clive Palmer	Titanic II	Nov-16	1,680
總數	10		22,309

資料來源：Cruise Market Watch's proprietary Cruise Pulse™ and Port Pulse™ databases, Royal Caribbean Cruises, Ltd., Carnival Corporation and plc, NCL Corporation Ltd., Cruise Lines International Association (CLIA), The Florida-Caribbean Cruise Association (FCCA) and DVB Bank.

三〇九人。在2017年前，至少有十五艘新郵輪，增加約三九、六三七名
載客量，為郵輪產業帶來超過三十六億美元的年收益。而在2019年之
前，將再增二、五三〇萬郵輪旅客，其中估計有55.8%來自北美、25.1%
來自歐洲，以及19.1%來自其他地區。

(四)世界郵輪市場現況

如前所述，目前世界上前三大的郵輪公司依郵輪船隊規模排列依序
為：美洲嘉年華郵輪（CCL）、皇家加勒比海國際郵輪（RCL），及挪
威郵輪集團（NCL）。各家郵輪公司相信，未來世界郵輪旅遊市場將持
續成長，因而加速促進郵輪產業的發展。

雖然各郵輪船隊以每個月約下水一艘新船之驚人數字成長中，只
是世界郵輪業自始至今都以歐美業者為市場主力，如嘉年華郵輪船隊、
皇家加勒比海國際郵輪船隊仍為全世界最主要之兩大郵輪公司。根據郵
輪產業界新造船隻訂單統計顯示，兩大郵輪公司在21世紀初期的五年之
間，仍不斷透過訂購新船以增加船隊之客艙容量相互競爭，甚至以透過
併購其他郵輪公司船隊等手段，繼續保持彼此在整個業界的領先地位。

(五)世界郵輪航線現況

郵輪旅遊產品之研發、規劃與製作，首要必須考量航線沿線各景點
目的地之區位性、可及性以及永續發展性等行銷課題；其次則應兼顧上
述航行不同季節水域之適航性及安全性。總括來說，目前航行於全球三
大洋、五大洲之全球各式郵輪，均應屬於遠洋海域郵輪航線之範疇；但
如就單一海域而言，由於北美洲，尤其是美國籍郵輪旅客為最大宗，動
輒有高達70%以上的郵輪市場占有率，因此緊鄰美國的加勒比海遂藉著
地利與交通之便，再加以中美洲得天獨厚之亞熱帶島嶼風情，榮獲居住
於溫寒帶歐美地區旅客之青睞。（如**表6-3**）因此，加勒比海海域郵輪，
吸納了全世界約二分之一強的旅客，而名列「世界郵輪航行海域」之首

位，緊鄰之美國佛羅里達州邁阿密港，儼然已成為全世界最大的郵輪集散中心（如**表6-4**）。

表6-3　遊客來源區域估計

年度	北美	歐洲	其他地區	全球
2014	12,966,000	5,820,000	2,770,000	21,556,000
2015	13,286,000	6,010,000	2,922,000	22,218,000
2016	13,583,000	6,192,000	3,073,000	22,848,000
2017	13,881,000	6,377,000	3,230,000	23,488,000
2018	14,186,000	6,568,000	3,392,000	24,146,000

資料來源：Cruise Market Watch網站。

表6-4　世界郵輪航線海域表

航行海域	主要停靠國家港埠	載客率
加勒比海	東加勒比海：維京群島、波多黎各、多明尼加 西加勒比海：牙買加、墨西哥、Grand Cayman 南加勒比海：委內瑞拉、哥倫比亞、ABC Islands	51%
地中海	東地中海：希臘、義大利、土耳其、埃及 西地中海：義大利、法國（蔚藍海岸）、西班牙	21%
阿拉斯加	加拿大（溫哥華）、美國（阿拉斯加）	10%
亞太海域	日本、韓國、新加坡、泰國、馬來西亞、印尼、香港、中國大陸、臺灣、紐西蘭、澳洲	4%
美東海域	美國（紐約、波士頓、邁阿密）、加拿大、百慕達	3%
美西海域	美國（洛杉磯）、墨西哥（Acapulco）	2%
巴拿馬運河	主要用於加勒比海與阿拉斯加季節性轉換之交通	2%
其他海域	含波羅的海、英倫群島、挪威、黑海、非洲、南美、南太平洋、夏威夷群島等海域	各約1%

(六)亞洲郵輪產業發展現況

國際郵輪協會CLIA（Cruise Lines International Association）於2015年發布的《2016郵輪產業展望》報告中預測2016年將有二、四○○萬郵輪

旅客，相較於2006年的一、五○○萬名郵輪旅客人次，成長量驚人（轉引自孔彥蓉，2015）。亞洲郵輪市場年成長率平均已達8%至9%，高於全球平均成長率的7%，且亞洲郵輪旅客每五年成長約五十萬人次，顯示郵輪市場板塊已逐漸從歐美地區遷移至亞洲，兩岸郵輪經濟圈也趁勢崛起，因此郵輪旅遊產業以前所未有的速度成長，現在已經延伸到亞洲和中國，中國市場被認為是未來在郵輪旅遊最被看好的市場。

　　根據亞洲郵輪協會ACA（Asia Cruise Association）於2013年所做的估計指出，亞洲市場在2020年時，旅客人次將達三八○萬人，預估到了2030年，亞洲的郵輪旅客將會達一、一○○萬人。待亞洲郵輪航線陸續開發後，相信將會使全球的郵輪旅客從一、五○○萬增加到三、五○○萬人。換言之，至2030年亞洲的郵輪市場將會占全球郵輪市場的三分之一，東亞的中國、臺灣、南韓在2015年以前，郵輪旅客將達一○○萬人次，占整體亞洲旅遊之二分之一強，格外受到矚目（Ocean Shipping Consultants, 2014）（如表6-5）。

　　根據CLIA的統計，2013年亞洲郵輪旅客的市占率雖未占全球郵輪客源地的前十名，但擁有全球超過一半以上人口的亞洲實不容忽視，儘管目前僅不到1%的旅客以郵輪作為旅遊的方式，但只要消費人口稍有成

表6-5　亞洲郵輪旅客人次預測　　　　　　　　　　　　單位：萬人次

區域別	2005年	2010年	2015年	2030年
日本	23	27	32	36
東亞（含中國、南韓、臺灣）	44	72	100	120
東南亞、其他	4	55	7	82
亞洲小計	107	154	202	1,100
全球總計	1,360	1,800	2,260	3,500
亞洲占全球比率	8%	9%	9%	31.4%
全球成長率		29.5%	11.1%	19%
亞洲成長率		43.9%	31.2%	17.8%

資料來源：Ocean Shipping Consultants (2005).

長，都能為郵輪公司帶來極為可觀的收入。

　　以中國為例，根據ACA在2014年的報告，中國郵輪市場發展的成長速度已超過傳統客源市場的北美地區。另根據中國交通運輸協會郵輪遊艇分會統計，中國搭乘郵輪的人數從2005年的一萬人次，成長至2013年已高達一四○萬人次，在不算短的八年間竟成長了一百四十倍，足足讓郵輪公司眼睛發亮，為這一塊新市場投注心力。

　　目前中國市場已成為嘉年華與皇家加勒比雙雄鼎立的局面，隸屬嘉年華旗下的公主郵輪——藍寶石公主號（Sapphire Princess）主打中國與東南亞市場，鑽石公主號（Diamond Princess）主打日本市場；而歌詩達郵輪也引進賽琳娜號（Costa Serena），在中國地區的運力增加74%。至於皇家加勒比郵輪公司除了原有的海洋航行者號、海洋水手號（Mariner of the Seas）、海洋神話號（MS Legend of the Seas）外，還引進旗下最新的十六萬噸海洋量子號（Quantum of the Seas）進駐上海（《TTN旅報》，2014）。而香港則隨著啟德郵輪碼頭於2013年6月落成，憑藉著優越的地理位置、國際級的接待設施，擬與鄰近港口合作，以優越的產品，爭取成為亞洲郵輪樞紐。香港啟德碼頭是由WFS所營運，在全球經營一百二十個機場，是香港第一次經營碼頭，在與皇家加勒比國際郵輪公司的合作中，訪港郵輪旅客數量在持續增加之中。

第三節　藝品業

　　購物是觀光旅遊的另一項主要活動，有些觀光客甚至將購物視為最主要的動機。因為購買當地特有的名產或紀念品，所得到的不僅是物質的滿足，更代表內心美好的回憶，無論是饋贈親友或自用均兩相宜。**藝品業**為觀光的相關行業之一，根據蔡東海先生的分類，有狹義與廣義兩種定義。**狹義**是指在觀光地所生產，具有鄉土風味，而能追懷旅遊之情

頂級奢華的購物之行往往也是觀光客出遊的主因之一。（澳門威尼斯人
渡假村酒店提供）

的土產品或紀念品；**廣義**則泛指各地百貨公司、零售商、免稅店，甚至
連攤販所出售能吸引觀光客之紀念品、饋贈禮品，包括外國進口之名牌
鐘錶、服飾、皮件及菸、酒等，均可包括在內。而為促進旅行業提高旅
遊品質，協助及保障旅遊消費者權益，中華民國品質保障協會，辦理旅
行購物保障制度（見**圖6-1**），以保障經由國內旅行社安排或辦理旅行相
關事務之旅遊消費，對象包含來臺觀光及國內旅遊的遊客。

　　依據我國具代表性商品，品保協會將旅遊購物店分為珠寶玉石類、
精品百貨類、鐘錶3C銀樓（金銀飾品）類、木雕陶瓷藝品類、食品農
特產類、其他類、免稅店類等七類。凡於我國境內之營業處所（包含農
會等社團法人），且有意願與旅行社業務往來之購物店，均可向該會提
出申請。成為旅行購物保障之業者應遵守「旅行購物保障作業規定」及
「旅行購物保障合約書」等相關規定，並應確保其所販售的商品品質，
不得有貨價與品質不相當，或以詐欺脅迫或違反誠信原則等不正當方法

圖6-1　旅行購物保障商店專用標識

販售商品，一旦有購物糾紛得由品保協會調處結果。茲就一般觀光旅遊團體可能接觸的藝品業，其主要的型態及各地主要的藝品，概述如下：

一、藝品業的型態

　　藝品業包括百貨公司、連鎖之免稅店、傳統藝品店、皮件商店、化妝品專賣店、鑽石工廠及水晶工廠或產業觀光之展售店。其中尤以免稅店的物品貨色齊全，如酒類、香菸、香水、電子設備、銀器、手錶以及其他高進口稅的項目，唯各國稅制不同，同產品在不同國家其價格也不一樣。

二、各國代表性商品

　　各國代表性的商品如下：

1.美國：維他命、健康食品、人蔘、美製化妝品……等。
2.加拿大：健康食品、鮭魚、楓糖、蜂蜜、原住民雕刻品……等。

3.澳大利亞：羊毛製品、綿羊油、綿羊霜、蛋白石、寶石、健康食品……等。

4.英國：毛料、布料、磁器、名牌服飾、英國茶……等。

5.法國：名牌服飾、化妝品、藝術品、香水、葡萄酒……等。

6.德國：光學儀器、鋼製品、古龍水、木雕、琥珀、啤酒……等。

7.義大利：皮件、時裝、木雕、水晶、馬賽克畫、葡萄酒……等。

8.瑞士：鐘錶、小刀、巧克力、乳酪、金飾……等。

9.荷蘭：鑽石、木鞋、藍磁、花卉、乳酪……等。

10.紐西蘭：羊製品、健康食品、皮貨……等。

11.中國大陸：絲綢、文藝品、陶瓷器、年畫、文房四寶……等。

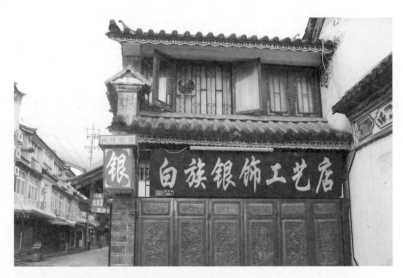

大理銀飾工藝（圖為大理白族的銀飾工藝店）。

第四節　金融業

　　金融服務業與旅遊息息相關的是信用卡和旅行支票，它提供旅遊者安全與便捷的消費方式。有關信用卡和旅行支票內容簡述如下：

一、信用卡

　　使用「信用卡」（Credit Card）可避免多次匯兌的損失、被竊的危險，減低一次付清的經濟負擔，而且為現金的替代、個人信用的象徵及其他的附加價值，顯示了便利性與流動性。在信用卡競爭的年代，各家發卡銀行均舉辦多項優惠活動，如集點數換贈品、獎勵出國旅遊、購買機票或付團費享額外保險……等。

　　目前信用卡的分類，有多種分法。茲以市場占有率、發卡方式、使用形態及其他類……等四項標準分類如下：

1.主要信用卡：主要信用卡包括威士卡（VISA Credit Card）、萬事達卡（Master Credit Card）、大來卡（Diners' Club Credit Card）、美國運通卡（American Express Credit Card）、發現卡（Discover Credit Card）和J. C. B Credit Card……等六種。

2.發卡方式：可分為銀行卡和旅遊卡。銀行卡主要指VISA和Master卡，因其所屬公司並不直接發行，而是和相關銀行簽約後，由簽約銀行自行經過信用評估後，發卡給客戶使用。旅遊卡則指American Express和Diners' Club，因他們的發卡方式是由所屬的公司直接發卡，同時此二卡在旅遊相關行業之特約商店使用較廣，故並不預先設立信用限制額度，為高收入者和商務旅客所喜愛。

3.使用型態：信用卡在使用型態上可分為個人信用卡和公司行號信用卡。

4.其他類：包括與相關事業體相互促銷而發行之信用卡，如認同卡。
　　除主信用卡外，市面上的各式信用卡，如百貨公司的貴賓卡，以及
　　融合目前金融卡和信用卡為一體的IC卡等。

二、旅行支票

　　使用「旅行支票」（Traveler's Check）者在簽字和出示護照或其他
合法證明後，就能像現金一樣流通。其特色為可當現金使用，亦可在當
地政府指定的外匯銀行兌換現金；如果支票遺失或被偷，可申請掛失補
發，按規定由發行公司予以更換；另外亦無攜帶現金限額之顧慮。

　　目前世界各國的旅行支票以各種不同的貨幣發行，包括美金、英
磅、日幣……等。係由許多著名的銀行發行，如美國商業銀行、美國運
通公司、湯馬斯・庫克公司……等。

　　使用旅行支票須注意購買後先在支票指定右上方簽名，下方空白處
於使用時再簽名。不可上下方同時簽名，否則視同現金，一旦遺失將無
法掛失補發。

第三篇

觀光資源規劃與管理

　　凡是足以吸引觀光客的資源無論其為有形或無形，實體或潛在性的均可稱之為觀光資源，而觀光遊憩區經營管理的涵義，乃是管理單位運用有限的經費及人力，對觀光遊憩資源作永續利用及合理分配與管理，俾能提供最佳旅遊服務。

　　觀光遊憩區的經營可能會和許多層面產生衝擊，如產業的發展、環保問題等，因此一個優良的觀光遊憩區經營管理者，便要能夠協調眾多不同界面的需求與限制，在管理單位、遊客、環境與設施之相互關係中，謀求最適當的組合。觀光遊憩區的管理既然涵蓋上述四個領域，因此無論是對遊客、環境、設施、內部的管理都必須加以考量，甚至連其他相關的團體，亦必須作好公共關係。

觀光遊憩資源

「世界遺產」，
那裡有人們因誕生在不同氣候、土地、
緯度所發展出來的最原始文化智慧；
它們並不難懂，只是我們未曾熟悉，
更藏有令現代人迷惘的許多答案。

——馬繼康，《七百八十八分之一的感動——世界遺產紀行》

　　觀光資源是大自然與人類文明歷史進展所呈現給後代子孫的資產，不僅提供人們休閒遊憩賞景的功能，更兼負教育與保育的功能。因此如何針對觀光資源加以妥善的規劃與利用，避免無限制的開發造成資源的損壞或生態的改變是非常重要的。本章就觀光資源的特性與定義加以說明，並增列一節世界七大奇景介紹，為讀者介紹世界遺產如何因有著世界顯著價值的觀光資產，而吸引了絕大多數觀光客的目光。

第一節　觀光資源的定義與特性

　　凡是足以吸引觀光客的資源無論其為有形或無形、實體的或潛在性的均可稱之為觀光資源。然而其定義與分類眾說紛云。同時，因為資源存在於空間，所以在探討資源層面時，無法僅就資源面研究，而必須從區域的角度來探討。也因此，本節除探討觀光資源的定義與特性外，亦就風景區、遊憩區……等相關名詞加以介紹。

一、觀光資源及其相關名詞定義

(一)觀光資源的定義

　　觀光資源一般泛指人們在觀光旅遊過程中所感興趣的各類事務。諸如國情民風、山川風光、歷史文化和各種產物……等，皆包括在內。而若要下明確的定義，則因各學者、專家的研究觀點不同而迥異。比較具代表性的說法，有下列幾種：

　　1.凡是為觀光客提供遊覽、觀賞、知識、樂趣、渡假、療養、考察研　　究以及感受的客體或勞務均可稱為觀光資源。
　　2.指對觀光客具有吸引力的事物，包括山水名勝自然風光為主的自然

資源，和以歷史古蹟、文化遺址為主的人文資源。

3.凡是能吸引觀光客的自然因素或社會因素，均統稱為觀光資源。

4.指凡能激發觀光客的旅遊動機，為觀光業所利用，並由此產生經濟效益和社會效益的現象和事物均稱為觀光資源。

綜上所述，我們可以歸納如下，所謂**觀光資源**，係泛指實際上或可能為觀光旅客提供之一觀光地區或一切事物；換言之「凡是可能吸引外地遊客來此旅遊之一切自然、人文景觀或勞務及商品，均稱為觀光資源」。探究其構成要件則包括下列三點：

1.對觀光客構成吸引力。

2.促成旅客消費的意願。

3.滿足旅客心理及生理需求。

(二)相關名詞的定義

觀光資源如上所述為一自然、人文景觀或勞務及商品，其存在的形式可能是無形、可能是有形、可能有範圍、亦可能無範圍。而資源若未加以評估調查、規劃設計，吸引遊客前往體驗，亦僅是潛在性的觀光資源；所以任何資源必須經過妥善的運用，才稱得上觀光資源。

觀光資源的利用必須有一個固定的範圍來加以規劃。在此限定下，關於觀光資源的規劃或經營管理，需瞭解下列各相關名詞，包括風景特定區、觀光地區、自然人文生態景觀區三種。茲以發展觀光條例相關的條文定義列舉：

1.風景特定區：指依規定程序劃定之風景或名勝地區。

2.觀光地區：指風景特定區以外，經中央主管機關會商各目的事業主管機關同意後，指定供觀光旅客遊覽之風景、名勝、古蹟、博物館、展覽場所及其他可供觀光之劃定區。

非洲野生動物保護區。

3.自然人文生態景觀區：指無法以人力再造之特殊天然景緻，應嚴格
　　保護之自然動、植物生態環境，及重要史前遺跡所呈現之特殊自然
　　人文景觀，其範圍包括：原住民保留地、山地管制區、野生動物保
　　護區、水產資源保育區、自然保留區，及國家公園內之史蹟保存
　　區、特別景觀區、生態保護區……等地區。

二、觀光資源的特性

　　觀光資源同世界上其他各類資源一樣，既有其共同性的一面，也
有其自身的特性，這正是觀光資源開發時必須正確認識並加以合理利用
的，其特點概括起來可以表述為以下幾個方面：

(一)觀賞性

　　觀光資源與一般資源最主要的差別，就是它具有美學的特徵，具
有**觀賞性**的一面。其透過遊客的觀賞，產生心理的體驗與感受，進而在
旅遊過程中，滿足其需求。無論是名山大川、奇石異洞、風花雪月、還
是文物古蹟、民族風情……等，皆具有觀賞的特性，因此也才能成為觀

觀光資源的觀賞性愈高，對觀光客的吸引力就愈大（圖為美國大峽谷）。

光資源。其觀賞性愈強，或其價值愈高，對於觀光客的吸引力就愈大。如中國的萬里長城、桂林的山水、秦陵兵馬俑；美國的自由女神像、尼加拉瓜大瀑布；歐洲的萊茵河、多瑙河；南非的克魯格國家公園；澳洲的雪梨歌劇院……等，都是極具觀賞價值，或為世界上唯一或特殊的景觀，或為人類文明發展上無可取代的地位，而成為世界著名的觀光旅遊資源，每年吸引許多觀光客前往參觀遊覽。

(二)地域性

　　各種觀光資源都分布在一定的空間範圍內，也都反映著一定的地理環境特點。由於不同的地域表現著不同的地理景觀，故一個地區的地質、地貌、氣候、水文、動植物，以及人類在長期與自然界互動中所創造的物質與精神文明，如建築藝術、宗教、民俗……等均存在著非常明顯的差異性。這種**地域的差異性**集中表現在各個地區的觀光資源，具有

不同的特色和旅遊景觀方面。如中國大陸幅圓廣闊，不同的地質展現完全不同的特色，像西南地區有大面積的岩溶地貌景觀，創造出桂林陽朔的山川之美；東南沿海的丘陵地區則因山丘阻隔，交通困難，而產生了眾多方言及獨特的圍樓建築型態；臨西北的黃土高原受限於地質及氣候因素，窰居的方式是傳統的方式。

　　而就全世界主要的宗教分布情況，也突顯出民族的差異性，西方國家篤信基督教和天主教，東方則大多信奉佛教或回教。而在傳承的過程中，也因教義或理念不同，佛教分為大、小乘佛教、藏傳佛教……等。在臺灣，佛教的發展則又與道教融合形成傳統民間信仰；中東的回教徒則在嚴密的教義中，創造獨特的風俗；印度教的流傳則大都限於印度和中南半島一帶。所以，一個國家或地區的旅遊業發展，其資源所表現的地方特色占相當重要的角色。

(三)綜合性

　　綜合性主要表現為在同一區內多種類型的觀光資源交織在一起。觀光資源各個要素間相互聯繫、相互制約，不斷的產生、影響和發展，很少單獨存在而為單一的景象。如位於大陸皖南的黃山風景區，集名山絕勝之大全，有「天下第一山」之譽。可謂泰岱之雄偉、華山之險峻、衡岳之煙雲、匡廬之飛瀑、雁蕩之奇石，莫不兼而有之。區內有名可以指出的山峰就有七十二座，其中蓮花、光明頂和天都三大主峰，海拔均在一千八百公尺以上，常年雲霧繚繞，變幻莫測。而奇松、怪石、雲海、溫泉合稱黃山四絕。

　　一個地區觀光資源構成的要素，種類愈豐富，聯繫愈密集，對觀光客的吸引力就愈大。另外，由於觀光客的旅遊動機是多方面的，期望能看到多類型的觀光資源；所以，觀光資源的綜合性，就更能滿足觀光客的需求，此亦為觀光遊憩區開發時的優勢所在。

圖為香格里拉虎跳峽自然景觀，虎跳峽以相傳老虎可以蹬踩江中的一塊巨石，跳過金沙江而得名。

(四)季節性

　　觀光資源的**季節性**是由其所在地的緯度、地勢和氣候⋯⋯等因素所決定的。緯度的高低，直接影響到地面獲得熱量的多寡。高緯度地帶，由於太陽偏射，地面的受光面較不直接，在漫長而嚴寒的冬季，千里冰封，萬里飄雪，北國風光展現無遺，所以無論是日本北海道的雪祭或大陸哈爾濱的冰雕節都是著名的節慶活動。除了地理緯度因素外，地勢的高低也會直接影響到旅遊的季節性，尤其在低緯度的高山峽谷區，旅遊者往往會見到從山麓到山頂的四季變化。總之，這種自然景觀的季節性使一個地區的觀光事業在一年之中會出現較為明顯的淡旺季之分。例如，上述的日本北海道和大陸東北地區在旅遊季節而言，夏季是淡季而冬天是旺季。同時，也須留意到南、北半球在季節的相反性，北半球的夏季是南半球的冬季，反之亦然。

日本的楓紅、法國的薰衣草花田都是吸引國人前往觀賞的景點選擇。

(五)永續性

　　綜觀觀光事業的發展史，人們不難發現，對於絕大多數的觀光資源
而言，都具有**永續利用**的特點。例如，遊客藉由參觀、遊覽所帶走的是
對旅遊地區的印象和觀感，而不能帶走觀光資源本身，然而仍得有賴妥
善的維護與經營，使觀光業成為一種永不枯竭的行業。當然也有一小部
分的旅遊資源，如打獵、垂釣、購物、品嚐風味餐……等，在旅遊的過
程中會被消耗掉，但只要合理利用也可以透過再生產的方法得到補充。
從這一特點而言，這正是形成以資源為主的某些觀光業投資少、成效
快、收益大、利用週期長……等系列優點的重要原因。但是，觀光資源
也面臨一個非常重要的保護問題，因為若具有價值的自然資源或人類歷
史遺跡遭到破壞，即使是以人力得以再恢復，卻仍不是原物，也將降低
其價值及吸引力。在目前世界整體生態系面臨人類因開發所帶來的破壞
時，許多保育人遂積極推動所謂的「生態旅遊」或「永續觀光」活動，
期許世界的資源為大家所共有，現在的資源為後世所共享。

第二節　觀光資源的分類

　　觀光資源作為觀光發展中最主要的客體，在各式各樣的資源當中，屬於較為特殊的一類，在分類上也就較為複雜，有些是從不同的角度或標準作二分法的劃設，有些則更有系統加以劃分；有些界定的範圍較小，有些則含括的範圍及層面較廣。以下就二分法及日本、美國專家的分法與我國相關計畫的分類作說明：

一、二分法

　　以下茲就二分法的劃設說明如下：

1.就觀光資源的基本屬性而言：可分為自然資源和人文資源二種。
2.就觀光資源的利用特性而言：可分為可再生性的觀光資源和不可再生性的觀光資源。
3.就觀光資源的經營角度而言：可分為有限的觀光資源和無限的觀光資源。

二、美國戶外遊憩資源評鑑委員會的分類

　　在遊憩資源的使用上，美國戶外遊憩資源評鑑委員會（ORRRC）綜合遊憩資源特性和遊客體驗的程度作為分類標準，並建議分為六種區域：

1.第一類是高密度遊憩地區：適合各種不同的活動且位於市區內。
2.第二類是一般戶外遊憩地區：包括比較不擁擠的活動，著重以自然為主的活動。

鹿港天后宮是臺灣最早唯一奉祀湄洲島湄洲天后宮天上聖母開基聖母神
尊的廟宇，歷史悠久，至今有將近四百多年的歷史，目前為國家三級古
蹟。（陳彥榮提供）

3.第三類是自然景觀地區：強調盡量不改變原來自然景色為主。

4.第四類是特殊的自然景觀地區：有的是有科學價值的，因此這種地
　區需要特別注意保護。

5.第五類是完全原始狀態景觀地區：如山林區、沼澤地、海濱……等
　野生地。

6.第六類是具保存價值的歷史文化古蹟。

三、日本洛克計畫研究的分類

日本洛克計畫研究所列舉的觀光資源分為兩類：

1.自然資源：山岳、高原、原野、濕原、湖沼、峽谷、瀑布、河川、
　海岸、海岬、島嶼、岩洞、洞窟、動物、植物自然現象。

雲南香格里拉普達措國家公園中的草原景觀。

2.人文資源：史蹟、社寺、城跡、城郭、庭園、公園、歷史景觀、鄉
　土景觀、年中行事（慶典）、碑、像、橋、近代公園、建築物、博
　物館、美術館、水族館。

四、我國觀光資源的分類

(一)我國相關計畫的分類

我國相關計畫之分類約略可說明如下：

1.1983年由經建會擬訂的「臺灣地區觀光遊憩系統之研究」中，將供
　給面的分析分為海岸、湖泊水庫、溪流河谷、森林、草原、特殊景
　觀、人類考古遺址、人為戶外遊憩區、古蹟建築、田園風光、山岳
　及其他。

2.1988年由臺灣省旅遊局研擬的「全省觀光旅遊系統之研究」其依資

　　源類型分為：瀑布溪谷、湖潭水庫、沙灘浴場、林場、牧場、農場、公園及遊樂場、溫泉、名剎古蹟及其他。

3.觀光統計年報中有關於觀光遊憩區的資料統計，將觀光資源共分為以下十類：

　(1)國家風景區。

　(2)國家公園。

　(3)公營遊憩區。

　(4)縣級風景特定區。

　(5)森林遊樂區。

　(6)海水浴場。

　(7)民營遊憩區。

　(8)寺廟。

　(9)古蹟、歷史建物。

　(10)其他。

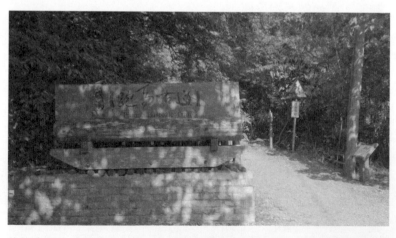

跑馬古道位於宜蘭礁溪鄉，為淡蘭之間往來的古道之一。所稱之「淡蘭古道」是早期淡水廳（臺北一帶）到噶瑪蘭（蘭陽地區）之間往來的道路。（孫若敏提供）

(二)臺灣地區觀光遊憩系統開發計畫的分類

由交通部觀光局委託中華民國區域科學學會所研訂的「臺灣地區觀光遊憩系統開發計畫」中，對於國內的觀光遊憩資源在衡量調查實際狀況後，共分為下列五類：自然資源、人文資源、產業資源、遊樂資源和相關服務資源。本段即就此分類加以細列，並針對其發展的特色作簡略的探討。

■ 自然資源

在自然資源的分布及利用方面，與地形、地景、交通網和城市的分布較為密切。在利用型態上以保育為主，遊憩開發為輔。以下為各單項資源之列舉及開發原則：

1. 湖泊、埤、潭：如鯉魚潭、虎頭埤……等。高山地區的資源以保育為主；丘陵地區宜結合其他資源，發展渡假基地；平原或平地鄰近都會區宜發展為以親水設施為主。

2. 水庫、水壩：如石門水庫、曾文水庫……等。在大、小溪流，可及性高的大型水庫可結合住宿設施發展為渡假基地；鄰近都會區之小型水庫可發展地區性遊憩據點；而水源保護區則以保育為主，僅宜提供環教解說。

3. 瀑布：十分瀑布、五峰旗瀑布……等。主要分布於斷層地帶與溪谷上游。已開發且具規模者，可發展為渡假基地；水源保護區內不宜開發；而沿溪流的瀑布群可發展主題式旅遊。

4. 溪流：冬山河、秀姑巒溪……等。臺灣地區河流短促，且因環境污染嚴重，除少數溪流可提供泛舟、垂釣、水上活動外，餘均應加緊整治；而許多河口為水鳥棲息地，亦可發展主題活動。

5. 特殊地理景觀：火炎山、月世界……等。宜劃設保護區加以嚴格保育，而這些景點有些區域地質脆弱，具潛在危險性，即使開放也應

限時、限人數開放。

6.森林遊樂區與農牧場：飛牛牧場、東眼山森林遊樂區……等。主要分布於各山岳或平原地帶，宜鼓勵低密度、大規模之開發；並提供產業觀光；作為山地地區主要旅遊發展基地。

7.國家公園：目前分布於各地，以保育為主，僅有限度開放遊憩行為；在遊憩功能提供上，宜評估其遊憩承載量與生態間之衝擊，並注意園區內與原住民互動之關係，整合鄰近地區之遊憩資源。

8.海岸：東北角、北海岸……等。主要可分為北部礁岩、西部沙質海岸、南部珊瑚礁海岸和東部斷層海岸。保育與開發並重，協調濱海遊憩區發展與漁業養殖間的衝擊，而沿岸之景觀道路宜加以設計規劃。

9.溫泉：馬槽溫泉、知本溫泉……等。主要分布於斷層地帶，以發展住宿設施，提供過夜之服務設施。郊區宜聯合其他資源發展，屬於原住民區域內，則不宜作過渡之開發。

自然資源的利用與開發以保育為主，遊憩開發為輔（圖為飛牛牧場）。
（范湘渝提供）

■人文資源

　　人文觀光資源之分布與早期臺灣漢民族移民開墾路線有相當大關係，故除原住民部落外，多集中在北部和西部平原。發展策略以建立專業解說系統、設計專題旅遊與產業資源整合，並配合聚落保存工作。包括：

1. 歷史建築物：淡水紅毛城、臺南安平古堡……等。集中於西部河口、海港與地方中心，為早期市鎮發展之源地，宜針對具價值之歷史建築物加以整建維護，並配合專業之解說。
2. 民俗活動：平溪放天燈、鹽水蜂炮……等。宜結合學校資源，對於已經式微或沒落的民俗技藝加強其傳承性，並配合地方之社區發展，成為區域性的特色。
3. 文教設施：主題博物館、社教館……等。獎勵專業之文化人才，成立地方旅遊專案基金之編列，並制定專業博物館設定及輔導管理的博物館法，整合展覽場所。
4. 聚落：大溪、美濃、達邦……等。可分為農村、漁村、山地、客家聚落與城鎮，其發展策略宜注意到與當地民眾生活相關，如提供民

類獎勵文化專區的設立有助歷史文物的保存。

宿，讓遊客體驗當地的文化特色。

■產業資源

　　產業遊憩資源大都集中於北部丘陵與西部平原地帶，東部則零星分布；其發展策略以體驗生產過程、解說服務及購買活動為主。包括：

1. 休閒農業：北市市民農園、大湖草莓園……等。主要集中在都會區及西部平原，應加強其交通網路的聯繫，另可配合民宿之設置，發展鄉土旅遊。

2. 漁業養殖：八斗子漁港、南寮漁港……等。分部於北西濱的沿海地區，可發展海釣或漁釣的休閒渡假中心，設置人工海洋牧場，並結合漁業相關活動，展現生產特色。

3. 休閒礦業：金瓜石礦場、大油坑硫坑採集展示館。選擇低污染、已廢棄或可明顯區隔生產與遊憩使用之現存礦區，以及礦區周圍形成

臺東特產為釋迦、鳳梨、洛神花等等，往往以濃濃的果香調製成酸中帶甜的茶或酒等飲品，作為扮手禮是不錯的選擇。（范湘渝提供）

聚落者，唯規劃時應確保其安全問題。

4. 地方特產：三義木雕、宜蘭蜜餞……等。可分為工藝品、茶業、水果農產品與名食小吃四類，未來將朝設立工藝推廣處與大型地方特產購物中心為主，並建立整體行銷網路。

5. 其他產業：核電廠、科學園區……等。以二、三級產業與重大軍事建設為主，發展策略為選都會區或交通便捷地區，協調主管機關，定時開放給民眾參觀，並成立展示館……等。

■ 遊樂資源

遊樂資源主要分布於北部與西部平原之都會區附近，發展策略以由主管機關評估其開發現況並進行有效的監督與管理。包括：

1. 遊樂園：六福村、小人國……等。集中於西部平原都市鄰近地區及丘陵地區。為平衡東西部之發展，平衡城鄉之遊憩資源分布，宜鼓勵業者前往東部投資中型以上遊樂園，又各生活圈亦應加以評估設置。

2. 高爾夫球場：揚昇高爾夫球場、鴻禧高爾夫球場。主要集中於北部與西部都會郊區，未來應鼓勵民間開發少洞數、小面積之球場，以降低開發成本；而其對於生態環境的衝擊，在各階段均應注意。

3. 海水浴場：福隆海水浴場、西子灣海水浴場……等。主要分布於北部和西部海岸，發展策略為各主要生活圈宜有一處海水浴場，並妥善研擬相關的投資與經營管理辦法。

4. 遊艇港：墾丁後壁湖遊艇港、東北角龍洞遊艇港……等。未來各區域應就發展遊艇活動加以考量，每個區域宜至少有一處，並由主管機關積極研擬相關的設置與管理辦法，制定適當水域活動範圍。

5. 遊憩活動：翡翠灣滑翔翼、墾丁浮潛……等。可劃分為陸域、海域和空域新興活動三類，未來應朝健全目前活動訓練的場所，加強專業社團的參與及讓活動普及化。

■服務體系

　　觀光發展除了遊憩資源本身之質與量外，相關服務體系亦為重要因素。服務體系可分為交通與住宿兩大系統敘述如下：

1.交通：目前交通運輸系統主要包括鐵路、公路、空運、海運……等，未來尚有高鐵及快速道路之計畫，其中以臺北、臺中、高雄、花蓮、臺東為各區域的交通中心，而以發展一日遊之遊憩網路為主，旅遊資源則沿公路分布。未來發展策略包括：建立交通運輸資訊網路、發展多元化運具、加強東西向快速道路之興建，以成為路網，並檢討目前道路運輸網路。
2.住宿：主要分為都市型和渡假型兩大市場，大都會區及區域中心都市集合各類的住宿型態，尤其是高級的觀光旅館與國際觀光旅館；渡假區則以一般旅賓館住宿為主。未來的發展，除重視區域的平衡外，更應視各地區的遊憩功能，分別設置不同類型的遊憩設施。

(三)國內學者的分類

　　根據李銘輝教授在《觀光地理》一書中（2015），對於觀光地理資源的分類如下（如圖7-1）：

1.地質觀光遊憩資源：包含地球因內外營力所造成之地震、火山、湖泊、冰川、島嶼溶蝕等各種景觀。
2.地貌觀光遊憩資源：包含丘陵、高原、平原、山地，及其他如風蝕、海蝕、堆積等各種地形景觀。
3.水域觀光遊憩資源：包含海岸、海洋、湖泊、河川、冰川、地下水等各種水域資源。
4.氣候觀光遊憩資源：
　(1)氣象觀光資源：溫度、濕度、降水、陽光、雲霧等各項氣象資源。

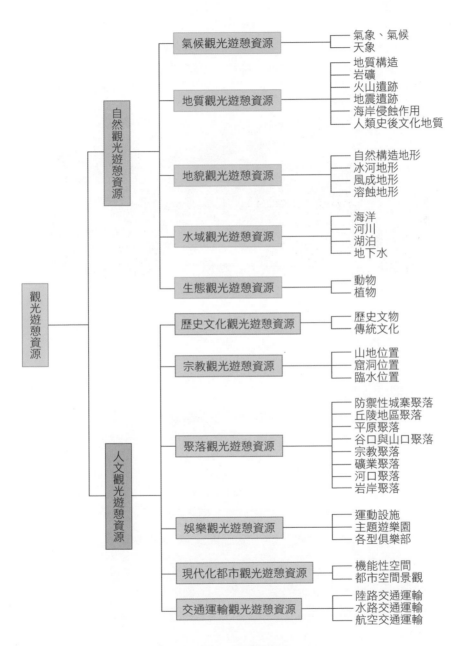

圖7-1　觀光地理資源分類圖

資料來源：李銘輝（2015）。

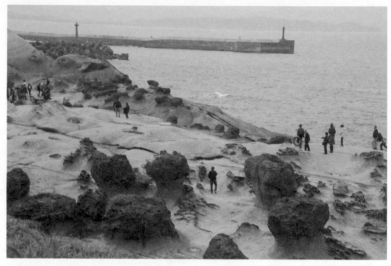

野柳的地質公園海蝕地貌景觀。

　　(2)氣候觀光資源：熱帶氣候、溫帶氣候、寒帶氣候之氣候資源。

　　(3)天象觀光資源：天文觀測等。

5.生態觀光遊憩資源：

　　(1)動物觀光資源：動物群落、自然保護區及動物園。

　　(2)植物觀光資源：森林公園、自然保護區、植物園等。

6.人文活動觀光遊憩資源：

　　(1)文化活動：風土民情、飲食、衣著、節慶祭典、文學藝術、繪畫、音樂、教育等。

　　(2)種族與宗教：宗教活動、種族與民族、宗教聖地、修道院、廟宇等。

　　(3)聚落景觀：山地、漁港、城鎮。

　　(4)建築與古蹟：城牆、陵墓、遺址、園林、建築物。

7.產業活動觀光遊憩資源：

　　(1)經濟活動：科技城、加工區、博覽會。

　　(2)休閒產業：觀光農、牧場、礦業、養殖場。

　　(3)地方特產：工藝品、小吃。

　8.娛樂購物觀光遊憩資源：

　　(1)娛樂觀光地點：主題遊樂園、渡假村。

　　(2)購物觀光：手工藝品、工業產品、商品陳列。

五、中國大陸的分類

　　中國大陸對於旅遊資源或地理研究，由於分類的目的、要求、依據不同，形成多種分類方式（如**表7-1**），包括：

1.《中國旅遊資源普查規範》（1992）中的分類：國家旅遊局開發司和中國科學院地理研究所主編的《中國旅遊資源普查規範》一書中，提出了以旅遊資源普查為目的的應用性分類方案。該方案主要依據旅遊資源的性質和狀態、旅遊資產特徵和功能指標的相似性、類型之間明顯的差異性等原則進行分類，將旅遊資源分為六大類七十四個基本類。

2.「中國旅遊資源普查分類表」（1990）中的分類：中國科學院地理所1990年發表的「中國旅遊資源普查分類表」，將旅遊資源分為八大類，一○七個小類。

3.二分法分類法：二分法是目前最常見、應用廣泛的一種分類方法。該方法首先把旅遊資源分為自然旅遊資源和人文旅遊資源兩大類；再依據各種旅遊資源之間的相似點和差異點，遵循分類原則，把二大類分別繼續劃分出各種基本類型和各種類型。《中國旅遊資源學》一書，將旅遊資源分為自然旅遊資源和人文旅遊資源兩大類，再分別將自然旅遊資源分為地質、地貌、風景水體、風景氣象氣候與天象、觀賞生物旅遊資源等五個基本類型，人文旅遊資源分為歷

史文物古蹟、民族民俗風情、文學藝術、城鎮類旅遊資源等四個基本類型。

表7-1　中國旅遊資源分類一覽表

大類	基本類型	類型	大類	基本類型	類型
自然旅遊資源	地質旅遊資源	典型地質構造 典型的標準層型地質剖面 岩石、礦物 火山地震遺跡 海蝕和海積遺跡 典型冰川活動遺跡 古生物化石	人文旅遊資源	民族民俗風情類旅遊資源	物質民俗旅遊資源 社會民俗旅遊資源 精神民俗旅遊資源
	地貌旅遊資源	山岳旅遊資源 特殊地貌旅遊資源 其他地貌			
	風景水體旅遊資源	風景河段 風景湖泊 風景瀑布 觀賞泉 風景海域		歷史文物古蹟旅遊資源	人類歷史文化遺址 古代建築 文物遺存 古代文學藝術 古代風俗
	風景氣象氣候與天象旅遊資源	雲霧景 雨景 冰雪景 霞景 旭日夕陽景 霧凇雨凇景 蜃景 寶光景			
	觀賞生物旅遊資源	觀賞植物 觀賞動物		文學藝術類旅遊資源	文學 藝術
				城鎮類旅遊資源	歷史文化名城 特色小城鎮

資料來源：陳福義主編（2003）。

第三節　世界七大奇景

　　在世界著名的旅遊據點或景點中，個人的認知與差異很大；從各國首都或者是世界古文明國家、現代科技先進國家，往往因為旅遊需求的不同而呈現出截然不同的結果。例如：對於宗教朝聖者而言，宗教的發源地自然成為信徒夢寐以求的目的地；對於藝術建築的喜好者，當然無法錯過世界著名的博物館以及各地代表性的建築物；而對於自然生態的崇尚者，原始叢林或是山野海洋才是他們的目標，也因此有〈人生中必遊的五十個景點〉〔美國《國家地理旅人》（*National Geographic Travelers*）雜誌〕、《四十個天堂》、《四十個驚奇之旅》等著作的出版。然而，最具影響力，且為世界各國觀光客奉為旅遊目的指南的則是由聯合國教科文組織所公布的《世界遺產名錄》。只要被列為是世界遺產，無論是自然遺產、文化遺產或者是複合遺產，均代表該據點具有世界顯著價值，且具有相當的吸引力以吸引觀光客前往旅遊。

　　除此之外，古希臘歷史學家希羅多德（公元前484-425年）與亞歷山大博物館的卡里馬卡斯（公元前305-240年）曾經列出舊七大奇景，其原作已遺失，現今所知的名單編製於中世紀，多來自於希臘的著作。包括：

1.埃及亞歷山大港燈塔（The Lighthouse of Alexandria）：建於公元前3世紀。

2.土耳其阿提米斯神殿（The Temple of Artemis）：建於公元前550年。

3.希臘奧林匹亞的宙斯神像（The Statue of Zeus）：建於公元前435年。

4.羅德斯島巨像（The Colossus of Rhodes）：建於公元前292至280年。

5.巴比倫空中花園（The Hanging Gardens of Babylon）：約建於公元
　前600年。

6.土耳其哈利卡納蘇斯陵寢（The Mausoleum of Halicarnassus）：建
　於公元前351年。

7.埃及吉薩金字塔（The Pyramids of Egypt）：建於公元前2650至
　2500年。

　　上述的舊七大奇景除埃及吉薩金字塔外，其餘均已毀損，僅能憑部
分文獻加以瞭解其舊貌。有鑑於此，在2001年，阿富汗神學士政權炸毀
一千八百年歷史的阿富汗巴米揚大佛像後，瑞士探險家韋柏頗有感觸，
遂在同年創辦「世界新七大奇景基金」，致力於喚醒世人注意全球人造
和天然美景遭受破壞的危機。「世界新大七奇景」是歷來規模最大的全
球票選活動，而且新七大奇景票選為追求公平，首度揚棄歐洲中心的立
場，將全球奇景一視同仁，訴諸世界票決。最初的候選者有近二百個，
2006年初縮減為二十一個（如**表7-2**）。

　　雖然最後經由網路投票選出新世界七大奇景，然而在決選過程中，
由於各國政府或民間強力介入，加上人口多寡的差異及網路普及程度，
均嚴重影響最後的結果，例如巴西的公車票上印了一排宣傳文字，呼籲
民眾參與，印度歌手推出曲子為「泰姬瑪哈陵」拉票等等；還有票選不
限一人一票，可能有人重複出手；而柬埔寨人則認為，他們網路化程度
較低，會影響吳哥窟的得票。另外尚有部分人士認為這是一件嚴肅的事
情，不宜付諸民眾票選。因而聯合國教科文組織（UNESCO）經過科
學評估，將全球八五一處人工和自然景物列入「世界遺產表」，拒絕支
持世界新七大奇景票選。本文茲根據這經過一億人網路或電話票選，於
2007年7月7日在葡萄牙首都里斯本公諸於世的七大奇景簡略介紹如下：

■ 中國萬里長城
　　萬里長城橫亙在中國大陸的北方，穿越茫茫無際的草原，翻越巍

表7-2　世界新七大奇景決選名單

1	紐約自由女神	高46公尺，是法國為慶祝美國獨立100周年送給美國的禮物。
2	英國巨石陣	每塊巨石重約50噸，歷時約1,400年才完成。
3	巴黎鐵塔	法國首都的地標，曾是全球最高建築。
4	德國福森新天鵝堡	迪士尼樂園城堡參考其外形。
5	俄羅斯克里姆林宮和紅場	俄國沙皇官邸。
6	中國萬里長城	建於秦代，為全球最大人造工程。
7	日本京都清水寺	京都最古老寺院，占地13萬平方公尺。
8	澳洲雪梨歌劇院	容納7,000人，17年才完工。
9	柬埔寨吳哥窟遺址	占地310平方公里，有「雕刻出來的王城」美譽。
10	土耳其聖菲亞大教堂	拜占庭帝國最鼎盛時期之作。
11	埃及金字塔	古代七大奇景，迄今尚存約110座。（列「世界榮譽奇景」，不用投票）
12	印度泰姬瑪哈陵	動用2萬名工匠花了22年建造的大型陵墓。
13	約旦佩特拉古城	隱藏在阿拉伯谷東一條狹窄峽谷內，古城建築幾乎全從岩石中雕鑿而成。
14	羅馬競技場	高四層樓，每層樓風格各異，可容納5萬名觀眾。
15	西班牙格拉納達阿爾漢布拉宮	中世紀王宮，占地13公頃。
16	希臘雅典衛城	順應地勢而建，由山門、巴特農神殿等四座建築物組成。
17	馬里約巴克圖遺址	曾是阿拉伯經濟和文化中心，是當時全球最富裕城市之一。
18	巴西里約熱內盧基督像	位於山頂，高達38公尺。
19	智利復活島巨像	島上有600座巨型石造雕像，最高者達9公尺。
20	秘魯馬丘比丘遺址	由印加王朝修建的「雲中之城」，於1911年重見於世。
21	墨西哥奇琴伊察瑪雅城	羽蛇神庫庫爾坎梯型金字塔有九層，共350多級樓梯。

資料來源：《聯合報》國際新聞組。

巍高聳的群山，向東奔騰入海，綿延一萬二千七百多公里。其修築的年代從戰國時期到明朝為止，近二千年來歷代均有修建，現存的遺址以明朝修築時為主。在秦朝，始皇帝以原有燕、趙、秦所建的城牆為基礎修築，漢朝時則以防禦北方匈奴的入侵為主，唐宋元年間對於長城並無大幅修建；直至明朝因受蒙古族及女真族的威脅，故大興土木，以磚包砌

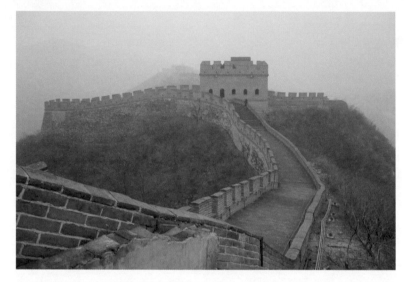

中國的長城是自人類文明以來最巨大的單一建築物，於1987年被列為世界文化遺產。

長的夯土牆體，並在建立王朝的二百年間不斷的修築。長城在中國歷史上，除軍事價值外，在文化上亦影響整個中國族群文化間的消長與融合；長城在1987年被聯合國教科文組織列為世界文化遺產。

■ 約旦佩特拉古城

佩特拉是約旦著名古城遺址，位於約旦境內南部，離首都安曼南方250公里，位於馬安西北、哈嫩山麓。古代曾為重要的商路中心，北連敘利亞，西接以色列，南下阿拉伯半島，東通兩河流域，是古代歐亞非的交通要塞。

佩特拉古城建在隱藏的山谷之中，大部分的建築物都是在天然巨大、粉紅色的沙岩壁所鑿雕建造而成，在陽光下閃耀出玫瑰紅、赭紅、海藍的結晶體所共同反射出的斑斕色彩，故有玫瑰紅城（Rose Red City）之美譽。佩特拉古城內的宮殿、廟宇和墓塚等建築，是融合了希臘人和亞述人大而剛強的藝術風格，加上阿拉伯的游牧民族納巴提人本身的文

化特色，成了別具一格的建築藝術，使古城得到全世界的關注和保護，
1982年佩特拉古城被列入世界文化遺產名單。

■巴西里約熱內盧耶穌救世主雕像

里約熱內盧耶穌救世主雕像原是為了紀念巴西獨立運動而建，現已
成為南美洲地區的精神指標。其位於巴西里約熱內盧市的科爾科瓦杜山
（Corcovado, Mount）頂，山高七百一十公尺。基督像身高三十公尺，
站立在八公尺的基座上，基座同時也是一座能夠容納一百五十人的禮拜
堂。基督像總重一千一百四十五噸，張開的雙臂橫向總長二十八公尺。
基督像由法國紀念碑雕刻家保羅‧蘭多斯基設計，當地的工程師海托‧
達‧席爾瓦‧科斯卡監督建設，製作共花費了五年的時間，於1931年建
成，工期期間還特別興建了公路和一線鐵路，將材料運送到七百一十公
尺高的科爾科瓦杜山頂，耶穌救世主雕像是里約熱內盧最高的景點，每
年吸引約一百八十萬遊客的到訪。

■秘魯馬丘比丘遺址

馬丘比丘遺址坐落於秘魯境內高二千四百公尺的安地斯山巔，占
地三百二十五平方公里，其南北兩側分別有馬丘比丘和瓦那比丘山為屏
障。根據考古學家的研判，其大約建於西元15到16世紀，遺址內存留完
整的神廟、祭壇、貴族宅第、民宅與梯田，是當時印加人舉行宗教祭典
的聖城，也是神學和天文學的研究中心。但是這座規模宏大的古城，卻
在短短八十年後遭到廢棄，許多建築甚至還未完工，令人遺憾的是，印
加帝國並無文字將這段歷史記載下來，馬丘比丘是一直到1911年才被美
國考古學家賓漢所發現，並在1983年，由聯合國教科文組織將其列為歷
史與自然雙重遺產。

■墨西哥奇琴伊察金字塔

奇琴伊察金字塔位於墨西哥東南部的猶加敦半島，在墨西哥灣與
加勒比海之間，包括猶加敦、康培（Campaech）、寬塔娜魯（Quintana

Roo）三個州，位在墨西哥灣和加勒比海間，北部是雨量稀少的灌木區，南部是多雨叢林地帶。由於地理位置以及叢林阻斷交通，讓猶加敦半島猶如孤立區域，使得馬雅文化能夠在此落地生根，成為目前墨西哥古文明最豐富的區域。奇琴‧伊察在後古典時期的馬雅文明裡，是座住著五萬人的大城市，位置在猶加敦半島的叢林裡，是幢長方形的建築物，門口還立有四根大柱子，在14世紀後漸漸遭遺棄。奇琴伊察金字塔混合了馬雅與托爾鐵克藝術，大約興建於西元5世紀，這個坎梯型金字塔總共有三百六十五級樓梯，代表一年三百六十五天，除了金字塔之外，還有一座天文觀測站和戰士神殿。陳述了當初來自墨西哥中部的托爾鐵克人征服了此地的猶它堪人。

■ 義大利古羅馬圓形競技場

　　羅馬圓形競技場是古羅馬時期最大的圓形角鬥場，建於公元72至82年間，現僅存遺跡。整個建築體規模，長軸直徑一百八十八公尺、短軸直徑一百五十六公尺，內部表演台則直徑為七十八與四十六公尺。從外觀來看，其建築結構可分為四層，第一、二、三層是由拱門所構成的拱列，第四層則是開了一些小方窗的頂樓。在拱門與拱門之間有裝飾性的半壁柱，其中的柱式，由低而高的樓層依序是：多利克式（Doric Order）、愛奧尼克式（Ionic Order）及柯林斯式（Corinthian Order）三種希臘柱式。從視覺均衡的美感上來說，多利克式最穩重、強壯而置於下方，而柯林斯式最輕盈、花俏，故置於上方；另一方面而言，這也象徵著羅馬人對希臘文化的嚮往與吸收。

　　在拱門的上方有兩個深長的褶襉交錯著，形成蜂窩般的天穹狀網絡。而牆壁則是以光亮的白色大理石所築成，搭配用灰泥粉飾過的天花板。最上層是五十公尺高的實牆。每層的八十個拱門形成了八十個開口，最上面兩層則有八十個窗洞。整個鬥獸場最多可容納五萬人，這種入場的設計即使是今天的大型體育場依然沿用。

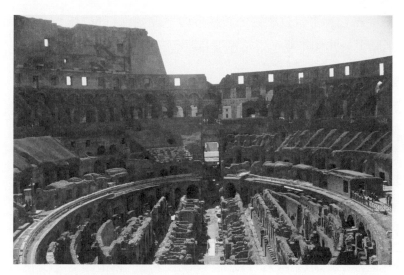

羅馬競技場是古羅馬時期最大的圓形角鬥場，又稱羅馬鬥獸場，現僅存遺蹟於義大利羅馬市的中心。

■印度泰姬馬哈陵

泰姬馬哈陵為印度蒙兀兒帝國第五代國王沙迦罕為其愛妃孟塔茲‧馬哈所建的陵墓；馬哈產下她第十四個孩子的時候去世；這座白色的大理石建築，外表會隨時間的改變散發出各種光澤，再加上動人的愛情傳說，是印度參訪遊客最多的歷史建築，每年吸引遊客近三百萬人。

泰姬馬哈陵的正門為典型的回教建築式樣，由紅砂岩築成，上面飾有白色的圖案和花紋。正門頂端及前後各有十一個白色的小圓頂，每個圓頂象徵一年，代表泰姬馬哈陵的建造期間。正門後方是一座典型的蒙兀兒式花園，中央闢有水道和噴泉，盡頭為陵墓主體。這座白色的大理石建築正中有一座大型的圓頂，四角分別豎立著高聳的尖塔。陵墓的正面和窗戶四周都飾以優美的回教可蘭經文，這些文字呈上寬下窄型式，使得人們由下往上仰視時達到視覺平衡。在陵墓內並無燈光，僅有微弱的燭光閃曳；置中的石棺為空棺，沙賈汗王和皇后真正的靈寢在地下的土窖中。

　　在新世界七大奇景公布後，該基金會並開始進行世界七大自然奇景的票選活動，於2010年夏季公布獲選名單：

1.南美洲亞馬遜流域。
2.越南下龍灣。
3.阿根廷和巴西交界伊瓜蘇瀑布。
4.南韓濟州島。
5.印尼柯莫多龍國家公園。
6.菲律賓PP伏流。
7.南非卓山。

該基金會並於2014年7月7日公布票選世界七大城市如下：

1.黎巴嫩貝魯特。
2.卡達杜哈。
3.南非德班。
4.古巴哈瓦那。
5.馬來西亞吉隆坡。
6.玻利維亞拉巴斯。
7.菲律賓呂宋島維干（Vigan）遺址。

Chapter 8

觀光遊憩資源規劃與
管理

「建築」的本質之一就是紀念性。

在美索不達米亞、埃及、愛琴海等三大古文明，

也是以樑柱、石塊堆疊或是簡單的外觀，表現各自的紀念性。

——西田雅嗣、矢崎善太郎，《圖解世界經典建築》

　　所謂**資源規劃**，就是使某區域的環境特性，如資源種類、交通、社會、人文、經濟……等因素，經由事先的調查，運用規劃和設計的技術，擬定該區域開發的構想與藍圖，以作為前瞻性和整體性的觀光建設和經營管理的依據。

　　通常資源的規劃與開發有二種情況：一種是就資源的特性加以開發，例如利用山岳、平原、盆地、海岸不同地形加以規劃成不同的遊憩區；或利用資源本身加以開發，如陽明山馬槽開發溫泉區、蘇澳冷泉的開發、各地休閒漁業的發展……等；另一種則是在沒有特殊景觀或資源的情況下，營造或創建出遊憩區的特色。最明顯的例子是美國拉斯維加斯原先僅是一片沙漠地區，為開創當地的經濟來源，政府及民間大量開發投資賭場及相關設施，目前是世界著名的賭城，每年吸引數千萬的遊客前往旅遊；又許多著名的主題遊樂園，也是同樣的情形。

第一節　觀光遊憩資源規劃

　　沒有經過妥善規劃的資源並無法提供觀光遊憩的功能，而同時若有不當的規劃，則可能破壞資源的吸引力，甚至使資源毀滅；因此，對於觀光資源的運用，需有完善的規劃才能達成提供遊憩的功能。本節即就觀光遊憩資源規劃上應考量的原則與規劃的程序加以說明。

一、觀光資源開發規劃原則

(一)保持和發展觀光資源的特色

　　任何自然景觀應有其特色，任何人文資源亦應有其民族特點。具有特色才有吸引力，有特點才有競爭力。因此，凡是能夠吸引遊客的自然

古蹟之維護應作全盤規劃考量，過度修繕或全面翻新均不是適當的作法。

風光，在開發上要力求保持其原有的特色，在活動的規劃設計上，也要注意。例如，高山地區的建築物，其無論在材質與顏色的設計選擇上，必須要留意是否能與當地的景觀與資源特色相配合，若是使用現代化的鋼筋混凝土與高聳的建築格調，則將顯得不合時宜；當然，還有許多因素必須要考量，如在高山湖泊上架設木棧道，宜在景觀上與周遭環境相匹配，但木質長期浸泡在水中，其維護問題需要特別留意，或許底座可採用防腐的材質。又如在溫泉地區，當然以提供溫泉浴或相關設施為主，但是如果在整體規劃上無統一的考量，源頭及沿路到處都是私接的水管，不僅破壞景觀，亦可能對水質造成相當程度的污染，久之勢必造成負面的衝擊，降低其吸引力。

　　文物古蹟、古建築物……等人文資源，則盡可能保持其歷史形成的原貌，任何過分的修飾，以及全面毀舊翻新的作法，都是不足取的。此情況在經濟迅速發展的地區，尤其產生非常嚴重的情況。在中國大陸江西省的俞氏宗祠，建於清乾隆年間，其集建築、雕刻、繪畫、藝術於一

體，被中國古建築專家譽為「藝術天堂」，然在修繕過程中，由於地處山區，交通不便，當地又缺乏資金和專業技術人才，難以修繕如原狀。如許村在修繕民居「恬心樓」時，重新施以重彩，如同皇家的樓台繡閣，失去原有的風貌與意義。在臺灣，也產生了許多值得保存的古建築和老舊街道的存廢問題。政府雖制定了相關的保存法令，卻無相對顧及居住在當地居民生活發展的權利，以致產生古蹟保存問題，幸而近年來在學者專家規劃下，許多傳統古街及古蹟亦試著與觀光相結合，開創新的商機。

　　因此，在開發旅遊資源的過程中，如何保持原有的特色，發揚其獨特的風格，解決資源保存和開發可能形成的問題，在不損及民眾的權益下作妥善的規劃，是重要的一個原則。

(二)符合市場需求的原則

　　國際觀光旅遊業在市場經濟中是競爭性非常強的行業，由於旅遊者的動機和需求經常變化，同時因其具敏感性，國際任何局勢的變化都會影響，加上其如同一般產品一樣，有其所謂的發展、成熟、衰退的周期性變化，所以觀光資源開發必須隨時注意市場需求，在適當時期投入資源的開發投資。

　　觀光遊憩區的開發與不動產的開發不一樣，在開發理念上，不動產的開發是強調生活機能的開發，而觀光遊憩區則是著重休閒、遊憩的體驗。在開發的法則上，不動產強調功能、設施的建設以全區開發為導向；遊憩區的開發則著重採取生態開發的手法，採取局部重點式的開發型態。在開發對象上，不動產開發以全方位客層為主；觀光遊憩區則因個別遊憩主題差異性而異。

　　目前影響國內的觀光遊憩市場開發的因素有許多，就其優劣情勢分析如下，在優勢方面：

1.政府鼓勵國人在國內旅遊，並推動公務人員國民旅遊卡政策。

2.為刺激擴大內需產業，提升經濟成長率，政府積極獎勵民間投資案，對於觀光遊憩區的開發亦列入其中。

3.許多重大交通建設陸續開展或完工，將縮短交通運輸的時間。

4.國人對於休閒觀念改變，且年輕人的消費能力逐年增加。

另外，在劣勢方面則包括：

1.受到世界經濟不景氣影響，國內的失業率升高，經濟成長率降低。

2.由於臺灣的腹地有限，目前人口集中的都會區近郊的開發已達飽合，須往東部及更偏遠地方開發，對其市場潛在性宜進行評估。

3.觀光遊憩區開發須集結相關的專家學者，目前國內相關的人力資源不足。

4.可替代性的消費產品多，如電子科技、視訊產業的迅速發展，觀光遊樂區須具備相當的特色，才能吸引遊客前往消費。

(三)經濟效益的原則

　　觀光資源的開發，從經濟學的角度看，是作為改變落後地區經濟結構的重要手段。開發前既要考慮國家和地方的經濟實力，有選擇性的分階段與步驟開發，避免盲目的全面開發，又要考慮觀光客的使用價值；一般而言，觀光資源的經濟價值與其能吸引多少觀光客成正比，如開發觀光資源的成本高於所能帶來的利益，便不符合經濟效益。

　　觀光資源的地理位置，對資源的經濟價值影響相當明顯，在人口聚集、經濟發達、交通便利的地區要比人口分散、經濟產業不發達、交通不便利的地區回收效益高且快。因此，對於一些有重要開發價值的資源，要與當地的土地利用型態與產業發展作整體性的考量，並作相應服務設施的配合，如此才能達到最佳經濟效益。

　　資源的開發最忌「急功近利」，僅重視眼前的利益，忽視長遠的利

益，尤其是社會利益和環境利益，不注重基礎建設的投資，不注意解決環境污染和生態平衡，即使得到短期的利益，實質上仍是一種破壞性的開發。因此，從經濟角度看，在觀光資源的開發建設上，必須充分考慮近期效益與長期效益相結合，經濟效益和社會效益、環境效益相結合的原則，以防止盲目開發，並杜絕破壞性的開發，讓資源開發得以促進當地的經濟振興，取得最佳的經濟效益和投資效益。例如，在沿著溪流所開發的露營地或遊憩設施，若未作整體性的規劃開發，其對河川的生態污染將造成相當嚴重的影響，即使擁有了短期的經濟效益，卻可能付出更多的成本。

(四)保護和利用相結合的原則

　　無論是自然資源還是人文資源，在開發的過程中，都蘊藏著某種危險的存在，要注意對資源原貌的保護和資源新建環境的保護，如果開發不慎，造成破壞，輕者將使觀光資源的價值降低，嚴重者則會使資源毀

人文資源的保護應研訂資源保護方案，防止古蹟原貌的損壞（圖為整修時的米蘭歌劇院）。

損不復存在，甚至造成意外事件。所以，任何資源在開發前，都必須要作深入的調查研究和分析，無論是規劃、開發、施工或未來的經營管理過程，均須研訂資源保護方案，防止資源原貌和環境的損失與破壞。以下就自然資源和人文資源列舉說明：

■在自然資源方面

北投貴子坑當地原先盛產陶瓷用土，然而在大量的開採後，因為水土的流失，曾造成當地每逢颱風季節就釀成水災。市政府為解決水患，除在當地設置排洪設施外，為提供民眾重視水土保持的重要性，遂利用當地設立水土保持教室，將遭破壞的資源予以作充分利用，發揮教育的功能。而對於開發環境的地質需特別注意，如在火山或斷層地帶由於地殼內部的變化，常造成特殊的景觀或資源，然而在開發過程中，若未詳加考量此一因素，或補強建築物與設施的抗震性，一旦面臨地震或天然災害，將造成嚴重的傷害。

■在人文資源方面

以遺址的挖掘保存最須特別注意，若不當的保護，輕者會損及古物的保存與價值，甚至造成遺失。如我國近年來在許多重大工程中陸續發現古代遺址，如八里污水處理廠和臺南科學園區，然因未事先妥善調查規劃，造成遺址保存與經濟發展相當大的衝擊。而中國大陸，雖歷經文化大革命，造成古蹟和文物的大浩劫，然近年來在開放政策上，對文物的保存則有重大的進展。例如，對於西安秦皇陵兵馬俑二號坑的挖掘，其經過密集的鑽探和測試，已探明地下寶庫的內容；而挖掘後，對於其保存的環境、古物的維修、研究均採科學方式處理，目前獲得相當大的成效。

(五)綜合開發的原則

觀光資源往往存在有多種不同類型，藉由綜合開發，使吸引力各

異的不同觀光資源結合為一個吸引群體，使遊客能從多方面發現其價值，從而提高其資源的品味和質量，在旅遊市場競爭中提高知名度，取得較高的經濟效益和社會效益。如夏威夷利用其獨特的自然、人文資源和歷史背景，發展成為亞太地區最大的旅遊目的地和世界最著名的海濱渡假勝地。又如中國許多名剎都位於高山峻嶺中，周遭的環境如同山水畫，如幻似影，引人入勝，人文資源和自然資源相呼應，具有相當的吸引力。如嵩山少林寺的武學更為中外習武人士所嚮往，所以河南旅遊當局，便利用此一優勢，推廣嵩山少林寺的武術之旅，結合各相關資源，發展其旅遊特色。

此外，針對觀光事業的綜合特性，在開發的過程中必須考慮到觀光客其他服務設施各方面的需求，如交通運輸、住宿、餐飲、購物……等。皆應在開發中，考量這些設施的配合程度，作最完善的規劃。

二、觀光資源的規劃程序

觀光資源的開發既要考慮當前發展觀光事業的需要，市場需求狀況，也要考慮到開發的可能性、時間的侷限性；既要考慮資金的投入，又要考慮到未來的營收效益。因此，在開發前應妥為研究和規劃，詳細探討規劃的方法與應行辦理的步驟，以擬訂具體可行的計畫，供執行開發之依據。一般規劃的程序，包括下列幾項：研究計畫的擬定、資料的蒐集與調查、進行可行性研究與評估、開發活動與環境影響及研訂實質開發計畫等五個步驟。茲說明如下：

(一)研究計畫的擬定

研究計畫稱為規劃構想或規劃案之建議（proposal），此為正式規劃作業前，對規劃區所進行的先行全盤簡略的瞭解與分析，並將規劃方法、步驟與內容條列出來，以勾勒出未來整個計畫的輪廓，使未來的規

劃工作能有條不紊的進行下去。研究計畫至少包括以下幾個項目：

■前言

　　說明規劃的緣起、計畫的性質與規劃工作的任務，如計畫的目的、計畫的目標與計畫的次目標。

■規劃的程序

　　1.研究方法：說明一般的調查分析方法。

　　2.研究步驟：

　　　(1)計畫的目標：如前言所述。

　　　(2)資源調查：說明規劃區內之資源類型及應行調查之自然、文化與視覺資源種類。

　　　(3)資料分析與綜合：說明從所蒐集的資料中，經分析整理出在規劃中可供參考或利用的結果。

　　　(4)計畫項目及評估：說明經由分析後對於基地的利用型態，並評估其各方面的衝擊。

　　　(5)計畫的實施：說明如何使計畫進一步成為實際可行方案，如經費、時間與執行單位……等。

　　　(6)計畫之檢討：說明所完成的計畫是否適合原預訂之目標及能否為大眾所接受。

■規劃流程圖

　　以圖表示各階段工作的順序和相互間的關係。圖內應包括：規劃步驟、每個步驟的工作內容與所需時間。

(二)資料的蒐集與調查

　　資料的蒐集與調查的目的在給予區內資源以定性和定量的描述，以作為規劃土地使用的依據，是整體觀光遊憩規劃的重要步驟之一，也是

須花費甚多人力與物力的工作。而調查的方式，可分為一手資料、現地勘察、或引述相關單位已調查的資料；唯二手資料的引用需特別注意其時效性與是否符合規劃案的需求。且因為資源的特性、調查的目的，及分析的方法技術均不同，調查時需請有關的專家或單位協助。觀光資源的調查，視其範圍與規模而有所不同，不同的資源特性或區域其調查項目也迥異，以下就一般規模較大的調查項目列舉如下：

1. 自然資源環境：
 (1) 地質與地形。
 (2) 氣象。
 (3) 水資源。
 (4) 生物資源。
2. 基本公共設施：
 (1) 能源。
 (2) 交通運輸狀況。
 (3) 觀光遊憩區內之交通動線。
 (4) 電信。
 (5) 衛生設施。
3. 社會與經濟環境：
 (1) 地域性社經特徵：人口特徵、社會特徵、經濟活動、當地民眾之態度。
 (2) 相關的法令規章。

美國優勝美地國家公園內的自然資源非常豐富（圖為優勝美地瀑布）。

　　(3)財務資源。

　4.觀光集結區環境：

　　(1)土地使用狀況。

　　(2)相關之觀光遊樂資源。

　　(3)相關之觀光服務設施。

　　(4)替代性商品之競爭性。

　　(5)目前遊憩特性。

　　(6)發展限制。

　5.景觀價值：

　　(1)地形、地質景觀。

　　(2)水資源景觀。

　　(3)植生景觀。

　　(4)人文景觀。

　　(5)視覺景觀。

　　(6)環境品質。

(三)進行可行性研究與評估

　　對於所蒐集而來的資料需加以整理歸納，並進行可行性的研究與判斷，無論是從土地利用層面、遊憩活動層面和需求層面都得分析，並作最適宜的抉擇。以下為分析評估的各層面：

■可開發性的評估

　　資源調查專家憑其專業知識研判各種資源保存的價值，脆弱性、穩定性和該資源供作遊憩和教育使用上的潛能，深刻瞭解該資源之特點，並謀求開發後可能對該資源產生的衝擊因應對策。因此在規劃時宜研究有效的方法以使資源利用或各種開發行為與生態間保持和諧共存的關係；開發行為若屬於必須且會衝擊資源，則如何減輕影響亦是資源調查

分析的重要工作之一。

依據此原則，每一種資源區均宜作可開發性分析，並以圖表明三種分區：一為未限制地區，即適合開發地區；二為適度限制地區，經適當的管制，並採行減輕影響環境的方法可予開發；三為不適合開發地區，即不可開發地區，否則將對環境產生嚴重損害。

■土地遊憩使用的合適性

所謂合適性是指該土地本質上可滿足某種遊憩活動使用的潛能，也就是資源調查分析時所得到的結果。合適性分類的方法係根據遊憩使用強度和各區土地的可開發性二者來決定。遊憩使用強度可分低強度（如研究自然、登山）、中強度（如釣魚、野餐、露營）和高強度（如機動快艇、設備良好的露營地……等）；土地的可開發性亦可以低中高加以區分，再將二者合併考慮，即取得土地供遊憩活動的合適性。

一般而言，土地可開發性較低者，資源較脆弱，對各種改變較為敏感，為保護區內資源不受破壞，僅適合遊憩使用強度較低者，如研究

坪林區不僅有金瓜寮溪步道，更有濃濃茶鄉的自然風情與人文景觀。

自然、登山……等；若土地可開發性較高，則表示該區能承受較多的改變，較多的遊憩使用並不致於使資源遭受嚴重損害，因此適合遊憩使用強度較高者，如開闢為露營區……等。

■遊憩需求的評估

遊憩需求的評估，不僅能決定遊憩活動和場地使用項目，精確的判斷更能對資源的供給作最充分的利用，提供最佳的遊憩服務。遊憩需求的決定須先調查使用區的社經背景資料，並由人口背景資料中預測其未來參與該遊憩活動的比率，並經由周遭可替代性遊憩設施來分析市場的競爭性，另外再考量其他因素，如遊憩活動的發展性、每年可提供的遊憩使用天數……等，來判斷求取正確的需求項目和需求量。

例如，某分區經由遊憩使用的合適性分析其可開發性高，並適合規劃露營區，然而根據調查資料，傳統式的營帳露營方式在當地已漸為營車露營方式取代，此時就必須就營車使用的需求加以調查。

■優先性的決定

在土地可開發性高，適合多種遊憩活動的發展，且多項遊憩活動均呈現供給不足而須規劃增加的情況，因限於人力及物力，短期內無法將所有遊憩活動納入考量時，優先性的決定便成為必須詳加研究的課題。優先性的決定應考慮二個因素：即遊憩需求不足與遊客遊憩偏好。如果有一種遊憩項目其不足的量大，且經遊客調查結果顯示，遊客對該項遊憩活動未來的偏好甚高，則其優先性即高，反之則否。遊憩區首應規劃之項目宜依此為依據，優先性較低者，若仍有需求，可納入第二期規劃辦理為當。

■計畫位置條件與遊憩活動的相容性分析

遊憩規劃時另需考慮的課題是計畫條件的位置與所欲規劃遊憩活動項目的立地條件是否相符合。每一種遊憩活動其立地條件均有必須的條件和次要的需求條件二種。例如，露營區的必須條件為：遠離市區的

土地、周圍為自然環境圍繞、有足夠的水源、坡度和緩、土壤排水良好……等；次要的需求條件可能為：接近有水的地方、面積在二十至八十公頃、有喬木和下層植物覆蓋的地方、距都會區車程約一小時左右……等。如此在配合之下，則規劃結果將更合乎理想。

　　遊憩相容性分析的目的在於配置各種遊憩活動時，不致於因兩種遊憩活動一旦同時存在而產生不協調、不相容或衝突的現象，以提高遊憩品質並增進遊客滿足感。其相容情形共可分為六種：

1.互補的：相同時間／相同地區，如研究自然和散步、慢跑。
2.制約的：不同時間／相同地區，如景觀眺望和賞鳥、散步。
3.相容的：互相鄰接著，如划船與垂釣、研究自然與野餐。
4.可忍受的：極為接近但有緩衝者，如騎單車和運動場。
5.不相容的：相互衝突者，如露營和騎單車、游泳和划船。
6.孤立的：不會同時出現者，如游泳和藝文活動、划船和運動場。

遊憩區的開發須考量相關服務計劃，如解說設施的設立（圖為大峽谷國家公園戶外解說牌）。

■營運的條件評估

遊憩規劃不僅應規劃出所需的遊憩項目，為使這些項目能方便遊客使用，其配合設施亦應一併加以考量，例如規劃露營區，也應規劃通達的道路、停車場、營位設施、衛生設施、淋浴設施……等；而野餐區則需要規劃野餐桌椅、烤肉架和供水設施……等。

(四)開發活動和環境衝擊

開發計畫經由上述條件的分析與評估後，其開發的分區使用配置及遊憩活動項目大致已底定。而為配合該項遊憩活動營運的開發行為，勢必會對於當地環境造成地貌的改變或衝擊；甚至在規劃完成後，各項的遊憩活動亦可能產生許多環境的衝擊，可能包括交通、廢棄物處理……等問題將應運而生。為減少對環境或遊憩資源遭到開發的損害，應擬定妥善且相應的策略或對策，以減輕其對衝擊的影響程度。茲以露營和釣魚為例說明：

1. 露營區的開發活動包括：開挖土方、整理營地、建設鋪面、設置必要的服務設施；開發過程最主要的衝擊則包括：改變土壤和植物的現狀，增加地表逕流和沖刷，挖方土方之處理，可能形成的噪音、空氣或水源的污染。至於營運後，可能形成交通及廢棄物和污水之處理問題。
2. 釣魚區的設置除可能對河道或湖泊進行疏通規劃外，釣客的相關服務設施亦需要鋪面及營造工程。在開發的過程除因土壤踏壓增加地表逕流外，對於水質亦會形成污染且影響視覺。營運的過程則須注意污染防治、安全措施和釣魚管制辦法的研擬……等。

(五)實質開發計畫

最後階段研訂實質整體開發計畫時必須包括下列幾項：

1. 土地使用計畫：如土地的取得、土地使用分區計畫、保護區和開發地區研訂……等。
2. 資源保護計畫：相關生態資源之保護種類及方式……等。
3. 交通計畫：包括聯外的交通網路計畫以及內部交通動線計畫……等。
4. 環境美化計畫：如植栽計畫、建築型式計畫……等。
5. 觀光遊憩設施配置計畫：包括餐飲、住宿、賣店……等配置計畫。
6. 公共設施配置：如道路、給水設施、供電設施、洗手間配置……等。
7. 遊憩活動計畫：如觀光客的需求、遊程、活動計畫……等。
8. 經營管理計畫：包括內部的組織、人事管理、總務……等相關計畫。
9. 財務計畫：資金之分配、取得、運用……等。
10. 分區分期計畫：研訂不同開發時程，作最有效的投資組合方式。

第二節　觀光遊憩區經營管理內容

　　觀光遊憩活動的組成包括：環境、設施、遊客及管理者四大部分，而此四部分之間的互動隨時間因素處在動態變化中。例如，環境會隨著設施及遊客的增減而改變；設施亦需配合環境條件及遊客的活動偏好來設計；管理者則需依據現有環境、設施狀況、遊客特性及自有人力、財力來調整管理策略。惟有動態的經營管理方能互相配合，而動態的經營管理必須建立在科學化的資訊管理，透過長期追蹤遊客活動型態、滿意度、市場需求、環境改變、資源改變及管理制度改變……等資訊，以達成提供適人、適時、適地的高品質遊憩體驗。

　　易言之，觀光遊憩區經營管理的涵義，乃是管理單位運用有限的經

費及人力，對觀光遊憩資源作永續利用及合理分配與管理，俾能提供最佳旅遊服務。而同時，觀光遊憩區的經營，可能和許多層面產生衝擊，如產業的發展、環保問題……等，因此一個優良的觀光遊憩區經營管理者，就是要能夠協調眾多不同界面的需求與限制後，在管理單位、遊客、環境與設施之相互關係中，謀求最適當的組合。

　　觀光遊憩區的管理既然涵蓋上述四個領域，因此無論是對遊客、環境、設施、內部的管理都必須加以考量；甚至對於其他相關的團體，如有利益關係的團體或區內其他的族群，亦必須作好公共關係；以下即就管理的層面與內容略述如下：

一、環境管理

　　永續利用為資源保育管理的最高指導原則。自然環境是人類生存與從事經濟活動的基礎。人類生存所需的食物來自大地，而人類為求生活舒適而發展的科技所需也取之於自然環境，然而人類活動所產生的廢棄物，亦由自然環境加以分解或排除。在科學如此昌明進步的今天，人類經濟活動所產生的廢棄物在許多區域已經超越環境所能承受的負荷量，環境問題已經到了必須盡速解決的地步。由於觀光遊憩區多利用在自然環境優美之處，而經由活動所產生的廢棄物更可能成為水源或環境污染之源，管理者必須加以重視，運用永續發展的技術來管理，減少環境遭受破壞或生態的衝擊。管理者應從四方面來加強環境及生態的管理：

(一)生態資源的調查

　　生物多樣化的保育是研究生態環境與開發計畫的整合，並確實瞭解永續生態資源的潛在經濟利益和社會用途。目前，國內雖然在相關課題有專業機構研究，而且觀光區的開發先期均會作先期研究調查，然生態是動態性的，無論是天然或人文的活動均會影響其生態，所以為建立整

為瞭解永續生態資源，生物多樣化的保育是重要的課題。

體的生態資料庫，作長期性的調查是必須的。

(二)生態環境的監測

　　環境監測是針對生態演進作長期性的觀察與研究，以研判環境的變遷，作為管理單位未來政策研擬的參考。其包括的項目應涵蓋植被、水文、地質、空氣、噪音、水污染……等項目，每年均須製作環境敏感地區圖及監測結果報告以供管理單位、居民及開發者參考。例如，墾丁國家公園內核二廠所排放的廢水是否會對海底生態產生破壞？火災後的植被生態發展作何變遷，其對生物影響如何？這些均須經由環境監測來瞭解。

(三)違法事件的處理

　　由於長期以來，政府對生態環境並不重視，造成許多居民習慣以非法方式捕捉野生動物，如架設鳥網捕捉紅尾伯勞鳥，使用電魚、毒魚的方式來捕魚，或捕捉保育類動物、採集礦石……等，以上種種行為均造

遊客的違法行為，往往造成生態環境的破壞。

成生態環境的破壞，管理單位應協調主管機關來遏止違法情事發生。

(四)保育觀念的宣導

　　各管理單位對於保育的觀念應透過各種管道來加以宣導，對於當地居民可透過與學校或社區組織的團體結合，在教育上可舉辦各項活動宣導保育觀念；對於遊客則可利用各種解說方式來宣導保育的觀念。

二、開發建設管理

　　觀光遊憩區的開發建設是長期性工作，而且要隨著時間、環境的變遷作適當的調整。無論在調查、規劃、開發、建設、管理各階段，任何環節均需環環相扣。尤其在規劃設計過程中居民、遊客及管理維護者的參與相當重要，民眾參與除可提供一些實際、現場的經驗外，更有助於日後施工的進行。國內許多風景遊樂區的規劃由於基本資料不足，經常

忽略氣候、日照及颱風的影響，以致對日後的使用及維護造成困難。在開發建設管理上應注意下列原則：

(一)土地的利用

臺灣地區由於土地分散，畸零地多，相對的在許多遊憩區中公、私有土地皆有；因此在規劃進程上，除須注意其適法性外，在土地的取得困難情況下，先利用公有地興建停車場、候車亭、解說牌及指示牌……等簡易設施，不失為可行方法，並可藉以改善周遭的環境。

(二)建築的設計規劃

觀光遊憩區的建築最好能符合當地的特色，朝小巧、實用、簡單方面來設計；並且盡量採用規格化及國產的建材，以利日後的維護工作。例如太魯閣國家公園布洛灣遊憩區的傳統民宿建築即採用茅草屋頂，頗能代表原住民特色，然而屋頂的材料卻有產季，一旦毀損需修護時便產生取材困難的問題。

(三)管理的配合

在規劃設計過程，若未考量到未來經營管理方面的問題，將造成營運上的許多困擾。最明顯的例子是許多公務機關基於管理上的考量，在風景據點往往設置許多管理站以服務遊客；然而在人員編制的限制下，往往管理站的服務人員有限，反而造成管理上的困難。或者像許多公廁或公園內隱密的角落，因規劃設計的疏忽，而造成公共設施易遭毀損或成為治安死角。

三、設施及清潔維護管理

設施的維護比興建更重要，惟有良好的維修系統才能確保設施服務

的品質；而環境清潔維護往往是觀光遊憩區所面臨最嚴重的問題，尤其是公廁、停車場、步道和庭園，是遊客主要的活動區域，若能將環境清潔維護工作做好，遊客能在乾淨的環境中盡情享受，管理工作便已成功了一半。目前國內許多遊憩區限於人力及財力，甚至和地方機構協調等問題，常常形成環境的隱憂。尤其近日對於原先僱用臨時人員擔任清潔維護工作的單位，因為政府部門人事精簡政策施行後，更對日益增加的垃圾造成嚴重問題。對於設施及清潔維護應注意下列幾點：

1.對於設施的維護，無論是水電技工或土木技工均須有專責單位，並且定期巡視範圍內所有的設施，或廣設意見箱，由工作人員對設施的狀況作即時的回報，以迅速處理設施毀損的問題。

2.為解決垃圾處理清運問題，限於單位組織的編制及預算，可採用兩種方式處理：

 (1)儘量採取委外的方式處理，委託專業的清潔公司代為清理園區範圍內之廢棄物，管理單位則擬定督導考核的辦法，定時督導管理。

 (2)結合當地的事業單位，討論共同處理廢棄物的方案。目前許多地區的事業單位為善盡社會責任，而願意負責部分區域的清潔維護工作，故可朝此方向考慮。

3.鼓勵民眾將所製造的垃圾或廢棄物帶回家，對於登山的遊客或在海邊戲水的遊客更應廣為宣導；管理單位亦可定期結合社區單位或其他組織團體舉辦清山淨水的活動，大規模整理環境。

4.環境清潔維護中花草樹木的維護亦是環境整理的一部分，但經常為人們所忽視，由於植栽的養護工作具技術性、專業性，除部分由除草、澆水清潔人員就近處理外，應委託民間專業公司辦理植栽施肥、剪枝、補植……等養護工作。

四、安全及緊急事件管理

　　造成旅遊安全問題的因素有自然環境及人為因素兩大類：自然環境包括颱風、洪水及地震……等天然災害，或山地的崩塌、落石區、河川的激流及海岸的瘋狗浪及暗流……等。人為因素又可分為兩種：一種是設施的不良維護所形成，如吊橋、欄杆老舊失修、建築物、步道的設計不良……等；另一種是遊憩活動所產生，雖然許多遊憩活動本身即具危險性，如登山、攀岩、泛舟……等，但絕大多數的意外都屬遊客的個人因素為主。

　　以往許多案例都說明國內許多管理單位在安全上的疏忽，如發生於1990年日月潭的翻船事件，造成五十七人死亡的不幸事件。此事件促使政府開始重視旅遊安全，並研訂許多相關的管理督導辦法，希望藉而加強各遊憩區的安全問題；然而意外事件卻仍頻傳，如遊樂區的機械遊樂設施常因管理者及遊客未注意安全而造成意外，使得遊憩安全的管理問題更受到重視。

　　目前無論風景區、觀光遊憩區或觀光遊樂設施……等，均有相關的法令規定其安全檢查辦法。例如，「觀光地區遊樂設施檢查辦法」即針對機械遊樂設施、遊樂船舶及未具船型之浮具，以及其他經觀光主管機關認為在人為安全上有必要實施檢查的遊樂設施等，規定由觀光主管機關會同有關機關施以營運檢查、定期檢查和不定期檢查……等。亦規定遊樂設施經營者，應就其遊樂設施管理、維護及操作人員之訓練，訂定實施辦法。而「觀光及遊樂地區經營管理與安全維護督導考核作業要點」則依據相關法令制定，旨在加強觀光及遊樂地區管理單位辦理旅遊安全維護、設施維護管理、環境整潔美化、遊樂業者管理及遊客服務……等工作，以提昇觀光及遊樂地區的遊憩品質及服務水準。

　　在相關的法令中，管理單位仍需注意到下列幾點的實施：

■成立緊急事件處理小組

為妥善處理任何緊急事件，應建立緊急事件處理小組及任務編組，責任分工。一有突發狀況可立即依規定流程通報、聯絡，協調相關單位處理。

■建立危險預警管理系統

調查、建立潛在危險地區資料庫與監測：

1. 劃定及公告潛在危險區。
2. 定期、不定期派員巡視、回報及處理。
3. 設立警告、禁止標誌。
4. 警告、禁止標誌破損者應隨時檢修、更新。

■設施維護、檢修及保養

有關設施之維護，經營管理者應依據法令規定，做好維護、檢修及保養工作。如有必要，應當機立斷，暫停或封閉其一部或全部之使用。

■設置簡易醫療設備

由於急救及醫療的處理是由專業單位負責，為處理簡易臨時狀況，應設簡易的醫療站，工作人員施以急救訓練，建立無線電通報網路；發生意外時，管理單位亦要注意到事發時家屬的聯絡與照顧、法律事務的處理、新聞的發布和意外事故的檢討……等。

總之，無論是政府部門或民間遊樂業者都有責任與義務告知遊客於從事遊憩活動時所可能面臨之危險，進而提供安全之遊憩環境；而遊客亦有責任選擇適合其自身需要之遊憩活動與設施。唯有遊客、政府與民間遊樂業者共同關注旅遊安全、維護旅遊安全，避免並減少旅遊意外事件之發生，方能建立有效的旅遊安全維護與危險管理系統。

五、解說服務管理

　　解說服務不僅是對遊客介紹風景名勝而已，也是管理單位與遊客溝通的橋樑，可告知遊客管理的策略及措施，以確保旅遊安全及資源保育；並滿足遊客的知性需求。遊客的反應及建議也可回傳至管理單位，作為管理策略方針之參考。故解說教育為最直接又有效的管理方式。

　　解說服務的方式包括：人員解說、解說牌、解說刊物、解說媒體及解說展示……等。**人員解說**的效果及服務最直接、反應最好，但是花費的成本最高，而且管理單位所屬專任解說員有限；為提供假日眾多遊客的解說服務，需甄選特約解說員來擔任。惟特約解說員的招募、訓練、服勤及考核應有完善的制度，方能提供良好的服務。

　　其他的解說設施輔助亦為各管理單位可善加利用的。例如，清楚明顯的指引標示、生動活潑的自導式解說步道及教育性說明牌為風景區戶外解說必備的基本設施，**解說牌系統**除可對遊客提供全天候的服務外，

人員解說所花費的成本雖然最高，但其效果及服務卻是最直接、反應最好的（圖為優勝美地國家公園的解說情景）。

亦可達到管理單位對轄區範圍的宣示。另外,更深入的資源解說或環境教育宣導,則有賴於管理單位出版的摺頁、簡介、手冊……等刊物;為避免遊客不珍惜宣傳摺頁,宜以販售的方式作業。

遊客中心則為提供服務的中心單位,除提供各種服務外,利用多媒體幻燈片介紹、錄影帶、電腦資訊媒體及實物標本、史蹟文物、模型、燈箱……等的展示室所呈現給遊客的將是更深刻的視覺體驗。

遊客意見及申訴處理為服務品質保證的重點工作。管理單位為廣納遊客意見,除定期辦理遊客意見調查,於各主要據點設置意見箱,定期整理回覆外,另應藉由各種管道提供遊客對於服務品質的申訴或反應。

六、遊樂業者管理

觀光遊憩區中除了由業者本身自行經營的營業單位外,在管理的策略上,為達到與當地居民建立關係,或處理原有的攤販……等;許多管理單位均規劃或設置專賣店委託民間經營管理或以契約方式出租給民間經營管理。尤其在公營的觀光遊憩區,礙於經費及人力的限制,又須兼顧提供遊客必須的服務設施,宜採公有民營的方式,由民間來經營管理。依目前許多管理單位的經驗,在處理相關課題上需注意以下幾點:

1.對於哪些項目提供民營須仔細考量:因為有些項目的利潤高,有些可能是純以服務為主,故須考慮採單項方式或統包方式。

2.採取委託或出租方式需要加以界定:因為委託與出租在權利義務上相差甚遠;委託方式由管理單位編列預算委請管理,所有營收繳交國庫;出租方式則由管理單位向承租者收取租金,營收歸承租者。

3.契約的研訂須明確:在契約中對於雙方之間的權利、義務須明定清楚,例如租金的給付方式、設施的使用與處理、販售物品種類與價格、違反合約之處理方式……等。唯出租金或權利金的計算須符合相關法令的規定。

4.招標過程須具公平性及合法性：公務單位應依法行事，在面對各相
　關單位的關切下，整個招標過程宜採公平、公正、公開的方式處
　理，並依相關審計程序辦理。

　　除了相關業者的管理外，攤販的管理與流動攤販車的管理為觀光遊
憩區常見的問題。通常，對於既定的固定攤販，管理單位除依相關辦法
督導其衛生環境等業務外，宜由業者自組管理委員會自治；流動攤販的
管理，則可在假日時段協調相關單位，加強取締，以解決流動攤販造成
的交通及環境衛生等問題。

七、行銷管理

　　觀光遊憩地區若依經營型態劃分，可分為公營及民營兩種，二者在
行銷管理的手法方面完全不同。除事業經營單位的公營機關外，其他的
單位均由各級政府每年編列預算來統籌其經營管理業務，故其在目標與
功能上，主要係提供民眾一處良好的休閒遊憩場所；同時需考慮到環境
及生態的保育問題，較少利用各種行銷管道從事吸引遊客的行銷策略，
較著重於相關活動的辦理或環教活動的宣導。例如各國家公園管理處舉
辦的與國家公園有約活動、觀光局東海岸管理處舉辦的國際泛舟賽、原
住民豐年祭活動⋯⋯等。民營單位則以營利為目標，除了考量市場因素
外，尚須運用各式各樣的經營管理策略或行銷方式以求取最大的利潤與
經營管理的目標。

　　在資訊發達的今日遊樂區的行銷管道非常多，可藉由報章雜誌、
展覽會、網路⋯⋯等各種型態行銷，另可結合旅行社、旅館、航空公
司⋯⋯等觀光事業體銷售，也可以作異類的結盟，或採聯盟方式行銷
等。就整體而言，妥善的遊樂區行銷管理策略，需考量以下幾點：

　　1.確立經營方針與管理目標。

2.調查市場區隔，確定目標市場。

3.善用各式行銷管道與市調等策略。

4.遊樂設施或活動的規劃須與管理維護相配合。

5.注重研究發展及有效評估。

6.重視公共關係，引導民間參與。

7.健全組織內部人事、財務……等管理。

八、內部管理

無論是任何觀光遊憩區管理單位，其內部的管理不外乎：人事管理、總務管理、財務管理、會計統計管理……等；其在制定經營管理計畫時便需妥為研擬與規劃。例如，組織內各單位職能的確立、專業人員的進用與訓練、淡旺季人員的運用、管理作業手冊的建立、會計作業流程、總務管制流程、資訊管理系統建立……等。均應依不同單位之經營管理目標與組織管理型態不同而有所差異。

 ## 第三節　我國觀光遊憩資源體系與發展

國內的觀光遊憩資源相當豐富，無論是自然或人文、山岳或海洋、傳統與現代並存，呈現多樣化的景觀。而政府單位各層級與各部門則秉於職權加以規劃或經營管理；然往往因各單位的職掌不同亦產生許多競合的現象。本節除將我國目前觀光遊憩區的體系加以介紹外，並針對臺灣地區觀光遊憩系統開發計畫加以介紹。

一、我國觀光遊憩區之體系

　　由發展觀光條例相關條文的規定可以瞭解我國對於提供觀光遊憩功能之區域最主要分為：風景特定區和觀光地區；而觀光遊憩區之體系則含括許多不同的層面。以下除就功能層面及行政組織層面來說明我國遊憩系統外，並將針對在觀光遊憩系統開發上政府相關的行政組織作一整理。

(一)以功能層面劃分

　　以功能層面劃分主要分為單一目標和多目標之遊憩區。

　　單一目標遊憩區即指遊憩區之設立，主要是提供觀光遊憩使用，例如各國家級、直轄市級、省級、縣（市）級的風景區，海水浴場及民營遊樂區。而**多目標遊憩區**則指其設置的目標，除觀光遊憩的功能外，尚有其他主要的目標，例如，國家公園主要的目標是保育與研究，觀光遊憩為其目標之一而已。大學實驗林、森林遊樂區實質上除供遊客休閒遊樂外，還兼負教學、實驗、水土涵養……等功能。許多公營的觀光區原先的目標可能是在經濟上的價值，不過隨著時代的變遷，漸漸轉變其目標，而以觀光遊憩為主；例如退輔會所輔導的各地區農場，原先是提供辛苦的榮民居住之處，現在則多轉型為以觀光區之面貌出現；另外台糖、台鹽……等機關也漸漸轉型，改變其經營策略，或增加對觀光遊憩區的開發投資。

(二)以行政組織職能區分

　　以行政組織職能來區分我國的行政組織層級，主要為中央與地方二級。在觀光遊憩系統中，以風景區的組織架構最為複雜，除國家級的風景區由觀光局設置管理處來經營管理外，直轄市級以及省級、縣（市）級的風景區則有不同的管理機關和管理模式。近年來，風景區管理系統

臺東森林公園不僅有3,500公尺的自行車道，園中更有鷺鷥湖、琵琶湖、活水湖等，不僅深具休閒遊憩功能，對於環境教育與資源保育更是戮力頗深。（范湘渝提供）

則隨行政組織調整亦有修正，茲說明如下：

■風景區

1. 國家級風景區：計有東北角、東海岸、澎湖、大鵬灣、花東縱谷、日月潭、阿里山、參山、馬祖、茂林……等十三處，由交通部觀光局設專責機構管理。

2. 直轄市級以及省級風景區：臺灣省政府自1970年起陸續公告：野柳、烏來、碧潭、石門水庫、烏山頭水庫、曾文水庫、澄清湖、北海岸、觀音山、十分瀑布……等十處省（市）級風景特定區。隨著行政區域的升格，目前直轄市級的風景區計有十分瀑布、小烏來、月世界、虎頭山、虎頭埤、烏來、瑞芳、碧潭、澄清湖、關仔嶺、

鐵鉆山等十一處。省級風景區僅有石門水庫風景區一處。

3.縣（市）級及縣（市）定風景區：臺灣省政府自1970年起陸續公告：青草湖、鐵砧山、關子嶺、知本、虎頭埤、尖山埤、霧社、礁溪、淡水……等九處縣定風景特定區。而各（縣）市政府依據「發展觀光條例」及「都市計畫法」所劃定的風景特定區尚有：七星潭、小烏來、清泉……等處未公告風景區等級。另外，宜蘭大溪、頭城濱海、磯崎、石梯、秀姑巒、八仙洞、三仙台、澎湖林投……等八處納入東北角、東海岸和澎湖……等國家級風景區管理處。目前縣（市）級風景區計有花蓮七星潭、宜蘭大湖、冬山河、明德水庫、知本內、知本、泰安、鳳凰谷、礁溪五峰旗、鯉魚潭等十處。縣（市）定則有青草湖、梅花湖、淡水、霧社等四處。管理模式則依各縣市的組織架構以及財務狀況等或設專責管理單位或僅由當地政府觀光單位辦理相關業務。

■國家公園

　　為保護國家特有之自然風景、野生動植物及史蹟，並供國民之育樂及研究，特依區域計畫法及國家公園法等相關規定設置國家公園。依國家公園法第三條規定其主管機關為內政部。我國自1982年設置第一座國家公園墾丁國家公園以來，已陸續設立了玉山、陽明山、太魯閣、雪霸和金門國家公園……等六座，並於2007年1月17日由內政部正式公告「東沙環礁國家公園計畫書、圖」，東沙環礁國家公園為我國第七座國家公園，後則又成立了台江國家公園以及澎湖南方四島國家公園，所以目前共有九座國家公園。同時也在國家公園的體系下針對規模較小處設立國家自然公園，目前既有壽山國家自然公園一處。對於國家公園區內之土地利用，依其型態及資源特性，劃分為：一般管制區、遊憩區、史蹟保存區、特別景觀區和生態保護區五種分區經營管理。其中遊憩區的規劃經管即為提供民眾一處妥善的觀光休憩場所。國家公園為針對園區內之

我國首座國家公園──墾丁國家公園。

資源予以保育研究，遂依第五條規定設置管理處經營管理。其組織依權責可分為：企劃經理課、環境維護課、保育研究課、解說教育課和遊憩服務課，並設置國家公園警察隊協助保育工作之進行。

■森林遊樂區

　　森林遊樂區設置管理辦法第二條：係指在森林區域內，為提供遊客休閒及育樂活動，經中央主管機關核定而設置之遊樂區。而所稱之中央主管機關為行政院農業委員會；地方主管機關，在省（市）為省（市）政府，在縣（市）為縣（市）政府。目前國內共有內洞、滿月圓、東眼山、太平山、奧萬大、合歡山、八仙山、武陵、大雪山、阿里山、藤枝、墾丁、雙流、池南、富源、知本……等十六處。由於分布全省各地，所以在林務局系統由林務局各林區管理處負責管理；另外明池、棲蘭二處由退輔會森林開發處管理；溪頭及惠蓀則由臺灣大學和中興大學實驗林管理處管理。

■大學實驗林

　　大學實驗林係提供教授學生學術教學研究用，部分地區並開發設置森林遊樂區。國內目前最主要的大學實驗林為臺灣大學和中興大學，其主管機關為教育部；而台大的溪頭森林遊樂區和中興的惠蓀林場均為著名的森林遊樂區。

■退輔會輔導之農場與森林遊樂區

　　在開闢臺灣東西橫貫公路歷史上最功不可沒的當屬勞苦功高的榮民，在完成舉世的創舉後，政府為安置其生活，遂在中橫沿縣和北橫接近宜蘭一帶設置農場，安置榮民。唯隨時代變遷，原先其賴以維生的果樹和高冷蔬菜在經過國外市場開放、勞力成本提升以及社會對生態環境的重視，農場的經營型態亦漸轉型，成果相當卓越。目前退輔會所輔導的包括明池及棲蘭森林遊樂區、武陵農場、福壽山農場及嘉義農場……等，每年均吸引相當多的遊客前往旅遊。

■休閒農業區

　　依據「休閒農業輔導辦法」由農委會指導他區農會輔導農民或農民團體設置，目前計成立有：新竹縣新埔鎮照門休閒農業區、學甲休閒農業區、宜蘭縣冬山鄉中山休閒農業示範、花蓮縣光復鄉馬太鞍休閒農業區、南投縣集集鎮休閒農業區、南投縣鹿谷鄉小半天休閒農業區……等七十一處休閒農業區；而依據臺灣休閒農業發展協會所公布的資訊，截至2016年6月份目前國內休閒農場計有三百一十八家；而其經營類型依臺灣休閒農業發展協會之分類則可分為：體驗農場、教育農場、觀光農場、鄉土餐廳、鄉村民宿等。

■其他

　　另外如海水浴場、民營遊樂區則屬觀光業務，其主管機關為直轄及縣（市）政府；而公營觀光區則依主管內容又分為國營、省市營、縣市營三種，其主管機關亦各異。

九芎湖休閒農業區。

(三)觀光遊憩系統開發上相關的政府行政組織

觀光遊憩系統的整體開發是相當繁瑣及複雜的事項，不僅牽涉到土地的使用與利用型態、建築相關法令規定、環境保護……等法令的適宜及交通系統的配合……等，均須各相關部會發揮協調整合的力量，方能在政策及計畫的領導下作妥善的開發。其相關的部會茲列舉如下：

1. 觀光行政系統：交通部、交通部觀光局。
2. 行政院組織系統：行政院經建會、內政部、經濟部、國防部、教育部、農委會、輔導會、文建會、環保署。

二、臺灣地區觀光遊憩系統開發計畫

觀光遊憩區系統開發計畫的性質為類似臺灣地區綜合開發計畫之

全盤性、原則性之中長期計畫，對臺灣地區觀光遊憩之實質發展具有指導性之地位，除整體實質開發架構外，並建議相關配合事項，以提供觀光事業發展權責機構及團體作為推動、協調、規劃相關業務之參考。本計畫以臺灣地區為範圍，包括臺灣省、臺北市、高雄市及離島地區，以跨區域、跨行政界線的方式作規劃，以達整體發展之效果。在計畫目標年，以重大交通建設計畫年期為主要依據，其他政策及社經計畫年期為輔。而計畫的內容因屬於全盤性的整合計畫，涵蓋了供給面資源特性、發展趨勢，需求面的旅遊特性、活動偏好，交通面的建設及社經空間變遷，相關政策及計畫的影響；從衍生的課題，嘗試研擬因應策略，以作為開發目標策略及架構基礎，逐步發展出整體的開發系統構想。

　　臺灣地區觀光遊憩系統開發計畫於1992年6月研究完成，並已奉行政院核定據以施行；為目前國內觀光整體發展的最主要依據及藍圖。本段即就此計畫在需求面、供給面、規劃目標與策略、系統劃設原則及系統規劃結果加以介紹：

(一)需求層面

■未來需求特性及活動發展概估

　　就國際觀光市場發展趨勢而言，國際觀光市場將呈持續成長趨勢，主要仍集中在歐洲、美洲及東亞地區，其中東亞地區成長量高於世界平均。洲際的觀光流動將趨緩，大多為洲內鄰國間的進出，故在亞太地區除歐美旅客持續成長外，各國間的交流更加頻繁。經濟力是影響觀光輸出入的重要因素，臺灣隨著經濟成長，轉變為以觀光出口的國家，且旅遊客層亦逐漸擴展。

　　在國民旅遊需求趨勢方面則推測未來國民旅遊以純粹旅遊為主，由於休閒時間延長，渡假旅遊或住宿一夜以上的旅遊活動將日漸增加；旅遊型態上，家庭旅遊維持相當比例、自用汽車之使用將增加；活動型態，除傳統野餐、烤肉……等活動外，許多新興的活動或特殊興趣的活

動發展潛力頗為可觀。在客層特色方面，未來的國民旅遊主要客層為青少年及學生，只是人口老化，老年人的需求亦應重視。

■ 區域需求量的預測

各區域遊客流動的關係中，以北部區域的旅次產生量最高，為四區域中唯一觀光出口大於觀光進口者，而臺北都會生活圈為北部、中部及東部地區遊客的主要來源地，顯示該區域居民戶外遊憩需求程度相當高。東部區域以服務區域外居民為主，遊客所來自的生活圈，主要是臺北市、臺南縣，次為臺東縣、花蓮縣及新北市、高雄市。發展策略上，應同時加強相關產業的發展及未來外來遊憩所造成的社會文化衝擊……等問題。中部和南部的區域間流動比例相似，居民活動以區內旅遊為主。

■ 住宿供給需求推估

住宿需求係根據旅遊天數之發展趨勢、遊憩體驗時間和交通時間占總旅遊時間的結構比，及系統規劃各發展核心之住宿功能……等三個向度推估而得。結果如下：

1. 觀光旅館的住宿供需比較：配合計畫的研究，平均在每一區域性觀光都市和區域性渡假基地配置一處一五〇至三〇〇房間的國際觀光旅館則足夠。
2. 一般旅賓館的住宿需求推估：配合計畫研究結果，在每一發展核心及都市體系中隨著市場機能的運作，增加並調整其一般旅賓館的供給，以因應不同地區發展特性的差異所衍生的住宿需求。
3. 其他住宿需求推估：為滿足各對象系統的住宿需求，加強在都市地區及郊區相關事業機構住宿體系之建設；而因應短期內迅速增加的住宿需求，針對青少年和學生階層，加強露營地場所的規劃與開發經營管理；為平衡淡旺季住宿需求的差異，在偏遠地區可發展民宿的型態。

(二)供給層面

■遊憩資源發展背景

　　臺灣為一島嶼，東西兩岸地形差異很大，西以平原、沙洲、淺灘、潟湖、海埔地及沙丘地形為主；東岸則為陡立的岩石崖岸。地形的分布：全省山地約占30%；丘陵約占全島面積40%，高丘陵多分布在北部區域、低丘陵多分布在中南部地區；平原面積占30%，海拔高度大都不超過一○○公尺，分布在東西兩岸；台地大都分布在丘陵和山地兩側，表土多被紅土覆蓋，但礫石的含量更多。臺灣的海岸線總長一、一三九‧二四八三公里，大致可分為四區：北部海岸、西部海岸、南部珊瑚礁海岸、東部斷層海岸。島內的河流短促，從上游峽谷斷崖，中游河階、曲流至下游礫石、沙岸，景觀迥異，且經常伴隨著瀑布、湖泊、水庫……等資源。

　　原住民族共分十六族，包括阿美族、雅美（達悟）族、賽夏族、泰雅族、布農族、卑南族、魯凱族、排灣族、鄒族、邵族、噶瑪蘭族、太魯閣族、撒奇萊雅族、賽德克族、拉阿魯哇族、卡那卡那富族……等。早期原住民的分布受漢民族遷移的影響，使得原住民往內陸山域活動。客家民族的移民較晚，多選擇丘陵、台地地區。閩南人則分布在平原、盆地及低位丘陵地區。因各民族及各期移民擁有不同的宗教信仰、語言及習俗，形成今日豐富的人文資源。

■遊憩資源類型

　　1.自然資源：包括湖泊、潭、埤、水庫、水壩、瀑布、溪流、特殊地理景觀、森林遊樂區和農牧場、國家公園、海岸及溫泉……等項。

　　2.人文資源：包括歷史建築物、民俗活動、文教設施及聚落……等。

　　3.產業資源：包括休閒農業、漁業養殖、休閒礦業、地方特產和其他產業……等五項。

　　4.遊樂資源：包括遊樂園、高爾夫球場、海水浴場、遊艇港及遊憩活

圖為南投著名的景點日月潭，是臺灣第二大湖泊及第一大天然湖泊兼發電水庫。

　　動……等五項。

　　5.服務體系：主要為交通與住宿二項。

(三)規劃目標與策略

■規劃目標

　　1.以整體計畫為手段，國民旅遊為基礎，並能滿足各種群體需求的觀光遊憩體系，與社會多元化、富裕化趨勢配合。

　　2.以民間投資為動力，以政府計畫、政策為引導，謀求觀光遊憩與產業二者發展之配合。

　　3.在利用自然、人文資源的同時，遵守環境保育的原則，謀求觀光遊憩發展與環境品質維護的契合。

　　4.以空間及交通結構為基礎，謀求觀光旅遊與空間發展的整合。

■規劃發展策略

　　面對旅遊時間的集中及交通與空間結構、旅遊性質與結伴方式、住宿與消費結構、遊程及活動偏好的改變，在臺灣地區資源有限及觀光行政體系權責多元化、民間投資尚未制度化的現況下，建議未來的發展策略共有十五項，茲摘數項重點如下：

1. 積極以出國觀光替代部分的旅遊活動及長時間旅遊，以減少國內遊憩資源的需求壓力。
2. 積極建設基本的休閒公共設施，加強休閒娛樂活動及相關產品的管理及推廣工作，以替代部分觀光旅遊的需求。
3. 建立臺灣地區觀光遊憩服務資訊體系，提供使用者自主遊程及建立自我教育式的遊憩行為規範。
4. 鼓勵及策劃非尖峰時期的旅遊推廣方案及尖峰期的預約制度和限制方案。
5. 積極推動各公部門所屬遊憩資源在經營管理上的串連，或同地區、同遊程的公民營遊憩資源的聯合經營。
6. 建立完整的交通服務體系及多元化的運具發展，同時積極推動大眾運輸網路與運具的銜接及運轉的功能。
7. 盡速建立民間參與投資開發觀光遊憩資源的制度，推動民間組織和專業社團的發展，檢討遊憩資源開發程序及審議制度，調整相關行政體系權責，建立協調整合專責或中介組織，強調經營管理的制度及教育訓練的功能，以塑造未來觀光發展的良好條件。

(四) 系統劃設原則

1. 系統間是連續且相互串聯的，以滿足旅遊行為的連續性及自主、多元的特性。
2. 系統的配置提供各區域內遊憩選擇的均衡。

3. 開發程度較高的系統，服務保育程度較高的遊憩系統，增加遊憩體驗的多元化，如恆春半島系統和墾丁國家公園間的關係。

4. 以運輸網為主，整合各類交通工具，結合遊憩資源的分布，劃設遊憩系統，其中又以大眾運輸為主的公路網為主要考慮因素。

5. 遊憩資源的聚集經濟和資源的互相依賴性高的地區，考慮劃設為一系統，如主要都市及鄰近地區、主要區域性公路、主要旅遊目的地、自然資源的聚集地區。

6. 都市成長中心及旅次主要產生或到達及轉運的重要地區，應結合鄰近的遊憩資源及交通，劃設成一系統。

7. 考慮交通時間及體驗時間的關係：
 (1) 都會地區及重要的區域中心，以一小時交通時間為劃設範圍。
 (2) 偏遠地區的主要目的型遊憩區，以二至四小時交通時間為劃設範圍。

8. 相關計畫已共同劃設為一遊憩系統，或公部門相關單位已設立經營管理機構者，將可互相整合串聯的地區，劃設成一遊憩系統。

9. 同樣土地使用的限制和競爭問題的地區，考慮劃設為一系統。

10. 地理環境對遊憩活動之影響範圍，如濱海地區、都市平原地區宜劃設為一系統。

(五)系統規劃結果

依照上述的配置原則及臺灣觀光遊憩資源的分布，將臺灣地區劃分成三十六個遊憩系統，作為未來臺灣觀光發展與規劃的基本空間結構指導，另依其資源特性、地理分區、系統範圍、區位功能與發展特性，歸為八大類型；而鑒於政府財力、物力之侷限，依照其發展之輕重緩急，訂定各系統與發展核心的開發順序。

而除依區域及資源特性劃設的三十六個遊憩系統外，經由不同之組串方式，規劃成整體「遊程」的產品，相關單位能依旅遊方式與資源特

色，發展各種不同的觀光主題活動；而擬定各方案系統，包括了運具導向方案、成長中心導向、資源導向和其他類型。茲將兩種系統分類結果羅列如下：

■類型系統

　　茲將類型系統約略區分如下：

1.都市型：(1)臺北都市；(2)宜蘭都市；(3)新竹都市；(4)臺中都市；(5)埔里都市；(6)嘉義都市；(7)臺南都市；(8)高雄都市。

2.橫貫公路型：(1)北橫─太平山；(2)中橫；(3)南橫。

3.丘陵型：(1)關西─石門；(2)阿里山；(3)曾文水系；(4)荖濃水系。

4.周遊型：(1)北西濱；(2)彰濱；(3)蘇花；(4)苗栗臺三；(5)中部臺三；(6)南迴；(7)中橫支線。

5.海岸目的型：(1)北海岸；(2)東北角；(3)嘉南濱海；(4)東海岸。

6.國家公園型：(1)陽明山；(2)雪霸；(3)太魯閣；(4)玉山；(5)墾丁。

7.花東與恆春：(1)花東縱谷；(2)恆春半島。

8.離島型：(1)澎湖；(2)綠島─蘭嶼；(3)金馬。

■方案系統

1.運具導向：(1)空運旅遊系統；(2)環島鐵路旅遊系統；(3)長程公路旅遊系統；(4)遊艇旅遊系統。

2.成長中心導向：(1)都會區與區域中心旅遊系統；(2)主要都市與地方中心旅遊系統；(3)區域渡假基地旅遊系統。

3.資源導向：(1)溪流旅遊系統；(2)人文旅遊系統。

4.其他：(1)山岳旅遊系統；(2)寺廟旅遊系統；(3)各級產業旅遊系統；(4)高山農場旅遊系統；(5)森林遊樂區旅遊系統。

　　臺灣地區觀光遊憩系統開發計畫自核定後，觀光局即據以執行相關方案研究，已辦理完成「花東縱谷風景特定區觀光整體發展計畫」、

「中橫公路遊憩系統服務設施整體規劃」、「山岳遊憩系統資源評估與規劃」，並積極辦理「東部區域整體觀光發展計畫」、「都會區觀光遊憩資源發展機制規劃研究」……等。然計畫之實施，仍需考量現實的社經條件發展，甚至是相關的法令變更……等因素。以此計畫而言，目前現況已有許多的改變，如：

1.在需求面的預估方面，來華觀光客和國人出國方面與原先預估量有明顯差異。

2.供給面更隨著組織生態轉變、社經或政治因素而調整。

3.其他的政策機制面對計畫的影響更大，具體的如鼓勵國人出國旅遊代替國民旅遊減輕需求壓力的政策已因外匯大量外流而轉變；金門地區已設立國家公園；重大交通建設計畫是否施工延遲。

綜上所述，相關單位需加強彼此間的協調，以利計畫的執行。

第四篇

觀光體驗與市場管理

　　所謂的觀光體驗是參與者的主觀心理狀態，是個體受外在刺激後經由感情、知覺過程所產生之生理與心理反應。而體驗（Experience）源自於實驗（Experimenting）、嘗試（Trying）、冒險（Risking），強調個人的參與，包括個人的生理面和心理面，也象徵一個人進入某一種新階段的儀式，是一種涉及時間與空間的情境，且隨時在發生。

　　本篇針對觀光客的定義加以界定，如探討觀光客旅遊決策的過程、影響觀光需求的客觀與主觀因素、觀光客的類型；另外，尚探討如何管理觀光體驗並理解有哪些具體而微的觀光體驗，進而得以站在觀光永續經營的角度去檢視管理觀光體驗的方法；最後，針對觀光市場的類型與發展趨勢，作一概念性的探討，並介紹世界六大旅遊市場與國際觀光市場的流動規律。

觀光客

對20世紀的觀光客來說，
整個世界就是一個鄉村與都市的大百貨公司。

——John Urry，《觀光客的凝視》

在研究觀光的領域中，必須對觀光客的行為、心理加以探討；如此才能深入瞭解觀光的主體，本章先針對觀光客的定義加以界定，並探討觀光客旅遊決策的過程，以及影響觀光需求的客觀與主觀因素，最後則將觀光客予以分類。

第一節　觀光客的定義

研究觀光客的定義，不僅要有重要的理論意義，也要有重要的實際意義。觀光客之定義既涉及到旅遊活動的劃分，又涉及到觀光事業範圍的劃分，實際中有二個問題最為重要：一是對觀光事業發展形式的評估，因為觀光客定義範圍不同，所統計出的觀光客人數和收入也就不同，對觀光事業在經濟社會發展中的作用就不同；二是觀光事業管理體制的確定，因為觀光客定義不同，觀光事業範圍劃分就不同，同時還涉及所有與觀光事業有關行業的分類或資料分析。

目前各國對觀光客的統計方式不同，主要可歸為二類：一是以海關對入境者的統計為標準，例如中國、西班牙及我國……等；另一類是以旅館等接待設施的統計為標準，例如法國、英國、美國。兩種方法各有不足之處，故由此產生的統計數字往往不符合實際數字。因此，現在多數的國家係將海關的入境統計、住宿部門的統計和主要遊憩區的客流量統計三者作綜合比較，以計算出客觀上較符合實際的數字。

一、觀光客的概念

1963年，聯合國在羅馬召開旅行和旅遊會議。此次會議提出了觀光客的概念。「觀光客」包括兩種人：

從事旅遊活動的觀光客（圖為優勝美地國家公園戶外地形模型）。

1. 觀光客：到一個國家暫時停留至少二十四小時的人，其目的一是為了消磨閒暇時間（如從事娛樂、渡假、宗教和體育活動……等），以及為了健康、研究的目的；二是為了工商業務、探親、出差和開會……等。

2. 短程（一日）旅遊者：到另一個國家暫時停留不足二十四小時的人（包括乘坐遊輪進行海上旅遊的人）。

羅馬會議的作用在於確立了「觀光客」一詞。**觀光客**是指「除了為獲得有報酬的職業外，基於任何原因到一個非常住國家去訪問的任何人」；另外尚對「觀光客」作了全面的解釋：一是它清楚的把觀光客與謀求定居的就業人口作區分；二是不根據國籍而根據實際住在國進行分類。

1967年，聯合國統計委員會專家統計小組採納了羅馬會議的定義，並於次年通過此定義。另同年「世界觀光組織」的前身「國際官方世界觀光組織聯合會」也通過此定義，而廣為各國所採用。

　　但是各國在進行實際統計時仍有不同作法。如西班牙每年將近有九成以上的觀光客是來自鄰國，且並不過夜，僅從事旅遊活動或購物，依羅馬會議的定義應屬短程旅遊者，而非觀光客；又中國大陸將每天進出深圳的香港人數併入觀光客的計算，亦與其定義不符。

二、外國觀光客的定義

　　早在1800年，"Tourist"一詞就出現在英國的牛津字典上，意即「觀光客」。1937年，「國際聯盟統計專家委員會」為便於各國進行觀光統計，與「國際觀光組織聯合會」協商後，提出了對**外國觀光客**所作的定義：「觀光客意指離開自己常住國到另一個國家訪問超過二十四小時以上的人。」這裡所強調的時限是超過一天，亦即要過一夜。據此，可以確認下列幾種人為觀光客：

1.為尋求娛樂、消遣；或為健康、家庭原因而進行旅遊的人。
2.參加國際會議的人；或以任何代表身分，出席科學、政治、外交、宗教和體育活動的人。
3.為洽談商業業務而旅行的人。
4.在航海途中停靠某港岸，即使停留時間不足二十四小時的人。

同時亦確認下列五種人不屬於觀光客：

1.到另一國定居的人。
2.邊境居民越過邊界工作的人。
3.到另一國學習並在校膳宿的學生，或寄宿企業的年青人。
4.臨時過境而不停留的旅行者，即使因故超過二十四小時的人。
5.抵達某一國家擔任某種職業（無論是否訂有契約），或者從事商業活動的人。

光客可以為參加國際會議的人，也可以是各式展覽的參展人士，如海峽兩岸學術交流參訪與各式博奕展。

三、國內觀光客的定義

1984年，世界觀光組織鑑於各國為國內觀光客所下的定義不一，因此又對**國內觀光客**的定義擬定如下：「任何因消遣、閒暇、渡假、體育、公務、商務、會議、療養、學習和宗教的目的，而在其居住國（不論國籍如何）進行二十四小時以上，一年以內旅行的人，均視為國內觀光客。」需強調指出的是，此定義並不是以國籍來劃分，不論國籍如何，只要是在居住國所進行的境內旅遊，均屬國內旅遊。比如外國的外交官，在其出使國，雖未取得其國籍，然在其出使國內之所有觀光旅遊活動，均得視為該國的國內觀光客，而非國際觀光客。

四、我國的定義

依據發展觀光條例第二條第二款的定義，**觀光旅客**：「指觀光旅遊活動之人。」並未作深層的定義或解釋。而根據觀光局出版觀光資料的名詞界定部分，**來華旅客**：「係指以業務、觀光、探親、求學及其他目

的之入境外籍旅客與華僑旅客。」

🎈 第二節　觀光客的旅遊決策

　　在從事有關觀光客的調查研究時，其目的主要在於瞭解為什麼觀光客會從事旅遊的活動？他們何時從事觀光活動？到哪裡去從事觀光活動？從事何種型態的觀光活動？以及從事活動後之體驗為何？藉此，不僅能作為觀光事業的業者研發市場行銷策略之依據，並可作為政府部門在研訂相關政策與計畫時之參考。

　　早期有關觀光客的調查，大都偏重於人口統計變數方面的調查，即將觀光客以年齡、性別、教育程度、所得、職業、居住地……等變數加以分類；這樣雖然可以得到某種程度的結論，例如高所得者所從事的大多屬於高消費的觀光旅遊活動，而低所得者可能從事的活動則花費較少；年輕人較常從事活動力強、挑戰性高、較刺激的活動，年紀較長者則從事休閒、純欣賞風景的旅遊……等。

　　然而如果要真正瞭解觀光客，如從事市場調查、觀光設施規劃的人員等，則需進一步作心理統計變數的分析。但是，心理統計變數不像人口統計變數，很難訂出標準的心理統計變數來加以界定；加上不同的研究者或許在設計的問項上類似，然而因所用的統計分析方法不同，會導致結果不同，或解釋上有所差異。也因此，目前有關觀光旅遊方面的研究所得到的心理統計層面資料極為有限。

　　當試著要解釋觀光客的行為時，往往無法作全面性或通盤的考量，因為人們的行為受到太多因素影響，而且這些影響可能係交互作用產生。如觀光客選擇觀光地區時，可能因為本身曾聽前往過的親友推薦、或看過相關的旅遊資訊及介紹（包括：電視、雜誌、媒體或旅行社）而決定，但若時間、費用、或旅行社所安排的行程無法配合，就有可能無

法成行。或者，一切都安排妥當，而目的國突然發生天災，被宣布為高風險地區，旅客也可能就此取消行程。而參加同一團體的觀光客，在旅遊的過程中，也會因為個人的背景、認知、態度的不同而在行為上產生極大的差異，例如對領隊的服務就不可能所有團員認知都一樣，住同樣的旅館，有些客人能適應，有些卻無法適應；有些人對於給小費有正確的觀念，但仍有人覺得繳付團費就應該所有費用包括在內。所以在研究觀光客的行為時，大多將觀光客視為消費者來加以探討其主觀的判斷。

從瞭解哪些因素會影響觀光客所作之觀光旅遊決策，可以探討觀光客之觀光旅遊行為。有時候人們會花較多的時間和精力，在蒐集相關資訊、評估可行的方案後，才作出決定；有時候人們只根據現有的知識和態度，習慣的作出決定；而也有許多人是臨時起意，或僅受某種刺激而決定。當然，每個人也因其個性，對所接獲資訊採納程度不同而決策過程不同。 通常，觀光客的決策過程為：

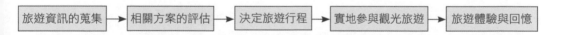

旅遊資訊的蒐集 → 相關方案的評估 → 決定旅遊行程 → 實地參與觀光旅遊 → 旅遊體驗與回憶

在此過程當中，每個環節所存在的變數均非常多，可能因為其中一個小變數，就改變了觀光旅遊的活動。如在出發的前一天，突然有重大事情要處理；或在旅程中發生重大事故，都將影響其整個決策過程。

當然，經濟能力和時間是影響觀光旅遊最主要的客觀因素，另外還有職業、角色與地位、家庭成員、參考群體、社會階級、文化與次文化……等社會方面的客觀因素。而主觀心理因素則包括：知覺、學習、性格、動機及態度……等，其中尤以旅遊動機最為重要。

青年旅遊

　　青年旅遊係指年齡十五至二十五歲的青年學生到國外從事渡假、打工、訪友、研習等不同目的的活動。根據國際青年旅遊組織聯盟（Federation of International Youth Travel Organization, FIYTO）的資料顯示，青年學生旅遊人口占全球旅遊人口的比例呈現明顯的成長，顯見青年旅遊為一不容忽視的觀光客源市場。據統計，每五個旅遊的人口中就有一個是青年，如果能夠瞭解年輕人的想法，就可以去接近年輕人，當青年朋友覺得到國外旅遊很好玩的話，就會嘗試第二次、第三次，乃至第四、第五……，這是為什麼青年旅遊消費群愈來愈多了。青年學生們對於旅遊是有專業性的，他們不喜歡短時間而喜歡長時間的遊程設計，從一個月甚至一年都有可能。

　　在青年旅遊的類型中，可概分為遊學、渡假打工、海外工讀、海外探險旅遊、海外遊學、自助旅遊、公益旅行等種類；就青年旅遊的對象而言，則分為國內青年出國旅遊以及接待國外青年來臺旅遊。在國內青年出國旅遊方面，隨著經濟成長與教育普及，海外遊學與修學旅遊已成

為許多學校在高中階段或大專階段便會進行的安排與嘗試；近年來以渡假打工和海外工讀為風潮。而在接待國外青年來臺旅遊部分，除交換學生的互訪外，過去由於國內針對青年旅遊的資源缺乏整合與包裝，因此未見顯著的成效。

由於青年旅遊擁有「計畫性」深入瞭解文化層面的特性，因此青年旅客來臺停留的時間較長，且不只遊覽名山大鎮，還能更深刻體會、甚至喜愛臺灣的民俗風情，留下一輩子的美好印象。交通部觀光局近年來積極參與國際青年學生旅遊組織，於2002年加入FIYTO，成為該組織的會員（Affiliate Member），並自該年起每年派員參加該組織與ISTC之聯合年會——WYSTC，邀集國內推動青年學生旅遊相關單位，共同組團參展，以增進臺灣青年旅遊市場的國際曝光率。同時亦基於下列因素大力推廣青年旅遊，以因應世界旅遊市場的趨勢：

1.就教育層面而言，可以使下一代更具有國際觀。
2.讓臺灣更能國際化，使我國青年與國外青年更有機會互動交流。
3.可使臺灣經濟更蓬勃，帶來更多商機。
4.讓國際青年體驗臺灣特有的文化及觀光資源。

前臺灣觀光協會名譽理事長嚴長壽表示（2008），現在政府的政策既然已經開放，接下來就是配套措施，也就是旅遊無障礙環境，包括交通設施、路標、指示牌等都要符合國際標準，也就是與國際接軌，從外國人一下飛機開始，到完成旅遊活動離開，處處都要替初次入境的外國人設想，建設一個無障礙的環境。同時，接下來是全面性的服務觀念提升，包括服務人員的語言訓練，從計程車司機、普通飯店服務員到國家公園解說員等，都應具備最基本的外語溝通能力或平台。不論是接待國人或服務外國人，在服務態度的轉變上，都應強調顧客至上，以服務為導向，提昇我們的服務品質。

第三節　影響觀光需求的客觀因素

　　所謂**客觀條件**即觀光客或消費者本身自己所能夠掌控的因素，而且
這些因素是參與觀光活動中所必須存在的條件；例如，可支配的所得、
可運用的時間以及其他相關的社會經濟條件。

一、個人可自由支配的收入

　　觀光是一種經濟支出活動，須建立在某些經濟關係的基礎上。觀光
客的需求及其實現過程只能在符合市場經濟原則下，以貨幣為媒介進行
交易及活動，無論國際旅遊或國內旅遊都一樣。所以觀光客的個人可自
由支配所得是觀光客產生旅遊需求和旅遊需求得以實現的重要條件。根
據國際的經驗和統計顯示，一個國家（或地區）平均國民生產總值達到
四百美元時，居民將普遍產生國內旅遊的動機；達到一千美元時，將產
生跨國觀光的動機；而三千以上時，將產生洲際旅遊的動機。

　　所謂個人可自由支配的收入，係指在一定時間內（通常是一年或是
一個月）個人所得的總合，扣除全部稅收以及社會消費、生活消費的餘
額。可支配的收入多少是決定一個人能否成為觀光客的物質條件，觀光
消費就是由此而產生。由於人們可自由支配的收入水準不同，因而觀光
客所表現的觀光行為也就不同。例如，可支配收入少的人僅能選擇較鄰
近的地區或國家從事觀光旅遊活動；可支配收入多的人則有更多的選擇
機會，可到較遠的地區從事活動。

　　可自由支配所得水準不僅影響個人或家庭在達成某一經濟程度可
滿足其外出觀光旅遊的條件，而且根據調查統計，每增加一定比例的收
入，旅遊消費將會以更大的比例增加。據英國相關部門所估計，觀光旅
遊的收入彈性係數為一‧五，亦即收入每增加1%，旅遊消費便會增加
1.5%。

以休閒渡假為動機的觀光客（圖為威尼斯廣場）。

　　此外，可自由支配收入亦會影響到觀光消費結構。例如，較富裕的觀光客會在餐食、住宿、購物、娛樂……等方面消費較多，從而使交通費用在其全部觀光消費中所占的比例降低；而在經濟條件次之的觀光客消費結構中，交通費所占的比例必定較前者為高。主要的原因在於交通費用的支出是固定且必要的，而其他的消費則有較高的彈性。

二、閒暇時間的運用

　　在影響人們能否外出觀光的客觀因素中，閒暇時間也占重要因素。時間依使用目的可分為四類：工作時間、生理上需要調劑的時間、家務和社交時間及閒暇時間。因為有了閒暇時間可供利用，才產生了觀光活動。

　　閒暇時間按時間的長短可分為四種：

1. 每日工作之後的閒暇時間：這部分的閒暇時間很零散，雖可利用於休閒和娛樂，但不能用於觀光。

2. 週末閒暇時間：此係依各國政府政策擬訂的公休時間，我國亦從1998年起實施隔週休二日，並從政府部門開始實施，已擴及民間，於2001年全面實施週休二日。

3. 公共假日：即一般的節慶放假日。各國公共假日的多寡不一，大多與民族傳統節日有關。西方國家中最典型的是聖誕節和復活節；日本在5月份有所謂的黃金假期；由於節日期間多為全家團聚、共同活動的機會，故連續的公共假日往往是家庭外出作短期渡假的高峰期。

4. 帶薪假期：在已開發或經濟發展迅速的地區國家大都規定對就業員工實行帶薪休假制度。法國是第一個以立法形式規定員工享有帶薪假期的國家。其在1936年宣布勞工每年可享有帶薪假期至少六天。我國亦在勞動基準法中明文規定勞工於加入企業後，得依規定按年資享有休假日。

對於閒暇時間除以上的分類外，其與觀光活動的關係亦可分為狹義與廣義二種。狹義的閒暇時間是指人們為達到觀光目的而投入的時間；廣義的閒暇時間則不僅包括狹義中的規定，同時將閒暇時間作為人們觀光旅遊活動的機會，亦即對於閒暇時間的運用，均可視為滿足觀光客觀光需求的另一主要條件。

三、其他因素

影響觀光需求的客觀因素中尚包括許多社會因素。如職業、角色與地位、家庭成員、參考群體、社會階級、文化與次文化……等。

 第四節　影響觀光需求的主觀因素

　　主觀因素則為觀光客本身內在心理的影響，最主要即為觀光的動機。當然，引發觀光動機的原因非常多，包括外來的資訊影響或者是觀光客本身的條件或背景……等，在瞭解影響觀光客的動機下，加以歸納分類，才能進一步探討觀光的行為。

一、旅遊動機的定義

　　心理學的研究表明，人的動機和行為是相互關聯的。所謂**動機**係指推動和維持人們進行某種活動的內部原因和實質動力。動機是需求的具體化，是需求和行為的中介，轉換成行為後，透過結果來滿足動機的需要。

　　旅遊動機是形成旅遊需求的主觀因素，是激勵人們去實現旅遊行為的心理原因。具體而言，旅遊動機對旅遊行為有以下三方面的作用：

以藝術文化感動為動機的觀光活動（圖為巴黎歌劇院）。

1.旅遊動機對旅遊行為有啟動的作用。

2.旅遊動機對旅遊行為過程中有規範的作用。

3.旅遊動機的變化對旅遊行為會產生影響。

關於旅遊動機形成的原因，西方學者認為，人天生具有好奇心，尋求新感受驅使旅遊者走向國內和國外各地，瞭解各方面知識，得到新的經歷，接觸各地的人民，欣賞多種多樣的自然風光，體驗異地文化，考察不同社會制度……等。而現代都市生活的壓力也在一定程度上促使人們外出旅遊，求得身心的放鬆和恢復。這些都是現代人外出旅遊的動力。

二、影響旅遊動機的因素

旅遊動機由於是個人內在感受的需求所表現出來，所影響的因素非常多，綜合歸納可概分為外在的人格特質和內在個性心理因素，茲分述如下：

(一)外在人格特質

外在人格特質包括性別、年齡、教育和職業……等，對旅遊動機的形成有重要影響。研究顯示，由於男性和女性在家庭和社會方面所處的地位和角色不同，且具有不同的生理特點，因此，在旅遊動機上就表現有很大的差異。例如，男性的動機主要可能是為商務、公務；而女性則以觀光、購物為主。

以年齡而言，年輕人好奇心較強，外出旅遊主要是為了滿足好奇的心理和求知慾望。中年人在工作和事業上已取得一定的成就，在生活上具有較多的經驗，他們的旅遊動機大都傾向於求實、求名或出自專業興趣或追求舒適，享受生活。而老年人基於健康原因，一般不願意從事具

有刺激性和需要消耗大量體力的旅遊活動。他們喜愛清靜而交通方便的觀光地區，對能滿足懷舊訪友需求的旅遊景點有較高的興趣；同時，他們還特別注重旅遊對身體健康的作用。

　　教育程度的高低對觀光客的旅遊動機也有很大影響。一般而言，教育程度較高者，喜歡變化環境，樂於探險，體驗不同的生活模式，具有較強的求知慾和挑戰性，對於富含文化知識的人文資源較感興趣；而教育程度較低的觀光客喜歡較熟悉的旅遊景點和自然旅遊資源，同時對觀光或不同文化的體驗程度較低。

　　不同的職業可能也會影響其旅遊動機。例如從事農、林、漁、牧產業的人，其對於旅遊可能會選擇接近都會區，接觸科技新奇的設施；而長期工作在都會區的人們，因為平時生活緊張，為紓解身心，多會選擇接近大自然，享受自然的方式。又教師可能會為了增加本身專業，而從事觀光旅遊，期在旅遊中學習更多以作為教材。

(二)個性心理因素

　　在影響旅遊動機的個人因素方面中，一個人的個性心理因素為最主要的因素。有些學者將人們的個性心理因素進行分類，劃分為不同的心理類型，並提出不少劃分模式，藉以研究不同心理類型對旅遊動機以及對旅遊目的地選擇的影響。其中較具代表性的是美國學者所提出的**心理模式研究**。其透過對數千名美國人的個性心理因素的研究發現，人們可被劃分為五種心理類型。這五種類型分別為自我中心型、近自我中心型、中間型、近多中心型和多中心型。其調查結果顯示，這五種類型呈常態分布，即中間型人數最多，近自我中心型和近多中心型次之，自我中心型和多中心型人數較少。

　　茲將其特性及行為表現略述如下：

　　1.自我中心型：其特點是思想謹慎小心、多憂慮、不愛冒險。行為表

現為喜歡安逸輕鬆的環境、喜歡活動量小且熟悉的氣氛和活動。

2.多中心型：其特點是思想開朗、興趣廣泛而多變。行為上表現為喜歡新奇、好冒險、活動量大、喜歡與不同文化背景的人相處。其觀光的需求，除必要設施外，更傾向於較大的自主性和靈活性。

3.「近自我中心型」或「近多中心型」：「近自我中心型」或「近多中心型」是兩種極端的類型與中間型的過渡型。

4.中間型：屬於表現特點不明顯的混合型。

由於人們屬於不同的心理類型，所以他們對旅遊目的地、旅行方式……等方面的選擇也不可避免地會受到其所屬心理類型的影響。心理類型為多中心型的旅遊者往往是新旅遊地的發現者和開拓者；隨著其他心理類型的旅遊者跟進，該旅遊地便會成為新的觀光熱點。

三、旅遊動機的分類

旅遊動機因影響的因素過於複雜，難以作有系統的歸類。有的想要彌補生活中的失落；有的想要享受陌生地方的那份隨意不受拘束；有的想向鄰居朋友炫耀富裕；有的喜歡離家毫無拘束、自由自在的生活；有的為了搜集各類奇珍異品……等。其在觀光旅遊的過程中，往往包含了一個或多個動機。凡是對外在天地或內心世界都有興趣一探究竟的人，大抵不出下列三種原因：在知性上有強烈的好奇心；願意學習疏導、調整自己的情緒；樂於接受體能的挑戰。更可能其中二者或三者兼有。

美國著名的觀光學教授羅伯特‧W‧麥金托（Robert W. McIntosh）曾將依據需要產生的旅遊動機分為四類，包括：身體方面的動機、文化方面的動機、人際方面的動機、地位和聲望方面的動機。茲分述如下：

(一)身體方面的動機

透過身體健康有益的旅遊活動來達成鬆弛身心的目的；如渡假休息、海灘休閒、溫泉療養、娛樂消遣、避暑、避寒……等。例如，國內旅行社曾推出日本著名的溫泉之旅，其行程完全安排至溫泉區洗溫泉；又美國夏威夷、佛羅里達州的海灘亦是著名的旅遊勝地。

(二)文化方面的動機

文化方面動機的特點是瞭解異國他鄉的不同文化，包括歷史文化傳統、各種文藝型態，觀賞風景名勝、古蹟文物、進行學術交流……等。如到古埃及地區參觀金字塔、人面獅身像；組團至鄰近國家欣賞世界著名的歌劇表演；或參加中國大陸山東省舉辦的孔學之旅……等。

傳統建築風格以其歷史文化傳統特質深深吸引觀光客（傳統中國庭園建築——南園）。

(三)人際方面的動機

　　人際方面的動機包括改變目前工作或生活的環境、探訪親友、結交良師益友……等。這方面動機主要是以社交活動為主，通常為有特定之目的地或拜訪的對象，且較常產生於國內的旅遊。

(四)地位和聲望方面的動機

　　此動機主要對個人成就和個人發展有利，例如出席高層次的學術會議、專業的考察行程旅行、增加閱歷的修學旅行、參加專業團體的聚會……等。透過這些旅遊，可以引人注目、贏得名聲、尋求自我和自我的實現。

　　當然，在旅遊動機的分類上，現今社會必須加入經濟方面的動機，包括經商、參加展覽、購物……等。而對於觀光客而言，數種旅遊的動機會以各種組合方式形成一綜合動機。因為旅遊動機在觀光旅遊活動中會同時反映出來，由於旅遊者個別的不同，因而其感受的程度也就不同。例如，同樣到夏威夷的遊客，不同的旅遊動機會使旅遊者的感受不同；如新婚夫妻是抱持喜悅的心情去度蜜月、年輕的人是去享受陽光和海灘，但對在夏威夷經歷過二次大戰的老兵而言，卻是去感念懷舊的。

第五節　觀光客的類型

　　觀光客的種類非常眾多，加上其動機原因不勝枚舉，很難加以作很有系統的分類。有些學者以觀光的目的來分類，有的從觀光的動機加以歸納，有的從距離的遠近來區分，也有的從人格特質和觀光旅遊方式之間的關係來整合。加拿大政府曾分析過人格特質與旅遊方式之間的關聯

性，他們發現喜歡利用休假四處旅遊的人和不太喜歡出遠門的人之間，存在著非常大的人格差異。前者生性較好奇、較有自信、社交能力也較高；後者則顯得較拘謹、嚴肅和被動。

以下即就旅遊心理學家的研究發現提出三種不同的觀光客分類：

一、普拉格的研究

根據普拉格（Stanley Plog）的研究發現，觀光客大抵可分為兩類：

1.精確型：精確型作事喜歡有計畫，一切都要在掌握之中。他們不喜歡去不熟悉、沒有把握的地方旅行，行程一定要事先全部安排好才出門，而且不喜歡有太多消耗大量體力的活動。傳統旅遊觀光據點以外的地方，他們少有興趣前往，喜歡的是有人代為安排好一切食宿、交通或旅遊路線，讓他們不受打擾、沒有壓力的輕鬆享受；辛苦的旅遊活動或挑戰性的行程是他們不會去嘗試的。

2.隨興型：隨興型與精確型恰好相反，愈是無可預期的隨機、隨興，他們愈滿意。高度的彈性、旺盛的精力和好奇心，帶領他們不斷去探求未知的世界及新的領域；他們寧願選擇居住在簡陋的小木屋，接觸當地原住民的文化，而放棄住在現代化的旅館；一處另類或充滿異國情調的地方，在他們眼中是充滿學習成長的最佳旅遊地，而且他們對紀念品商店較沒興趣，而較容易陶醉在當地的民情風俗之中。

其實在每個人的性格中，精確型和隨興型的特色都兼具；亦即每個人都落在精確型和隨興型之間。精確型的人可能會選擇大眾化的行程參加，而隨興型的則嚮往神秘的自助旅行，而居中的人則可能會相互交替，增加不同的體驗。

二、依據對大自然認知體驗的方式分類

依據對大自然認知體驗的方式來加以分類，可分為：「自然生態保護主義者」、「探索者」、「傳道者」、「享樂主義者」四種。第一種的人有心於環境，以生態保護者自居，不過靜態的觀察多於行動；第二種是以積極的方式甚至體能上的表現去展現對大地的熱愛；第三種人則對人的興趣高於地理環境，他們以刻苦的方式旅行，尋求生命的意義；享樂主義者則是完全在乎個人的享樂，不太會去留意周遭的環境。

三、其他學者的研究

馬佑和賈維思在一項大規模的研究分析中，作了更廣泛的分類，將觀光客分為三種類型：

1. 史學家型：這類型的遊客對所有過往的人事物均有興趣。渡假是他們受教育、學習的好機會，對小孩尤其有好處。他們對於觀光地區所要求的是提供資訊及受教育的機會，會主動去請求解說服務，或作筆記記錄。最常去的地方是古蹟名勝、博物館或科技展示場所。
2. 廂型車型：這種人大多屬於（居家型），喜歡隨身攜帶私人的用品物件。其年紀較長，個性較保守，也較節儉。他們通常有較充裕的時間，隨興任意的去享受大自然，而不受行程的約束。
3. 後付款型：屬於信用卡族，對於先享受後付款的方式不覺不妥。他們具有冒險的精神，偏向於富挑戰性的旅遊活動。除了生性樂觀，其個性和隨興型的人很相似。

Chapter

10

管理觀光體驗

水邊給人喜悅，山地給人安慰。

水邊讓我們感知世界無常，山地讓我們領悟天地恆昌。

水邊的哲學是不捨晝夜，山地的哲學是不知日月。

——余秋雨，《人生風景》

　　管理觀光客體驗應先理解什麼是觀光客體驗，有哪些具體而微的觀光客體驗，如此才能站在觀光永續經營的角度檢視管理觀光體驗的方法。

🎈 第一節　觀光客體驗

　　與旅遊地接觸後，觀光客對於他們參訪的地點及環境，不論是有心（Mindfulness）或無心（Mindlessness）（Pearce, 2005）都會有所體會。然而觀光客體驗是內化的經驗，深受個體內外在因素的影響，故比較難以評量。

一、觀光客體驗的意義

　　體驗（Experience）的英文源自於實驗（Experimenting）、嘗試（Trying）、冒險（Risking），強調個人的參與，包括個人的身體和心理層面，而體驗也象徵著一個人進入某一種新階段的儀式，是一種涉及時間與空間的情境，體驗隨時在發生，但都結合了我們行經之地以及內心感受的實際情形（朱耘，2001）。換言之，體驗是無法觸摸的，但可以分享與交流，它是一個內化的感受。

　　休閒及觀光體驗是參與者的主觀心理狀態，乃個體受外在刺激後經由感情、知覺過程所產生之生、心理反應（Otto & Ritchie, 1996）。這樣的心理反應是搭配著旅遊的路途，由一份又一份的心理感受所建立起來的，日後也將作為遊客對該次旅遊的經驗，但是旅遊是複雜且具有高度象徵性的社會行為，遊客會因為本身旅遊動機與客觀環境的影響而產生不一樣的旅遊體驗（詹明甄，2004）。綜合上述，**觀光客體驗**是一個所有旅遊體驗的綜合體，這些因素包括個人感知、對環境的知覺、觀光客之間的交流等等，交錯綜合成觀光客對某項旅行的體驗，同時也受內外

在因素的不斷影響，因而難以預測。

二、觀光客體驗的影響因素

　　如上所述，觀光客體驗受內外在因素的影響，隨時都有改變的情形，這些關聯影響如**圖10-1**。從**圖10-1**可以知道觀光客體驗受到遊客數量多寡影響，多寡因素又直接影響觀光資源利用與觀光客之間的接觸。人多的感受，視個體的忍受程度而異：如觀光客之間對「擁擠的知覺」有的沒有關係、有的則「不滿意」；「對資源的知覺」也是一樣，有的可以接受、有的則不能忍受而產生「衝突」；不管如何，這些都造成遊客對旅遊的真實體驗，其結果則可能因不滿意而轉換旅遊地，或因為本次旅遊而有新經驗。總之，觀光客體驗因影響因素的交互作用，致使觀光客體驗難以預測。

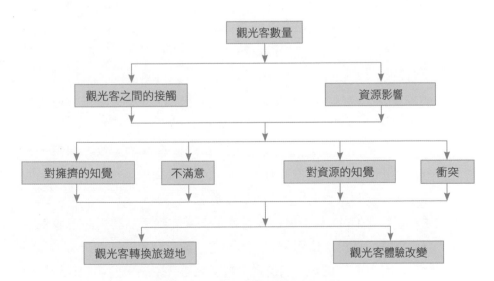

圖10-1　觀光客體驗的影響因素

資料來源：引自尹駿、章澤儀譯（2004），頁594。

三、觀光客體驗的評量

　　由上述可知，觀光客體驗是內化的經驗，不容易被評量。近來有學者以社會心理評量為基礎，試圖以具體面向評量觀光客體驗。例如引用Schmitt（1999）心理模組（Modules）的概念加上體驗媒介來評量觀光客體驗。心理模組包括五個面向，有感官體驗、情感體驗、思考體驗、行動體驗與關聯體驗，為體驗行銷的策略基礎，簡稱**策略體驗模組**（Strategic Experiential Modules, SEMs），配合體驗媒介來達成吸引消費者的目標。**體驗媒介**（Experiential Providers, ExPros）則指可促使消費者對產品或服務產生正面的認知心理或生理上的回應，有助於塑造體驗及提升消費者的滿足感。將兩者使用於評量觀光客體驗的介面如下：

1. 感官體驗（Sense）：指以視覺、聽覺、嗅覺、味覺與觸覺五種感官為訴求，透過感官刺激提供超越興奮與滿足的情緒知覺體驗，亦即刺激（Stimuli）→過程（Process）→反應（Consequences）的模式。例如在風景區內讓遊客能藉由接近自然景致的同時，充分去感受感觀體驗，而有「美麗的景致文物非常吸引我」、「旅遊中非常富有趣味」之感。

2. 情感體驗（Feel）：指遊客對體驗媒介誘發出來的溫和心情（情感）到強烈情感（情緒）的態度反應，以遊客內在的情感與情緒為訴求。例如在風景區內讓遊客能藉由接近自然景致之同時，充分放鬆心情，解除身心壓力，而有「看到美麗的景緻，感到歡樂愉快」、「看到景致文物，引發心情放鬆」之感。

3. 思考體驗（Think）：指遊客對體驗媒介的刺激引發對訊息產生驚奇（如遊客獲得比預期多）、誘發（活動激發遊客的好奇心）與刺激感的思考，目標在於創造具有創意的思考體驗。例如在風景區內讓遊客能藉由在接近自然景致的同時，進而引發思考上的聯想，比

圖為觀光客觀賞印象麗江實景演出，透過感官刺激提供知覺、感觀等體驗。

如「人與大自然關係是密切的」。

4.行動體驗（Act）：指遊客身體、行為模式與生活型態相關的旅遊
 體驗，也包括與他人互動結果所發生的體驗，行動體驗有時可能私
 下發生與我們身體親密相關；然而許多的體驗起因於公開的互動，
 遊客可能利用他們的行動（如生活型態），來展現自我觀感與價
 值。例如在風景區內能藉由觀賞景致的同時，進一步引發行動上的
 刺激，如「觀賞美景、文物讓我很想拍照、錄影留念」等，並分享
 心得。

5.關聯體驗（Relate）：指遊客透過體驗媒介與其他遊客，甚至整個
 社群及社會與文化的環境產生關聯。例如在風景區內能讓遊客藉由
 觀賞景致之同時，進而引發關聯上的刺激：「購買與當地相關的紀
 念品」、「旅遊中產生環境認同感」等（引用蘇鳳兒，2005）。

第二節　觀光客重要體驗

　　觀光客體驗是指觀光客在從事旅遊活動時，所擁有的「具體的」體驗（蘇鳳兒，2005）。對於觀光客體驗，以下舉觀光客的文化衝擊、觀光客對他人存在的知覺，以及觀光客對在地環境的真實性體驗加以說明。

一、觀光客的文化衝擊

　　文化衝擊指的是觀光個體失去熟悉的社會表徵與符號時所產生的焦慮，而且文化差異愈大，鴻溝就愈深，文化衝擊就愈大（Oberg, 1960），這是觀光客從離開熟悉的環境啟程、旅程中及歸來的歷程所遭遇的一連串社會文化衝擊。

　　這些表徵或暗示包含了我們處理日常生活狀況的101種方式：例如什麼時候該握手？見面時該說什麼？什麼時候給小費？又怎麼給小費？怎麼交待他人？怎麼購物？怎麼拒絕或接受邀請？什麼時候該嚴肅的看待說明？又什麼時候不必？這些暗示可能是字、手勢、臉部表情、風俗或規範……我們所有的人都倚賴和平的心情以及這些數百種暗示的有效實行，而我們也幾乎是在毫無意識下就能反應好這些暗示。現在當一個個體進入一個迥然不同的文化，全部或大部分的這些表徵都沒了，不管他是多麼的寬大與友善，也難免有錯與焦慮（Oberg, 1960）。

　　從上述可以看出觀光客個體一連串文化衝擊的問題，例如：

1.因為要調適一個新文化所產生的心理壓力。
2.失去朋友、社會、職業地位的失落感。
3.受到新文化與新文化成員的排拒。
4.無力感、無法適應新文化（Furnham, 1984）。

　　所以，我們說文化衝擊指的是觀光客在接觸到一種新文化時，所產

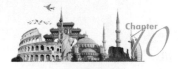

生的無力感與經驗；或者是從一種文化轉換到另一種文化時所產生的所有問題與困難。其困難的產生是因為觀光促成的價值系統、個人行為、家庭關係、集體生活型態、道德行為、創意表現、傳統慶典等等轉變的一種歷程。

　　這種轉變的必要性是因為觀光客失去熟悉的刺激，取而代之的卻又都是陌生的刺激（Hall, 1959）。因此，Lundstedt（1963）形容文化衝擊為對環境中的壓力所做的反應，在此種壓力下個體的身心理需求的滿足是無法被預測與肯定，處於這種不安的情況，通常會經歷以下三個心理狀態階段：

1.觀光客知覺所處的狀況。
2.觀光客對此狀況的詮釋是不安、危險的狀態。
3.觀光客產生情緒反應，如害怕、擔心等（Torbiorn, 1982）。

因此，觀光客的文化衝擊通常經歷以下四個階段（Smalley, 1963）：

1.新奇階段：指觀光客接觸到新的文化時的好奇與新鮮感，但是因為重重障礙還不能深入當地文化。
2.敵對與挫折階段：與新文化接觸感受到挫敗感，而自認為自己的文化優越於當地文化。
3.適應與改善階段：運用幽默感與比較輕鬆的態度去調適。
4.雙文化主義者階段：到此階段觀光客已經能完全投入當地的文化。

二、觀光客對他人存在的知覺

(一)情境知覺

　　Glasson等人（1995）的研究指出，觀光客對於其他觀光客的反應視環境與其他參觀者在場的人數而定。Pearce（2005）加以利用，發展成四

個情境知覺,並以連續、非線性的關係去描述觀光客在旅遊地滿意的程度(如圖10-2所示):

　　1.在野外或自然環境:亞洲觀光客覺得要有適度遊客量才好玩,而歐洲觀光客則覺得人愈少愈好,顯示對環境與人際互動的認知不同。

　　2.在古蹟、美術館:遊客傾向人愈少、體驗愈好。

　　3.在音樂會、節慶、派對活動:遊客傾向人愈多,體驗愈好。

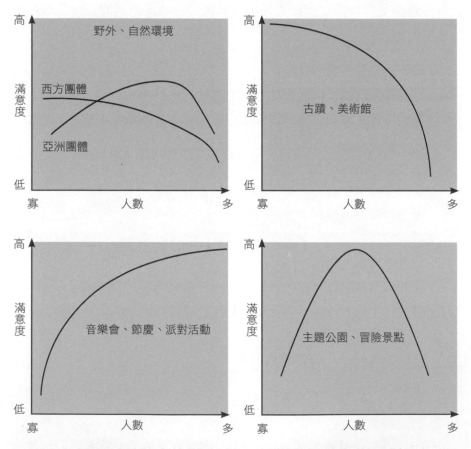

圖10-2　觀光客與觀光客在不同情境下接觸的反應

資料來源:Pearce (2005).

主題遊樂園自然是人愈多，體驗愈好。

4.在主題公園、冒險景點：要有適中的遊客量，太多太少都不好玩。

(二)熟悉的陌生人

　　熟悉的陌生人（Familiar Strangers）是Simmel（1950）首先提出，用來說明觀光客觀察周遭同為遊客的概念。其概念為雖不相識但因同舟共濟，而算是「熟悉」的陌生人。以搭乘長程班機為例，從排隊報到→進到候機室→進入機艙共度隔夜飛行→下機進入海關，觸目所及都是與自己同行至少一程的旅人，會偶爾眼神交會或閒聊幾句，或交換訊息，甚至獲得意外協助，都讓這些原本完全陌生的人變得有點熟悉（Pearce, 2005）。應驗中國諺語「十年修得同船渡」，觀光客對其他觀光客的觀察與感動，以熟悉的陌生人為最好的寫照。

　　Yagi（2003）進一步以此概念研究觀光客對景點中其他觀光客的感覺，發現觀光客比較喜歡結交與其相同國籍之「熟悉的陌生人」。東方

人較西方人更容易察覺到自己本國的遊客，有時會喜歡去接近。這亦即
中國文化所謂的「人不親土親」、「相逢自是有緣」的觀念，但也與西
方研究不謀而合。Herold等人（2001）指出，觀光客友誼的增長和社會關
係的關鍵要素是由相當簡單的利他主義行為所產生，所以「親近的陌生
人」的概念，可援為更進一步解釋觀光客社會互動的價值。

三、觀光客真實性的體驗

真實（Authenticity）一直是研究觀光客在地體驗的重要議題，Cohen
（1979）使用舞台演出的概念將之運用到旅遊空間，發展出四**方格模式**
來說明觀光客對旅遊地的真實感體驗：（如**表**10-1）

1.場景的本質是真實性的，觀光客對場景的印象也是「看起來像真
　的」：例如在東馬的長屋部落，觀光客在此真實的參與伊班族人的
　生活。
2.場景的本質是真實性的，觀光客對場景的印象卻是「看起來像演
　的」：例如歐洲某些舊城鎮還保留有中世紀的原貌，乍看以為不是
　真的，是人工設計的。
3.場景的本質是演出性的，觀光客對場景的印象卻是「看起來像真
　的」：例如各觀光景點的部落舞蹈表演，觀光客有身歷其境的感受。
4.場景的本質是演出性的，觀光客對場景的印象也是「看起來像演
　的」：例如史博館、觀光村等遊客可以意識到都是人工設計的。

表10-1　Cohen四方格模式

		觀光客的場景印象	
		看起來像真的	看起來像演的
場景的本質	真實性	可辨認出真實性	在舞台和真實之間有疑問
	演出性	不知道規劃出來的觀光空間	認可的被策劃的空間

資料來源：Cohen（1979）。

觀光工廠

　　觀光工廠簡單來說就是，「以傳統且目前還具有生產能力的工廠結合觀光，再加上體驗、解說。」2003年由經濟部工業局、經濟部中部辦公室推動，經濟部參考國外經驗後，協助國內有特色、有產業歷史的傳統工廠轉型，在觀光工廠裡能讓消費者看得到、吃得到、玩得到、買得到；觀光工廠除了教育功能、DIY體驗，還有文化的傳承。19世紀時國外以製造業為主的工廠，為因應潮流演變，於21世紀時轉變為以服務為主的新興觀光產業。例如，英國16世紀的煤礦基地鐵橋峽谷（IronBridge Gorge），它於19世紀初開始衰退，到了二次世界大戰期間，工廠已幾乎關閉，成為廢墟一片，一直到1980年代，在各方人士的營造下興建了工藝中心、工業博物館，並設有專人解說，每年都能吸引約三十萬人到此遊玩。

　　國內從經濟部推動計畫到現在，已有一百二十四家觀光工廠，其中有二十二家優良觀光工廠、八家亮點觀光工廠；產業的範圍共分為五大類，包括：

1. 藝術人文歡樂系列：如氣球、人體彩繪顏料、藝術玻璃陶瓷、樂器等。
2. 民生必需品系列：如柴米油鹽醬醋茶等。
3. 居家生活系列：如寢具家具、童裝孕婦裝、衛浴設備、毛巾、建材等。
4. 醇酒美食系列：如蛋糕、餅乾、滷味、肉製品、巧克力工廠以及酒廠等。
5. 健康美麗系列：如健康食品、化妝保養品等。

這些觀光工廠的業者們為共同打響觀光工廠的知名度，在2007年成

立「觀光工廠促進協會」。各地方政府均不遺餘力積極輔導推動境內的
觀光工廠旅遊，例如：桃園市工商發展局就曾彙整桃園觀光工廠相關資
訊，並建立專屬的網站、文宣手冊加以行銷，並與中小學合作戶外教學
來見習體驗；南投的家會香麻糬館主題觀光工廠把工廠的一部分布置成
50年代的景象，並設有雜貨店，裡面還有一些童玩，以古早味為主的行
銷模式，希望讓大人重溫童年回憶，也讓小孩體驗古早味。

　　隨著經濟部推動此計畫的時間愈來愈長，未來核准的觀光工廠也
將會來愈來愈多，但這些將要參與成為觀光工廠的企業，亦面臨了許多

香草菲菲芳香植物博物館園內除了有各種的花草植物外，也提供各
種體驗，供觀光客參與。（范湘渝提供）

課題，包括：定位找出屬於自己企業的獨特性和價值；在產業與觀光之間，如何取得平衡；在轉型過程中，如何兼顧傳統產業製程以及技術性的傳承；同時對於如何規劃設計體驗方案以及訓練員工參與，也都是必須要考量到的重點。有妥善完整的規劃，才能夠實際達到觀光工廠所帶來的教育的效益，而非僅是擴大營業範圍而已。

　　隨著民眾愈來愈重視休閒活動，週休假期各地觀光景點的人潮逐漸增加，經濟部輔導傳統工廠轉型為觀光工廠，成為新興的休閒產業。根據中辦室統計，近年來參觀觀光工廠的人潮，從99年的五百萬人次，100年增加至六百五十萬人次，每年均有一百到一百五十萬人次的成長。觀光的人潮也帶來不小的商機，目前觀光工廠的遊客大多還是以國內民眾居多，經濟部亦計畫調查國際觀光客對哪些觀光工廠較有興趣，且是否能在那些吸引國際觀光客的觀光工廠內增加外語導覽人員，希望能把觀光工廠發展成為國外觀光客來臺灣的熱門「觀光景點」，吸引更多國際觀光客前來，希望臺灣也能擁有像德國海尼根啤酒廠、日本北海道白色戀人巧克力工廠……等這些熱門的「觀光景點」。

資料來源：觀光工廠自在遊。

 第三節　管理觀光客體驗

　　管理觀光客體驗，站在觀光資源的角度，旨在增強遊客的正面體驗，進而讓觀光資源能永續經營，因此觀光資源的規劃與管理甚為重要，不論公部門或私人企業都應良好的規劃與管理，在觀光發展與永續發展的目標下，兼及觀光客正面的體驗，在本書第三篇已詳述觀光資源的規劃與管理，因此本節僅針對涉及觀光客的管理方面做討論。

一、觀光景點三方永續模式

　　Pearce、Morrison與Rutledge（1998）及Pearce（1991）利用**圖10-3**三方系統說明觀光景點如何協助觀光客理解環境，以有更好的體驗，更進一步達到永續經營的目標。

　　一個好的觀光景點，必須能促進正面的現場體驗、能夠協助觀光客快速理解當地；輕鬆理解活動內容，並能隨時參加；並且能感受到整體建構的獨特美感；集此三方面之大成，才能成功的管理觀光客體驗。以下以「義大利佛羅納羅密歐和茱麗葉的陽臺」做進一步分析（Pearce, 2005）：

1. 資源面：含硬體、文化資產、其他資源（如環境、景觀、社區、物種）。例如從硬體來看，在這棟低樓房式的威尼斯住宅公寓的四合院裡，在二樓有一個約從二公尺正方型窗戶延伸出來的陽臺。

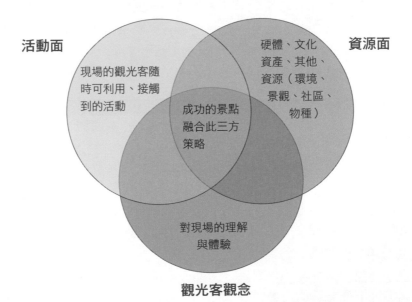

圖10-3　觀光景點的三方永續圖

資料來源：Pearce (2005).

2.觀光客觀念：指對現場的理解與體驗，含舊有的與現場激起的觀念。例如觀光客在此場景立即可以想到的是（受到建築本身與莎士比亞的影響）身處於愛情的聖殿、歐洲旅遊最羅曼蒂克的舞台，無不對於它的愛情宣傳耳熟能詳。

3.活動面：指觀光客在現場可利用、接觸到的活動。例如觀光客會在現場急於找出陽臺的位置，然後在這個「小」庭院裡做可以做的活動，如做簡單地凝視、拍攝或冥想。有些人則去參觀浪漫愛情的展覽。其餘的則汲汲於四處的牆上做「畫飾」，以麥克筆向全世界昭告他們的友誼和愛情，牆上布滿了情人節愛心，上頭還有留言。巨大的畫牆如同小孩臥室的牆壁，儼然就像一張畫布，用來證明「我來此一遊」。當然，觀光客的這些舉動已造成公寓很大的損傷，牆壁、門、窗臺和入口都難逃被塗鴉的命運。

從上述的案例分析可知，在三方系統中只要有一方未能妥善管理，就會造成旅遊地的破壞，也會造成觀光客負面的感受。如觀光客「在牆上作畫留言」的負面行為，除了遊客的「觀念」要再教育外，旅遊地「活動」的管理更要加強，如此才能避免遭受破壞，讓資源能永續。

二、承載量管理策略

當景點使用超過當地所能忍受的限度時，遊客對於環境的影響一一浮現，這時就需要評估遊憩區的資源並做改進之道。在管理策略的整體運用上，學者提出了「承載量」的觀念。

(一)承載量的定義

學者定義**承載量**（Carrying Capacity）為：一個地區在一段時間內，不致造成實質環境或遊憩體驗無法接受的改變之遊憩使用特性及使用

實質的承載量是以可利用的空間來估計遊客的密度。

量；亦即它是一種水準，當超過這個水準時，各種衝擊參數受影響的程度，將超過評估標準所能接受的程度（Stankey, 1973; Shelby & Heberlein, 1984）。承載量依**衝擊參數**的不同，有下列四種：

1. 生態承載量（Ecological Capacity）：以生態環境破壞程度為評估原則，分析遊客使用情形對植物、動物、土壤、水、空氣的影響程度，並以此決定遊憩容納量。
2. 實質承載量（Physical Capacity）：以區內的空間為評估原則，分析可利用的空間面積或長度，估計可容納的遊客量（遊客密度）。
3. 設施承載量（Facility Capacity）：在人為設施增加利用程度，如停車位、露營地、洗手間等來分析可容納的遊客量。
4. 社會承載量（Social Capacity）：以個人的經驗為評估標準，由遊客受到衝擊與干擾的體驗，包括心理、社會、自然、活動等方面的負面體驗，來評定遊客承載量，詳如**表10-2**。

表10-2　社會承載量相關因素

因素	變項
遊客（個人）心理因素	遊客屬性、參與動機、期望、需求、偏好、體驗、認知、知覺、技能、經驗、保育知識、敏感度、擁擠的價值判斷、滿意度、遊客對環境衝擊的知覺（含環境衛生、垃圾量）、對環境干擾的認知
遊憩區社會環境因素	遊客密度、遊客行為的衝擊、遊憩體驗的品質、遭遇其他遊客或團體的特性（時間、地點、次數、人數、團體大小、使用行為及型態、活動範圍及類型、干擾其他遊客之程度）、相似程度
遊憩區自然環境因素	環境大小、使用限制、可及性情形、隱蔽性
遊憩區活動因素	活動類型及數量、活動衝擊及限制程度、使用設施（數量、方便度、形式、外觀、位置）、交通方式、旅遊型態及方式、停留時間、旅遊路徑、費用、安全性
其他相關因素	遊客抱怨次數、狀況（Situation）（含面積、型態、位置、環境、設施設計及品質）、時間、季節、到達次數、破壞行為、意外事故、不明原因

資料來源：林務局（1993）。

(二)承載量的策略

承載量的策略可從直接及間接兩方面著手：

1. 直接管理策略：指經營者使用工具、活動或規章，直接規範遊客旅遊行為，常透過使用限量、活動禁止、法律強制等方式。其優點為在強制性規範下直接有效，但會增加遊客的負擔。
2. 間接管理策略：指經由旅遊資訊的提供、旅遊行程的設計與規劃、環境倫理意識的推廣等，引導改變遊客旅遊行為與態度。其優點為減少公眾爭議，經濟效益高，且不干擾遊客自由選擇遊憩體驗的機會（楊宏志，1995）。

(三)承載量的簡易實施方式

站在管理的角度，承載量觀念提供以下簡易的方式管理觀光客體驗

應藉由解說教育或立法避免遊客與攤販對環境的雙重破壞。

（莊怡凱，2002）：

　　1.分散使用：在遊憩區內藉摺頁、解說牌等資訊系統引導遊客到使用
　　　率較低的區域，或以運輸系統增加同型的遊憩區以分散遊客。

　　2.限制使用：如果遊憩區以清淨和原始自然為體驗目標時，則限制使
　　　用是有必要的。主要作法為分區使用、時間和空間限制、配額限
　　　制、以價制量等。

　　3.解說教育：如果環境的破壞是遊客有心或無意的不當行為所引起，
　　　如植物遭受破壞、土壤裸露、垃圾四散等，經營者可利用解說牌
　　　誌、摺頁、解說員等方式，傳播正確的遊憩行為。

　　4.關閉使用：暫時性的關閉是在保護某一特定地區或特定對象，而於
　　　一段時間內停止使用，或採區域性輪流開放，使資源得以恢復。永
　　　久性關閉，則為保護某些極端敏感的資源而採用的措施，一般遊憩
　　　區很少使用。

　　5.遊客人數調整方案：可運用策略將尖峰時間、熱門時段的遊客量分
　　　配到離峰時間。

觀光市場

我以為旅行去什麼地方,看什麼風景並不是那麼重要;
重要的是在旅途中,遇到了什麼人,發生了什麼事。

——邱一新,《奇遇的旅程》

　　市場的概念主要取決於供給和需求二個層面，觀光市場便是由觀光資源面、觀光客以及相關的觀光事業所構成。經由觀光事業的特性分析，可以得知觀光市場的複雜性及綜合性，而且其敏感性非常高。本章即就觀光市場的概念與類型、國際觀光市場的特性及客流定律、觀光市場競爭力、我國觀光市場等層面加以探討。

 ## 第一節　觀光市場的概念與類型

一、觀光市場的概念

　　從人類的經濟發展歷史中，我們知道自有交換制度以來，便存在著生產和消費間的配合問題，亦即在供給和需求之間，尋求供需雙方完成交易。觀光活動是經濟活動之一，透過交易，觀光客滿足其在各方面的旅遊需求，而觀光供應者，無論是資源供給管理者或位居中間重要位置的觀光服務業，則藉由市場機能的運作獲取相對的利益。另外，觀光市場的範圍相當廣闊，不僅是國內的市場，更牽涉到無數的國際市場運作；所以觀光市場是觀光經濟活動中相當重要的一個範疇。

　　就**廣義的觀光市場**定義而言，是指在觀光商品交換過程中所反應的各種經濟行為和經濟關係的總和。在觀光市場上存在著互相對立、互相依存的雙方，一方面是觀光產品的供應商，即各種旅遊企業和經營者；另一方面是旅遊產品的消費者，即觀光客。雙方透過市場緊密地聯繫在一起，旅遊經營者藉由市場銷售產品，觀光客則透過市場取得自己需要的產品。當然，在觀光業發展的初期，觀光市場的交換行為和交易關係較單純，市場規模也有限。後來，隨著經濟的發展，旅遊商品種類愈來愈多，旅遊的方式愈來愈創新，旅遊市場的規模也日益擴大，觀光市場的交換行為和關係也愈複雜。因此，觀光市場從廣義的角度而言，是指

在觀光商品交換過程中所反應各種經濟行為和經濟關係的總和。

　　而**狹義的觀光市場**，是指一定時期內，某地區中存在的對觀光商品具有支付能力的現實和潛在購買者。簡言之，狹義的觀光市場就是客源市場，是由需求面構成的市場。他可以是觀光客本人，也可以是觀光客所委託的購買者或購買組織，即旅遊中間商。一個客源市場規模的大小取決於三個因素：

1.取決於該市場的人口數量，人口愈多，市場潛力就愈大。
2.取決於人們的支付能力。觀光商品的交換是以貨幣作為支付手段，沒有足夠的消費能力，旅遊活動便無法進行，只能成為一種願望，而不能形成現實的市場需求。
3.取決於人們的購買慾望。

　　因此，某一客源市場規模的大小，同時取決於該市場的人口數量，以及人們的支付能力及對旅遊商品的購買慾望，三者缺一不可。

　　在一般的市場行銷中主要構成為4P：即產品（Product）、價格（Price）、促銷（Promotion）和通道（Place）。觀光市場即圍繞以上四個層面發展；亦即市場的競爭與開拓，透過觀光產品、價格、推銷活動……等方式，吸引觀光客從事旅遊的消費。

二、觀光市場的類型

　　觀光市場是一個整體，可從不同角度對其作進一步的歸類與分析，並全面深入瞭解其歷史、現狀與趨勢，把握觀光市場變化的規律。

(一)按六大旅遊區域劃分的旅遊市場

　　世界觀光組織根據全球地區間的地理、經濟、文化、交通以及觀光客流向流量……等方面的聯繫，將整個世界觀光市場劃分成六個大區

域，即歐洲市場、美洲市場、東亞及太平洋地區市場、南亞市場、中東市場和非洲市場。這是一種傳統的、重要的市場劃分。世界觀光組織每年均按此劃分方式公布每個區域市場的統計數字，對於瞭解各地區觀光業發展情況，把握世界旅遊市場的動態具有重要的價值，也反應了當前世界觀光市場的基本格局。

(二)按國境劃分的旅遊市場

按國境劃分的旅遊市場可區分為國內旅遊市場和國際旅遊市場。**國內旅遊市場**是指接待本國居民在國境範圍內旅遊的市場；**國際旅遊市場**是指觀光旅遊活動超出國境範圍的市場。國際旅遊市場可以進一步區分為出境旅遊市場和入境旅遊市場。此三種不同的市場劃分具有不同的意義。國內旅遊市場作為一個消費市場，在滿足居民物質生活和精神生活需要、促進國內商品流通及貨幣回籠方面有日益重要的作用，居民的生活水準愈高，其作用就愈明顯。出境旅遊會導致客源產生國外匯的流出；入境旅遊則會增加一個國家和地區的外匯收入，增強其國際支付能力。

國內旅遊市場和國際旅遊市場之間具有密切的聯繫。一般而言，國內旅遊市場是國際旅遊市場的基礎，國際旅遊市場是國內旅遊市場的延伸與發展。通常發展的順序是在經濟發展的基礎上，首先發展國內旅遊業；國內旅遊業的發展在物質條件、服務條件和經營管理方面為接待入境遊客提供必要的基礎，並進而促進出境旅遊的市場。已開發的國家中發展旅遊業即依循此模式而發展。

然而，在許多開發中或未開發國家的發展卻不同。其先發展國際旅遊業中的入境旅遊，並且這種入境旅遊隨著由經濟發展而更突顯出其在國家經濟中所扮演的地位。再隨著國內人民所得水準的提升，慢慢的發展其國內旅遊。

(三)按觀光組織形式不同劃分的旅遊市場

依觀光組織形式可劃分為團體旅遊市場和散客旅遊市場。團體旅遊和散客旅遊為兩種基本旅遊組織型式。**團體旅遊**亦稱為包價旅遊，其最大的優點是：操作簡便、節省時間、語言障礙小、危險性較小；最大的缺點是不能完全滿足每一位觀光客個人特殊的興趣和嗜好。**散客旅遊**是指單個或自願結伴的觀光客，按照其興趣愛好自主進行的旅遊活動。散客旅遊的最大優點是高度自由靈活，能以最大限度滿足個人的需求，但最大的問題是各單項的服務價格高。

團體旅遊在旅遊業的發展過程中，占有相當重要的地位。但是隨著經濟的發展，旅遊設施的改善，現代人的消費不斷追求個性化，團體旅遊的侷限性日益顯現，特別是無法滿足社會上層人士和青年旅遊者的需要。因此，以自由靈活為特色的散客旅遊愈來愈興盛，散客旅遊是否發達甚至成為衡量一個國家或地區旅遊業是否成熟與發達的重要指標。

(四)按觀光客消費水準來劃分的旅遊市場

消費水準的劃分通常可分為三級，即高消費市場、中消費市場和低消費市場。由於人們的收入、職業、年齡和社會地位……等多種因素的影響，他們的旅遊需求和消費水準會呈現非常大的區別。高消費觀光市場的主體是少數社會上層人士，有豐厚的收入，價格並非他們選擇旅遊型態的條件；他們除了滿足一般的消費外，還希望能呈現出與眾不同的身分和地位。所以市場規模雖然小，但因消費高，對於經營者具有很大的吸引力。

中消費和低消費市場主要由廣大的中產階級、固定收入者以及青年學生……等方面人士所組成。這個市場的規模及潛力大，雖平均收益較低，然若能大量開發市場，亦非常有可為。

(五)按旅遊目的和內容不同作劃分的旅遊市場

　　根據其目的和內容不同，可以劃分出各種專項旅遊。旅遊型態和內容的多樣化是當代旅遊業的一大特色。傳統的觀光旅遊市場仍保持其市場占有率，此外包括渡假旅遊市場、會議旅遊市場、公務旅遊市場、商務旅遊市場、文化旅遊市場、宗教旅遊市場、體育旅遊市場、遊學旅遊市場、探險旅遊市場和其他各種專業考察市場……等都有長足發展。無論是哪一種目的的旅遊市場在旅遊的活動中都帶有觀光的內容。

　　觀光市場的類型還可以按其他標準來劃分，例如，按國別、年齡層、旅遊距離的長短來劃分……等。總之，劃分本身不是目的，主要目的是為了掌握不同旅遊市場的特點，然後根據需要，針對不同的市場區隔開發旅遊產品，開展市場經營，提高市場占有率。

第二節　世界六大旅遊市場的特點與趨勢

　　觀光旅遊活動是人們離開工作與居住場所，選取迎合其需要的目的地作短暫停留，並從事相關的活動。而隨著目的地的差異，對所接觸到的空間現象，舉凡人文景觀與各種自然現象等皆會隨時間變化、空間之差異呈現出不同的風貌。當然，也由於各個國家或地區在地理基本條件上的區域差異，以特有的區域特色吸引各地觀光客。

　　世界觀光組織依地域的分布將全球劃分為六大旅遊市場，包括歐洲、美洲、東亞太平洋區、南亞、中東和非洲。由於其地理位置特徵不同，自然狀況及天候因素迥異，加上歷史發展背景的不同，文化發展的程度呈現不同現象，自然影響到觀光市場的分布與發展，僅就此六區觀光市場的基本特徵分述如下：

一、歐洲旅遊市場

　　從東部的白令海濱西向一直延伸到大西洋沿岸，是沿緯線方向延伸距離最長的旅遊市場。其緯度位置較高，東、南、西三面多山地、高原，內部是平原和低地，形成以溫帶森林和亞熱帶常綠針葉林、灌叢為主的自然景觀。按照人類學家柯達爾對世界文化區的劃分，本區屬西方文化區，絕大多數居民為歐羅巴種人（白種人），操印歐語系的日耳曼語、拉丁語和斯拉夫語，信仰天主教和基督教。本區是資本主義經濟的發源地，人文旅遊資源非常豐富，是世界觀光業最發達的地區；例如有「旅遊王國」之稱的西班牙、歐洲文明古國希臘和義大利、「世界公園」之稱的瑞士、觀光業發明最早的英國、法國……等都在本區，而其中地中海沿岸是世界發展最早、最發達的海濱旅遊勝地。

歐洲山景為相當美麗的自然人文景觀，極具區域特色。

二、美洲旅遊市場

　　跨南北兩半球，從北極洋沿岸向南一直延伸到德雷克海峽，南北跨距一萬五千公里左右，是世界沿經線方向延伸距離最長的旅遊市場。地形上可分為南北縱列的三大單元，西部科迪勒拉山系縱貫南北，東部由高原、山地和大洋中的弧形群島所組成，中部則是大平原和陸間海。氣候類型齊全，自然景觀多樣。本區屬西方文化區，民族的構成複雜，既有原住居民——印第安人和愛斯基摩人，又有後來移入的白種人、黑種人和各種族通婚後的混血人種，反應了移民大陸的特點，操日耳曼語和拉丁語系，信仰天主教和基督教。美洲是僅次於歐洲的世界旅遊業發達區，既有資本主義大國的現代化科技文化，又有印第安人創造的古代文

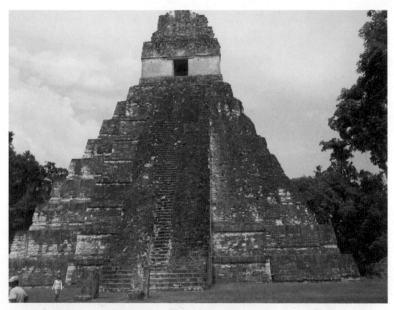

蒂卡爾（Tikal）是瑪雅文明中最大的遺棄都市之一，坐落於瓜地馬拉的佩騰省，現存的建築為頂上有著神廟的階梯金字塔。（蘇浩明提供）

明，這裡是世界著名的古馬雅文化、印加文化發源地。加勒比海是世界上繼地中海之後新興的海濱旅遊地。

三、東亞太平洋區旅遊市場

東亞太平洋區旅遊市場簡稱亞太旅遊市場，是一個地跨南北兩半球，沿經線延伸的旅遊市場。本區最突出的特點表現在：這裡是世界上觀光業發展速度最快的地區，隨著世界經濟重心的東移，亞澳陸間海（由澳洲沿太平洋岸北上至大陸東北）將成為繼地中海、加勒比海之後，新崛起的世界著名海濱旅遊區。而就地理區位，又可分為東亞、東南亞和大洋洲三大旅遊次市場。其在地理景觀、人文景觀各方面差異大。

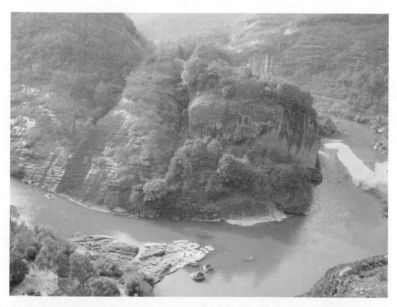

九曲溪風景區面積約8.5平方公里，全長60公里，區內景觀有36峰，99岩，峰岩交錯，溪流縱橫，九曲溪貫穿其中，因它有三彎九曲之勝，故名為九曲溪。

　　東亞旅遊地區位於亞洲大陸東岸，以溫帶、亞熱帶季風氣候為主，溫帶、亞熱帶森林景觀為優勢。屬於東亞文化區，是世界上人口最多的文化區，主要講漢語、日本語和朝鮮語，宗教以佛教影響較大。

　　東南亞旅遊地區在自然地理上位於亞洲和大洋洲、太平洋和印度洋的十字路口，以熱帶季風氣候和熱帶雨林氣候為主，熱帶森林景觀占優勢。屬於東南亞文化區，絕大多數居民為黃種人，中南半島居民多屬漢藏語系，信仰佛教，馬來半島及馬來群島居民多屬馬來玻里尼西亞語系，除菲律賓居民多信仰天主教外，大多信仰伊斯蘭教。

　　大洋洲旅遊地區由澳大利亞、紐西蘭和廣布於太平洋上的美拉尼西亞、密克羅尼西亞、玻里尼西亞三大群島組成，島嶼極多且分布零散，總計有二萬多個島嶼，人口密度小，平均每平方公里才三人。這裡是聯繫各大洲的海空航線和海底電纜的經過之地，在旅遊交通與通訊上具有重要地位。

四、南亞旅遊市場

　　高聳的喜馬拉雅山脈位居本區北部，使南亞成為一個相對獨立、特徵明顯的旅遊市場。地形上分為北部山地、中部印度河、恆河平原和南部德干高原三部分，是典型的熱帶季風氣候及熱帶季風林景觀。屬印度文化區，是世界上人口最稠密的地區之一，平均每平方公里二一〇人，住民兼有三大人種的血統，而以白種人和黑種人的混合型為主，語言分屬印歐和達羅毗荼兩大語系，本區是婆羅門教和佛教的發源地，婆羅門教後來演化成為印度教。印度河、恆河流域是世界古文明發祥地之一。

印度的宗教建築十分多樣，中部卡傑拉霍的坎達里雅默赫代奧神廟，是
昌德王朝（9-12世紀）鼎盛時期所建造的神廟群中最具代表性的典範。

文化節慶旅遊

　　文化（Culture）是指人類共同活動所創造出的產物，其內容包含存
在於具體之實物體與抽象之生活形式、精神生活等，如人們所使用的工
具、藝術創作、風俗民情等，甚至包括過程中人類心智活動之歷程；由
文化而產生之吸引力稱之為**文化魅力**（Cultural Attractions），其對觀光
發展有相當大的裨益；而文化觀光則指為了增廣見聞、提昇人文素養、
體驗不同文化之旅遊（陳以超，1997）；聯合國教科文組織（United
Nations Education, Science and Culture Organization，簡稱UNESCO）將文

化觀光定義為：一種與文化環境，包括景觀視覺、表演藝術和其他特殊
地區生活型態、價值傳統、事件活動和其他具創造與文化交流過程的一
種旅遊活動。將國家之歷史文物、名勝古蹟、文化藝術、民俗風物等融
入觀光活動中，提供遊客心靈上的滿足，並達到宣揚國家文化之目標。
綜合上述，文化觀光為一個地區或國家向觀光客呈現一切文化活動風貌
之觀光活動，主要包含：民族習慣、宗教儀式、民俗技藝、傳統藝術及
其他各類足以展現當地特色之人文活動（孫武彥，1994）。

　　文化觀光的型態可分為以下幾種類型：

1. 遺產型文化觀光：在所有文化觀光旅遊型態中，遺產型觀光最具代
 表性，無論是早期歷史發展所遺留下來的世界重大遺產與建築物，
 如萬里長城、金字塔、遺址、神殿等等（林志恆等，2005）。
2. 事件型文化觀光：指人們為了某一特定的文化議題或目的所從事的
 觀光活動，例如參加文化節慶、民俗節慶活動、宗教節慶活動及原
 住民節慶活動等等。
3. 學習型文化觀光：指從事表演藝術與視覺藝術等活動的觀光。從事
 此類觀光者通常都期待在參與過程中得到成長，或對某件事物有更
 深入的認識與瞭解，具有強烈主動學習的意涵（胡蕙霞，1992），
 世界上最著名的博物館與展覽館均屬之，如倫敦的大英博物館、法
 國巴黎的羅浮宮、凡爾賽宮、義大利的烏菲茲美術館、美國的大都
 會博物館、中國與臺灣臺北的故宮博物館等等。
4. 宗教文化型觀光：指參觀宗教聖地，參與宗教儀式的觀光活動，是
 最古老的觀光型態。（李銘輝，2015）。

五、中東旅遊市場

中東旅遊市場是聯繫三大洲，溝通兩大洋的世界海陸空交通要衝，有「三洲五海之地」稱謂，古代由中國通往西方的著名的「絲綢之路」橫貫中東。地形以高原為主，氣候炎熱、乾燥，屬於荒漠、半荒漠景觀，是世界石油寶庫。屬伊斯蘭文化區，民族構成複雜，以阿拉伯人占多數。宗教信仰也相當複雜，這裡是伊斯蘭教、基督教和猶太教……等世界性宗教的發源地，目前以伊斯蘭教徒人數最多，主要使用阿拉伯語，少數使用閃米特語。幼發拉底河與底格里斯河流域是世界古代文明的發源地之一，該地區在文學、數學、天文、曆法、醫學……等許多方面都對人類做出了重大貢獻。

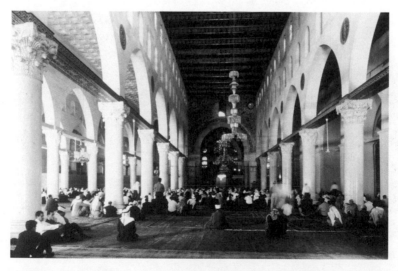

中東為古文明發源地之一，其民族構成相當複雜，連帶著宗教信仰也相當複雜。

六、非洲旅遊市場

　　非洲是以高原為主的熱帶乾燥大陸，自然景觀以赤道為中軸南北對
稱分布，此外東非大裂谷也是非洲自然地理上一大特色。非洲有世界上
面積最大、最典型的熱帶草原和熱帶荒漠、半荒漠，熱帶雨林範圍也不
小，多天然動物園，使非洲有「世界自然資源博覽會」之稱。屬非洲文
化區，居民的種族構成複雜，兼有世界上黑、白、黃三大人種的組成，
其中大多數屬於黑種人──尼格羅人種，為世界黑種人的故鄉。語言複
雜，以尼日爾──剛果語系和科伊桑語系為主，宗教多樣化，信仰伊斯
蘭教和基督教各約一億人，而其他宗教則為二萬人。尼羅河流域是世界
文明的發祥地之一，聞名世界的金字塔顯示了古埃及人民驚人的創造
力。本區由於長期遭受侵略，文化落後，經濟不發達。在旅遊業方面，
非洲是一個發展中的大陸，許多資源有待進一步開發。

非洲素有「世界自然資源博覽會」之
稱，天然的動物園面積大而多。

第三節　國際觀光市場流動規律

　　觀光市場是隨經濟而發展的，而且因為其結合觀光供給和觀光需求，故所呈現的現象是流動的情形，並且有一定的規律可循，在研究國際觀光市場之際，必須先瞭解到其流動的規律為何。如下所述：

一、國際觀光客源的主要流向及分布

　　第二次世界大戰以後，世界觀光客流量逐年增加，呈現一種持續上升的趨勢。根據世界觀光組織發表的有關資料顯示，國際觀光客主要流向四十個國家或地區。無論從國際旅遊接待人數上，還是從國際旅遊收入上，這些國家或地區有著相當大的市場占有率。這些地區或國家包括美國、西班牙、義大利、法國、英國、中國⋯⋯等。如果將這些國家或地區按其所在的地理區域進行區分，從各區域的國際旅遊接待人數和國際旅遊收入的數據，可以看出目前世界國際觀光客源的流向及分布情況。

　　無論在接待人數上還是在國際旅遊收入上，歐洲都占首位。這說明歐洲是目前國際旅遊的中心地區，也是世界上國際旅遊業最發達的地區。其次是美洲，特別是北美。歐美兩洲的接待人數和國際旅遊收入都占據了全世界的絕大部分，所以可以說，歐美是世界上國際旅遊最集中的地區和國際旅遊業最發達的地區。而往下分析，第三位則為東亞和太平洋地區，再往下依次為非洲、中東和南亞地區。當然，這樣的排列順序並非固定不變的，比如東亞及太平洋地區、南亞地區及中東地區的接待人次和旅遊收入的增長率都高於其他地區。

二、國際觀光客流的來源

　　世界觀光組織曾經對世界主要地區國際旅遊支出情況進行分析，結

果顯示，歐洲不但是世界上國際旅遊的中心接待地區，而且也是最重要的國際客源產生地區。其次，美洲也是市界上國際旅遊重要的客源地。在產生客源方面居第三位的是東亞及太平洋地區。中東地區各國雖然在經濟上較富裕，但由於人口基數小，加之居民的旅遊傳統問題，所以在客源市場上占有的比例不大。旅遊最發達的十大旅遊消費支出國包括：中國、德國、美國、英國、法國、日本、義大利、加拿大、俄羅斯、南韓……等國家。

三、國際觀光客流的規律

　　透過對第二次世界大戰結束以來國際旅遊發展情況的基本分析，可以發現世界國際旅遊客流有以下流動規律或傾向：

　　1.在全世界國際旅遊中，近距離的出國旅遊，特別是前往鄰國的國際旅遊，一直占絕大比重。以旅遊人次計算，這種近距離出國旅遊人次約占全世界國際旅遊人次總數的近八成。比如美國出國旅遊者中有70%是在美洲地區各旅遊目的地旅遊，前往區外目的地旅遊的僅占30%；在東亞及太平洋地區，有75%的出國旅遊者是在本地區內旅遊，到區外的只有25%；在歐洲，有79%的是在歐洲區內旅遊，只有21%的旅遊者到歐洲以外的地區旅遊。造成這些情況的主要原因為：

　　　(1)前往鄰國或近距離者旅遊費用較少，有這種支付能力者人數較多。

　　　(2)所需時間較短，時間容易掌控。

　　　(3)入境手續和交通較為便利，很多人都是以駕車的方式進行。

　　　(4)生活習慣或語言及文化傳統比較接近，旅遊障礙較小。

　　2.在流動態勢的分布上，特別是就遠程國際旅遊而言，從50年代至

今，歐美地區一直是世界上最重要的國際旅遊客源地和目的地，並且，這兩個地區彼此互為重要客源地和目的地。無論在旅遊人次還是在消費額上，也一直占據著絕對的地位。因此，歐美之間的客流也是國際遠程旅遊中最主要的客源。

3.隨著亞太地區經濟不斷發展，該地區在世界國際旅遊中的地位，無論是從客源產生量還是從接待來訪者人數上看，都在迅速提高。

「21世紀國際旅遊重心將會東移」雖僅為專家學者的預測，但是70年代中期以來亞太地區國際旅遊不斷迅速發展的趨勢，和80年代中期以來歐美地區出國旅遊市場中遠程旅遊趨於增加的傾向都說明，在21世紀，全世界旅遊將形成歐、美和亞太地區三分天下的情況。

第五篇
觀光衝擊與觀光發展趨勢

　　本篇探討觀光型態與觀光的發展趨勢。首先針對觀光活動的正負面衝擊進行探討；最後探討由於龐大市場的吸引，各國政府或地區無不積極發展自己的觀光旅遊業，使得觀光事業成為全世界最主要的社會經濟產業。

觀光衝擊

茫茫沙漠，滔滔流水，於世無奇。
唯有大漠中如此一灣，風沙中如此一靜，
荒涼中如此一景，高坡後如此一跌，
才深得天地之韻律、造化之機巧，讓人神醉情馳。

——余秋雨，《從敦煌到平遙》

　　衝擊（Impact）是指「某種活動或相關的一連串事件對於不同的層面所引起的變化、效益，或產生新的狀況，而且都以一體兩面的方式存在；即有正面的利益衝擊，也會帶來負面的衝擊。」觀光是世界經濟活動中的一種主要因素，能促進新興國家的開發，並幫助縮短貧富國家間的差距。同時因為其具有複雜性及敏感性，所牽涉的國家整體的經濟產能影響重大，其發展將帶動許多相關產業的發展，增加就業機會；然而，觀光也可能有許多的負面衝擊與影響，無論就經濟、社會、文化各層面來分析，不當或過度開發的衝擊更大，雖能獲致經濟上的利益卻換來無法彌補的損害。

　　對於觀光的活動型態，無論是單純的觀光旅遊活動，或者是含括其他目的的旅遊活動；在活動過程中，除了遊客以外，影響最大的就是觀光接受地區和觀光客輸出地區。其二者之間的關係就某些層面而言，並沒有直接或者任何影響，例如對於觀光接受地區而言，可能造成的社會、文化方面的衝擊，對於觀光輸出國家而言則並無相對的影響。但就某些層面而言，觀光接受國和觀光輸出國之間的關係卻是互動的，最明顯的例子是外匯的收支和兩國的外交關係；對於觀光接收國而言，外匯的收入經常是觀光客所帶來最直接最明顯的利益，但對觀光輸出國而言卻是外匯的流失；而對於在國際社會中處於較弱勢的地區或國家，觀光客的輸出卻可能促進兩個地區或國家以實質的交流代替正式的外交型式。也因此，觀光有所謂「無煙囪的工業」、「無口號外交」之稱。

　　我國目前是觀光輸出市場大於觀光接受市場，導致觀光外匯入超的比例相當高；政府的觀光政策因而轉向不鼓勵出國觀光，發展國民旅遊的方向。甚至財經部門曾研議許多方案，如增加機場稅、課徵出國稅……等抑制國人出國；但在民意及最終的考量下終未實施。然而，藉由觀光旅遊活動，世界各地卻可以經由觀光客的消費瞭解到我國自由經濟民主的成就。同時，對於無建立邦交關係的國家，雖然政府無法透過正式管道與他國簽署航線航約協定、海關協議、保障旅遊安全的協

議……等；但透過市場運作，卻有許多國家積極與我洽談航約與航權事宜。而對於觀光客出國的行為，因其扮演民間大使的角色，政府應教育民眾建立正確的觀光旅遊觀念與國際禮儀，以免損及國際形象。如近年來國人盛行赴海外潛水活動，然而不當的行為及未遵守相關的規定，卻破壞了帛琉等地海洋的生態，引起國際間的重視；而部分旅客財大氣粗的現象，不僅損及國情甚至引起自身旅遊安全的危機。

　　現今所有相關的觀光衝擊分析與研究都是針對觀光接受國或地區。而衡量一個國家的觀光發展，實際上應從它的輸出面和接受面相互比較，或者從正面與負面衝擊加以比較才為客觀。每個國家的發展特色不同，因此在每個層面的衝擊程度也就不同，政府在擬定觀光發展的相關政策時，一定要從正、負二方面的衝擊加以妥善的考量與規劃，才能夠達到正面利益的目標而減少負面的衝擊。

　　本章前二節分別針對觀光接受國（地區）在觀光的正面利益衝擊和負面的衝擊二方面加以說明，且每個方面又分為經濟、社會、文化、環境四個層面進行探討。

第一節　觀光正面利益衝擊

　　觀光活動所影響的正面衝擊，大部分均來自於經濟層面，尤其對於產業資源不豐富或者以觀光作為主要產業的國家和地區尤其明顯。至於在社會、文化層面則是藉由觀光活動可以增進各國間人民彼此的認識與瞭解，促進對於文化保存的重視……等。關於正面利益分析如下：

一、經濟層面

　　觀光事業經濟層面，如以活動的範圍劃分可分為國際觀光與國民旅

遊，若以收益的效果則可分為直接效果與間接效果：

■ 國際觀光與國民旅遊

　　觀光事業對經濟產生的影響通常指的是跨越國境的觀光活動，即所謂的國際觀光，而國民旅遊一向被認為沒有生產性效果，只是國內財富的再分配，將本國貨幣從一個人的口袋轉移到另一個人的口袋。但是事實上，在大多數國家，觀光業主要是依靠本國旅客而得以生存繁榮，因此應該將國民旅遊也納入其中。臺灣地區經由觀光旅遊活動興起而帶動當地地區性產業，同時交通運輸及公共設施獲得改善，效果最明顯的是花蓮和宜蘭，政府亦積極發展南投地區的觀光產業，藉以振興九二一所造成的創傷，所以談經濟效果時也應考量國民旅遊的經濟效益。

■ 直接效果與間接效果

　　直接效果是指觀光旅客的直接影響；而間接效果，是指觀光旅客支付費用後，旅館方面以之採購商品、勞務，此一消費又成為第三者的收入，此稱為間接效果，第三者又利用所取得的收入購買其所需的物品或原料，如此多次交易流轉，每次流轉都會產生新的所得，此為**間接效果**，或稱**誘發效果**。據統計可直接自觀光收入獲取利益的產業包括：

　　1.住宿業。
　　2.旅客運輸業（如海、空、鐵路運輸）、旅行業。
　　3.旅行必需品、紀念品、手工藝品、宗教物品……等的製造業。
　　4.娛樂與文化設施。
　　5.專門的服務業，如領隊、導遊、翻譯員……等。

而間接自觀光收入獲取利益的行業有：

　　1.非專以觀光客為對象的本地運輸業。
　　2.學校、博物館、藝術館……等。

3.郵政與電信。

4.商業與信用業。

5.自由業,如醫生、會計師……等。

6.與觀光活動有關的農工機構。

7.出版與印刷業。

至於觀光事業的發展將帶給接受國哪些利益的影響,茲分述如下:

(一)提供就業機會

觀光事業是需要人服務的事業,如旅館、餐廳、旅行社、遊樂區、交通運輸業……等,都需要大量員工提供服務。所以,觀光事業的發展可促進就業,增加工作機會。一般而言,觀光事業就業的影響可從直接就業和間接就業兩方面加以探討。直接就業即觀光事業本身所僱用的人數,至於間接就業就是觀光事業向其他經濟部門採購所產生的就業人數,其中又可分為農業部門和非農業部門就業兩類,創造就業人數的多寡端視各不同經濟部門的關聯程度。不過,促進就業機會與增加工作機會並非在任何情況下都對社會有益,需視整個社會就業情形是否充分而定,如果就業情形本已良好,再積極發展觀光事業,勢必與其他工業競爭僱用勞工,從而提高工資,影響其他企業公司的成本。而為了提昇服務人員的水準,觀光教育或專門技職體系也受到重視,尤其針對以服務業為主要產業的地區或國家,紛紛設置相關的學校科系,以培育專業人才供企業界運用。當然,除促進就業機會外,尚得考慮其他的相關問題,是否會對員工產生衝擊。例如,我國許多服務業紛紛納入勞基法對產業與員工的影響;外勞的引進衝擊部分的就業市場;勞工自主權益的提升所帶來的衝擊……等,這些都是未來擬投入觀光產業市場的投資者應予以考量的方向。

(二)提高國民所得

　　論及觀光收入與國民所得的關係，如上所述的間接效果，又稱為**乘數效果**（Multiplier Effects）。即旅客消費的結果，在一國家內發生一連串的經濟循環效果。例如，旅客在旅館所消費的金額，將分配於旅館僱用人員的薪資、支付餐飲原料費用、維護設備費用、貸款利息及資方投資利潤……等，而旅館員工將其薪資用於日常生活費用、房租、娛樂費及購置財物……等；餐飲原料供應商用於向廠商批購原料；廠商用於生活費用及再投資……等，將發生好幾次的交易。其結果，直接與間接地增加國民就業機會，增加國民所得及增加政府稅收……等，對於整個國家經濟產生一連串的作用並促進繁榮的局面，此即乘數效果。一般而言，經濟愈開發的國家，乘數效果愈高；美國商務部曾估計，在太平洋地區之旅客消費乘數效果為三‧二七，也就是說，旅客每消費一美元的結果，將影響國民所得三‧二七美元。和其他產業比較，觀光收入的乘數效果最高。但在計算乘數效果時需注意到觀光客消費時，可能有部分物品是自國外進口零件或原料在國內裝配而成，是以在計算時，有一部分的收入須外流至他國，業者的利潤也部分外流，於計算乘數時，應將其計算在內。

(三)平衡國際收支

　　觀光外匯收入屬於無形出口的一種，在平衡國際收支及促進國際貿易方面，發揮了極大的功能。如第二次世界大戰後，為協助歐洲的經濟重建，藉以防止共產主義的滲透，美國所提出的「馬歇爾計畫」中，發展觀光事業被列為復興歐洲經濟的重要措施之一。美國鼓勵其國民前往歐洲旅行及觀光，歐洲各國因而獲得寶貴的外匯，進而促進經濟復甦及增加對美國商品的購買力。這一經濟循環作用，對於歐洲及美國的經濟發展，曾發揮很大功效。如戰前經濟非常貧困且內亂不斷的西班牙，因

為戰後觀光事業的發展，運用其海灘、陽光、特殊的活動，不僅成為目前世界上觀光收益最高的國家之一，也使政治、經濟、社會得以安定，由最貧窮的國家，一躍而躋身歐洲富裕國家的行列。當然，嗣後的金融風暴、歐洲主權債務危機，仍將西班牙拉入了嚴重的經濟危機中，2015年雖有起色，但要恢復危機前的水準，看來還得克服不少問題。

　　國際觀光收入有許多特點，為其他國際貿易產業所不同的，也增加其在收入上的重要性。最明顯的例子是許多國家為保護本國的產業，對於某些產品會以法令限制其輸入，或者以禁止或實施外匯配額，或提升進口稅額；而觀光事業則不受這些阻礙商品輸出的限制，只要在國家社會安全無慮下，發展觀光事業將吸引國際人士前來消費，直接或間接賺取外匯。而且，一般的國際貿易需要經由包裝、運輸、保險及報關……等過程與程序而輸出，賺取外匯；而觀光事業卻由觀光客透過各種管道前來目的地消費，交易方式簡便，可節省許多繁雜的程序或不必要的損失。

(四)影響政府收支

　　觀光事業發展各層面所增加的收入中，政府的獲益最大來源是在稅收方面。直接的稅收，如機場稅、各觀光產業所繳交給政府的規費、營收的營業稅、觀光從業人員的所得稅……等；而間接的稅收則包括：各相關產品貨物進口的關稅、觀光遊憩區開發的土地稅、地價稅、觀光產業營業的房屋稅……等。稅收視國家稅制的不同，可能為國家稅或地方稅，對於觀光事業的發展也有重要的影響。

　　一個地方若其觀光相關的營收都歸中央政府，而地方僅獲得部分經濟上的收入卻須承擔開發的衝擊，相信民眾的意願不高；若欲振興或大力開發觀光產業，對於地方稅收自主權的考量是必要的。同樣的，政府如欲全力發展觀光事業，在其吸引投資的層面，也要考慮到融資與稅收方面的優惠方案，如我國擬訂的「獎勵民間參與交通建設條例」亦包括

觀光事業的投資。

　　然而政府對於觀光事業的開發，亦需投注相當的資金來從事公營風景遊樂區的開發、規劃；成立專責行政機構從事經營管理；各地方政府開發風景區的補助款項籌措運用；相關管理人才的培訓；廣設旅遊服務據點，提供民眾旅遊資訊；加強對海外的宣導工作，吸引國外觀光客……等，觀光主管機關每年均須編列預算執行，而且其成效有些並非短期之內就得以顯示出來，凡此均使政府增加支出。

(五)促進其他產業的發展

　　觀光事業的一項重要特點即為其具相當複雜的聯繫作用。具有這種特點的產業通常被視為經濟發展過程中的龍頭產業，即其發展會廣泛影響其他相關產業，如眾所皆知的房地產業，其影響的範圍包括營建業及其下游產業、金融業、房地產投資業……等；又如汽車工業亦是如此，其不僅影響零件的生產、材料的研發、科技的發展，甚至將帶動國家競爭力的提升……等。

　　發展經濟學家赫爾希曼認為，一個國家在選擇適當的投資項目優先發展時，應該選擇具有聯繫效應的產業，而在其有聯繫效應的產業中，又應選擇效應最大的產業（產品需求收入彈性和價格彈性最大）投資發展。觀光事業由於其市場彈性大，不似房地產和汽車產業等彈性小，因此往往成為一國或地區發展經濟時的優先考量。

　　觀光旅遊業的發展，直接或間接帶動相關產業的發展，促進了交通建設、城鄉建設、商業服務、對外貿易、金融、房地產、郵電……等部門的發展，特別是與旅遊業關係密切的對外貿易、建築業和民航業所受的影響最大。茲說明如下：

■觀光業的發展促進建築工程及相關行業發展

　　觀光業的發展，主要以吸引眾多觀光客停留在該地消費為主。所

以發展中途式的觀光旅遊地區，其觀光收益非常有限，影響所及可能僅是餐飲業和紀念品業，無法引起連鎖的消費反應；唯有目的地型的旅遊地區，以發展全面性的觀光產業，吸引旅客過夜才能達到連鎖的營收。因此，為了增加營收，對於迎接觀光客需求的硬體建設，均需衡量市場的範圍及本身的資源條件，作最適宜的規劃。這些包括：興建擴建住宿設施、開闢新的旅遊景點、建造交通運輸服務場所，如機場、港口、車站、充實遊憩服務機構……等。而與之相配的給水、排水、通訊、供電……等市政工程或公共工程亦要配合，亦將帶動整個營建產業的投注與興起。

觀光旅遊業的發展往往連結帶動周邊交通運輸產業的發展。

■觀光業的發展促進航空運輸業的發展

　　觀光在某種意義上是一種空間的移動，所以交通運輸的發展與觀光也產生密切的關係。當然，自從小客車發明以來，絕大多數的觀光旅遊活動均依賴小客車，然而隨著科技產業的發展，時間愈形重要的情況下，觀光客對於現代化的交通運輸提出了經濟、便利、安全、舒適、快速的需求；因此，隨著科技的發展，航空工業便朝這五大目標改進其飛機的性能與營運；促使利用飛機進行觀光旅遊活動的人數每年均有長足的發展。尤其是洲際旅遊，如果沒有現代化的交通運輸工具，就不可能有如此龐大的旅遊規模；而海島地區與國家，對於航空業的發展，更是其經貿發展的主要因素。

　　任何一個國家或地區要想大力發展國際旅遊業，必須首先發展航空交通，擴建機場。例如，我國中正機場二期航站計畫、高雄小港機場擴建為國際機場、香港赤臘角新機場的啟用、大陸各地機場的改建或擴建……等，都是因應觀光事業的發展所推動的建設。

■觀光業的發展促進輕工業、商業、工藝美術和農副產業的發展

　　觀光是現代人們生活方式中高層次的消費。它可使多種消費需求得到綜合性的滿足，因此觀光消費就成了推動生產發展的新動力。觀光業的發展為其他部門、其他行業提供了新的生產方向。同時，因為觀光客的高消費特點，決定了對消費品和消費服務質量、數量的要求。生產與服務盡量採用新技術、新設備、新工藝，生產出符合觀光客和旅遊企業的需求。根據澳大利亞工業經濟部的分析與推算，觀光旅遊業的發展涉及到當地國民經濟二十九個部門與一百零八個行業。

　　同時購物是觀光旅遊活動中的一環，旅遊者在旅遊過程中對旅遊商品的需求可分為四類，包括：旅遊用品、旅遊消費品、旅遊紀念品和免稅商品；針對這些需求，也將帶動一個地區相關產業的開發與發展。

二、社會層面

　　觀光事業係為觀光客提供旅遊上的各項服務，除了具備一般產業的生產功能外，也是一種社會服務的工作。所以，觀光事業對社會所造成的效益相當大；不但能促進地方經濟蓬勃發展，安定人民的生活和增進社會和諧；也能提供人們正當的休閒娛樂機會，認識自己生長的環境，以及建立鄉土情感。茲將其社會效益分述如下：

(一)提供正當休閒娛樂

　　人類休閒時間增加是未來趨勢，也是時代進步的產物。雖然中國傳統的觀念否認了休閒的功能與價值，然而在社會價值觀念改變，以及政府相關政策的倡導，休閒的功能漸為人所接受，其甚至成為工作的報酬或福利之一。面對休閒時間的增加，有些社會學者感到憂慮，認為休閒

觀光旅遊可以提供正當的休閒活動，以抒解緊張的生活壓力，運動觀光更是提供了健康的娛樂場所。（澳門威尼斯人渡假村酒店提供）

固然有益健康，但若不當的運用或使用，卻可能造成社會上更嚴重的問題或危機。

　　一般心理學家認為，增加快樂的生活經驗，將有助於使社會變得更和諧。現今大部分的人長期居住在都會中，所面對的是吵雜擁擠的環境，感受的是一連串的壓力；若能善於利用工作閒暇時間暫時離開生活空間，將有助於緩和不平衡的心態。觀光旅遊正具備這樣的功能，讓旅客在歡樂舒適的氣氛下消除平日的煩悶或困擾，讓自身徜徉於大自然或者是熱愛的活動中。例如，我國青年服務社與救國團所舉辦的許多活動，不僅提供正當娛樂場所與機會，更引導青少年走向健康的生活。觀光旅遊活動亦能達到此功能。

(二)安定居民生活

　　大量觀光客的到來使觀光地區必須提供多樣化的服務，因而帶動相關產業發展，增加當地居民的就業機會；對於人口日益外流的偏遠地區或離島，將因為提供工作機會，而誘使具生產力的人口留在當地，生活獲得保障，整個生產機能因而獲得循環發展。

(三)建立鄉土意識

　　自從城市興起後，人口大量集中往都會區，生活型態發生重大的改變，人們因此對於周遭的環境產生陌生與漠視的感覺。一般人不僅對於工作環境與生活的環境不瞭解，甚至由於社會變遷得太快，離鄉背景的遊子每次回鄉所看到的環境也都逐年的消失改變，自然而然會失去對鄉土的認同感與向心力。藉由觀光事業的開發，為了營造當地的特色，對於傳統的文史資料必須作有系統的參與整理，當然會建立起民眾的參與感與向心力。

　　之前政府所進行的社區總體營造亦即希望運用各地的人力資源，建立鄉土意識；其中，嘉義縣新港鄉和宜蘭縣五結鄉、高雄縣內門鄉……

交通部觀光局所推行的國民旅遊可建立鄉土意識，讓人們更加愛惜自己的生活環境，也進一步均衡地方發展。（圖為剝皮寮老街與艋舺一景，孫若敏提供）

等地均有成效。而國民旅遊促使國人對於國家社會的人、事、地、物有更深一層的認識，增進彼此間的瞭解，增強國家意識，更加熱愛生活的環境與空間，更加關懷自己的同胞。此種濃厚的鄉土意識，無疑是維繫社會安定的一股無形力量。

(四)均衡地方發展

　　近年來都市人口的集中，公共設施由於無法及時滿足市民的需求，使得市區的環境逐漸惡化。市民的休閒場所紛紛轉移到偏遠的鄉野地

區，而為了提供市區居民假期時前往鄉野間的各項服務與需求，政府相關單位將會充實建設基本的公共建設，並且開發聯絡市區至鄉野間的交通，市區的消費市場也將延伸至郊區；慢慢的鄉村與都市將保持適當而均衡的發展。

三、文化層面

觀光旅遊，不僅是純粹的經濟活動，而且是包含政治活動、文化交流、商業貿易、學術討論……等多方面的內容。如同世界觀光組織在1980年在馬尼拉宣言中所指出：「觀光的經濟利益，無論如何實際或重大，均無法構成國家決定促進此一活動唯一的標準」。此一聲明亦傳達了觀光旅遊發展並不能僅談及經濟利益，還必須追求社會文化利益。

同時，由世界觀光組織歷年來大會宣導的口號也能瞭解其與社會文化間的關係。如1980年提出「旅遊為保存文化遺產，為和平及相互瞭解作貢獻」、1984年提出「旅遊為國際諒解、和平與合作服務」、1985年提出「開展青年旅遊、文化和歷史遺產，為和平與友誼服務」……等均可明白觀光旅遊的發展亦在促進人類相互認識與瞭解。以我國交通部觀光局的標誌加以解釋，梅花當中為孔子周遊列國圖案，亦含括相當明顯的文化意義。以下說明觀光在文化層面所帶來的正面影響：

(一)加強人們相互的瞭解與往來

觀光旅遊是各國人民之間友好交往活動的主要形式，不僅有助於增進各國人民之間的相互瞭解，而且有助於兩國或雙方關係的建立與加強。往往其成效為正式外交所難以達成的。而觀光作為民間外交的重要形式，主要特點有三：

1.廣泛性：與政府間往來純屬官方人士不同，流向世界各地的觀光客

具有階層、職業、信仰、年齡……等不同層次的代表性。

2.群眾性：觀光客大多為平民百姓，其思想或動機與外交領域截然不同。具有不同類型的思想層次，藉由觀光活動能平易的互相接觸與瞭解。

3.靈活性：觀光客可以透過各種形式，接觸不同民族和階層的人，考察各種政治、經濟制度、民族文化、思想體系，結交不同階層的朋友。

許多觀光客藉由旅遊活動去瞭解另一個地方不同的文化、政治、經濟制度、民族風俗習慣……等；而且這種關係是相互影響的。人們透過觀光活動與形式，縮短了社會各階層以及種族間的距離，使人們消除了偏見。隨著旅遊次數的增多、理解的加深，從而產生了感情與友誼。例如，政府開放國人前往大陸進行文化、體育交流活動，不僅有助於推

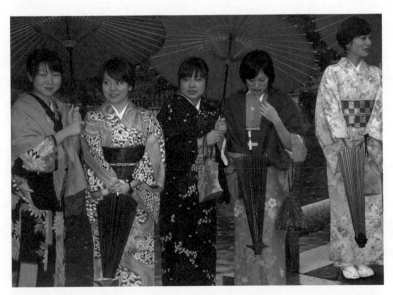

觀光旅遊是各國人民之間友好交往活動的主要形式，可幫助人們瞭解另一個地方的文化。

動雙方人民在不同政治體制下的相互瞭解，消弭歷史的仇恨，增進彼此的認識，也可以經由觀光旅遊活動，將臺灣的經驗傳授給大陸地區，謀求彼此間的共識；國人也可以經由前往大陸瞭解所謂的「中國式社會主義」，進而深思兩岸未來的發展。

(二)開擴視野、增長自己的見聞

　　觀光旅遊是一種特殊的生活方式。其包含著陶冶性情、愉悅精神的功能。人們擺脫日常生活緊張的情緒和煩惱，與大自然接觸、與陌生人交往，沉浸在歡樂、輕鬆與健康的氣氛中。根據統計，經常旅遊者的健康情況較不常旅遊者為好。因為生活環境適度的變化，要比一成不變的生活，更使人的精神感到舒適與輕鬆。

　　旅遊可以擴大人們的視野，是人類求知的一條途徑，是人們瞭解大自然，洞察社會、探索奧秘的領域。旅遊地區居民的生活習慣、風俗民情、服飾、民間藝術，都是社會文化的特殊內容，會使觀光客突破本身原先的文化思考模式，提高鑑賞藝術的水準，培養高尚的情操。而在培養個人個性的過程中也有相當的影響。透過觀光旅遊，使觀光客體驗社會，認識現實，培養自己面對問題、解決問題的能力，對於未來面對困難或挑戰時具有較強的解決能力。目前許多國家所推動的活動，亦儘量配合民俗文化的傳統活動。

　　2002年，大陸國家旅遊局推出的「中國民間藝術遊」，目的是為了讓世界各國更進一步領略中國民間藝術的獨特景觀，感受中國多姿多彩的民俗風情，展現中國民間文化藝術的風采，豐富和拓展中國的旅遊產品；各省亦配合推出一百多個大型民間藝術節慶和極富地方特色的民間專項旅遊產品、精品旅遊路線，融合知識性、藝術性、趣味性於一體。同時還推出了八項旅遊專項：即五彩繽紛的中國民間戲曲藝術；新奇有趣的民間工藝品；蔚為大觀的中國石窟、岩畫、雕塑奇觀；精湛別緻的民間園林及建築藝術；風情各異的中國民間藝術之鄉；歡樂祥和的中國

民間宗教藝術；名聞遐邇的中國民間藝術節日；自然、古樸的中國民間特色城鎮村落。至於國內則自推出周休二日後，許多鄰近市郊的民俗文化行程，亦多為民眾所熱愛，例如三峽、鶯歌陶瓷遊、三義木雕、大溪老街和草嶺古道遊……等等。

(三)促進民族文化的保護和發展

現代旅遊的發展依賴於社會文化的支持，文化生活是旅遊活動的重要內容，觀光客需求的旅遊資源、旅遊設施、旅遊服務……等都是具有民族的文化意義的層面。無論是自然資源或人文資源，都是一個地區民族所傳承下來的遺產。自然風光中經常會有許多歷史上的傳聞或軼事，如一談到盧山，大家所認識的除了它的自然美景外，自然會想到在當初曾經召開盧山會議；另外，盧溝橋更是改寫了中國的歷史。人文資源，如古都、陵墓、古建築、風土人情之所以吸引遊客，都是因為表現了一個民族的古老文化和悠久歷史。

觀光旅遊業的發展，促使古蹟維護受到國際重視（圖為羅馬競技場）。

　　觀光活動的發展，使眾多的觀光客加深了對民族文化的瞭解，提高保護歷史文物的自覺性，也促使了政府相關部門採取保護、開發與利用……等措施。同時對於文化的價值也再度引起各階層的重視；動員社會上各界力量維護、保存或延續文化傳統，甚至國際組織亦會考量其重要性，而給予資金或技術上的協助。例如中國大陸萬里長城的修建、西元500年中美洲最大城市墨西哥的提奧迪華肯、代表日本文化氣質的古城京都……等都是由聯合國教科文組織積極展開拯救、維修和重建工作。

　　除了有形的古蹟外，經由觀光客的感染下，許多政府也對於藝術品、傳統藝術……等加以重視與保存，或者以各種不同的型式，如舉辦節慶和利用現代科技創造主題樂園等方式來展現。如日本一年三百六十五天幾乎在全國各地均有不同的傳統祭典儀式，目前成為招攬觀光客的重點；我國每年元宵節的燈會活動與中華民藝華會，也是透過大型活動，來展現民俗技藝，並吸引觀光客；同時聯合國近年也指定「人類口述和非物質遺產代表作」加以保存，如日本的能劇、中國的崑曲……等。

(四)推動科技交流、加速人類文明進程

　　旅遊活動與科技文化的交流是密不可分的。古代無論是張騫出使西域，或是義大利傳教士利瑪竇來中國，都帶來東西兩方文化與科技的交流與發展。當前世界的旅遊活動中，有不少是科學家、發明家或學有專精的專家，藉由觀光旅遊的活動，透過參觀科學館、博物館、大學研究機構……等，與專家互相研究、共同探討、廣泛蒐集訊息，以達到科技學術交流的目的。如中國大陸許多傳統或先進的科技成果，像地震預報、針灸麻醉、中華氣功、中國武術、烹調技術……等，引起國外許多到訪者的興趣，有些人專門研究相關的領域而回國後廣為流傳。

　　由此可見，開展科學文化交流，作為全球性旅遊活動的一項重要內容，將會促進人類科學技術的發展，推動人類物質文明建設的進程。

四、環境層面

　　一般而言，觀光活動的開發對於環境所造成的衝擊多為負面的影響。然而，若試著從另一個角度或觀點來衡量，其實觀光活動的開發對於整體層面仍有正面的影響。

　　例如，自然環境若不經過適當的開發利用，其亦僅為存在自然界的資源，而非觀光資源，將任由自然力量自動生滅。若經由適當的規劃，不僅將使資源得以作充分及最適的利用；經由規劃程序上的基本資料的調查，也將有助於對於環境的瞭解，並藉由科學的方式進行監測，以避免環境生態的破壞。另外，妥適的規劃不僅能提升對環境的認識，也能夠藉由公共設施的提供、相關實質建設的進行，進而達到美化環境的目標。

　　經由觀光活動能夠提供遊客對於環境的瞭解，從而對大自然產生保護與愛護的心，也就是經由觀光活動能達到環境教育的目的。如近年在我國東海岸盛行的賞鯨活動，就整體活動而言，能促使民眾對於海洋生態的瞭解，進而支持保育活動外，漁民亦能對於政府相關保育鯨豚政策與法令有較深入的瞭解，甚至研究保育和經濟發展上兩方面均能兼顧的方式。

第二節　觀光的負面衝擊

　　觀光事業在發展之初由於缺乏妥善的規劃而毫無章法，因而與其所肩負的精神使命和物質責任背道而馳，全然破壞了人類賴以生存的環境。其被指責以掠奪的方式來開闢自然區與都市地區，而交通運輸工具所排放的廢氣，對於空氣造成相當大的污染；另外，觀光事業的興起，改變了人們對時間與空間的觀念，使得社會也面臨價值的轉變；對自然界更產生嚴重破壞，觀光設施的興建破壞了環境生態，觀光客產生的大

量垃圾更造成了負面衝擊……。以上這些種種都是觀光事業發展的過程中，對於接待國家所可能面臨的衝擊，以下就經濟、社會、文化與環境四個層面加以說明。

一、經濟層面

觀光旅遊對於觀光地區經濟方面所產生的負面影響主要表現在以下四方面：

(一)可能引起通貨膨漲與物價上漲

就一般情形而言，由於外來的觀光客其收入較高，消費能力也高於旅遊目的地的居民，因而在經常有大量觀光客光臨的地區，往往物價較高；同時，當地居民經由觀光事業的收益也相對地提高其收入，因而造成當地物價上漲的潛在危機，特別是在基本消費的項目。

(二)可能影響產業結構的變化、進口傾向增加

以歐洲部分國家為例。原先當地以農業為主，農業為當地經濟的支柱，然而卻隨著觀光業的興起，使得大批的勞動力放棄了農耕轉向觀光服務的行列。因為從個人的收入考慮，從事觀光服務業的薪資所得遠遠高過農業收入；如此循環下去，不僅造成農業生產人口的急速減少，也形成許多耕地無人耕作，任其荒廢的困境。而這種產業結構不正常變化的結果是，一方面觀光業的發展擴大了對農副產品的需求，然而農副產品卻因就業人口減少而產量降低，甚至最後需要依賴自國外進口農副產品，這也是觀光地區農副產品價格高漲的原因之一。

(三)外部成本之產生與季節性的影響

觀光事業雖然能提供就業機會增加當地人民所得，但是在發展過

程中，許多不可見的成本卻是難以估計的，例如大量觀光客所產生的擁擠與污染問題，對當地居民生活的衝擊，對生命、健康、財產帶來的危害……等。另外，觀光遊憩活動有非常明顯的季節性，在旺季時或許供不應求，但是在淡季時卻門可羅雀，這在人力資源上的運用，會讓許多相關產業選擇以僱用臨時人員為主；對於所得收入亦有季節性的差別。

(四)過分依賴觀光事業會影響國民經濟的穩定

一個地區或國家不宜過分依靠觀光事業來發展自己的經濟，主要是觀光具有以下的特性：

1. 作為觀光市場的主要組成部分的渡假旅遊有相當大的季節性。如果一個地區或國家完全依靠觀光業，旅遊淡季時將不可避免地會出現勞動力和商品閒置或出現嚴重的失業問題，從而會給該國或該地區帶來嚴重的經濟和社會問題。
2. 觀光需求取決於客源地居民的所得收入、閒暇時間和相關的意願與配合。而這些卻是觀光接待國或地區所不能控制的。一旦客源地居民對某些旅遊的興趣發生轉移，則會選擇新的觀光目的地，從而使原接待地的旅遊業衰退或蕭條；且許多大規模的建設或開發投資，因觀光的投資較難變更其用途，將面臨虧損或有無法回收的現象。
3. 觀光需求隨時受到觀光目的地各種政治、經濟、社會乃至某些自然人文因素的影響。一旦這些非旅遊業所能控制的因素產生不利變化，也會使觀光需求大幅下降。觀光業甚至整體國家地區經濟嚴重受挫，造成嚴重的經濟和社會問題。如自1997年以來的亞洲經濟危機、東南亞的霾害以及東南亞許多國家的政局不穩定，不僅造成亞太地區觀光客的減少；同時因為美金相對於亞洲貨幣不斷上揚，以及911恐怖攻擊事件，也都會影響到亞太地區民眾前往美國觀光旅遊的意願。

二、社會層面

　　過去觀光旅遊被視為近乎奢靡的生活享受,然而隨著時代的潮流發展,大眾化及社會化的觀光旅遊時代來臨;為吸引更多的觀光客或者在吸引觀光客後,在接待國家或地區社會層面也造成許多衝擊。

(一)居民產生不平衡的心理

　　有些地區因為觀光事業迅速的發展,在當地人力有限的情況下,自外地引進大量的服務人員或專業人員,有些甚至超過當地一半以上;而當地人懷疑大部分的利益為外人所剝奪,而形成敵對的心理。同時在許多開發中國家,或殖民地國家、不同種族的地區,可能因為觀光客表現自大與傲慢態度,而使當地居民產生自卑心理,從而對觀光客產生憤恨和敵意。另一個刺激因素則因為空間有限,觀光客湧入後與當地居民在使用公共設施時產生衝突,並造成污染、擁擠……等,導致社會成本增加,引起敵意。

(二)擴大貧富差距的觀念

　　為了發展觀光事業而引進外地資金,這些投資者著手置產及從事各項工程時,刺激了該地區物價的浮動,讓少數投機分子謀取暴利;當地居民卻蒙受地價飆漲、通貨膨漲的壓力;無論是居住或者是基本的生活需求,將比以往更難。而且,當地居民雖然面對周遭許多豪華的旅館餐廳和娛樂設施,卻無法享用,均加深當地居民對貧富觀念差距擴大的意象,此種意象的延伸,可能會對社會、經濟,甚至觀光客的安全產生負面的影響。例如,許多共產或社會主義國家,在大力發展觀光事業之際,會刻意將觀光客與當地居民的生活阻隔開,或僅針對部分地區開放觀光,都將會造成如此的結果。

(三)對消費型態的轉變

消費型態的轉變通常是指當地居民，特別是年輕人，對觀光客的行為與態度及消費型態的模仿與採行。由於觀光客的進入無可避免的，當地或國家的市場結構將會為迎合觀光客而轉變，如引進西方的文明產物，牛仔褲、流行音樂、速食業……等；在受到衝擊後，有些當地的居民會受影響而穿外國流行的服飾、吃進口的食物、喝進口的飲料，將觀光客的消費型態引為時尚，儘管這些消費水準可能遠超過其所能支付的能力，但是當地對於進口商品的消費仍不斷的增加。例如恆春墾丁地區當地的觀光旅遊活動，在近幾年有相當明顯的改變，為迎合年輕的消費市場，許多商家紛紛改變營業，推出一家家的泡沫紅茶店或啤酒屋，甚至速食店也紛紛投入當地的消費市場。

(四)社會風氣與治安的影響

觀光客的程度、需求與當地居民有所不同，而觀光業者的投資則視市場的需求而改變，在所有的觀光遊憩項目中，對社會影響及衝擊最大的莫過於賭場的設置；由於賭場設置會在短時間內獲取最大的利潤，紛紛為投資者所覬覦。而政府部門在衡量賭場的投資時，需要作全面整體的研究與評估，並與當地居民作充分溝通方能定奪。在一般的觀念中，伴隨著賭場設立的是色情的蔓延與犯罪率的提升，根據1991年 Curran、Daniel和Scarpitti、Frank研究大西洋城的報告指出：「有賭博性娛樂事業與無賭博性娛樂事業的城市犯罪率是有差別的。」大西洋的犯罪率確實高於國家平均數，但如果說其社區內的犯罪率因此提高則是不正確的；因為如果將發生在賭博性娛樂事業之內的犯罪率排除在外，則犯罪率與正常的城市接近，也因此他下了一個結論：「合法化賭博並沒有導致大西洋城犯罪率明顯上升。而對於為因應部分不當觀光客的需求，的確在某些地區因為觀光業的發展而蘊釀了不少色情行業，對當地的居民產生

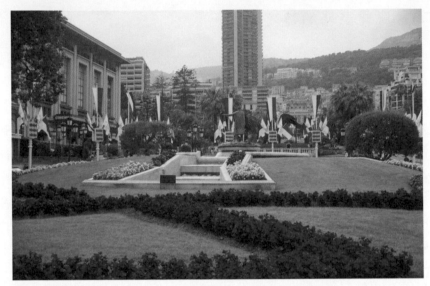

觀光賭場的設置常引發不同的爭議（圖為摩納哥賭場）。

相當不良的影響。」

　　對於以上所述可能引發的社會風氣和治安的負面衝擊，有賴政府或主管機關在規劃時施以妥善的策略，以避免或限制其產生。

三、文化層面

　　文化為吸引觀光客主要的因素之一，藉由不同文化之間的交流才能達到相互瞭解與互動的目標。對於開發程度較落後的地區，其文化的演進較慢，所受到的衝擊更大。不當的觀光開發活動將造成下列三方面的文化衝擊。

(一)文化價值的轉變

外來的價值和意識型態為當地居民所接受時,將對其生活與行為造成影響,甚至改變其文化的價值與傳統。例如,在印尼婆羅洲許多原始的部落,其原住民原先的自然的生活型態以打獵採集為生,居住在茅草屋中,婦女以母乳哺育孩童。但漸漸的在文明社會入侵後,經濟的交易方式傳入其中,採集燕窩不再以自己食用為主,而是為謀求更高經濟價值的利益,遂進行大量採集;婦女的哺育方式也由奶粉代替。對於其傳統的文化價值產生非常大的影響。這種影響與對觀光業的依賴程度成正比,依賴愈大的地區所受的影響也愈大。

(二)文化價值的商品化

為了吸引大眾觀光客,滿足其消費需求,而使藝術、典禮、儀式、音樂和傳統……等,變成可銷售的產品,常造成當地居民的尊嚴與文化未能受到尊重,同時為因應觀光客大量的需求,許多當地的手工藝品不得不假借機械大量生產,降低其藝品的價值與水準。而原先傳統的典禮、儀式本來是非常有意義的,但為吸引觀光客而變得毫無意義。以印尼巴里島為例,一向被視為國家介入觀光產業並保存原住民文化的巴里島目前面臨嚴厲的批判與檢討:原有多元化的地方文化色彩,在政府的干預及規劃下,已失去各地方特有的風格,而逐漸形成一些區域性的單一色彩,為了服務觀光市場的簡化需求,剩下的僅為文化表層,原有的特質及其深層結構已產生非常大的變動。

又如以我國花蓮、臺東一帶的阿美族豐年祭為例,目前是吸引觀光客前往遊覽的特殊慶典活動,然而經由地方人士及長老的訪談,卻發現在東海岸每個部落慶祝的目的、名稱與方式不一。有些地方是祈求當地族人團結、身體健康、青年人勇敢、敬老、不忘本,日據時代稱為月見祭,光復後改稱豐年祭。吉安東昌部落的米祭,則是割稻後請地方巫師

巫婆來家戶祭拜，沒有舞蹈也不穿古裝……。而像水璉阿美族在1960年以前的馬拉立基特（現稱豐年祭）其儀式則長達十五天，並且對於參與的人員，整個儀式的流程均有嚴格的規定。演變至今，整個儀式過程經過觀光商品的包裝後，失去各部落的特色，而幾乎以舞蹈、歡樂、迎賓為主；甚至舉辦聯合豐年祭……等。

(三)不當管理加速文化資產的毀損

　　文化所涵蓋的層面相當廣，除有形的古蹟、遺址、宗教活動外，也包括美術、音樂、文學……等藝術層面。對於文物應視其特色加以整理分類保存，如對於古蹟維修、保存需運用科學的方法以原材、原貌、原精神作為整建的原則；而對於流傳於民間的藝術需作有系統及詳實的整理，而非敷衍了事；繪畫、陶瓷……等藝術品的珍藏也需有專業的人才加以鑑識、保存及設置博物館加以典藏為宜。國外的博物館對於相關的管理均作非常完善的規劃，無論就展覽空間的規劃、動線的安排、旅客人數及行為的規範，均有妥善的安排與規劃，並作好保全的工作。我國則在此方面有待提升，以近幾年在國立歷史博物館所展示的秦兵馬俑和美索不達米亞特展為例，每天湧進大量的遊客欣賞，在擁擠的情況下卻難以體驗藝術之美。又若缺乏經營管理人員或計畫，開放觀光反而會加速文化資源的毀損與破壞。

四、環境層面

　　環境受衝擊的原因可以分為自然原因及人為原因，前者如氣候條件變化、地殼變動……等生態系統中的自然現象，非目前人力所能控制；後者如土地分區使用、遊客行為、經營管理型態上的差異，皆會對環境造成衝擊。在自然資源、使用者和經營者三者之間的相互過程中，所造成之衝擊原因，約可歸納為四點：

1. 資源的差異性：即環境提供遊憩利用的基礎條件會有很大的不同，包括環境之特性，如平緩林地較陡峻的山區在開發觀光遊憩利用的衝擊要小；另外原來的利用方式，如原為保安林地，改為遊憩用地，較之特別景觀或生態保護地所受的衝擊為小。

2. 規劃建設：即環境提供遊憩利用之規劃及開發過程亦有許多差異，如規劃的目標、項目、品質及施工過程皆會因規劃人員及土木包商施工的素質不同而有差異性。

3. 遊客行為：遊客實際利用環境從事觀光遊憩活動的情況變異甚大，包括遊客之素質，及伴隨之行為所導致破壞環境的行動。如到處刻字、攀摘花木、亂丟垃圾、違規進入限制地區……等。

4. 經營管理：經營遊樂事業的機構，其專業能力，投入之人力、經費、維護狀況、經營方式及組織架構之不同，將呈現不同的衝擊狀況。

至於對環境所產生的影響，就其影響的層面與對象，可分為對觀光資源的影響、對環境品質的影響和對景觀資源的影響三方面：

(一)對觀光資源的影響

近年來有關觀光事業環境所造成的負面影響課題，愈來愈受重視，尤其是對海岸地帶、水域生態體系、島嶼、高山和古蹟的破壞。根據加拿大Waterloo大學地理系Wall和Wright的研究，觀光遊憩活動對於自然界中的土壤、植群、野生動物、水資源、空氣及地質……等生態環境的衝擊最為明顯，其並就衝擊的方式及結果，歸納如遊憩活動與環境成分之相互關係。

觀光對自然環境影響的主因有二：一是興建觀光設施而引起對自然環境之破壞；一是觀光客進入觀光地區引起之破壞。興建觀光設施可能因調查、規劃、設計及施工不良造成負面影響，如開闢道路引起的坡地

滑落、水土流失、生態系破壞……等，尤其對生態敏感地區及特殊景觀區影響最大。而對於島嶼地區或能源有限之地區，其觀光市場的開發，必須考量到能源供應的問題，例如供水量與供電量的評估，是否能應付未來大量湧進的觀光客。另外，觀光地區在遊客不斷進入，超出其所能承載的壓力時，即產生觀光活動破壞自然環境的現象，此時宜在保持自然平衡與資源再生的原則下，適當運用直接或間接策略，維護遊憩區之品質。而少數遊客蓄意或不當的行為舉止，也會破壞自然環境品質。

(二)對環境品質的影響

　　觀光事業如規劃欠佳，一旦發展可能導致水質、空氣及地面污染。例如，進入觀光地區之道路開闢，若廢棄土石沒有作妥善處理，而任意傾倒入山谷，不僅造成環境的污染，每逢大雨會影響到河流的流速，並可能危及沿岸或下游居民的安全。同時由於到達觀光地區的車輛增加，其所排放的廢氣造成空氣污染，偏遠的觀光據點常將廢棄物堆置山谷或河邊，污染水源。湖泊水庫及海岸遊艇之油污及廢棄物則直接污染水體，觀光地區所產生的瓶罐、垃圾，餐飲業產生的廢水及殘渣，若不作適當的處理，將引起疾病流傳，影響動植物棲息地或發生水源優養化的現象。遊樂區或餐飲業為招攬遊客及遊客喧嘩造成的噪音，也會影響整體遊憩環境的品質。

(三)對景觀資源的影響

　　景觀資源是觀光地區所能吸引遊客前往旅遊的主要資源，通常對於特殊的景觀如峽谷、瀑布、巨木、海崖、溪流、湖泊……等加以保護，供遊憩觀賞，但過量或任意開發的結果，不僅因零星之開發失去整體景觀的和諧，且破壞了觀光地區的特色，降低景觀品質，甚至造成水土流失、野生動物及魚類失去棲息繁衍之所。例如，七家灣溪是武陵農場中最主要的溪流，也是雪霸國家公園復育的國寶魚櫻花鉤吻鮭的主要棲

觀光旅遊活動往往連帶引發污染、擁擠等的負面效應，尤其是攤販林立又未設法管制時。

地，然由於武陵地區每逢假日觀光客大量湧入，且攔砂壩等不當的工程設計，嚴重影響到七家灣溪的生態……等均是觀光活動對景觀資源的不良影響。

觀光事業發展趨勢

Chapter

13

生活在世界各地的人民，都有自己的生活方式和風俗習慣。
這些風俗習慣的形成，往往和各國的產物和地理環境有關；
而有趣的風俗習慣，最能令人留下深刻的印象而牢記不忘。

——林良序，《我的100個世界朋友》

　　現代觀光業在世界上興起是從二次世界大戰結束後才開始的，然而在短短的五十餘年間卻發展迅速，成為世界各主要產業中發展最快及最主要的產業之一。80年代世界暢銷書籍《大趨勢》（*Megatrends*）的作者，美國著名的預言家奈斯涅米（John Naisbitt）曾預言：觀光旅遊業是世界最大、最具活力及潛力的行業，其將與資訊業及電子科技業，成為21世紀經濟動力的三大超級行業。自1992年起，全世界的國際旅遊收入和國內旅遊收入的總合，高達二·六五萬億美元，觀光業凌駕石油、汽車……等產業，躍升為全球第一大產業。根據世界觀光組織（UNWTO）的統計，根據世界觀光組織（UNWTO, 2015）的統計，2014年全球國際觀光收益達一兆二、四五〇億美元，而就觀光客而言，2014年全球國際觀光客達十一億三、三〇〇萬人次。推估至2020年時將達十六億人次。

　　此外，世界觀光旅遊委員會（WTTC）就觀光產業對世界經濟貢獻度所進行的相關統計與預估顯示，2015年全球觀光產業規模（包含觀光相關產業、投資及稅收……等）約占全世界GDP的9.8%，相當於七兆二、〇〇〇億美元，全球觀光產業從業人口數達二億八、四〇〇萬人，亦即每十一個工作中就有一個工作是觀光旅遊。由此可知，觀光產業之於全球，乃至於單一國家之經濟發展，在可見的未來均扮演重要之角色。

　　在此一龐大市場的吸引下，各國政府或地區都在積極的發展自己的觀光旅遊業，從而使觀光業的經營成為全世界最主要的社會經濟產業。本章針對影響國際觀光發展之因素分析、國際觀光事業之發展趨勢、國內未來觀光發展影響因素分析，及國內未來旅遊環境與產業的發展趨勢等進行說明。

 # 第一節　影響國際觀光發展因素分析

　　觀光活動最主要所指的即為國際觀光，其在整體的經濟、社會、文化的影響上，遠較國民旅遊為明顯。而影響國際觀光的因素非常多，主要可分為可預期分析和無法預測分析兩部分。前者如世界人口的發展與趨勢、交通運輸工具的改進、資訊科技的運用……等；後者則如各國政治的情勢、世界經貿局勢、全球的環境變遷……等瞬息萬變，可能在瞬間或短期內對整體的觀光發展產生極大的衝擊。如亞洲經濟危機對全球觀光事業產生極大的衝擊與連鎖，一方面因為經濟不景氣所以亞太地區出國旅遊人數將降低，但另一方面亞洲的旅遊花費因為匯率關係而成為較便宜的地區，相對將吸引歐美旅客前來觀光。本節即就可預期的部分就世界人口變遷、航空運輸發展以及資訊科技影響等三方面加以探討。

一、世界人口變遷

　　聯合國於1998年世界人口日宣布統計數字，1999年6月世界人口將達六十億，將是四十年前的二倍，平均每秒有三個嬰兒誕生。而根據美國人口資料局公布的「2001年世界人口估計要覽」，2001年年中世界人口總數達六十一億人；而估計到2025年時，全球人口將達七十八億。人口最多的是中國大陸，包括香港約十二餘億、印度人口十億七千三百萬人、美國二億八千萬。人口結構方面，大多數國家均呈增加，而印尼、巴基斯坦、菲律賓……等二十五個國家呈減少現象。除了各地區各國在人口數量的消長外，更值得注意的是人口結構的變化。

　　自從第二次世界大戰後，隨著經濟高度成長，由於人們警覺全球的資源有限，若無適當規劃人口成長，將爆發人口危機；所以無論聯合國或各國政府均呼籲人口的節育，造成人類的生育率漸趨緩。當然，仍

需視各區域或各國的狀況，在歐美地區由於人口減少，面臨了人口老化現象、生產勞力人口減少，故有些國家甚至鼓勵生育。中國大陸則因面臨資源有限、生產力不高、人口分布不平衡，故以法令限制人們的生育率，而有所謂的「一胎化」政策的產生，時至今日轉向了計畫生育，不再有一胎化；而臺灣則面臨了人口的倒金字塔型，生育率之低，在亞洲可說是數一數二。就整體而言，未來世界人口結構的趨勢，將因人們的生育率降低，造成老年人與青年人比例逐年擴大，因此單就觀光市場而言，無論是老年人或青年人的市場均須加以考量。

二、航空運輸發展

交通運輸工具的改善與發展，是觀光活動得以普遍化的重要因素。自從二次大戰以來，世界各國，尤其是歐美等高科技工業發展國家，莫不將發展航太事業視為重大工業發展，並藉由科技發展，增加了對於氣象、地圖、航線方面的知識，並提高飛機製造的設計、飛行的技術與其他和航空事業有關的能力。50至60年代，噴射商業客機的出現，由於續航力的增加，使得長途旅行的可能性實現；70年代，廣體客機的發展與運用，使得空中的飛行更為舒適與迅速；80年代，因為世界能源危機，在飛機的製造與設計上，更考慮到燃料使用的效率。

目前世界最主要的飛機製造商可分為美國系統和歐洲系統。美國系統以波音公司為主，在合併麥道公司後，成為全世界商用飛機領域的領導地位。所生產的飛機以波音系統為主，其中波音747系列除了747SP以外，座位均在四〇〇個以上。而自2001年以來，波音公司在衡量市場及與客戶溝通後宣布，將暫停開發五二五人座的747X超級巨無霸客機，改採生產載客量只有一半，但飛行速度接近音速，比現有噴射客機快20%的現代化客機。

歐洲系統中許多國家都有自己生產的飛機，如英國、法國、荷

遠東航空公司為國內的老牌航空公司，主要經營國內航線、兩岸航線以及區域國際航線，因經營管理出現問題，現積極以高品質維護飛航。（圖為遠東與立榮航空，蘇浩明提供）

蘭……等，而最著名的則為歐洲各國和美國共同生產的空中巴士一系列的飛機，和由英、法所合作的協和式客機。空中巴士自從1974年開始營運，原生產AIR BUS-300、310、320、330、340……等中型客機；近年則推出可載客五五一人的A380超廣體客機，加入航空市場，目前已正式投入市場營運。而無論美國或歐洲系統，目前更運用高科技製造更快速、更平穩、更舒適的飛機。

　　就航空市場而言，全球的經濟發展帶動了運輸業的需求。中國在近年也開始著手發展民用客機製造，預估未來二十年將會有三倍的成長，而成長的範圍從美國國內航線的1.9%到中國大陸的10%。若以每個獨立市場而言，北美洲3.7%，歐洲、拉丁美洲和亞太地區均為5.8%，非洲5.0%，中東4.9%，中國大陸8.5%。在未來二十年內可以增加的新飛機將有一五、八○○架，扣除已訂購和使用中古機的機會，平均飛機製造商每年將有六○○架飛機的新訂單。

　　另外，航空公司間的策略聯盟已是航空界的趨勢，就航空公司的角度來看，透過在世界上幾個主要航區的活動結合，共同合作操作地勤業務，可使每家航空公司節省不少的營運經費和時間。其合作的範圍視不同的聯盟形式而有所不同，包括有共用航班編號、飛航班次與飛行網路的整合與發展、飛行常客獎勵計畫、顧客服務、地勤作業、產品研發、資訊技術應用及貨運作業……等。還有因為班機共掛班號，使得航次增加，縮短旅客轉機時間等各種增進飛航便利的利益。

　　目前全球最大型的航空結盟組織為「星空聯盟」（Star Alliance），由加拿大航空、中國國際航空、泰國航空、聯合航空、新加坡航空等二十家國際航空公司於1997年成立，飛航網路每天提供接近一八、○○○航班，遍及全球一六二個國家，超過九六五個城市。除大型結盟計畫外，亦有機票互換航段的聯營計畫及貴賓累計哩程優惠計畫等。另有寰宇一家航空團隊（Oneworld Alliance），寰宇一家成立於1999年2月，其團隊成員包括有美國航空、芬蘭航空、英國航空、國泰航空等八家航空公司，如同星空聯盟、哩程酬賓計畫會員能在所有的寰宇一家加盟航空公司賺取及兌換哩程點數外，也可累積哩數由一般會員等級依序晉升該哩程酬賓計畫高級會員等級；美國航空和英國航空的哩程酬賓計畫會員除了在兩家航空公司歐洲和美國之間直飛航線外，也享有上述優惠。第三則為天合聯盟，係由法國航空、墨西哥航空、美國達美航空及大韓航空，於2000年6月22日建立了全球最新的航空聯盟「天合聯盟航空團隊」（SkyTeam Alliance）。這四家航空公司各有其不同的哩程酬賓計畫，在天合聯盟成立之後，旅客在搭乘聯盟旗下任何一家航空公司時，均可在原有的哩程酬賓計畫帳戶內累積飛行哩程，還可用來兌換聯盟旗下任何一家航空公司的免費機票。

　　航空公司整併亦為近年來航空業界的發展趨勢。尤其在國際油價不斷上漲以及美國國內經濟低迷的影響下，如美國國內便有二起航空公司整併的例子，第一個是美國政府批准宣告破產的美國航空公司與經營廉

價機票的美西航空公司的合併案，這項合併案讓美國第七大航空業者美國航空與排名第八的美西航空公司正式結合，也成為美國航空業的第五大併購案。另一例則為2008年4月15日，美國的達美航空公司與西北航空公司宣布合併案，成為全球規模最大的航空公司。其名稱仍將續用達美航空，總部仍設在亞特蘭大，兩家航空公司合併協議金額達五十億美元，員工總數七萬五千人、年度營業額三百五十億美元。合併後他們的航線將遍布世界各地，包括全世界六十七個國家的四百座城市，新增收入約十億美元。

　　而加拿大及歐洲地區亦有數起合併案已完成或推動，包括加拿大的兩家航空公司，加拿大國際及加拿大楓葉航空合併案；法國航空公司（AirFrance）和荷蘭皇家航空公司（KLM）之間的合併；以及德國漢莎航空收購瑞士航空等例子。

三、資訊科技影響

　　電腦科技的發明不僅影響到許多精密的工業或產業的發展，其速度快、容量大及精準的特點更對於所有的產業產生重大的衝擊。根據分析，資訊科技系統在觀光上可運用在十六個方面，包括電腦、電腦訂位系統、管理資訊系統、航空管理與控制系統、電話、數位電話網路、衛星通訊、電子會議、活動通訊、錄影帶、影帶小冊子、影視資料、安全系統、能源管理系統、交換式影視資料，及電子資金轉帳部分。除了各個觀光相關的領域可運用電腦改進其本身的管理、外部的行銷與產品的創新外，各相關領域或系統間，藉由電腦網路的連線，更得以密切配合，加強聯繫，甚至改變了經營管理的型態。茲以電腦作業在旅行社方面的運用、全球訂位系統以及網際網路對行銷的衝擊三方面加以說明。

(一)電腦在旅行社方面的運用

　　旅行社是屬於服務業的行業，為了提供最好的服務，必須具備龐大的人力，以便辦理各項證照手續及出團之經常性工作。但由於旅行社淡旺季業務量差異甚大，往往形成人員運用上的問題；加上與其他相關行業之聯繫頻繁與密切，若完全由人工或傳統電訊系統處理，不僅耗時且可能會造成失誤。而運用電腦作業，則能夠達到以下目標：

　　1.解決大量事務作業，提高作業效率。
　　2.提供精確資訊，加強營運管理。
　　3.掌握業務方向，提昇服務品質。

　　一套完整的旅行社電腦作業系統應包括以下各個次系統：

　　1.證照管理系統。
　　2.簽證管理系統。
　　3.團體安排系統。
　　4.團體銷售系統。
　　5.票務管理系統。
　　6.旅館訂房管理系統。
　　7.團體估價及團體結帳。
　　8.會計總帳系統。
　　9.國民旅遊業務系統。
　　10.接待團體管理系統。

　　近幾年由於資訊科技的進步，電腦運用的程度既深且廣，除上述的功能外，尚有以下幾點改變旅行社的運作：

　　1.全球訂位系統的使用，使得旅行社與其他上游企業關係產生改變。
　　　旅行社可直接透過訂位系統作業及訂位；甚至由公司直接設立訂房

中心或訂位中心業務，可以更即時掌握資訊。

2.國際航空運輸協會（IATA）為解決各航空公司間旅行社與航空公司間複雜繁瑣的票務作業程序及結帳問題，運用資訊科技，研訂出一套銀行清帳計畫（Bank Settlement Plan, BSP），簡化了機票銷售代理商在售賣、結報以及匯款等各方面的手續。

3.網際網路的使用，加強公司與分公司、內部各部門間之溝通與聯繫，並開創新的行銷管道，可透過網路將資訊提供給消費者，消費者亦可能直接在網路上接洽業務。

4.電子銀行的創新，將為旅行社在財務管理上展開新的紀元，此時無須再透過人工或機械方式作業，直接在個人電腦上即可作業。另外電子機票的實施，也將影響航空公司和旅行社的關係，客人僅須以電話作訂位而無須開票等傳統的業務。

(二)全球訂位系統

　　由於新旅遊時代的來臨，個人的旅遊市場愈臻成熟，網路交易將呈常態，個人旅遊諮詢成為風潮，計畫旅行習慣的養成，預示了一個因應時代、人文、科技潮流的新旅遊時代。訂位系統和訂房中心即是隨著此時代而蘊運而生。訂房系統目前有專門的訂房中心、附屬於旅行社的訂房中心、連鎖旅館業的訂房中心、國際訂房暨行銷中心，每個系統均擁有不同的行銷管道與通路，提供給消費者最新的資訊和訂房服務。而旅館業也透過不同的訂房管道進行行銷作業。例如，在1997年底完成安旗（Anasazi）與尤特國際（Utell International）合併計畫的REZsoluation，結合二家公司在訂房與資訊上的優勢，是目前世界上營業範圍相當廣大的行銷國際公司。其業務範圍分為三類：

1.尤特國際：負責飯店品牌的代理、行銷與訂房服務。

2.安旗旅遊資源公司：負責飯店的專有品牌訂做服務，即針對一些

中、小型飯店，根據其個別屬性發展出個別的行銷手法。

3.安旗有限公司：負責電腦維修、軟體供應的科技服務。

各航空公司為提供旅行社和消費者更快捷訂位，減少人為操作的疏失，發展出電腦訂位系統（Computer Reservations Systems, CRS）。目前全球有許多著名的系統，在美國有美國航空的SABRE系統，環球航空和西北航空開發出PARS電腦系統……等；歐洲地區則英航、荷航、葡航共同發展出GALILEO系統，並和美國聯合航空的COVIA系統相結合；而法航、德航、芬航……等航空公司則共同發展出AMADEUS系統；亞洲地區則主要由國泰、華航、馬航、菲航、新航……等共同發展出的ABACUS系統；及日航、全日空、澳航的FANTASIA系統；各系統的市場占有率有其地區性，如亞洲地區目前仍以使用ABACUS為多。而電腦訂位系統除了訂位、開票、班機時刻表及空位查詢功能外，尚具有旅遊團資訊、租車查詢、旅館訂房、旅遊保險、娛樂節目表演訂位……等功能；並可處理帳目結算及各種報表，節省人力及增進業務上的效率。

(三)網際網路對行銷的衝擊

根據美國尼爾森網路調查公司市場推估，2000年全球網路人口達四億人，2007年超過十億；網路人口成長主要地區來自亞洲、拉丁美洲和歐洲部分地區；中國目前已擁有全世界最多的網際網路使用者──二億二千萬人，超過美國的上網人數。資訊科技服務的商機可高達一‧四兆美元。

網際網路對行銷的衝擊主要來自兩方面：第一，在網際網路建立及使用人口迅速擴增的時代，由網路上找尋相關資訊，漸漸成為電腦使用者最普遍的方式，而無需再借用傳統的方式，只要一連接上網，各式各樣的資訊都可以傳送到使用者的手中；第二，觀光相關業者可以針對廣大的電腦族市場，設計精緻吸引人的網頁，將產品藉由電腦的影像、

聲音、資料……等傳送給旅遊消費者；或者利用先進的資訊科技，製造CD、VCD、DVD……等光碟，再透過不同的方式進行銷售。另外，網路交易的方式，已經取代傳統的交易方式，無論是訂位、訂票、參團，甚至繳交團費……等，均直接透過電腦進行交易。

智慧旅遊

　　網路已經成為人們生活中無可或缺的資源，而人們也已習慣透過網路的方式獲取旅遊的資訊，行銷、購物。所謂**智慧旅遊**強調「智慧」，也已經不再是單純的單點式提供資訊讓遊客知道，而是要從旅遊前、旅遊中、旅遊後，所有資訊串連、資訊互聯，甚至就連資訊的取得與購買都重新做包裝，重新做詮釋，這是智慧旅遊未來要發展的方向。

　　交通部觀光局劉喜臨副局長提及發展智慧旅遊必須要考量三個層面：

1. 資料面：劉喜臨認為，要強化觀光資訊資料庫，擴充英、日文資料，並開放外國加值單位申請，以及建置觀光影音多媒體平台，建立影音串流平台、提供觀光影音旅遊介紹資訊，以及建置無障礙設施資訊平台。

2. 服務面：主要提供無所不在的觀光資訊服務，包括強化與整合所屬App服務，推動App服務雲端化，提供民眾快速且多元的資訊服務；建置景點雲端導覽服務，利用觀光影音多媒體平台，推動景點語音導覽資訊建置；以及透過異業聯盟，結合ICT科技與資通訊服務，創新旅遊服務模式。

3. 產業面：引導產業開發加值應用服務，以雲端巨量資料分析功能，就記錄與個人偏好，進行旅客行為分析加值應用，以動態資訊輸出

遊程規劃結果；並將創意加值應用產品化，建立智慧旅遊整合應用商業模式，包括線上訂票、訂房與付款，以藉由智慧化旅程規劃，刺激國外旅客，提高來臺旅遊天數與消費金額，提升觀光旅客回流率及行銷影響力。

雄獅集團董事長王文傑則強調，旅遊產業要從量化進化到分眾的社群經濟，創新、分享的生活體驗年代來臨。預計到2017年，全球將達四十七億人使用行動裝置，如將穿載式裝置的人口加入的話，數字會更高。2016年大陸智慧手機4G用戶有七千二百萬人，旅遊產業要懂得用內容行銷，行銷給社群，經營目標分眾客戶，接著提供智慧型組裝產品服務（大陸稱為碎片式服務）。

由經濟部工業局支持，資策會創新應用服務研究所及飯店業者更共同推出全臺首支「智遊島商務機」，於全臺六大飯店提供國外旅客體驗，可享有4G網路服務、交通、旅遊、飯店、美食等豐富APP內容。「智遊島商務機」為臺灣智慧飯店4G創新應用成果，與相關單位及產業進行合作，從北到南結合4G行動網路、交通、旅遊、飯店、美食等整合內容，由飯店主動提供目標對象，邀請來臺外籍商務旅客體驗，增加旅程的便利性與舒適度，讓旅客可以走到哪、訂到哪、吃到哪、逛到哪、買到哪。

智慧旅遊已經深入我們的生活，隨著網路科技的進展提供更多更便利的旅遊交易方式；然而，旅遊主要核心仍為消費者（觀光客）對旅遊環境以及服務的感受與體驗，所有服務均需以此為考量。

第二節　國際觀光事業發展趨勢

　　為了增強旅遊目的地對客源市場的吸引力，在日益激烈的市場競爭中鞏固和擴大市場占有率，世界各國的觀光業都在進行深入的研究探索，掌握國際的形勢和市場的變化規律，並採取相因應的對策。而在能源有限及高油價時代的來臨，對於國際觀光事業的發展有相當重要的影響。隨著高旅遊成本時代的來臨，及各國幣值的波動等，都將明顯的影響國際旅遊的趨勢。根據未來的影響因素分析，未來國際觀光事業發展的趨勢如下：

一、觀光人口不斷增加、觀光需求趨於細分化

　　隨著世界各國經濟的發展，許多國家的居民家庭平均收入大幅增加，尤其是西方已開發的國家，其國民所得排名世界前幾名。人們收入的增加和支付能力對觀光的迅速發展和普及起了極重要的刺激作用。目前，美國出境旅遊人數每年均在二千萬人次以上，日本亦達到此數字。在歐洲地區，觀光旅遊已被人們視為和食衣住行一樣的基本需求，如德國在1996年總出遊人數為六千四百八十九萬人，其中出境觀光人次為四千二百九十萬；英國在1996年出國觀光人次為三千五百多萬。經濟學者預測，若未來無任何重大的衝擊，西方國家的經濟將以每年3%的成長率復甦與發展，通貨膨脹率維持在3%至4%之間。經濟形勢穩定，國際觀光市場將保持在4%至5%的大幅成長。

　　一些新興工業化國家或地區，如韓國、新加坡、臺灣、香港、馬來西亞及以色列等地，其平均國民生產總值不斷提高，不僅使這些國家或地區的國內旅遊更加普及與發展，也使出境旅遊人數迅速增加。今後將會有更多的國家和地區隨著經濟的發展，因此進行國內旅遊和出國觀光

的人數無疑將會不斷增多。

在觀光規模擴大的同時，觀光客的需求將不斷趨於多樣化和差異化。例如陽光和沙灘，多年來一直是吸引觀光客駐足的據點，歐洲的地中海、美國的夏威夷均為許多觀光客出國旅遊的首要目的地。觀光客大多是為了享受這些地區溫暖的陽光和潔淨的沙灘。目前，雖然陽光、沙灘、海水在吸引國際觀光客方面仍處於優勢地位，但在一些主要客源產生國市場已開始降低減少，取而代之的是更大範圍、更多樣、更廣泛的旅遊型態，如渡假村、體育、娛樂、文化及其他各種型態的旅遊，將在國際市場上愈來愈受到歡迎。甚至未來的外太空之旅亦將成為最新潮的觀光旅遊行程。另外，近年的國際旅遊市場可以發現三種明顯的趨勢：

1. 國際觀光市場逐漸意識到環境保育的重要，並對旅遊地區付出相當的心力維護並保持該地區的生態自然之美，例如聯合國即指定2002年為國際生態旅遊年；2007年世界觀光組織在瑞典召開會議，探討全球氣候變遷與觀光發展之關係，並提出及通過達沃斯宣言。
2. 隨著戰後嬰兒潮世代的年歲增長，這群人士對於文化旅遊的興趣愈來愈濃厚，也將帶動世界各國對於文化資產的重視，展開維護保存工作。
3. 傳統的陽光渡假勝地在自然景觀之外，也以人工景觀，例如主題遊樂園、超大型渡假村及賭場……等，成功的吸引旅遊人潮。

二、歐美仍為國際觀光旅遊主體、亞太市場占有率仍將攀升

在發展格局上，歐美地區仍為世界國際觀光旅遊的主體，世界上80%的國際觀光客源產生於歐洲和北美，80%的客流量也流向這些地區。至於未來長遠的市場概況，根據世界觀光組織所提的報告顯示，2020年全球將接待十六億國際觀光客，國際觀光旅遊消費將達二萬億美元，國

際旅遊人數和消費年均增長率分別為4.35%和6.7%。其中，引起世界矚目及注意的是中國大陸的市場。預測至2020年中國大陸將成為世界最大的旅遊目的地；接待旅遊人數可達到一三、七一〇萬人次，占世界市場的8.6%。另一方面，在2020年世界十大客源國排名中，預計出國旅遊人數可達十億人次，中國大陸占世界市場的比例可望達6.2%。

　　雖然從較長一段時期來看，世界觀光市場中歐美為主體的形勢在短期內不會有太大變化；但就亞太市場而言，將可能因大陸市場的愈趨開放及調整而增加市場占有率。因為西歐和北美在前一時期已有充分的發展，所以今後雖可能維持成長，但幅度不會太大。而新興的客源輸出國或地區，如日本、中國大陸、韓國、臺灣、新加坡……等地均處亞洲，這些地區或國家的出國觀光客中，大部分在洲內旅遊。當然隨著這些國家和地區經濟的進一步發展，出國觀光客中將會有更多人進行遠程旅遊，但同時其作為旅遊目的地的接待旅遊也將大幅度增加。總之，未來的發展趨勢上，仍將以歐美為主，唯僅較小幅度成長；而其他地區則成長幅度較大，尤以亞太地區最為快速。

三、觀光業競爭日趨激烈

　　由於未來觀光客的需求將趨多元化，且要求的品質也愈趨提升，故在觀光供給方面的各層面，包括旅遊目的地、旅行業、旅館業、航空運輸業……等將更有賴於廣泛的、準確的及致勝的行銷策略。電腦預訂系統和全球銷售系統等的高科技資訊產業將帶動旅遊全面的普及和深化。旅館業仍將是觀光基本供給中發展最快的部門，因應不同旅客需求的住宿設施將大量興起，交通的便捷性及使用則成為限制旅遊的基本因素；至於人力資源方面將是觀光經營者在新世紀中所面臨的最重要的問題。

　　在世界經濟一體化和區域化共同發展的背景下，觀光旅遊的區域協作趨勢也日益明顯，如歐盟市場組成部分之一是「歐洲旅遊合作委員

會」；東盟五國聯合舉辦的「東盟旅遊年」，都產生了區域性的影響。而南亞、東歐等地區也準備發展區域結盟。此外，有二十七個國家政府機構和四百多個觀光組織參加的「加勒比海地區旅遊協會」，藉由地區展銷會和參加國際博覽會的形式進行整體宣傳，以擴大此地區的旅遊客源。在此形態下，世界觀光發展的總體結構將表現如下三個特點：

1. 透過相關觀光產業的兼併與結合，形成橫向聯合的體制。
2. 經由電腦連線作業操作，形成觀光縱向聯合的體制。
3. 跨國公司的建立與發展，形成全球一體化的經營體制。

以上的趨勢將導致兩類有控制性的旅行業出現：一類是少數的全球性大公司、一類是多數的經營專項的小公司；而中等規模和非專項的旅行商將面臨轉型的問題。前兩種公司依靠有效的產品分配、專業的營銷和專業的人才為主要資本。

在世界觀光市場競爭更加激烈的時代，競爭的層次也由企業間從而提升至國家層次，許多國家為發展觀光旅遊，建立了全國性的發展競爭體制，動用社會各階層全力配合以發展旅遊事業。或者改變其原有的政府組織，加強觀光方面的管理與發展機能。如法國、土耳其……等強化國內的觀光組織；泰國與馬來西亞則制訂了整體發展的行銷規劃，以擴大市場占有率；美國、印度……等國家則擴大政府於觀光產業或行銷方面的投資。而更多的地區或國家以舉辦大型的活動或旅遊年的方式來吸引國際觀光客；連以往封閉的共產社會主義國家，如北韓、蒙古……等也開始發展國際觀光業。

種種情況表明，在未來數年內至下世紀初世界觀光業的發展前景是樂觀的。可以說，除非是全世界發生重大的災難，否則觀光事業將持續發展，但其發展的速度將趨於緩慢，進入緩慢成長、成熟發展的時期。當然，由於世界經濟發展和旅遊資源分布的不平衡性，觀光業的發展也是呈現不平衡的局面。已開發的國家、新興的工業國家和開發中的國家

情況將不盡相同，除了全球的大趨勢外，尚要取決於各國和地區對觀光的重視程度、行銷的策略……等，但無論如何，觀光事業將會呈現正面發展的總趨勢。

第三節　國內未來觀光發展因素分析

　　我國觀光事業的發展隨著不同背景與階段而有所不同。1981年以前，係我國觀光事業的萌芽發展期，以招徠國際觀光客為主，觀光的主要任務除全心致力於國際觀光宣傳與推廣工作外，對觀光事業的輔導與管理亦以服務外籍旅客為第一要務。1981年以後，隨著國民所得大幅提升，國人出國旅遊需求日漸增加，此刻則以開闢更多的觀光遊憩設施、增加旅遊據點以及提昇遊憩品質為主。1991年以後，由於政府公部門的觀光投資經費日益緊縮，且主要風景區據點公共投資亦逐漸完成，因此政府的措施乃以鼓勵民間以BOT或BOO模式投資觀光建設。

　　無論任何階段的發展，我國不能不注意國際間影響觀光事業的局勢，如貨幣匯率、國際政治情勢、全球環境變遷……等；另外，東亞地區相鄰國家的觀光競爭壓力亦為我國在全面發展觀光事業時，應加以考量的因素。由於我國政治環境特殊，兩岸的關係更牽涉到互動的發展。茲將數項政策性的影響，分別說明如後：

一、休閒時間的增加

　　鑑於世界的潮流趨勢，工作時數的縮短已成為許多國家在產業發展上的政策之一。由於休閒時間的增加，帶來國內休閒產業的興起風潮，據估計將可引進五百億以上的商機。對於觀光事業的發展，亦有不同層面的影響與衝擊，就前往國外旅遊而言，遠距離的洲際旅遊其衝擊性不

大，短距離定點式的專項旅遊，如海釣、潛水、高爾夫球旅遊將因休假日的實施，看好三天二夜的行程。衝擊最大的則是國民旅遊業，各相關行業，無論是休閒渡假村、遊樂園、旅館業、旅行社，甚至休旅車、出版業⋯⋯等無不大量投入休閒行業中，積極開發產品。

　　根據交通部觀光局委託調查的週休二日實施對國人國內旅遊影響顯示，半數受訪者曾利用週休二日從事國內旅遊，且認為較實施前增加旅遊次數者占47%。近八成受訪者表示，實施週休二日後將增加未來旅遊意願，其中在國內旅遊會增加43.7%，在國外短天數旅遊占5.9%。八成四的受訪者表示，在國內旅遊採自行規劃方式，參加學校團體旅遊者占35.8%，參加旅行社套裝旅遊者占6.3%。由此可知，週休二日制的實施對國內的觀光業的確產生連鎖的衝擊與反應，自2016年開始，所有勞工均依規定週休二日，相信將帶來國內旅遊另一番契機。

二、兩岸關係的影響

　　1987年11月2日開放國人赴大陸探親以來，由於海峽兩岸相隔了近四十年，彼此的制度和生活方式不同，造成兩岸人民在生活的態度和價值存在著極大的差異。然而，血濃於水的深情，造成在最初幾年返鄉的民眾以追隨政府播遷來臺的探親人士為主，當然亦有不少觀光旅遊的團體；而隨著時間的變遷，前往大陸的旅客則慢慢轉以商務目的為主。自從兩岸開放交流互動以來，每年前往大陸的人士均有明顯的增長，相對的來臺探親的大陸人士亦在政策的開放下逐年增加。

　　在開放的初期，由於許多政策未明朗，兩岸亦剛開始從敵對的態式漸漸趨緩，兩岸的互訪及交流都在摸索階段，因而旅遊所產生的問題相當複雜且嚴重。最明顯的例子是大陸當時由於旅遊業剛起步，無論軟、硬體的設施及配套的設備不足，相關的市場機制尚未建立，作業方式因制度關係與其他國家模式不一樣；不僅造成兩岸旅遊業者之間的糾紛不

斷，更引起許多不幸的旅遊安全事件。同時，在兩岸互動的過程中，也突顯出因歷史情懷所產生的矛盾現象，兩岸的旅遊活動，不僅是觀光旅遊市場的互動，更牽涉到政治及兩岸關係的往來，政府的政策，不僅影響到兩岸經貿的政策，對於觀光旅遊的互動亦產生衝擊。

在兩岸的觀光關係中，可分幾個層面來探討：

(一)兩岸的觀光市場競爭性

身為旅遊目的地的國家，由於地緣、文化的關係，我國與大陸間存在著相當密切的競爭性。在中國大陸未開放觀光旅遊之前，外國人士如欲瞭解中華傳統文化，唯一的選擇便是前來臺灣，無論是到故宮觀賞文物至寶，或在民間皆可明顯的體驗到中國的傳統文化；而自從中國大陸開放旅遊後，一方面大陸物博地廣，雖遭遇文化大革命，然因其保守閉關的政策，卻也保留了相當多的傳統民俗及文物，雖然旅遊配套未盡理想，但是前往大陸的旅遊消費水準卻較低於臺灣；另一方面，臺灣由於發展迅速，西方文化浸淫較深，在都會區所能見到的盡是西方文化產物，加上觀光客停留時間有限；相較之下，我國與大陸在觀光市場的競爭上較居劣勢，由兩岸每年的入境旅遊人士相較可見一斑。鑑於此，亦有旅遊業界倡議結合兩岸旅遊資源的特色，共同推展文化行程，如兩岸故宮之旅、飲食之旅、原住民文化之旅……等；使競爭關係轉變為合作關係。

(二)國人前往大陸旅遊市場

如前所述，國人前往大陸旅遊每年均有所成長。在客層方面，由原先的年長的返鄉探親旅客，漸漸轉為以商務為主或各種目的訪問交流的旅客為主；當然在交流過程中，觀光旅遊活動是必須的行程。另外，旅遊目的地方面，隨著經濟改革的開放，大陸開放觀光的據點愈來愈多，除以沿海幾個發展較迅速的都市為主，如廣州、北京、上海，或幾條傳

統的旅遊路線，如長江三峽、黃山、桂林……等為主外，近年內陸各地
為發展旅遊業，在交通、旅館、餐飲各方面均有長足的發展與進步，如
西南地區的昆明、大理、張家界、九寨溝、陝西西安，甚至蒙古大漠、
絲路之旅、西藏……等地，這些都有可能成為臺灣旅行團或自助旅行者
鍾愛的地區。

　　2000年3月21日立法院通過「離島建設條例」，第十八條明訂「為促
進離島發展，在臺灣本島與大陸地區全面通航之前，得先行試辦金門、
馬祖、澎湖地區與大陸地區通航」，開放金門、馬祖、澎湖與大陸地區
的通航，為解決兩岸人民關係條例的限制提供法源，並於同年4月5日公
布實施。而在2008年6月19日行政院通過實施擴大小三通，只要持有兩岸
入出境有效證件，即日起就可以從金門或馬祖進出中國大陸。

　　至於兩岸包機直航於2008年7月4日正式啟航，大陸確定有五個航
點，臺灣確定有八個航點，直接對飛，每週各有十八個往返班次，合計
三十六班；凡持有效證件的旅客都可以搭乘。隨著兩岸交流頻繁以及旅
遊市場之蓬勃發展，兩岸自2009年8月31日起，包機已改為定期航班，
2014年的定期航班每週有八二八航班。

(三)大陸人士來臺旅遊市場

　　大陸地區自從開放出境以來，1993年總出境人數為三七四萬人次，
而至2001年為一二、一三三、一〇〇人次。在各省的出國結構中，以廣
東省的出國旅遊人數占30%，其中港、澳旅遊的比例高達五成。且根據
世界觀光組織預估，至2020年中國大陸出國旅遊人次將達一億人次，居
世界第四名；若不論及政治及兩岸關係局勢，大陸出境旅遊的人數，是
一個相當可觀的市場。國內的業者在入境旅客人數增長幅度不大的情況
之下，莫不殷殷期盼兩岸政府開放大陸人士來臺觀光。而在考量國家安
全高於一切的情況下，若針對此議題要研擬開放，則有許多相關的問題
須要加以考量。政府在政策考量下，除於2001年實施小三通外，並於

2001年12月公布「大陸地區人民來臺從事觀光活動許可辦法」，法中規定大陸地區人民得依規定由國內旅行社承辦來臺觀光業務，除採限額限量方式，且基於安全考量有層層相關的規定，交通部觀光局亦增設「華語導遊」資格考試，以配合開放大陸人士來臺觀光。

2008年7月政府正式開放大陸觀光客來臺旅遊政策，交通部成立兩岸旅遊事務處理中心進行規劃。為導正目前國內混亂之接待市場，觀光局將落實每人每日最低接待費用八十美元，並明訂旅行社配額管理與獎懲機制，以事先查核、事中稽查、事後追蹤等措施，督促業者自律。同時觀光局已規劃八天七夜和十天九夜的環島遊程，從臺北出發，經宜蘭到花蓮太魯閣、臺東知本溫泉，再走南橫到墾丁、高雄愛河、臺南府城，再到阿里山、日月潭，然後到新竹廟口、慈湖兩蔣靈寢、臺北民主紀念館、臺北101等景點。觀光局並推薦旅行社環島行程主要路線及日月潭、阿里山、墾丁、太魯閣等重要旅遊景點之旅遊環境，以接待能量、環境品質及服務機能等三大面向為整備重點。在接待能量方面，以提昇住宿點之質與量，查核旅館住宿安全及衛生為整備重點；在品質管控方面，以加強船舶安全，稽查商品價格標示，增加公廁、停車場之清潔頻率，執行道路及景點沿線違規廣告物拆除及流動攤販取締等執行項目；服務機能方面則以強化停車空間，諮詢服務設施，發展特色餐飲、紀念品，以及輔導商家加入購物旅遊品質制度為主。同時，觀光局亦整合協調政府其他部門及各縣市政府，進行重點風景區旅遊環境的觀光整備，以展現中央及地方拼觀光及提升陸客來臺觀光旅遊安全及服務品質之決心。

三、政府其他政策的影響

(一)國土利用型態的改變

與觀光遊憩資源息息相關的土地利用型態將產生重大的變革。鑑於

臺灣地區綜合開發計畫自1979年核定實施以來，社經變遷，面臨若干問題，如土地使用變更困難，缺乏彈性；公有土地未作適當合理利用；土地不當開發利用，影響生態環境；劃設限制發展區之土地，地主未獲合理補償，所得利益落入少數開發者手中，引起社會不平；政府限於財力及人力，公共設施興建不足，造成生活環境品質低落……等；行政院經濟建設委員會依據1993年7月核定之「振興經濟方案」及配合「釋出農地方案」、「亞太營運中心計畫政策」……等政策研訂出「國土綜合開發計畫」。行政院並於1996年11月18日核准備查。

國土綜合開發計畫是配合國家社會經濟發展，對人口、產業及公共設施在空間上作適當的配置，並對土地、水、天然資源分配預作規劃，是目標性、政策性的長期發展綱要計畫，指導國家實質建設。計畫的目標為：

1. 生態環境的維護：整合保育觀念於開發過程中，合理有效利用資源，使自然資源永續發展。
2. 生產環境的建設：配合國際化、自由化及高科技化，調整產業區位，建設臺灣成為亞太營運中心。
3. 生活環境的改善：建設臺灣為高品質的生活環境，縮小區域間發展差距並調和城鄉發展。

發展的策略及規劃執行體系之重點主要有下列幾項：

1. 綜合性空間規劃分為國土綜合開發計畫及縣市綜合發展計畫：國土綜合開發計畫為最高位政策性指導計畫，以指導中央及地方公私部門之開發建設工作；縣市綜合發展計畫，由直轄市、縣市政府負責規劃，包括都市及非都市土地使用計畫，陳報上級主管機關核定後實施。而為解決特定的問題，如水源保護、垃圾處理……等，由目的事業主管機關，擬訂功能性的特定區域計畫執行。

2.將國土指定為限制發展地區及可發展地區：指定限制發展地區，其
　目的為維護生態自然資源保育及國防安全。限制發展地區以外的土
　地即為可發展地區，根據各標的發展需求，民間或公營事業團體透
　過發展許可制，提供開發區內所需之公共設施及繳交關聯費後，土
　地准予變更及開發使用。而各標的發展需求可適應社會經濟發展需
　要適時調整。

3.調整產業區位及結構：因應加入世界貿易組織，調整農地利用及加
　強農村建設；配合產業結構轉變及產業的升級，適當規劃工業區
　位；另外積極推動工商綜合區。

4.落實生活圈建設構想，以縮短區域及城鄉發展差距：構想中劃設臺
　灣為二十個生活圈，分為都市生活圈、一般生活圈和離島生活區。
　在生活圈內，建立社會服務設施體系，提昇生活品質；妥善利用地
　方資源，引進產業，活絡地方經濟；同時建立便捷運輸網路，提昇
　運輸品質。

在國土綜合開發計畫的規劃下，無疑的對於現今的土地利用型態將
產生重大的變化，以往分區使用管制的方式將變得更彈性，同時在政府
各層級間的權責關係亦將突破；將有利於觀光遊憩區的開發程序之簡化
與作業時間之縮減。

(二)行政組織的變革

為提升政府行政效率，在1996年召開的國家發展會議共識中，精簡
政府組織層級為既定之政策，臺灣省政府各廳處並於1999年7月停止運
作，根據總統府政府再造委員會初步規劃，行政院擬設立十五部六會及
二總署，總共設立二十三個部會層級機構，另設六個獨立機構。行政院
組織中傾向設立三個政策統合機關，包括國家發展委員會（由經建會與
研考會合併）、科技委員會（由國科會與部分原能會單位合併）及大陸

委員會。而行政管理機構則包括文官服務總署（原人事行政局）與主計
總署（原主計處）。

　　至於新定的業務機關在研議中則有十八個，分別是內政部、外交部
（原外交部與新聞局部分單位合併）、國防部、經濟貿易部、財政部、
法務部、教育部（原教育部與部分青輔會單位合併）、文化觀光部（文
建會與觀光局及部分新聞局單位合併）、農業部（農委會升格）、通訊
運輸部（原交通部與部分新聞局合併）、勞動暨人力資源部（原勞委會
和部分青輔會單位）、衛生暨社會安全部（原內政部部分單位與衛生署
合併）、環境資源部（原環保署與經濟部、內政部部分單位合併）、客
家委員會、原住民委員會、僑委會、退伍軍人事務部（原退輔會）和新
設的海洋事務部（原海巡署與農委會、交通部、環保署……等部分單位
合併）。

　　另外也規劃成立六個獨立機構，包括中央銀行、中央選舉委員會、
公平交易委員會、國家通訊傳播委員會、核能安全管理委員會、公共運
輸安全委員會。而所有相關行政組織的調整仍有待立法程序的完成。

(三)獎勵民間投資方案的實施

　　政府為獎勵民間投資相關的產業，於1990年訂定了「促進產業升級
條例」，為配合時代趨勢並於1995年1月作部分條文的修訂；而針對交通
建設的投資與開發，1994年12月5日並通過「獎勵民間參與交通建設條
例」，以作為開發重大交通建設之獎勵方案。近年來，更由於政府財政
緊縮，為促進民間參與國內重大建設或公共設施投資，帶動內需產業發
展，政府並引進BOT或BOO的投資方式。例如，高速鐵路的興建案，臺
北至中正機場的捷運開發案……等，其投資總金額均高達數千億元，對
國內的經濟影響非常大。而行政院2000年2月通過之「促進民間參與公共
建設法」，BOT適用範圍擴大，除交通建設、觀光遊憩、森林遊樂可用
BOT外，增加了環境污染蒐集及處理設施、污染下水道及自來水設施、

社會勞工福利設施、運動設施、文教設施、電業設施及公用氣體燃料設施、衛生醫療設施、公園綠地設施。且預留彈性,經中央主管機關核准者,含括工業港、科學園區、大型展覽中心、國際會議中心……等。

　　同時行政院為因應亞洲金融風暴對臺灣經濟的影響,進而提出擴大內需方案,執行金額將高達一兆三千億元,創下歷史新高。其中方案的規劃,除了核四廠、高速鐵路、淡海新市鎮、高雄捷運……等既有工程加速進行外,最主要為納入民間投資案。分為製造業二億以上的投資案、BOT、民營電廠、東部產業發展計畫、西部觀光遊憩設施、工商綜合區、工業園區、加工出口區倉儲轉運專區及其他大型民間建設計畫九大類。

 ## 第四節　國內未來旅遊環境與產業的發展趨勢

　　臺灣地區的觀光資源種類豐富,然由於以往遊憩型態較為固定,且政府相關政策的限制,使得觀光遊憩活動非常單純;而隨著政府山地、海域的漸漸開放,許多新型的遊憩活動亦引進了國內,且在相關社團組織的推廣下,引為風尚。本節即就未來旅遊的環境及相關產業的發展趨勢加以說明。

一、未來休閒旅遊環境

　　除了目前由交通部觀光局分類的十一大類型遊憩區外;無論是民間或政府部門均有相當多的投資,計畫興建各類遊憩區,以擴大觀光遊憩的供給面。同時,在經營型態上,也漸漸形成各種不同的組合模式,無論是民間投資經營,或者公、私合營的方式;依公部門和私部門的投資,可以瞭解未來國內休閒旅遊環境將愈趨多元化。

大自然之旅為國內休閒旅遊的重點規劃之一。

(一)國家級風景區的開發建設

　　國家級風景區的開發建設已成立馬祖、日月潭、參山、阿里山、茂林……等十三處國家風景區管理處，相關的重要規劃主要包括：澎湖國家風景區開發為海上型活動遊憩區、配合行政院「現階段促進產業東移行動計畫」，加強東部地區觀光遊憩開發建設，開發花東縱谷風景區和東海岸風景區為全年渡假遊憩區；另對大鵬灣國家風景區則積極辦理民間投資開發事宜，而日月潭風景區則根據921震災重建方案，積極重建旅遊服務設施，以提升為國際級渡假旅遊基地；至於原省級風景區提升的風景區，則先著重於公共設施之改善與整體規則。

(二)國家公園遊憩區的規劃經營

　　由於國家公園內環境資源較為脆弱，故在發展遊憩型態時，更需注

意環境衝擊部分。目前，各國家公園仍以發展環境教育解說型態之遊憩活動為主，建立安全之遊憩環境。其中以雪霸國家公園以觀霧、武陵、雪見遊憩區的開發為主；金門國家公園則針對各遊憩據點的規劃建設為主，包括戰役紀念館的解說規劃、坑道的整建開放……等；陽明山和太魯閣則積極配合地方於旅遊旺季推出遊園公車。

(三)都會公園的規劃建設

為提供各都會區居民有廣大的休閒遊憩空間，目前由內政部營建署主導推動國內的都會公園建設。依計畫共開發高雄、臺中、臺南、臺北四處都會公園，其中包括高雄都會公園，位於高雄市楠梓區與橋頭區交界，總面積約九十公頃，園區內有運動、休閒、娛樂設施，目前第一期已開放使用；臺中都會公園，位於臺中市大肚山台地，面積約八十八公頃，業已開放民眾使用；而臺南都會公園，園址經評估，選於臺南縣仁德鄉原台糖虎山農場，目前正研擬整體開發計畫；至於臺北都會公園，位於北投區關渡平原一帶，目前由臺北市政府納入關渡社子地區整體開發計畫研議。

(四)文化藝術休閒遊憩設施

根據行政院文化部所提出之中程施政計畫中，涵蓋了均衡城鄉文化發展、推動社區總體營造、多元文化保存與推廣計畫、推展有形文化資產、推展無形文化資產、加強文學歷史語言及閱讀、輔導表演及視覺藝術、國際文化交流推展計畫……等八項；希望藉此改善文化環境、加強文化資產保存再利用、推動藝文發展、提供民眾良好均衡之文化休閒藝術環境。

(五)發展休閒農業

在發展休閒農業方面則針對森林遊樂區、休閒農業區及娛樂漁業加

以輔導及規劃：

1. 森林遊樂區將採民間投資經營模式管理：林務局於1998年6月底前完成細節規劃，以提昇遊憩品質，包括太平山、富源、知本、墾丁森林、藤枝、奧萬大、大雪山、八仙山、東眼山及阿里山，其中最主要為餐館及住宿設施。
2. 規劃建設休閒農業區：輔導發展休閒農業，促進農村發展，提高農業經營所得。
3. 輔導娛樂漁業發展：輔導沿近海漁業漁民發展娛樂漁業，以提高漁民收益，促進漁村經濟發展，並使漁業資源利用發揮最大效益。

二、旅行業的發展趨勢

　　旅遊業的發展為經濟成長的指標，唯有在社會、政治穩定、經濟平穩的情況下，旅遊業才能有所發展；若其中一項因素有所改變，則馬上會引發連鎖反應。所以旅行業的發展受市場經濟影響相當大。我國自發展旅遊業以來，1979和1987年是重要的關鍵，1979年將旅行社由接待外國旅客轉型為目前安排國人出國為主，1987年開放大陸探親則擴大了國人出國的市場。當然，近年來由於國民所得提升，出國觀光旅遊不再是高消費活動，出國人數日益增加，也因為觀光外匯大量外流，改變了政府的政策，以鼓勵開發國民旅遊市場為主。最明顯的例子為：原先公務人員休假旅遊補助部分，由原來國外旅遊高於國內旅遊而轉變成推動國民旅遊卡，且以國內跨夜異地旅遊方可申請補助。而在市場趨勢的轉變、新興旅遊活動的增加及政府政策帶動下，相信對國內旅遊市場會有所衝擊。

　　茲將近年來旅遊市場的變化，分旅客方面及旅行社經營方面列舉如下。

(一)在旅客變化方面

■旅遊訴求目的多樣化及尊重個性化的安排

　　在目前旅遊資訊充裕、出國機會增加的情況下，無論是航空公司或旅館及遊樂區均推出多樣化之產品，也因此造成消費者在選擇旅遊目的地時有多樣的選擇，同時也會針對行程內容加以討論，以符合個人的需求。例如，在交通工具及飯店型式的安排上，許多旅客均有所要求。

■旅遊型態或方式的改變

　　以往出國機會較少或是第一次出國的旅客，大部分均會就旅行社所安排的行程參加，此種行程往往花大部分的時間在交通上。而近年政府政策的影響，以及許多中、小型企業將觀光旅遊列為公司重要福利之一的情況下，旅遊方式隨市場的變化有所改變，茲綜合如下：

　　1.旅遊行程趨向短天數、定點旅遊或以單一國家為主。
　　2.旅遊費用由原先全部包括趨向分別銷售，自費行程增加。
　　3.個別旅行、家庭旅行、商務及探親行之市場持續發展。
　　4.獎勵旅行、移民投資業務及遊學市場成長快速。
　　5.豪華旅遊及遊輪市場漸漸成長。

■計畫旅行的觀念持續推展

　　以往由於假期的集中，在旅遊旺季時（暑假及春節期間）因為相應的設施供給有限，尤其是航空公司的機位有時一位難求，所以經常產生旅遊糾紛；同時因國人決定參團的時間往往非常緊湊，常造成旅行社在承辦證照業務時的困難，所以若能有計畫的安排旅遊行程，在數月前就安排好相關事宜，相信會減少許多不必要的困擾。此觀念亦慢慢推展，甚至有業者比照國外推出計畫愈早、參團費用愈少的獎勵措施。

■信用卡付費方式盛行及旅遊平安保險觀念普及

　　自從信用卡在國內使用以來，每年均有相當大量的成長，而由於信用卡市場競爭激烈，其與旅行社之間的結盟亦更明顯。在民眾對於旅遊平安保險觀念接受的同時，許多發卡銀行獎勵民眾使用信用卡支付旅行費用，可獲得數百萬的旅行平安險、機場免費停車或免費接送、紅利點數加倍累計等；因此，在消費方式上亦有明顯的改變。

(二)在旅行社經營方面

■旅遊市場品質及價位的區隔化

　　旅行社的品質來自於上游業者的組合，在以往觀念中，旅客往往以價格取向來選擇旅行社，但由於不同產品的組合反應不同的成本，因此即使同樣的行程，亦可能因飯店、餐廳、遊覽車安排的不同，甚至班機安排的差異而相差很大。為導正消費者正確消費的觀念，曾有業者推出同樣行程不同價位的方式來區隔消費者市場。而配合航空公司所推出的包機旅遊，在近幾年也蔚為風尚；然而一旦包機取消，整個旅遊市場亦隨之消失。

■品牌的重要性與分公司設立

　　在旅遊市場中，因為產品無法從宣傳資訊中充分瞭解，品牌的建立就相對重要。例如，曾經由中華民國旅行業品質保障協會……等單位舉辦的金旅獎選拔，即希望能獎勵旅行社提昇其產品水準，並肯定其品牌；而旅行社申請加入國際品質認證9001及9002，更是希望藉由國際認證來吸引消費者。近年來，仍不斷有旅遊糾紛事件產生，因此消基會、品保協會在旅遊糾紛的處理上扮演了愈來愈重要的角色。另外，以往市場主要集中於北、高兩市，而為了拓展客源，許多旅行社亦在國內各重要城市設立分公司。

■經營型態趨向多樣化

在瞬息萬變的國際社會中，旅行社的反應特別敏感；為分散投資的風險，許多旅行社將調整其經營的業務。以往有些旅行社可能掌握比其他旅行社較佳之優勢，而全力推展開發一個國家行程，但若當地發生災變或面臨金融危機，則可能面臨相當重大的危機。因此，許多旅行社將其業務調整，除作其他旅行社業務外，也作直客的業務；除販賣行程外，也販售機票，以降低經營上的風險。近年，為迎接及配合政府開放大陸觀光客來臺旅遊，許多旅行社亦增加國內旅遊部門。

■管理觀念的改變

以往旅行社純粹以代辦業務或組團安排行程為主，在公司的經營管理型態上與其他企業並無特別之處。然而因為旅行社的固定開支高，各部門間業務因商品的特性有所差異，且人力市場流動率高，造成旅行社經營管理上的問題。目前許多旅行社採用利潤中心制，將公司分為數個部門，由其單位主管自設利潤目標，並以部門的業績作為考核，希望能提升業績，增加員工的向心力。

■行銷通路的多樣化和異業結盟的興起

隨著電視媒體的開放及資訊網路的利用，旅行社不再單純依靠平面廣告或業務員來進行行銷，而是結合高科技媒體或與相關的企業產業結盟，來開拓其客源或增加行銷通路，例如現在有許多旅遊產品係透過電視購物頻道進行銷售，隨著銷售人員的口才與介紹，亦吸引許多消費者訂購。目前，除電視、廣播、報章雜誌經常與旅行社結合作旅遊景點的介紹以吸引消費者外；電腦網路的應用更使商品無遠弗屆，有的甚至將行程製作成光碟片成為行銷產品。此外，如婚紗公司、信用卡發行公司、家電廠商、百貨公司……等亦為經常與旅行社進行異業結盟的行業。

■ 電腦作業的影響

　　旅行社自從進入電腦化時代後，產生相當大的影響。從內部管理作業談起，電腦化作業縮短了工作的時間與節省了人力，同時一套設計完善的旅行業管理軟體，對於相關的旅遊資訊、客戶、員工的相關資料、代辦作業的程序、各部門的業績以及財務控管……等作業均能在最短時間內做最明確的掌控，提供主管階層決策。而在與其他單位的合作協調方面，現在只要透過網路，無論是航班查詢、訂位、開票、簽證……等均可在短時間內完成，所以對旅行社的影響相當深遠。

■ 網路旅行社的興起

　　隨著網路使用人口愈來愈多與更普及化，以及網路消費的新型態下，除了早期許多綜合旅行社因應趨勢而設立網路部門外，目前國內亦有許多專門的網路旅行社成立。其經營的業務亦與一般旅行社無異，包括：國際機票、國內機票、國內訂房、國際訂房、套裝行程、自由行，其行銷上經常提供多樣及低價的選擇，為許多消費者選擇的消費通路。

三、旅館業的發展趨勢

　　我國旅館業的發展約可分為五個時期，即50年代的經濟重建時期、60年代的產業復興期、70年代的經濟成長期、80年代的持續成長期以及90年代的安定成長時期。80年代為因應國內旅館市場的需求，興建了許多國際觀光旅館，接待國外觀光客。在臺灣邁向國際化、現代化時扮演重要的外交角色。90年代所興建的旅館，則很明顯有連鎖經營的趨勢，不論是加入國際著名連鎖旅館集團或國內本身旅館之連鎖愈來愈多，臺灣旅館業界的競爭邁入白熱化。隨著國內旅遊普及以及政府開放大陸觀光客來臺等利多因素的影響，國內的旅館業在近期又興起興建的熱潮。

　　面對市場競爭激烈的時代，無論是旅館的經營型態或行銷策略上均

須洞悉環境的變遷進而調整，茲將我國旅館業的發展趨勢分析如下：

(一)旅館經營型態的轉變

在旅館經營型態轉變上的發展有：

■渡假休閒型旅館市場成長快速

因應週休二日政策實施，國人休閒觀念普及，利用假日前往風景區過夜渡假漸為都會人士接受。加上都會區投資成本過高，所以除了原先旅館已開發休閒渡假區市場外，如天祥晶華、墾丁福華、知本老爺……等；許多遊樂區經營者亦在遊樂區中增建住宿設施，期能留住遊客過夜，增加營收，如桃園龍珠灣、大板根森林遊樂區、龍潭六福村六福客棧、劍湖山遊樂世界、月眉主題樂園……等。

■會議型旅館具市場前瞻性

自從香港回歸中國大陸後，許多原先在香港召開的國際性會議或活動，將隨著政局的移轉而可能易處舉辦。為爭取大型會議或活動舉辦，以及配合政府推動會議產業服務中心的政策，具專業機能的會議型旅館將具市場的潛力，目前有許多中型旅館興建在會議中心附近，即是看上此一商機。

■商務型旅館提供多功能的服務

在我國發展旅館業之初，礙於相關法令之規定，對於旅館的功能並未作充分的運用，故僅提供住宿、餐飲方面的服務，而忽略了顧客其他方面的需求，其實可以在旅館中一併提供。直至國際連鎖旅館引進後，在旅館功能的發揮更能與其他行業相結合，相輔相成。如臺北晶華酒店底層的免稅商店街、遠東飯店與遠企中心的結合、高雄漢神飯店低層開設百貨公司……等均為明顯的例子。

■新穎的科技設施的引進

　　為營造旅館的特色，許多休閒渡假旅館，引進國外較特殊的設施，或加上科技遊樂設施以吸引時下的年輕消費群，創造另一層商機。例如，天祥晶華酒店的太空艙住宿設施的推出，即是針對消費層次較低的青年學生市場；又墾丁福華飯店內曾設置的虛擬實境遊樂設施——星際碼頭科幻主題遊樂園，均為最佳例子。

(二)產品營收組合的改變

　　旅館主要營收來源為住宿的客房收入、餐飲收入及其他服務項目的營收。初期，旅館的營收主要在於客房的收入，然而隨著社會風氣的轉變，前往旅館消費的顧客不再以住宿為主，而以餐飲的消費為主。結婚喜慶使得旅館的宴會廳或餐廳在黃道吉日時須數月前就得訂席，而平常日亦高朋滿座，提供了非常重要的社交功能。根據觀光局統計資料顯示，2007年國內國際觀光旅館的客房收入和餐飲收入，已經轉變為各占總營業收入的42.24%和43.50%，可見其轉變之迅速。

(三)顧客來源的轉變

　　如上所述，旅館業具有產品彈性小且季節性顯著的特色。每家旅館均有其目標市場所在，對於經營商務客為主的中小型旅館而言，季節的敏感性影響較小，只要經濟持續成長，均能維持一定之住房率，以臺北西華飯店而言，其為典型的例子。而大型的旅館，則因房間數多，加上國際觀光客逐年僅呈現小幅成長，市場競爭激烈；所以對於客源亦會隨市場變化而調整。目前許多旅館在特定季節均會推出專案以鼓勵國人前往住宿或消費，例如，7月分推出考生專案，鼓勵外地來的考生前往住宿，或推出美容專案，在特定期間前往住宿，可享用旅館內所有設施及提供美容諮詢服務。同時根據交通部觀光局統計，2007年國內旅館住宿比例，國人占43.98%，日籍占21.56%，亞洲旅客占13.48%，可見顧客來

源之中，國人漸漸占重要比例，尤其風景區的旅館最為明顯。

(四)行銷策略的多樣化

在資訊隨處可及的時代，企業要經營成功，不能緊守傳統的行銷模式，而必須運用任何可以合作的機會，或利用出奇致勝的策略方能在市場上開拓客源，取得領先的商機。旅館業其可應用的策略非常多，而且互相結盟的管道亦很多。最常見的是其與旅行社、航空公司之間的結盟；例如在國內日益風行的半自助旅行方式，最主要的組合就是機票加旅館住宿，含機場接送，以特惠的價格促銷。旅客抵達時可自行規劃行程，或參加旅館所安排的行程，以風景渡假旅館最常用。當然，許多旅館則推出住宿送行程或活動的方式，如住花蓮地區送太魯閣觀光行程或花東的行程……等。更常見的方式則是與電視公司合作，提供節目錄製加以介紹或以贈送優待券的方式進行促銷。

(五)旅館的經營須加強人員培訓

旅館為提供人的服務，由其組織職能分析，無論是基層的服務人員、中間幹部、高層主管都必須具備各階層的專業知能；另外，從部門分析，客務管理、房務管理、餐飲管理、各相關管理部門亦均需專業人才來擔任，故旅館中人力資源的運用為相當重要的一環。無論召、訓、管、考都要有完善公平的制度來執行。國內教育市場為因應市場需求，目前亦成立多所旅館方面專業的大專院校，培訓專業人才，以符合未來市場之發展。

四、餐飲業的發展趨勢

在經濟穩定成長之際，餐飲業亦隨之成長；而經濟層面趨緩或下降之際，對某些行業的衝擊非常大，但對於大部分餐飲業的衝擊卻

旅館中人力資源的運用相當重要，無論是基層人員或各級主管均應定期接受培訓。（澳門威尼斯人渡假村酒店提供）

較小。我國餐館業的營業額從1986年的五百多億元增加到2001年的二千多億元，而行政院主計處所公布的資料顯示，2007年1至10月為二千六百六十五億元、2008年1至3月為八百八十一億元。同樣的，國民生產毛額也相對成長，顯示出臺灣餐飲、食品市場是持續成長的，不過仍有些潛在性的問題影響餐飲業的經營，例如物價上漲使材料及工資……等成本不斷上升；房屋的租金也年年調漲；又環保意識的提升，為配合生態及能源的問題，餐飲業須斥資增改設施等；而上述這些都會影響到成本。茲將我國餐飲業的發展介紹如下：

(一)產品創新化

由於餐飲業所販賣的產品，不僅為「人的服務」，且更有「美味的餐飲」，為了要吸引更多的顧客，在產品方面，不能完全拘泥於單一產品，而要經由市調，瞭解市場趨向，創新產品。此一方式運用於餐飲

業,即指餐飲成品不斷推陳出新,滿足顧客的好奇心。在這方面,配合宣傳時令舉辦各國風味的地方菜,甚至舉辦美食展或美食節,均能吸引追求新奇的顧客群。例如,葡式蛋撻、巨蛋牛奶麵包、芒果冰品在國內造成非常大的熱潮。

(二)主題個性餐廳多元化

人們在緊張忙碌的朝九晚五工作之後,總希望能與三五好友,追求有品位、有個性的餐廳,以全然放鬆的心情用餐。因此,除了布置華麗舒適的餐廳外,許多具特色的餐廳紛紛興起,有些以裝潢、有些以菜色、有些以氣氛來營造餐廳的特色,來滿足現代消費者因情境轉移而產生不同的需求。這類餐廳有些會以連鎖的方式經營,或以凝聚人潮的型態集中在某個區域。例如,在臺北市統領商圈附近有許多家非常適合喝下午茶的餐廳;而印地安啤酒屋、現代啟示錄個性餐廳、玫瑰園與各式茶或咖啡館……等均為臺北市著名的連鎖店。

緻日式料理為國內常見之主題餐廳。

(三)消費者飲食習慣的改變

　　餐飲業最主要是要抓住市場的脈動，無論其設備再豪華、再新穎、地點再如何便利，若是無法掌握消費者的需求，亦無法獲致商機。由於現在社會上一般家庭飲食均相當豐盛，幾乎餐餐均有蔬菜魚肉；所以許多消費者的口味和需求均有所轉變。如素食人口的增加、追求健康飲食的需求增加……等，讓餐飲業有了劃時代的轉變，許多餐廳均陸續推出以健康為號召的策略，用營養、保健、養生三哲學來吸引現代消費群。

(四)連鎖店或加盟店的興起

　　如先前所敘述，以授權加盟制度成立的餐廳有許多的利益，所以在國內的市場上，也引進一股熱潮；除了在1980年代麥當勞引進所造成的速食業風潮，近幾年因成本增加提升、市場日趨飽和，以及經營權利契約問題等的情況下暫告和緩外；近年引進連鎖風潮的則為咖啡店的連鎖經營，除了國內原先的市場外，日本、美國的連鎖紛紛投入市場，有些是以價位取向、有些則以格調取向，使得臺北的天空充滿了咖啡香。

(五)餐廳的社會責任加重

　　餐廳的經營，首先要對市場的區隔作充分的瞭解，因為餐廳的功能不再純粹以提供餐飲服務而已，而是兼負著重要的社交功能。同時，在前往餐廳的客人中，有單身、有朋友聚餐、亦有許多是家庭聚會。有些餐廳是作中午的生意，有些是作晚上的生意；然而無論是位於何種區域所開設的餐廳，其實最大的客源應是在附近的住戶。因此，慢慢的也形成餐廳的社區化，餐廳希望與社區內的居民維持良好的關係，所以會有針對社區居民的促銷活動，或贊助參與社區活動，加入社區的發展維護工作。另有些餐廳則會利用參與社會公益活動，提昇其品牌形象。

(六)行銷策略的多樣化

由於傳播媒體及資訊的開放，許多休閒娛樂節目的開設，增加了餐飲業的行銷通路；同時市面上也有愈來愈多介紹餐飲業的專業書報雜誌出現，除了針對各類的主題餐廳介紹外，也有針對某個區域加以介紹推薦，使得消費者多一份選擇，餐廳也增加了行銷的機會。推出折價券、抵用券和貴賓卡是餐廳最常用的行銷方式；另外，贊助各項相關的活動、舉辦各式活動來迎合主要消費群，如調酒比賽、配合歌手召開歌友會……等均為常見的行銷策略，甚至與不同行業結盟共同推出貴賓卡……等來吸引顧客。

五、觀光休閒產業的發展趨勢

影響整體產業的發展需考慮的因素很多，當然最主要是根據市場區隔的原則來判斷現有市場及潛在市場的大小，並衡量整體社會經濟環境的因素和變遷。無論就產品的特色或行銷通路而言，面對多元化的社會及競爭激烈的環境，我國未來觀光休閒產業發展具有以下的趨勢：

(一)觀光休閒產業的特色

■休閒產業的室內化

臺灣地區由於氣候的影響，許多戶外的觀光遊憩區有非常明顯的季節性，如北臺灣冬天多雨、南臺灣夏季則多颱風；為減少天氣所形成的淡旺季，故未來的休閒產業將會朝室內形式發展，如多元化的休閒健康俱樂部、SPA水療中心……等。

■休閒娛樂的科技化

隨著高科技產業的進步，日常的娛樂活動也漸漸朝此趨勢邁進。如原先以靜態的模型或雕像展示，即使栩栩如生，卻缺乏生命力，無法吸

國內的休閒產業朝向多元發展，休閒健康俱樂部與SPA等室內設施相當蓬
勃發展。（洪世昌提供）

引遊客的注意。漸漸的注入了聲音，有了音效；但為更吸引人，搭配整
個場景，不僅有聲光音效，原來的靜態展示也運用機械科技使其成為有
動作。另外，像使用電腦觸控式的引導設施、虛擬實境的娛樂設施⋯⋯
等都是高科技的展現。

■休閒娛樂的主題化

　　主題式休閒娛樂場所是國內近年來發展的主題，未來仍將依循；
以遊樂區而言，許多新興主題樂園陸續建立，如大世界國際村、中華民
俗村以展示各國及中華民俗文化為主。主題博物館也陸續成立，如布袋
戲博物館、原住民博物館、袖珍博物館、樹火紙博物館⋯⋯等。即使全
方位的休閒渡假俱樂部亦有其主題規劃，如統一健康世界各渡假基地中
心、新竹馬武督渡假會議中心、雲林鄉村俱樂部能量養生山莊、墾丁鄉
村俱樂部海洋休閒假期、谷關鄉村俱樂部時空溫泉世界。

內的休閒娛樂場所趨向於主題鮮明化，例如兒童探索主題館與海生館意象雕塑的呈現。

■遊樂區的精緻化開發與規劃

　　隨著國人出國次數的增加，對於遊樂區無論在規劃、經營管理上品質的要求亦將愈來愈高。傳統的機械遊樂場、簡易的渡假設備已無法滿足消費者的需求，勢必為市場所淘汰。加上政府相關單位對投資發展遊樂區的重視，對遊樂區各項服務品質的要求，和國際遊樂發展技術的引進國內，未來遊樂區的開發與規劃將會在維護環境生態原則下，滿足消費者的需求，進行精緻化的開發與規劃。

(二)觀光休閒旅遊需求的趨勢

　　根據觀光局歷年來對國民觀光休閒生活態度的調查，以及學者專家的研析，隨著旅遊市場的開放、休閒旅遊方式的多元化、國民消費型態的改變，在需求市場上將有以下的趨勢：

■休閒渡假定點化的發展

　　基於時間成本的考量，以往旅遊時間多花費在交通時間上，不僅浪費時間，且易造成身心的勞累；因此，無論在國內旅遊市場或國外旅

遊市場，定點式的旅遊方式將成為趨勢。大多數的觀光客將在一個地區採單一城市作為基地，前往鄰近的地點旅遊或在休閒渡假俱樂部盡情享受。

■ 觀光遊憩活動主題化

基於臺灣社會的國際化與多元化，許多遊憩活動在國內亦慢慢發展起來，如因應臺灣海域環境而興起的活動，例如：海釣、遊艇、賞鯨、潛水⋯⋯等，而攀岩、輕航機、滑翔翼⋯⋯等參與的人數也非常多。主題化的行程則是針對特定族群加以開發，如國內、外均有業者推出自行車的行程，藉著自行車的機動性一方面可以健身，另一方面亦可更深入的去探訪當地的風俗民情；又如社會大學於暑期均會開辦各種不同主題的旅遊行程，包括建築、美術、音樂、社會、政治⋯⋯等由專家帶領從事知性之旅。

■ 自助計畫旅遊興起

隨著旅遊資訊的普及與多樣化，目前消費者可以從各種媒介蒐集到各相關的旅遊資料，更可以透過不同的管道去購買相關的產品。因此，即使在市場大幅度開放的利多之下，對於處於仲介地位的業者不見得會帶來更大的客源。在市場競爭的態勢下，消費者有更多選擇與比較的機會，可以評估最有利的組合以及購買方式再來決定。同時，在國內或語言得以溝通的地區，隨著客層年輕化尋求冒險獨立的心態，自助旅行或半自助旅行將成為趨勢；以往隨興的態度也將在社會型態的轉變下，慢慢轉變成有計畫性的旅遊方式。

(三)旅遊市場行銷的改變

傳統的行銷通路在社會多元化、科技資訊普及化下面臨了相當大的轉變。尤其以觀光旅遊市場而言，旅遊產品的連鎖性及不可預見性更加深了多方面運用的策略，以及行銷的重要性。在市場行銷上將有以下的

趨勢：

■同業間的結合

在目標市場相同的情況下，對於任何行業而言，同業間應該居於競爭的地位；但是若在區位、規模或經營型態上有所差異，則同業間的結盟不僅不會造成競爭衝擊，反而可以在資訊的流通、技術的觀摩、經驗的交流……等達到整體行銷的目的。或者共同推出聯合的貴賓卡作為促銷的手段。例如因應週休二日制成立了許多同業間的聯盟，如臺灣休閒旅館聯誼會、臺灣休閒農場聯誼會……等。

■異業間的結合

異業相關產業的結合在旅遊商品中早已多見，例如結合航空公司、旅館、遊樂區所組成的套裝行程，即為相關行業的結合。近年來，由於休閒產業大量興起，基於目標市場一致性的利益，許多不同型態的同業亦結合各別的產品進行促銷活動。例如婚友社可能和旅行社結合，舉辦一系列未婚男女的旅遊活動；結婚顧問公司則結合旅館、攝影、禮服、造型、喜餅、租車、健診中心、旅行社……等提供完整的諮詢或服務。

■配合節慶或時節的促銷活動

由於觀光市場具明顯的淡旺季，且觀光業有不可儲存性的特點，因此對於淡季時期的行銷尤為相關業者所特別注意。在國際旅客趨緩的情況下，許多業界會在淡季時配合時節舉辦促銷活動，以吸引國內的遊客前來消費，尤其以旅館業最為明顯。如國內飯店為因應暑期的淡季，針對考生推出優惠方案；且因應加入UNWTO後對農業的衝擊，各地方政府鄉鎮公所均配合產業的產期積極推出促銷活動，吸引觀光旅遊消費。

■休閒渡假會員制或貴賓卡的興起

在休閒及旅遊市場活絡之際，各種休閒卡和旅遊卡紛紛發行，有財團在旅館及休閒渡假村的投資，也有專業公司以策略聯盟的方式組合，

形成一大趨勢。國內目前休閒卡的種類概可分為數種：

1. 俱樂部的會員卡，又可分為都會型和鄉村休閒型。
2. 渡假村類型的會員卡，可分為單點式或多點式的渡假俱樂部。
3. 高爾夫球場俱樂部會員卡，以球場為據點，並提供其他的渡假休閒設施。
4. 銀行信用卡附屬之旅遊或高爾夫卡，由發卡銀行結合旅行社或高爾夫球場發行之優惠卡。
5. 分時使用會員卡，在歐美國家相當盛行，在國內亦有業者引進，然因操作方式不同，經常發生消費者權益與認知上的差距。事實上，加入RCI分時渡假俱樂部的會員，每年均可有住宿國外或國內加盟的渡假村七天的住宿，其擁有的是渡假村的使用權，而非所有權。其操作並有一定的程序與規定。
6. 開放性的休閒旅遊卡，發卡單位本身並不擁有任何的休閒遊憩設施，而是由專業的顧問公司，以自己的旅行社、雜誌……等共同以策略性的聯盟，簽訂特約飯店、遊樂區、渡假村……等，提供較優惠的價格供會員使用。

■行銷通路的多元化

以往傳統的觀光旅遊業行銷方式以刊登平面廣告、印製DM以及舉辦產品說明會為主。而隨著時代的改變，以及在市場景氣不佳的刺激下，如何應用現代化的科技和觀念，調整傳統的行銷方式，以發揮最大的效益，成為各業者行銷的重大課題。除傳統行銷方式外，觀光旅遊業的關係行銷則為吸引回籠客的重點，因此顧客群基本資料的建立，以及運用品牌行銷開拓市場的知名度等相當重要，如國際認證制度的爭取，主要即建立各公司的品牌知名度。在媒體行銷方面，結合電視媒體行銷，形象的塑造大於實質的利潤；結合廣播媒體行銷則是族群較特定、有時效性的限制；網路的行銷為未來的趨勢，其高效能、低成本的特點，將帶

動觀光旅遊業行銷的新契機。

六、觀光遊樂業的發展

　　由於政府政策的影響，觀光遊樂業的發展最初並未受到重視。從板橋大同水上樂園開始，相當長的一段時間並無其他遊樂業的投注。直至1971年代後期，經濟成長漸趨穩定，為追求休閒生活，業者一窩蜂興建類似山訓場或簡單機械遊樂設施的遊樂園，主要是位於林口台地一帶。大部分的遊樂園均屬違法經營，除違反土地利用相關法令外，最主要其機械遊樂設施均甚為簡陋，且未經政府相關單位檢驗合格。此種現象直至國人出國次數增加，見識國外的機械遊樂設施之先進新穎後，再加上其他休閒設施增加，市場漸漸式微，才慢慢沒落。

　　70年代開始，我國觀光遊樂業進入發展迅速的階段，許多投資者在前往國外考察後，返國亦投入主題樂園的經營。如早期的小叮噹科學園區、六福村野生動物園、亞哥花園、小人國……等，後來陸續成立的九族文化村、劍湖山世界，及80年代興建或重建的臺灣民俗村、中華民俗村、大世界渡假村……等。近年來，由於眾多的遊樂區面臨了市場生命周期的衰退期，因此除原先的主題區外，紛紛增建其他類型的主題樂園，如六福村、小人國、九族文化村，均增設了機械遊樂設施，期望能開發新的市場客源。

　　另外，政府為提昇國內遊樂業達國際水準，以增加國人休閒空間及吸引國外觀光客，亦積極推動臺中月眉主題園的開發，目前已開放了馬拉灣水上遊樂園及陸地探索樂園二處；花蓮海洋世界亦為東部最主要的主題遊樂園。而墾丁福華飯店地下層設置的星際碼頭科幻主題遊樂園，曾將我國主題遊樂園發展帶進太空科技時代。其不但提供國人更多元的娛樂選擇，也帶動國內旅遊朝科技化新領域發展。

第五節　回顧與展望

　　大數據帶來消費新體驗，隨著相關資訊透過網路的連接使得旅遊更簡易、更方便，而年輕的族群可以自行規劃組合行程，從網路上蒐集最經濟實惠的機票加住宿的行程，甚至在旅遊目的地也可以詳細的組合出最符合需求的行程。同時，對旅遊業者而言，除了價格與成本的考量外，要如何吸引或留住遊客也就成為重要的課題。除了要提供目標市場的特殊需求外，也必須創造出更多的附加價值。而相同的，對於觀光旅遊的相關產業，同時也應考量順應此趨勢，無論是旅館業、餐飲業、運輸業或休閒遊憩產業；如何進行異業結盟，整合相關資源，創造利基，吸引消費者自然也是發展的目標。

　　對於國際觀光的發展，雖可帶動社會經濟循環的發展，卻也是最敏感與脆弱的；舉凡天災、疫情、政治、戰亂、恐攻、匯率等，只要風吹草動，均會衝擊到旅遊業的發展，在2015年全球就發生數起相關的案例，包括：歐洲法國的恐怖攻擊、甚或對於中東難民的接納與態度，相信在未來時間仍舊會影響世人赴歐盟旅遊的意願；中東的MERS（中東呼吸症候群）對於韓國的衝擊也明顯的顯示疫情或是全球性的傳染疾病也是潛在要考量的因素；尼泊爾的地震震垮了許多世界文化遺產與寺廟建築，也影響了觀光客前往的意願。而2015年日幣的貶值，除帶動全球各國幣值相對也貶值，更創下赴日旅客的激增，國人2015年1至11月赴日人數達到三、五二二、二四四人次，比去年同期成長27.83%，也首次超過中國遊客；當然也因為觀光客大量的湧入，造成了日本各地在旅遊接待中質量的吃緊。同時，2015聖嬰現象帶來全球氣候異常，生態隨之改變，也對全球觀光的發展造成了衝擊。

　　近期中國旅遊研究院發布「中國大陸入境旅遊發展年度報告2015」，解析市場總體狀況、客源架構特徵、國際旅遊客源地、空間流

向、市場需求等。報告歸納入境總體規模大致平穩、客流擴散路徑持續多樣性、入境旅遊市場綜合效益穩定提升等等。對於未來吸引外國觀光客的主軸，則是中國國家旅遊局相關部門結合外交格局，基於「美麗中國大陸」主題形象，結合「一帶一路」、中韓自由貿易區等國家戰略，連續二年推動「絲綢之路」主題旅遊年，加大對沿線國家推廣，分別與俄羅斯、印度和韓國等互辦旅遊年，也將加強與美國在旅遊的交流。同時，在國際推廣上，大陸國家旅遊局也利用互聯網、社群媒體加大推廣，統籌推出具有特色的地方旅遊品牌，如四川熊貓旅遊；另積極拓展海外自由行市場，吸引年輕客群，打造放心的旅遊環境，提升遊客的滿意度。中國旅遊研究院院長戴斌也提到：目前中國已經擁有世界遺產數量第二位的名次，將進一步鞏固旅遊目的地的影響力。在十三五期間，大陸全面建設小康社會，旅遊業更是全新的機遇；也將進一步推動醫療、會展等旅遊產品。

　　臺灣在近日已正式邁入接待千萬遊客的國家，在交通部觀光局「千萬觀光大國方案」中，從2015至2018預定的目標，每年遊客成長率約4.2%，2018年預計將到一、一七〇萬人次；觀光外匯收入屆時達到五千億，觀光整體收入八千三百億。但如同觀光局劉喜臨副局長所提及的省思：滿意度、每人每日消費、重遊率將是國內觀光未來發展的目標與主軸。

附錄一　觀光法規與網站一覽表

- 發展觀光條例（民國96年03月21日修正）
 網址：http://law.moj.gov.tw/Scripts/Query4B.asp?FullDoc=%A9%D2%A6%B3%B1
 %F8%A4%E5&Lcode=K0110001
- 旅行業管理規則（民國97年01月31日修正）
 網址：http://law.moj.gov.tw/Scripts/Query4B.asp?FullDoc=%A9%D2%A6%B3%B1
 %F8%A4%E5&Lcode=K0110002
- 導遊人員管理規則（民國96年02月27日修正）
 網址：http://law.moj.gov.tw/Scripts/Query4A.asp?FullDoc=all&Fcode=K0110003
- 領隊人員管理規則（民國94年04月19日修正）
 網址：http://law.moj.gov.tw/Scripts/Query4A.asp?FullDoc=all&Fcode=K0110022
- 觀光旅館業管理規則（民國97年06月19日修正）
 網址：http://law.moj.gov.tw/Scripts/Query4B.asp?FullDoc=%A9%D2%A6%B3%B1
 %F8%A4%E5&Lcode=K0110006
- 旅館業管理規則（民國91年10月28日發布）
 網址：http://law.moj.gov.tw/Scripts/Query4B.asp?FullDoc=%A9%D2%A6%B3%B1
 %F8%A4%E5&Lcode=K0110014
- 民宿管理辦法（民國90年12月12日發布）
 網址：http://law.moj.gov.tw/Scripts/Query4B.asp?FullDoc=%A9%D2%A6%B3%B1
 %F8%A4%E5&Lcode=K0110012
- 海峽兩岸關於大陸居民赴臺灣旅遊協議（民國97年06月19日發布）
 網址：http://law.moj.gov.tw/Scripts/Query4A.asp?FullDoc=all&Fcode=Q0070008
- 大陸地區人民進入臺灣地區許可辦法（民國97年04月16日修正）
 網址：http://law.moj.gov.tw/Scripts/Query4A.asp?FullDoc=all&Fcode=Q0060002

附錄二　觀光組織與網站一覽表

一、國際觀光組織

- 世界觀光組織（World Tourism Organization, WTO）
 http://www.unwto.org/
- 世界旅行社協會（World Association of Travel Agencies, WATA）
 http://www.wata.net/
- 國際旅館及餐飲協會（International Hotel & Restaurant Association, IH&RA）
 http://www.ih-ra.com/
- 國際航空運輸協會（International Air Transport Association, IATA）
 http://www.iata.org/
- 國際民航組織（International Civil Aviation Organization, ICAO）
 http://www.icao.int/
- 國際觀光科學專家協會（Association International Experts Scientiguos du Tourise, AIEST）
 http://www.aiest.org/
- 亞太旅行協會（Pacific Aisa Travel Association, PATA）
 http://www.pata.org/
- 美洲旅遊協會（American Society of Travel Agents, ASTA）
 http://www.asta.org/
- 國際會議協會（International Congress & Convention Association, ICCA）
 http://www.iccaworld.com/

二、我國觀光組織

- 行政院觀光發展推動小組
 http://www.ey.gov.tw/
- 交通部（路政司觀光科）
 http://www.motc.gov.tw/

- 交通部觀光局

 http://admin.taiwan.net.tw/
- 臺灣觀光協會

 http://www.tva.org.tw/
- 中華民國觀光導遊協會

 http://www.tourguide.org.tw/
- 中華民國觀光領隊協會

 http://www.atm-roc.net/
- 中華民國觀光旅館商業同業公會

 http://www.tourist-hotel-asso-taiwan.org.tw/
- 中華民國旅行業品質保障協會

 http://www.travel.org.tw/

三、各國觀光組織

- 澳洲旅遊局

 http://www.australia.com/
- 紐西蘭觀光局

 http://www.purenz.com/
- 夏威夷觀光局

 http://www.gohawaii.com/
- 關島觀光局

 http://www.visitguam.org/
- 帛琉觀光局

 http://palau.veda.com.tw/
- 加拿大旅遊局

 http://www.canadatravel.org.tw/
- 法國觀光局

 http://www.franceguide.com/
- 荷蘭觀光局

http://www.holland.idv.tw/

- 澳門旅遊局

 http://www.macautourism.gov.mo/

- 香港旅遊發展局

 http://www.discoverhongkong.com/

- 日本觀光協會

 http://www.jnto.go.jp/

- 韓國觀光公社

 http://www.tour2korea.com/

- 馬來西亞觀光局

 http://tourism.gov.my/

- 新加坡旅遊局

 http://www.newasia-singapore.org.tw/

- 泰國觀光局

 http://www.tattpe.org.tw/

- 菲律賓觀光部

 http://www.dotpcvc.gov.ph/

參考書目

一、中文部分

Cruise Market Watch網站。http://www.cruisemarketwatch.com/。

Kevin（1997）。〈一份從圖魯茲總部來的最新情報，如何開啟地球上的七座寶庫〉（專訪空中巴士工業集團的諸葛孔明——亞當‧布朗），《世界民航雜誌》第3期，頁33-35。

MBA智庫百科。旅行社行業組織，http://wiki.mbalib.com/zh-tw/旅行社行業組織。

Money DJ理財網（2014）。轉引自Money DJ理財網—財經知識庫，六福開發股份有限公司，http://www.moneydj.com/kmdj/wiki/wikiviewer.aspx?KeyID=44f9e986-b004-47ef-8e53-2c40e82bbdf5#ixzz3IjIFDHko。

TTN旅報（2014/12）。《TTN旅報》第861期。臺北：56日僑文化事業。

Virginia（1998）。〈與時間競速的協和客機〉，《錫安旅訊》第309期。臺北：大地地理雜誌，頁7-8。

工業技術研究院能源與資源研究所（1997）。《中華民國永續發展策略綱領》。臺北：行政院經濟建設委員會。

中央社。《2002世界年鑑》。中央社。

中國大百科全書總編輯委員會編（1990）。《中國百科大辭典》。北京：中國大百科全書出版社。

中國文化大學觀光研究所主編（1995）。《旅行業從業人員基本訓練教材》。臺北：交通部觀光局。

中華人民共和國國家旅遊局。旅遊局，http://www.cnta.com/jgjj/lyjjj/。

中華民國戶外遊憩學會（1995）。《八十五年永續觀光研討會》。臺北：交通部觀光局。

中華民國旅館事業協會（1998）。《臺灣地區著名旅館》。臺北：中華民國旅館事業協會。

中華民國區域科學會（1992）。《臺灣地區觀光遊憩系統開發計畫》。臺北：交通部觀光局。

中華民國國家公園學會（1995）。《東亞生態旅遊及海峽兩岸生態保育研討
　　會》。臺北：中華民國國家公園學會。

中華民國領隊協會（1995）。《領隊經驗談》。臺北：中華民國領隊協會。

內政部營建署（1998）。《臺灣地區之國家公園》。臺北：內政部營建署。

孔彥蓉（2015）。〈郵輪市場〉，《旅奇週刊》第368期，http://b2b.travelrich.
　　com.tw/subject01/subject01_detail.aspx?Second_classification_id=59&Subject_
　　id=20139。

尹駿、章澤儀譯（2004）。《現代觀光——綜合論述與分析》。臺北：鼎茂。

王文莉（1998）。〈如何善用航工公司聯營政策〉，《博覽家》第79期，頁132-
　　136。

王洪濱（1998）。《旅遊學概論》。北京：中國旅遊出版社。

世界經濟論壇（2015）。World Economic Forum, http://reports.weforum.org/travel-
　　and-tourism-competitiveness-report-2015/economies/#indexId=TTCI&economy=T
　　WN。

交通部觀光局（1991）。《觀光事業專論選集》上輯。臺北：交通部觀光局。

交通部觀光局（1991）。《觀光事業專論選集》下輯。臺北：交通部觀光局。

交通部觀光局（1995）。《八十四年度觀光遊樂業經營管理研討會論文》譯本。
　　臺北：交通部觀光局。

交通部觀光局（1996）。《觀光局為您作些什麼？》。臺北：交通部觀光局。

交通部觀光局（1997）。《1997旅館研習課程專集》。臺北：交通部觀光局。

交通部觀光局（1998）。《中華民國八十六年觀光年報》。臺北：交通部觀光
　　局。

交通部觀光局（1998）。《觀光資料第354期》。臺北：交通部觀光局。

交通部觀光局（1998）。《觀光資料第357期》。臺北：交通部觀光局。

交通部觀光局（2002）。《90年觀光統計年報》。臺北：交通部觀光局。

交通部觀光局（2002）。《觀光政策白皮書》。臺北：交通部觀光局。

交通部觀光局（2002）。《觀光倍增計畫研討會》。臺北：交通部觀光局。

交通部觀光局（2003）。溫泉之旅。2005年6月20日，http://taiwan.net.tw/lan/Cht/
　　travel_tour/subject_introduce.asp?subject_id=11%2B13。

交通部觀光局（2014）。全臺主題樂園網，全臺樂園地圖，http://themepark.net.tw/

Taiwan。

交通部觀光局。行政資訊系統，http://admin.taiwan.net.tw/public/public.
　　aspx?no=126。

交通部觀光局行政資源網（2016）。2016觀光政策，http://admin.taiwan.net.tw/
　　upload/contentFile/auser/b/wpage/chp1/1_1.1.htm。

朱耘譯（2001）。《度假》。臺北：藍鯨。

行政院原住民委員會（1998）。《原住民文化與觀光休閒發展研討會論文集》。
　　臺北：中華民國戶外遊憩學會。

行政院經濟建設委員會（1996）。《國土綜合開發計畫》。臺北：行政院經濟建
　　設委員會。

行政院經濟建設委員會（1997）。《發展臺灣成為亞太營運中心計畫》。臺北：
　　行政院經濟建設委員會。

吳素馨等（2003）。《世界遺產》。臺北：墨刻出版社。

李天元（1996）。《旅遊概論》。北京：旅遊教育出版社。

李天元、王連義（1995）。《旅遊學概論》。天津：南開大學出版社。

李堯賢（2004）。「生態旅遊之價格競爭與經營策略之分析」。未出版博士論
　　文，新竹市：中華大學科技管理研究所。

李欽明（1998）。《旅館客房管理實務》。新北市：揚智文化。

李貽鴻（1993）。《觀光行政與法規》。臺北：淑馨出版社。

李銘輝（2015）。《觀光地理》（第三版）。新北市：揚智文化。

李銘輝、曹勝雄、張德儀（1995）。〈遊憩據點條件對遊憩需求之影響研究〉，
　　《觀光研究管理學報》第1卷第1期。臺北：中華觀光管理學會。

李銘輝、郭建興（2015）。《觀光遊憩資源規劃》（第三版）。新北市：揚智文
　　化。

李憲章（1994）。《旅遊新思維》。新北市：揚智文化。

林君怡（1998）。〈中東旅遊市場人氣指數高〉，《旅報》第175期，頁3。

林志恆等（2005）。《偉大建築奇蹟》。臺北：墨刻出版。

林東封（1998）。〈當ISO9000碰上ISO9000，消費者如何挑選ISO旅行社〉，
　　《旅報》第176期，頁178。

林春旭（1998）。〈中華觀光管理學會舉行會員大會──探討周休二日對產業影

響〉，《旅報》第169期，頁9。

林務局（1993）。〈森林遊樂區遊憩容納量及經營管理〉，《行政院農委會森林育樂叢刊》。

林毓秀（2005）。「文化觀光發展認知之研究——以高雄縣美濃鎮客家文物館遊客為例」。未出版碩士論文，屏東：屏東科技大學農村規劃研究所。

林瑞珠（1998）。〈九八博覽家Smart Tour讀者意見調查〉，《博覽家別冊》第79期，頁212-213。

姜淑瑛（2003）。「ヘルスツーリズム（Health Tourism）」の理論と実際——韓国と日本の事例分析。2005年4月10日，取自http://www.aptec.or.jp/ronbunsyu9.pdf。

政治大學（1998）。《中華民國八十六年國人國內旅遊狀況調查》。臺北：交通部觀光局。

皇家加勒比郵輪集團。Royal Caribbean Cruises (RCL), http://www.royalcaribbean.com/。

胡蕙霞（1992）。《博物館觀光遊憩功能評估之研究》。臺北：中國文化大學觀光事業研究所碩士論文。

倪嘉徽（2012/7/23）。倫奧帶動300億消費　北京奧運6.7倍，TVBS新聞-十點不一樣。http://www2.tvbstv.com/entry/25279。

唐學斌（1994）。《觀光學概論》。臺北：豪峰出版社。

孫文昌（1992）。《旅遊學導論》。青島：青島出版社。

孫武彥（1994）。《文化觀光——文化與觀光之研究》。臺北：九章出版社。

孫慶文（1998）。〈國際旅遊與外幣匯兌〉，《錫安旅訊》第308期，頁1-2。

容繼業（1996）。《旅行業理論與實務》第三版。新北市：揚智文化。

徐國士、黃文卿、游登良等著（1997）。《國家公園概論》。臺北：明文書局。

挪威郵輪集團。Norwegian Cruise Line Holdings (NCL), https://www.ncl.com/press-releases/norwegian-cruise-line-holdings-reports-financial-results-first-quarter-2016。

旅報（2002）。〈中國旅遊業2001年展現傲人成績〉，《旅報》第291期，頁14。

旅報（2002）。〈遠雄集團董事長專訪——趙藤雄跨足觀光業〉，《旅報》第289期，頁34。

旅報記者聯合報導（1998）。〈市場成長穩定，軟體技術提升　訂房中心——新旅遊時代的尖兵〉，《旅報》第180期，頁16-26。

旅報記者聯合報導（1998）。〈非常時期，非常行銷　旅行社救亡圖存行銷大觀〉，《旅報》第178期，頁24-31。

高秋英（1994）。《餐飲服務》。新北市：揚智文化。

崇雅國際文化事業（1998）。《大地瑰寶旬刊》。臺北：錦繡文化企業。

康佛倫斯國際會議機構（1997）。《觀光暨產業休閒研討會1997論文集》。臺北：康佛倫斯國際會議機構。

張包鎬（1990）。《中國導遊知識大全》。上海：上海文化出版社。

張明洵、林玥秀著（1994）。《解說概論》。花蓮：太魯閣國家公園。

張玲玲（2003）。「原住民部落發展觀光遊憩功能評估之研究——以可樂部落為例」。未出版碩士論文，花蓮：東華大學民族發展研究所。

張惠芳（1998）。〈九七年WTO全球旅遊景氣瞭望〉，《旅報》第174期，頁14-15。

張惠芳（1999）。〈旅行已成為20世紀生活習慣〉，《旅報》第194期，頁8-9。

張雅娟（1998）。〈九七大陸Inbound成績報告〉，《旅報》第180期，頁87。

曹文彬（1997）。《旅遊概論》。北京：中國商業出版社。

曹勝雄（2001）。《觀光行銷學》。新北市：揚智文化。

淡江大學（1993）。《來華與出國觀光旅客人數預測模式建立之研究》。臺北：交通部觀光局。

淡江大學（1998）。《中華民國八十六年國人出國旅遊消費及動向調查報告》。臺北：交通部觀光局。

莊立育（2002）。「我國旅行業國外宗教觀光遊程設計之研究——以以色列朝聖團為例」。未出版碩士論文，嘉義：南華大學旅遊事業管理研究所。

莊怡凱（2002）。「臺中公園遊憩容許量之評定——經營管理策略之探討」。未出版碩士論文，臺中：東海大學景觀所。

陳以超（1997）。「澎湖民宿遊客投宿動機與滿意度之研究」。文化與觀光－觀光教育15（1），13-17。

陳敦禮、徐欽祥、紀璟琳、程一雄、陶文祺（2011）。《運動休閒與健康管理》。新北市：揚智。

陳嘉隆（2000）。《旅運業務》第十版。臺北：新陸書局。

陳福義主編（2003）。《中國旅遊資源學》。北京：中國旅遊出版社。

陳慧君（2001）。「臺灣基督教徒旅遊行為之研究」。未出版碩士論文，臺北：
　　文化大學觀光事業研究所。

景文工商專科學校（1998）。《第十三屆全國技術及職業教育研討會論文集》。
　　臺北：教育部技術及職業教育司。

曾紫玉（1994）。《賭博性娛樂事業的發展趨勢及其影響之探討》。臺北：中國
　　文化大學觀光事業研究所碩士論文。

黃榮鵬（1998）。〈旅行業與異業行銷策略聯盟現況探討〉，《旅報》第180期，
　　頁27-29。

黃榮鵬（1998）。《領隊實務》。新北市：揚智文化。

黃維理（1995）。《旅遊概論》。廣州：中山大學出版社。

新浪全球新聞（2012/7/23）。倫敦奧運難聚錢潮，SINA全球新聞。http://
　　dailynews.sina.com/gb/news/int/int/chinesedaily/20120723/05043592031.html。

楊正寬（1996）。《觀光政策、行政與法規》。新北市：揚智文化。

楊宏志（1995）。〈何去何從？森林遊樂區遊憩容許量〉，《戶外遊憩研究》，
　　8(4)，53-67。

楊明賢（1992）。《從行銷觀點分析國人赴大陸地區旅遊之供需問題》。臺北：
　　中國文化大學觀光事業研究所碩士論文。

楊長輝（1996）。《旅館經營管理實務》。新北市：揚智文化。

葉龍彥（2003）。「竹塹文獻雜誌」，「歷史文獻與觀光事業的關係」。網址：
　　http://media.hcccb.gov.tw/manazine/2003-04-26/index.htm。

詹明甄（2004）。「婦女出國旅遊動機、購物行為與旅遊體驗相關之探討」。未
　　出版碩士論文。臺北：世新大學觀光研究所。

鈴木忠義（1990）。《現代觀光論》。東京：有斐閣株式會社。

嘉年華郵輪集團。Carnival Corporation & PLC (CCL), http://www.carnivalcorp.
　　com/。

廖俊松（2004）。〈地方211日暨永續發展策略〉，《中國行政評論》，13(2)，
　　183-212。

維基百科。伊斯蘭國，https://zh.wikipedia.org/wiki/%E4%BC%8A%E6%96%AF%E

5%85%B0%E5%9B%BD。

臺灣省政府交通處旅遊局（1997）。《寶島逍遙遊，簡明旅遊手冊》。臺中：臺灣省政府交通處旅遊局。

臺灣省旅遊局八卦山風景區管理所（1995）。《風景區的建設與管理演講後整理資料》。彰化：臺灣省旅遊局八卦山風景區管理所。

臺灣旅宿網（2016）。最新消息，http://taiwanstay.net.tw/。

趙祥琳（1998）。〈慎選休閒旅遊卡，提昇休閒生活及品質〉，《休閒旅報》創刊號。

輔仁大學（1998）。《中華民國八十六年來華旅客消費及動向調查報告》。臺北：交通部觀光局。

鳳凰旅行社（1997）。《旅行業作業基本知識》。臺北：鳳凰旅行社。

齊思賢譯（2001），Lester C. Thurow著。《知識經濟時代》。臺北：時報出版。

劉修祥（2004）。《觀光導論》第三版。新北市：揚智文化。

劉翠華、李銘輝、周文玲（2015）。《郵輪旅遊經營管理》。新北市：揚智文化。

歐聖榮（1995）。〈遊憩區服務品質模式驗證之研究〉，《觀光研究管理學報》第1卷第3期。臺北：中華觀光管理學會。

鄧觀利（1995）。《旅遊學》。天津：天津人民出版社。

鄭健雄（1999）。〈論休閒農業、鄉村休閒與休閒旅遊業的涵意與關係〉，《農業推廣文彙》第44輯，頁261-278。

黎雅麗譯（1998），Jeffrey A. Kottler著。《旅行，重新打造自己》。臺北：天下文化出版社。

謝智謀、王怡婷（2001）。《觀光消費行為——理論與實務》。臺北：桂魯出版社。

羅碧玫（1998）。〈英航電子機票邁向國際化〉，《旅報》第175期，頁38。

羅曉荷（2002）。〈六年國建方向初定〉，《聯合報》。2002年4月6日，第4版。

嚴長壽（2008）。《我所看見的未來》。臺北：天下文化。

蘇鳳兒（2005）。「遊客體驗旅遊意象滿意度集中程度關係之研究——以日月潭國家風景區為例」。未出版碩士論文，嘉義：南華大學旅遊事業管理研究所。

觀光工廠自在遊。「觀光工廠」計畫發展緣起，http://taiwanplace21.org/plan.htm。

二、外文部分

APTA '97 Conference Proceedings (1997). Cooperation Under Tourism: Trends, Development & Marketing. Taipei: Chinese Tourism Management Association.

Archer, B. (1977). Tourism Multipliers: The State of the Art, Occasional Papers in Economics, No.11. Bangor: University of Wales Press.

Archer, B. (1982). The value of multipliers and their policy implications. *Tourism Management, 3 (2)*, 236-241.

Archer, B. & Fletcher, J. (1995). The Economic Impact of Tourism in the Seychelles. *Annals of Tourism Research, 23*, 32-47.

Ashworth, G. H. & Tunbridge, J. E. (1990). *The Tourist Historic City*. London: Belhaven.

Asia Cruise Trends 2014 Edition, http://www.cruising.org/docs/default-source/research/asiacruisetrends_2014_finalreport-4.pdf?sfvrsn=2.

Barrett, S. D. (2004). How do the demands for airport services differ between full-service carriers and low-cost carriers? *Journal of Air Transport Management, 10(1)*, 33-39.

Burkart, A. & Medik, S. (1981). *Tourism, Past, Present, and Future* (2nd ed). London: Heinemann.

Canada Tourism Commission (CTC, 2001). *Learning Travel: Canadian Eduventures' Leaning Vacations in Canada: An Overview*. Ontario: Canadian Tourism Commission.

Chuck Y. Gee, James C. Makens, & Dexter J. L. Choy (1989). *The Travel Industry*. New York: Van Norstrand Reinhold.

Clarke, J. & Crichter, C. (1985). *The Devil Makes Work: Leisure in Capitalist Britain*. Basingstoke: Macmillan.

Cleave, M., Muller, T. E., Ruys, H. F. M., & Wei (1999). Tourism Product Development for the Senior Market Based on Travel-Motive Research. *Tourism Recreation Research, 24(1)*, 5-11.

CLIA (2015). 2014 North America Cruise Market Profile. http://www.cruising.org/sites/default/files/pressroom/CLIA_NAConsumerProfile_2014.pdf.

Cohen, E. (1979). Rethinking the Sociology of Tourism. *Annals of Tourism Research, 6 (1)*, 18-35.

Cooper, C., Flethcer, J., Gilbert, D., Wanhill, S., & Shepherd, R. (1998). *Tourism-Principles and Practice* (2nd ed.). Harlow: Longman.

Craik, J. (1995). Cultural Heritage Tourism. In N. Douglad, N. Douglas, & R. Derrett (eds.). *Special Interest Tourism: Contexts and Cases*, 113-137.

Curtin, S. & Busby, G. (1999). Sustainable Destination Development: the Tour Operator Perspective. *International Journal of Tourism Research, 1 (2)*, 135-147.

Dennis L. Foster (1991). *First Class An Introduction To Travel And Tourism*. Westerville, OH: Macmillan / McGraw-Hill School Publishing Co.

Douglas, N. & Douglas, N. (2000). Tourism in South East and South Asia: Historical Dimensions. In C. M. Hall & S. J. Page (eds.). *Tourism in South and South East Asia: Issues and Cases*. Oxford: Butterworth-Heinemann.

Doxey, G. V. (1975). A Causation Theory of Visitor-Residents Irritants-Methodology and Research Inferences. The Travel Research Association Conference, No. 6, TTRA: 195-198.

Eric Laws (1992). *Tourism Marketing Service and Quality Management Perspectives*. Leckhampton: Stanley Thornes.

French, C., Craig-Smith, S., & Collier, A. (2000). *Principles of Tourism*. French's Forest, Australia: Pearson Education.

Furnham, A. (1984). *Tourism and Culture Shock, Annals of Tourism Research, 11*, 41-57.

Gergen, K. (1983). *Toward Transformation in Social Psychology*. NY: Springer Verlag.

Gibson, H. J. (1999). Research into action: Getting into the game. *Parks and Recreation, 6*, 40-45.

Gilbert D. C. & Marlies Van De Weerdt (1991). The health care tourism product in Western Europe. *The Tourist Review, Vol. 46, Iss: 2*.

Glasson, J., Godfrey, K., & Goodey, B. (1995). *Towards Visitor Impact Management: Visitor Impacts, Carrying Capacity and Management Responses in Europe's Historic Towns and Cities*. Aldershot: Avebury.

Global Advisory Service (2004). "Healing in Paradise: A Strategy for Cultivating Health

and Wellness Tourism in Hawaii." Presented to the Hawaii Tourism, Honolulu: May 31.

Gonzales, A., Brenzel, L., & Sancho, J. (2004). *Health Tourism and Related Service Caribbean Development and International Trade*. America: The world Bank Group.

Goodrich J. N., & Goodrich G. E. (1987). Health-care tourism exploratory study. *Tourism Management, 8*, 212-220.

Goodrich, I. N. (1993). Socialist Cuba: A Study of Health Tourism. *Journal of Travel Research, 32(1)*, 36-41.

Gunn, C. (1988). *Tourism Planning* (2nd ed.). NY: Taylor & Francis.

Haley, A. (1976). *Roots: The Saga of an American Family*. Doubleday.

Hall, C. M. (1959). *Introduction to Tourism in Australia: Impacts, Planning and Development* (2nd ed). Melbourne: Longman.

Hall, C. M. (1992). *The Special Interest Tourism: Review Adventure, Sport and Health Tourism*. London: Bellhaven Press.

Hall, E. (1959). *The Silent Language*. NY: Doubleday.

Hern, A. (1967). *The Seaside Holiday: The History of the English Seaside Resort*. London: Crescent Press.

Herold, E., Garcia, R., & de Moya, T. (2001). Female Tourist and Beach Boys: Romance or Sex Tourism? *Annals of Tourism Research, 28 (4)*, 978-997.

Hibbert, C. (1987). *The Grand Tour*. London: Methuen.

Holdnak, A. & Holland, S. (1996). *Edu-tourism: Vacationing to Learn, Parks and Recreation, 3 (9)*, 72-77.

Holloway, J. C. (1998). *The Business of Tourism* (4th ed.). Harlow: Longman.

Holloway, J. C. & Robinson, C. (1995). *Marketing for Tourism*. Harlow: Longman.

Hunt, J. D. (1975). *Image as a Factor in Tourism Development, Journal of Travel Research, 13*, 1-7.

Ian Jackson (1989). *An Introduction To Tourism*. Melbourne: Hospitality Press Pty Ltd.

Kidd, J. (1973). *How Adults Learn*. Chicago: Follett.

Kulich, J. (1987). The University and Adult Education: the Newest Role and Responsibility of the University. In W. Leirman & J. Kulich (eds.). *Adult Education*

and the Challenges of the 1990s, 170-190. NY: Croom Helm.

Law, E. (1991). *Tourism Marketing*. Cheltenham: Stanley Thrones.

Leiper, N. (1989). *Partial Industrialization of Tourism Systems, Annals of Tourism Research, 17*, 600-605.

Lundberg, D. E. (1972). *The Tourist Business*. NY: Van Nostrand Reinhold.

Lundstedt, S. (1963). An Introduction to Some Evolving Problems in Cross-Cultural Research. Journal of Social Issues.

Madrigal, R. (1993). A Tale of Tourism in Two Cities. *Annals of Tourism Research, 20*, 336-353.

Mancini, M. (1995). *Conduction Tours: A Practical Guide*. Cincinnati, OH: South Western Publishing Co.

March, R. (2000). Japanese Travel Life Cycle. *Journal of Travel and Tourism Marketing, 9(1/2)*, 185-200.

Mayo, W. J. & Jarvis, L. P. (1981). *The Psychology of Leisure Travel*. MA: CBI.

McIntosh, R. W. & Goeldner, C. R. (1986). *Tourism: Principles, Practices, Philosophies*. NY: John Wiley & Sons.

McIntosh, R. W. & Charles R. G. (1994). *Tourism: Principles, Practice, Philosophies* (5ed.). New York: John Wiley & Sons Inc.

Medlik, S. (1989). *The Business of Hotels* (2nd ed.). Oxford: Heinemann.

Murphy, P. E. (1985). *Tourism: A Community Approach*. NY: Methuen.

Noe, F. P. & Muzzaffer, U. (2003). Social Interaction Linkages in Service Satisfaction. *Journal of Quality Assurance in Hospitality & Tourism, 4 3/4*, 7-22.

Oberg, K. (1960). Culture Shock: Adjustment to New-cultural Environments. *Practical Anthropology, 17*, 177-182.

Ocean Shipping Consultants (2005). *Marketing of Container Terminals* (Surrey, UK: Ocean Shipping Consultants Ltd.).

OECD (2001). Cities and Regions in the New Learning Economy. http://www.oecd.org/document/6/0,3343,en_2649_201185_2010118_1_1_1_1,00.html 25/08/2008.

Otto, J. E. & Ritchie, J. R. B. (1996). The Service Experience in Tourism. *Tourism Management 17(3)*, 165-174.

Page, S. J. (1999). *Transportation and Tourism*. Harlow: Addison Wesley Longman.

Pearce, P. L. (1991). Analyzing Tourist Attractions. *Journal of Tourism Studies, 2 (1)*, 46-55.

Pearce, P. L. (2005). *Tourist Behavior: Themes and Conceptual Schemes*. London: Channel View Publications.

Pearce, P. L., Morrison, A., & Rutledge, J. (1998). *Tourism: Bridge Across Continents*. Sydney: McGraw-Hill.

Plog, S. (1974). Why Destination Areas Rise and Fall in Popularity. *Cornell Hotel and Restaurant Administration Quarterly, Nov.,* 13-16.

Plog, S. (2002). The Power of Psychographics and the Concept of Venturesomeness. *Journal of Travel Research, 49 (3)*, 244-251.

Qui, Z., & Lam, T. (1999). An analysis of Mainland Chinese Tourists' Motivations to Visit Hong Kong. *Tourism Management, 20 (5)*, 587-594.

Ritchie, B. W., Carr, N., & Cooper, C. P. (2003). *Managing Educational Tourism*. UK: Channel View Publications.

Ross, K. (2001). *Health Tourism: An Overview*. New York: HSMAI.

Ryan, C. & Glendon, I. (1998). Application of Leisure Motivation Scale to Tourism. *Annals of Tourism Research, 25(1)*, 169-184.

Schmitt, B. H. (1999). Experiencing Marketing, *Journal of Marketing Management, 15(1)*, 53-67.

Shackley, M. (1996). *Wildlife Tourism*. UK: International Thomson Business Press.

Shaw, G. & Williams, A. M. (1994). *Critical Issues in Tourism: A Geographical Perspective*. Blackwell.

Shelby, B. & Heberlein, T. A. (1984). A Conceptual Framework for Carrying Capacity Determination. *Leisure Science, 6*, 433-451.

Simmel, C. (1950). *The Sociology of Georg Simmel* (H. Woolf, trans.). NY: Free Press of Glencoe.

Smalley, W. (1963). Culture Shock, Language Shock and the Shock of Self-Discovery. *Practical Anthropology, 10*, 49-56.

Smith, C. & Jenner, P. (1997a). Market Segments: Educational Tourism. *Travel and

Tourism Analyst, 3, 60-75.

Smith, L. (1990). A Test of Plog's Allocentric / Psychocentric Model: Evidence from Seven Countries. *Journal of Travel Research, 28 (4)*, 40-43.

Smith, R. (1982). *Learning How to Learn*. Chicago: Follett.

Smith, S. L. J. (1983). Restaurants and Dining Out: Geography of a Tourism Business. *Annals of Tourism Research, 10*, 515-549.

Standeven, J. & Knop, P. D. (1999). *Sport Tourism*. Canada: Human Kinetics.

Stankey, G. H. (1973). Visitor Perception of Wildness Recreation Carrying Capacity. USDA for Serv. Res, Pap. INT-142.

Summers, J. & McColl, K., Jr. (1998). Australia as a Holiday Destination: Young Americans Versus Young Chinese Malaysian's Decision-making. *Journal of Hospitality and Leisure Marketing, 5 (4)*, 33-55.

Swarbrooke, J. & Horner, S. (1999). *Consumer Behavior in Tourism*. Oxford: Planta Tree.

Torbiorn, I. (1982). *Living Abroad, Personal Adjustment and Personnel Policy in An Overseas Setting*. Chichester: Wiley.

Towner, J. (1996). *An Historical Geography of Recreation and Tourism in the Western World, 1540-1940*. Chichester: John Wiley & Sons.

UNWTO (2004). WTO, Tourism Market Trends 2003 Edition: World Overview and Tourism Topics, WTO, Madrid.

UNWTO (2007). Tourism Highlights. 2007 Edition.

Vellas, F. & Becherel, L. (1999). *The International Marketing of Travel and Tourism: A Strategic Approach*. London: MacMillan.

World Maritime News (2014). Ocean Shipping Consultants, http://worldmaritimenews. com/archives/tag/ocean-shipping-consultants/.

Wylson, P. (1994). *Theme Parks, Leisure Centers, Zoo and Aquarium*. NY: John Wiley & Sons.

Yagi, C. (2003). *Tourist Encounters with Other Tourists*. Unpublished Doctoral Dissertation, James Cook University, Townsville.

三、網站部分

中國國家旅遊局網站。

文建會網站。

交通部觀光局網站。

國家地理雜誌。

經濟部網站。

聯合新聞網網站。

觀光旅運系列

觀光學概論

著　　者／楊明賢、劉翠華
出　版　者／揚智文化事業股份有限公司
發　行　人／葉忠賢
總　編　輯／馬琦涵
特約主編／范湘渝
地　　址／新北市深坑區北深路三段 260 號 8 樓
電　　話／(02)8662-6826．(02)8662-6810
傳　　真／(02)2664-7633
網　　址／http://www.ycrc.com.tw
　E-mail ／service@ycrc.com.tw
　I S B N ／978-986-298-229-7
四版一刷／2016 年 8 月
定　　價／新臺幣 480 元

國家圖書館出版品預行編目(CIP)資料

觀光學概論／楊明賢, 劉翠華著. -- 四版. --
新北市：揚智文化, 2016. 08
面； 公分. -- (觀光旅運系列)

ISBN 978-986-298-229-7 (平裝)

1. 旅遊 2. 旅遊業管理

992 105011564